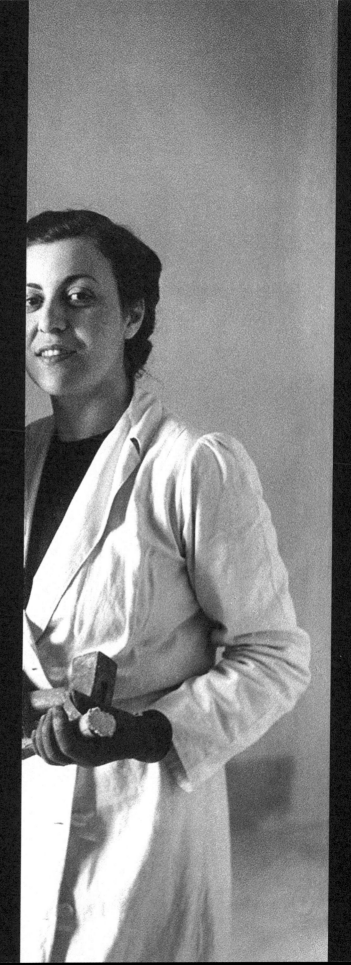

ESCULTORA

MARGARITA SANS-JORDI

Editado en Barcelona, 2020
Edición 4.0

ESCULTORA

MARGARITA SANS-JORDI
1911 - 2006

Prólogo

Tengo muchos recuerdos de Margarita Sans-Jordi, ninguno de los cuales se ajusta seguramente a la realidad. Ella estaba casada con el hermano menor de mi padre y tenía dos hijos, gemelos, aproximadamente de mi edad, y un tercero, precisamente el autor de esta biografía, un año menor. Las respectivas familias estaban bastante unidas, como era habitual en aquella época, y frecuenté la compañía de mis primos, primero de niños y luego de adolescentes, ya no como familiares próximos, sino como amigos, una relación que se ha mantenido hasta el día dc hoy, a pesar de las pérdidas y de las muchas vueltas que da la vida. Debo añadir que proveníamos de familias numerosas, con lo que el número de primos, tías y tíos era considerable: un verdadero elenco de personajes más o menos originales, entre los que había de todo. Margarita no pertenece a la categoría de persona extraña ni pintoresca, a pesar de sus rarezas, a las que me referiré luego, y de su manera de hablar, con la ese. Era una tía simpática y afectuosa, en cuya casa siempre me sentí bien acogido. Quizá por todas estas razones, o porque los niños de entonces éramos menos resabiados que los de ahora, me pareció normal que un día me hiciera posar para una escultura. De eso guardo un recuerdo claro, pero muy impreciso en los detalles, porque yo era muy pequeño. No creo que tuviera más de cuatro años, y el resultado de la colaboración confirma este dato: un niño regordete, con el cabello rizado, algo mejorado de facciones, para representar al Niño Jesús. Me apresuro a aclarar que la escultura resultante no es mi retrato. Según consta en este libro, dos personas posamos con el mismo fin. La otra es mi primo y homónimo, el autor del libro, por lo que su testimonio es más de fiar. Lo que sí tengo claro, y el dato es anecdótico, pero dice mucho de la personalidad de Margarita, es que me hizo posar sentado en un triciclo. Tenía tres hijos (luego tendría dos más) y sabía cómo tratar a los niños. La verdad es que siempre la recuerdo, en aquella época, participando en nuestras actividades, organizando juegos y meriendas y no pocas veces regañándonos por nuestras travesuras. Con esto quiero decir que su profesión artística no interfería en sus funciones familiares, mucho más intensas que las de los hombres de su generación, que apenas tenían trato con los niños. Margarita trabajaba, según la impresión que yo guardo, con mucha tranquilidad. Creo que eso lo da el tipo de trabajo. De todas las artes, la escultura es sin duda la más física. Un escultor puede ser un artista arrebatado, pero a la hora de esculpir ha de subordinarse a la materia como el más humilde de los artesanos. Quizá este condicionante les da un temperamento más humano y menos engreído. He dicho que la escultura para la que posé no era un retrato y ahora me explico: Margarita había recibido varios encargos de imágenes religiosas (en el libro se explica que en aquella época y también por otras razones, los encargos importantes venían principalmentc de la iglesia) y para determinados personajes tomaba los rasgos de alguien próximo, por lo general alguien de la familia, del físico y la edad adecuados, y a partir de ellos hacía una abstracción para que el producto final no resultara chocante a los fieles a quienes, en última instancia, iban destinadas las imágenes. En otras ocasiones, sí vi retratos esculpidos por ella

con un realismo perfectamente académico. Y no sólo vi esos bustos, sino que dormí con ellos varias noches. Yo estaba pasando unos días en una casa de campo donde solían veranear y habían habilitado el taller de Margarita como dormitorio complementario. Contra lo que cabría esperar, la compañía de aquellas figuras blancas, cabezas humanas entrevistas en la penumbra, no me produjo ningún miedo, sino todo lo contrario. Para mí eran juguetes de adulto. Quiero creer que el carácter de Margarita, la naturalidad con que integraba su aparatoso arte en la vida cotidiana, era lo que había producido aquel efecto benéfico.

Ahora me doy cuenta de que todo aquello era muy raro. En primer lugar, era raro que en las décadas previas a la guerra civil una mujer se dedicara a la escultura, no como afición, sino de un modo profesional. Me gustaría conocer la estadística al respecto, si es que existe. Y más aún que alcanzara el reconocimiento que alcanzó Margarita Sans-Jordi. Y aún es más raro que, después de haber sido una pionera en su campo y de haber visto frustradas sus expectativas por la guerra y las condiciones posteriores, siguiera adelante con su profesión sin otra razón que su vocación indestructible. Se había casado con un hombre cuyos ingresos permitían mantener a la familia a un nivel más que decoroso, había tenido cinco hijos, a los que había criado con la dedicación de una buena madre, llevaba una vida social intensa, no necesitaba trabajar por ningún concepto. Y, sin embargo, allí estaba, cumpliendo los encargos que recibía, con una admirable tranquilidad, sin alardes y sin quejas por lo insólito de su situación.

He dicho que guardaba muchos recuerdos de mi tía Margarita y es cierto, pero son recuerdos insustanciales para todos, salvo para mí, simplemente porque forman parte de mi pasado: reuniones familiares, momentos dispersos en la rutina de los años. A partir de un momento, perdimos contacto o, al menos, el contacto se hizo esporádico y breve. Cada uno siguió su camino. Por mis primos y los hijos de mis primos iba sabiendo de ella. Siguió llevando una vida plena hasta la decadencia, que pasó rodeada del cariño de sus hijos y sus nietos. Como siempre, se llevó consigo el misterio de una vida en la que se cruzaron muchas fuerzas contrarias: el inútil pero insoslayable interrogante de lo que habría podido suceder si Margarita hubiera nacido en otro país, en otra época, en circunstancias distintas. No hay duda de que su arte la acompañó a lo largo de toda su existencia, y eso la salva de quedar a merced de los recuerdos y le concede el mínimo consuelo de los artistas: mientras perdura su obra, su personalidad se va renovando con cada nuevo espectador.

Eduardo Mendoza, Barcelona 2020

Introducción

Soy Eduardo, tercer hijo de Margarita Sans-Jordi y me propongo escribir un libro sobre la gran escultora, pintora, persona social y madre que fue. Ejemplo de mujer sin freno, rabiosamente feminista sin pretenderlo y sin abanderar ningún movimiento, trabajó en su época en un oficio asumido como propio de los hombres. Se sabía y le decían que era muy buena, y pensó que era mejor acercarse a la perfección, que reivindicar el poder hacer cosas que la mayor parte de los que lo gritan son incapaces de hacer.

Lamentablemente, no tengo los conocimientos suficientes para situarla en una época y en un contexto socio-político con importantes movimientos artísticos, pero estoy convencido que cualquier lector que se sienta atraído por este libro ya sabrá mucho más que yo. Casi no me caben los años en mi cuerpo y olvido muchas cosas, lo que no me permite tampoco desarrollar su historia empalmando simplemente todas las anécdotas que llenaron su vida y que, acompañándola, harían disfrutar al lector mucho más. Tenemos sin embargo la suerte de haber recopilado gran cantidad de críticas de ilustres profesionales que, sin pretenderlo, harán parecer nuestro trabajo algo erudito, y así poder colocarlo, espero que sin vergüenza, en el estante de cualquier librería, por inmensa y especializada que sea.

Después de esta introducción, puede ser que el lector y yo lleguemos a la conclusión de que no estoy preparado para escribir libro alguno. Es verdad, soy ingeniero, pero lamentablemente también soy, dentro de los seres vivos, el que más sé sobre mi madre.

Mi enciclopedia familiar, la que todo lo sabía, era Nuria Llopart Gener, prima de Margarita, que se nos fue hace unos años y con ella mi principal fuente de información familiar y también de corrección, pues sólo ella podría enmendar lo que he errado. Pero me ha ayudado mucho una sobrina segunda de Margarita, Carina Mut Terres-Camaló, periodista y redactora de L'Eco de Sitges, de cuyas documentadas crónicas he compuesto parte de la información familiar. Tengo que destacar la ayuda que me ha proporcionado mi primo Antonio Gisbert Sans, desde Miami, que ha enriquecido este libro con muchos e interesantes datos. También agradezco de corazón a la AEPE (Asociación Española de Pintores y Escultores) y especialmente a su secretaria, Mª Dolores Barreda Pérez, el artículo sobre Margarita Sans-Jordi publicado en la revista "Gaceta de Bellas Artes" de marzo de 2020, porque supo encontrar multitud de datos y referencias que existían, pero que estaban perfectamente escondidos. No me puedo olvidar de dos de mis grandes amigos de toda la vida, que también han puesto su granito de arena: Eduardo Antoja Giralt, que con sus enormes habilidades informáticas nos ha transportado al futuro cuando ha hecho falta. Y Joaquim Casals de Nadal, autor del mejor programa informático de bases de datos de familia que hay en el mundo

(GDS Marshall Systems), que me ha permitido trabajar con él y sustituir el complejo y detallado manual de usuario por mis llamadas telefónicas directas con él.

Pero la que ha sido definitiva es la intervención de mi mujer, Paloma, periodista, que ha ido engordando mis parcos apuntes hasta triplicarlos, consiguiendo finalmente elaborar un libro que todos podemos leer, y además se entiende. Me ha cambiado las comas de sitio dando sentido a mis frases, ha corregido todas mis faltas y se ha sumergido en una labor de investigación tal, que nos adentra y nos permite navegar por el ambiente artístico de cada época y por los momentos y acontecimientos profesionales que mi madre vivió, que yo desconocía o había olvidado. Hasta tal punto que, cuando lo he leído, me ha parecido otro libro, mucho más completo y serio, del que puede decirse que ella es prácticamente su autora. ¡Qué bien! Gracias, Paloma. Un beso con todo cariño.

Hemos llenado el último tercio del libro con las fotos de las obras de Margarita Sans-Jordi, las cuales hablan por sí mismas; por lo que podemos recomendar a aquellos que por su sensibilidad se sientan impelidos hacia la obra de ate, que podrían prescindir de los textos. ¡Y mejor para ellos... ¡Ojalá lo puedan hacer!

Para facilitarme más las cosas y hacer la historia más íntima y suave, me permitiré la licencia de referirme a la Margarita persona y madre como *Matita,* pues es así como decidió que se llamaba la abuela el primero de sus nietos, cuando sólo empezaba a balbucear cosas sencillas. Desde entonces todos nos hemos acostumbrado y la vemos a ella cuando la nombramos así. Es más fácil de pronunciar, aunque leamos en silencio y, además, nos sale del alma. Será **Margarita** cuando nos refiramos a la artista, ya que lógicamente es el nombre que utilizan para referirse a ella los textos de aquellos que la conocieron en esa faceta, a ella y su obra. También llamaré a mi abuelo, su padre, Juan Sans Ferrer, *Papam.* Y no me molesta nada, porque *Matita*, al llenarse la boca con la "m" del final, haciendo de las paredes catedral, le otorgaba a su padre mucho mayor rango, respeto y admiración que con un simple "papá". A Elisa Jordi Milanés, su madre y abuela mía, la llamaré *Mamita*, tal y como ella me enseñó. Llenar el lenguaje de diminutivos era propio de los cubanos y *Mamita* lo era. Así, con este toque tan cariñoso como almibarado, todos contentos.

Por último, que debe ser el primero, mi máximo agradecimiento a mi primo, Eduardo Mendoza, que ha escrito un prólogo tan entrañable de su tía Margarita que mis lágrimas han estado a punto de saltar, al evocarme, como a él, recuerdos que ya creía olvidados.

Eduardo de Mendoza

Sumario

1

Sus raíces

Para Matita la familia fue lo más importante. Poseía un sentimiento primitivo de tribu y, como pieza de ésta, tenía que ofrecer lo mejor de sí misma. La familia la protegía y era su referente para todo lo espiritual y lo material. Pero para comprender mejor como fue, la tengo que situar en el entorno familiar en el que convergen las cuatro ramas de sus progenitores: los SANS y los FERRER por parte de padre y los JORDI y los MILANES por parte de madre. Dos de esas ramas, tanto por parte de padre (la Ferrer) como por parte de madre (la Milanés), tienen mucho que ver con Cuba y con su independencia, aunque desde bandos opuestos. Los Ferrer fueron españoles en Cuba, mientras que los Milanés eran cubanos -de origen español- que se significaron en la lucha por la independencia de su país.

LOS SANS

La historia documentada de la rama Sans se inicia en 1566 con Climent Sans y va discurriendo, generación a generación, hasta llegar a *Papam*, mi abuelo, que no consta que hiciera gran cosa destacable excepto criar, educar y entrenar a sus tres hijas. Sin embargo, en esa línea sucesoria sí que hay personas y personajes interesantes que vale la pena conocer someramente. Los primeros Sans probablemente eran payeses (agricultores) y terratenientes, pero también aventureros de las Américas los más recientes. Todos ciudadanos de Sitges, de la casa "Can Sans", que lograron, con tantas generaciones, acumular un importante patrimonio de casas y tierras en el pueblo.

Uno de ellos fue Manuel Sans Grau, sacerdote, que hizo construir a mediados del siglo XVIII la Iglesia de San Sebastián -que está junto al bonito cementerio de Sitges y que es donde actualmente se guarda un paso de Semana Santa realizado por Margarita Sans-Jordi-, la Iglesia de Campdàsens y la carretera de Ribas (hoy San Pedro de Ribas). Un sobrino suyo, Sebastián Sans, fue periodista y co-fundador del Correo Catalán. Poeta y político, mandó construir una magnífica mansión, que llamaban "le Château Sans", en el cruce de las calles San Isidro con Isla de Cuba: obra ecléctica del arquitecto J. Suñé, que aún se conserva con toda su belleza modernista.

Otro de sus sobrinos, Manuel Sans i Bori, tuvo una hija -Roser- que se casaría con Gaietà Buïgas, que fue el arquitecto que construyó el Balneario de Vichy Catalán, además de magníficas mansiones en Sitges. Este matrimonio fue, a su vez, padres del famoso Ingeniero de Caminos Carles Buïgas i Sans, que ideó y dirigió la construcción de la famosa y pionera "Fuente Mágica" de Montjuich para la Exposición Universal de Barcelona de 1929, que cambia de forma y color mediante un hermoso conjunto de juegos de agua y luz.

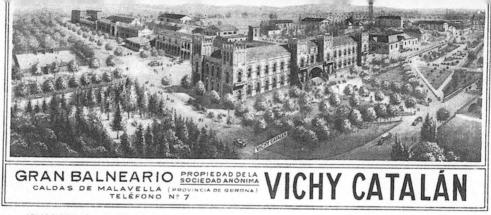

GRAN BALNEARIO PROPIEDAD DE LA SOCIEDAD ANÓNIMA **VICHY CATALÁN**
CALDAS DE MALAVELLA *(PROVINCIA DE GERONA)*
TELÉFONO Nº 7

AGUAS TERMALES - BICARBONATADAS,
ALCALINAS-LÍTICAS-CLORURADAS-SÓDICAS.
CENTRO EXCURSIONES COSTA BRAVA,
PISTAS DE DEPORTES-CASINO-BAR,
CINE SONORO-CAPILLA-TELÉFONO Y
AGUA MINERAL EN HABITACIONES.

PABELLÓN DE INVIERNO:
PRIMEROS ABRIL A FIN NOVIEMBRE
TEMPORADA OFICIAL:
1 JUNIO A 30 OCTUBRE
INFORMACIÓN: LAURIA, 126. TELEF. 61308
BARCELONA

El tercero de sus sobrinos será Juan Sans Carbonell, padre de *Papam* (el abuelo de Matita, por lo tanto) y de sus tres hermanas. De una de ellas, Emerenciana, hablaré en la rama "Ferrer", puesto que ambas familias se cruzarán dos veces. Otra, Josefa, se casaría con José Gener, dueño de la fábrica de puros José Gener y vinculados a los Partagás. Serían los abuelos de Nuria Llopart, que era la auténtica enciclopedia familiar. En el balcón sobresaliente de su casa de estilo racionalista, "Nurillar", en primera línea del paseo de Sitges y frente al mar, era donde yo terminaba cada noche mis paseos estivales, charlando hasta altas horas de la madrugada y repasando las mil historias familiares, que ella había ido recopilando con una memoria portentosa y una neutralidad sorprendente; porque ya se sabe que en todas las sagas familiares hay siempre buenos y malos y cada uno toma partido sin querer. Nuria era estupenda. Con sus largas canas blancas y despeinada como una bruja, tomaba su bicicleta como una escoba y recorría el paseo, frente al "PicNic" o el "Club de Mar", y no era raro verla ir a buscar una pizza a horas intempestivas a "Los Vikingos", en la calle del "Pecado". Pero lo que más me impresionaba es que, bajo aquel aspecto de hippie sitgetana, se escondía una cultura y una humanidad excepcionales. Hablaras de lo que hablaras, te seguía el hilo sin requerir mayor explicación, lo que te sumía en una relajación casi onírica. Toda la familia "viva" en aquella época había pasado por su "confesionario", explicando historias de encuentros y desencuentros en la relación con sus parientes. Ella escuchaba y, como un notario, archivaba todos los acontecimientos en su cabeza. Y luego, si le preguntabas, te daba con una neutralidad exquisita una versión y la otra. Desde este libro ¡Un beso, Nuria!

Rosario, la tercera hermana de *Papam*, se casaría en Sitges con Eduardo Amell, cuya familia tenía negocios en Puerto Rico y eran dueños de la naviera Robert, Amell y Cía. (Son los Robert que, en la segunda generación, consiguieron el título pontificio de Marqueses de Robert y el de Condes de Torroella de Montgrí, con un palacio en el Paseo de Gracia de Barcelona, el "Palau Robert"). Me viene a la memoria una simpática anécdota de la madre de Eduardo, Adelina, que, al regresar a España, se había traído de Puerto Rico una esclava, negrita y menudita. Se llamaba Juanita, y como hacía todos los recados de la casa, la conocía todo Sitges. En 1880, cuando se decretó la abolición de la esclavitud, la familia se reunió con ella y le dijo:

- *"Juanita, eres libre, completamente libre".*

La pobre Juanita se llevó un susto de muerte. Había nacido en la casa de los padres de Adelina y jamás había conocido otra familia que esa, por lo que no podía ni imaginarse lo que sería de ella "libre", así que les suplicó seguir siendo su esclava. La familia la liberó, claro está, pero continuó trabajando en la casa como sirvienta asalariada el resto de su vida. ¡Saludos, Juanita!

Rosario y Eduardo tuvieron tres hijos, Amell Sans: Agustín, Rosario y Eduardo, primos por tanto de *Matita*. Su primo Agustín, conocido por el diminutivo *Tin*, era médico, pero no de familia, sino "de la familia". Pegado a su pipa, que llevaba como una prótesis con y sin pacientes delante, sabía que tenía que acabar diciendo lo que la familia quisiera oír, diagnosticando más por la confianza y el debate, que por la ciencia. Menos mal que las prescripciones las hacía según su conciencia de médico... Era afable y encantador, pero siempre con el aire de seriedad que le confería su bigote a lo "Hércules Poirot" y su inseparable pipa. Fue uno de los compañeros de salidas y garbeos de *Matita*, ya que gozaba de toda la confianza de *Mamita*, que era lo único que entonces importaba.

En 1928 *Tin* tenía una novia llamada Luisa, que murió de tuberculosis. Fue tal su disgusto, que se lo contagió a mi madre con toda su intensidad. Ella, ni corta ni perezosa, decidió tallar una caja en su recuerdo, que llamó **"La Luisa"** (Catálogo, n° 1). *Tin*, que ya era médico, le dio 100 pesetas que tenía ahorradas y con ellas encargó la caja de nogal al carpintero. Le costó 20 pesetas, y con las 80 restantes compró sus primeras gubias. La caja representa a la difunta María Luisa en la Playa de Sitges, bajo un pino repleto de ramas. Es una maravilla tanto por la ejecución como por el mensaje de "su Luisa" con Sitges al fondo. Es la primera obra que realizó en talla directa. Una obra tan modernista como barroca, ya que estaba intentando probarse a sí misma lo que era capaz de hacer y buscaba, sin rubor, la máxima complicación. Paciencia de chinos, pero con la sensibilidad de *Matita*, que empezaba así su carrera. En la caja talló la siguiente inscripción: *"Et volia posar dins d'eixa arqueta tot el meu amor i sols n'hi a capigut una miqueta, tot l'altre el trobaràs sempre que vulguis dins el meu cor"* (*).

Agustín -*Tin*- se casó años después con Josefina Amell y tuvieron cuatro hijos. El tercero, Xavi, fue amadrinado por *Matita*, estudió medicina, ejerció como dentista y, como todos los que se acercaban a ella, pronto le cogió gusto a la talla, hasta el punto de que, entre visita y visita, en la consulta, tallaba pequeñas piezas de jade con la broca de dentista. Hombre estupendo y simpático que cuento entre mis queridos amigos.

Una curiosidad que me ha explicado mi prima Carina, es que una de las casas que pertenecía a un miembro carlista de la familia Sans, y que estaba situada en la zona del actual conjunto "Maricel", tenía una barca colgada de la pared, en el farallón que hay sobre el mar, para poder escapar en ella cuando les perseguían, por ser carlistas. Otra curiosidad que también he encontrado, en el antiguo

* *"Te quería poner dentro de esta caja todo mi corazón y sólo ha cabido un trocito, el resto lo encontrarás siempre que quieras dentro de mi corazón"*

árbol genealógico familiar de los Sans, es una cita que alguno de ellos anotó en el margen inferior:

"Los Sans, pese a la notoria penuria en la que se han visto algunos de los descendientes del fundador del patrimonio, nunca, ni bajo ningún pretexto, se han desprendido de un solo palmo de terreno vinculado por sus antepasados".

Me da la sensación de que esta máxima, más que una mera constatación del pasado, era un toque de atención para el futuro.

LOS FERRER

Los abuelos "Ferrer" de *Papam* marcharon a Cuba para hacerse cargo de los negocios familiares, que después continuarían sus hijos varones. Uno de ellos, Cástulo, tío materno de mi abuelo, se casó con una hija de su hermana, su sobrina por tanto, que además era una de las hermanas mayores de *Papam,* con lo que los Sans y Los Ferrer entroncan por segunda vez en la misma generación. Cástulo Ferrer y Emerenciana Sans vivieron gran parte de su vida en Cuba, en cuya historia él jugó un importante papel como empresario y como político, además de hacer fortuna. Impulsó la creación de la línea ferroviaria que enlaza Santiago de Cuba con Baracoa y Guantánamo, que propició el crecimiento de la economía cubana. Fue socio fundador del Círculo Español de Santiago de Cuba. Propietario de las minas de hierro bautizadas como "Josefina" y "Caridad", así como de varios ingenios azucareros. Fue presidente de la Diputación de Santiago de Cuba, del partido Unión Constitucional -también cubano- y recibió numerosas condecoraciones por parte de Amadeo de Saboya y de Alfonso XII, además de la Cruz de Isabel la Católica y del Mérito Militar. Tomó parte activa en la defensa de los intereses de España durante la primera de las tres guerras que se libraron por la independencia de Cuba, organizando la Compañía de Guías del general Latorre, por lo que fue nombrado coronel de los Voluntarios Catalanes de Cuba. Aún perdida la guerra y alcanzada la independencia, continuó viviendo en la isla, respetado por los de ambos bandos, dedicado ya exclusivamente a la gestión de sus propios negocios. En España poseía una gran finca en el Plà del Penedés (Barcelona) llamada "La Parellada", en la que pasaba largas temporadas cuando venía a su tierra natal; como, por ejemplo, cuando participó en la Exposición Universal de Barcelona de 1888. Tuvieron un hijo, que murió muy joven. Falleció en Barcelona en 1913 y está inhumado en el panteón familiar en Sitges.

Su hermano José también participó en la Exposición de Barcelona como representante de la Cuban Manganese Company, fue vocal de la junta directiva del ferrocarril de Sabanilla y Maroto y regresó a Sitges en 1898, el año del desastre en Cuba, cuando España perdió la última colonia que

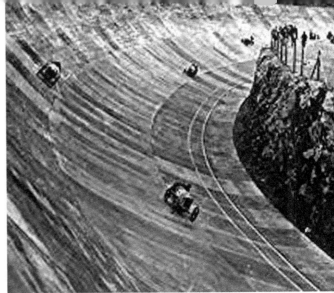

Villa Anita *Autódromo de Terramar*

le quedaba y los cubanos alcanzaron la independencia con la ayuda militar norteamericana. Con la entrada del nuevo siglo, en 1900, fue socio fundador y presidente de Vichy Catalán y, junto a otros socios sitgetanos, financió la construcción del balneario, idea del Dr. Modest Furest, con el proyecto neo-árabe del arquitecto Gaietà Buïgas i Monravà. En Sitges fue también socio fundador y presidente de la sociedad "el Retiro", y se hizo construir por Gaietà Buïgas una casa de estilo neo-gótico inglés, **"Villa Anita"**, en la actual calle Santiago Rusiñol. También tenía en Montecarlo un pequeño palacete en el que la familia pasaba largas temporadas, el "Palazzo del Mare", que había sido en otro tiempo propiedad de Eugenia de Montijo. Antes de morir fue alcalde de Sitges algunos años. Estaba casado con Anita Dalmau Portuondo, cubana y nieta de los condes de Santa Inés, en cuyo panteón familiar está enterrado Francisco Antommarchi, que era el médico de Napoleón.

Su propio hijo (primo por tanto de mi abuelo) fue propietario del Autódromo de Terramar, instalación que contaba con el apoyo de las sociedades Peña Rhin e Hispano Suiza, y que fue visitado con asiduidad por importantes autoridades de la época, como S.A.R el Infante D. Fernando de Baviera, Miguel Primo de Rivera o Francesc Cambó entre otros. Es uno de los circuitos más antiguos del mundo; de hecho, fue el primero que se construyó en España (1923) y el tercero de Europa, con un recorrido de 2 km y una pista cuya superficie superaba los 4.200 m2, en la que los vehículos podían llegar a alcanzar los 180 km/hora, con un peralte que llegaba a 60°. En su época costó 5 millones de pesetas, se emplearon 3.500 toneladas de cemento y se tardó un año en construirlo. Todavía existe, aunque se ha ido deteriorando por falta de uso desde mediados del siglo XX. Junto a los cercanos jardines de Terramar, debidamente arreglados, hubieran sido ideales para pasear. Afortunadamente, a punto de cumplir un siglo, se va a recuperar y convertir en una zona dedicada a los grandes eventos ecuestres internacionales y a actividades relacionadas con el mundo del motor, aunque no a carreras automovilísticas. Además, se va a regenerar todo su

entorno vegetal y se van a edificar un hotel y varios restaurantes, con lo que ese viejo autódromo de Terramar renacerá y tendrá una segunda vida.

Un tercer hermano, Magí, hizo algo tan insólito como una gramática china, que fue muy elogiada por Cánovas del Castillo. En cuanto a las hermanas de Cástulo y José, Emerenciana Antonia y Francesca Ferrer, su vida se desarrolló fundamentalmente en Sitges. Una hija de Francesca, María, se casó con el marino Antonio Bergnes de las Casas, se fue a vivir a Nueva York y fueron padres del magnífico pintor post-impresionista Guillermo Bergnes de las Casas. Emerenciana Antonia por su parte, se casó con Joan Sans Carbonell y tuvieron cuatro hijos: mi abuelo, que formó la rama Sans Jordi, y sus tres hermanas, de las que ya he hablado.

LOS JORDI

De las dos ramas maternas de *Matita*, los Jordi y los Milanés, los Jordi son los menos interesantes, aunque me gustaría destacar a los hermanos Aurelio, José y Nuria Jordi Dotras, coetáneos y grandes amigos suyos. Aurelio posaría para ella durante la ejecución de alguna de sus obras importantes y Nuria, junto a su novio y posteriormente marido, José Ignacio Ferrero, serían sus indispensables acompañantes sociales y confidentes, en una época en la que las señoritas no debían salir solas. José Ignacio haría una gran fortuna con su socio y cuñado, José Ventura, al inventar y fabricar el Cola-Cao (Nutrexpa). Es importante aclarar que esta rama de los Jordi nace en realidad del segundo matrimonio de José Jordi Martinell, que es el abuelo de *Matita*, pero por su primer matrimonio, con Mercedes Milanés Bazán. Por lo tanto, la descendencia de José Jordi Martinell aparece tanto en los "Jordi" como en los "Milanés". Uno de los hermanos de mi abuela, José, se casó con María Galopín, tía Mimí, de la que cuentan que era tan religiosa que, cuando iba al cine, hacía la genuflexión y se santiguaba al salir al pasillo central. Tuvieron un hijo y dos hijas rubias, preciosas, tanto que de pequeño me dejaban sin habla. Una de ellas, Ivonne, prima y muy amiga de mi madre y de la que hizo un busto magnífico, fue a su vez madre de tres hijas aún más bellas. Una fue actriz y se la conoce por el seudónimo de Emma Cohen. Otra de las hermanas de mi abuela, Guillermina, tía Mina, tuvo dos hijas tan inseparables, que en el seno de la familia las llamábamos *las Merroches* (Mercedes y Elisa Roig). Primas también de mi madre, en el Pueblo Español de Barcelona tenían una tienda de pasamanería con hilo de oro y plata, frente al taller en el que soplaban vidrio. Cosa de lo más chocante. Otro de los hermanos de mi abuela, Enrique, tuvo un hijo que se casó con Pepita Dotras. Pero era tanta la diferencia de edad con Matita, que a quien ella siempre consideró como sus "primos" fue a sus hijos, Aurelio, Nuria y José, de los que ya he hablado.

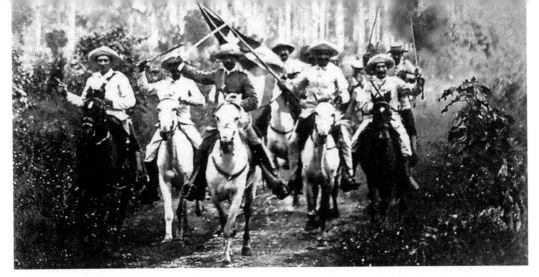

La carga de los mambises en la Guerra de Cuba, liderada por José Antonio Milanés y Donato Mármol

LOS MILANÉS Y LOS MAMBISES

Dado que los Milanés jugaron un papel muy importante en la historia de la independencia cubana, será mejor empezar por situarnos en su contexto histórico. La colonización de Cuba por parte de España comenzó apenas dos décadas después del primer viaje de Cristóbal Colón, con el fin de explotar los recursos naturales de la isla, utilizando para ello la mano de obra indígena. No tardaron en agotarse los yacimientos de oro, y la ganadería pasó a ser la principal fuente de riqueza, mediante la producción y exportación de carne salada y cuero, a través de los importantes circuitos comerciales del imperio español. En el siglo XVIII la dinastía borbónica modernizó el sistema comercial español, mejoró las comunicaciones internas de la isla y fomentó la creación de nuevos poblados que basasen su economía en la cría de ganado, pero también en el cultivo de la caña de azúcar y del tabaco. Todo ello elevó considerablemente el nivel de riqueza de la isla, hasta que, a mediados del siglo XIX, el precio del azúcar cayó y se iniciaron una serie de revueltas, que desembocarían en la Guerra de los Diez Años y, finalmente, en la independencia de la isla en 1898. Al frente de esas revueltas y de la lucha por la independencia estaban los llamados Mambises, descritos por el historiador Balbino Lozano como

> *"guerrilleros antiespañoles que, en el siglo XIX, participaron en las guerras por la independencia. Las tropas mambises estaban compuestas por cubanos de todas las clases sociales, desde esclavos negros y mulatos libres, hasta terratenientes, que lo dieron todo por la libertad e independencia de Cuba".*

Uno de esos ricos terratenientes fue Carlos Manuel de Céspedes, abogado de profesión y revolucionario por devoción. Inició la lucha por la independencia, liberó a sus esclavos, fue el primer presidente de la República de Cuba en armas, y está considerado por los cubanos como el padre de la Patria. Murió en combate frente a las tropas españolas. Sus íntimos amigos y parientes, ricos terratenientes como él y que le siguieron en la lucha al frente del ejército mambí, fueron los hermanos Rafael, Jorge, Luis y José Antonio Milanés de Céspedes, así como el yerno de este

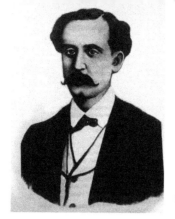

Donato Mármol

José Antonio Milanés de Céspedes, bisabuelo de Margarita y líder de la revolución cubana

Carlos Manuel de Céspedes con sus hombres

último, Donato Mármol. El mayor de estos hermanos, José Antonio, fue el bisabuelo materno de *Matita* y Donato el tío de su madre. Ambos, junto a Carlos Manuel de Céspedes, participaron en el grupo de conspiradores que organizaron el alzamiento, y dieron comienzo a la primera de las tres guerras que, a lo largo de 30 años, desembocarían en la independencia de Cuba.*(1)*

La primera de ellas se inició en 1868, cuando Céspedes liberó a sus esclavos y proclamó la independencia. Los mambises, con los hermanos Milanés al frente, lucharon con coraje hasta tomar la ciudad de Bayamo, que se convirtió en la capital de la revolución. Finalmente, España ganó esta guerra, que duró 10 años y que se conoce como la "Guerra Grande". La segunda, llamada la "Guerra Chiquita", se inició poco después y duró apenas un año. Terminó en un nuevo fracaso para los independentistas, ya que los mambises tuvieron que enfrentarse al ejército español prácticamente en solitario y sin apenas medios. La tercera y definitiva, la Guerra de la Independencia o "Guerra Necesaria", estalló en 1895 tras una reunión de José Antonio Milanés de Céspedes y otros líderes mambises con José Martí, el hombre que finalmente declararía la independencia (y que da nombre al aeropuerto de La Habana) tres años después, cuando la entrada de Estados Unidos en el conflicto decantó la balanza militar. Lo cierto es que, en esta tercera y última contienda, que perdió España, tuvieron mucho que ver los intereses coloniales de Estados Unidos, que, ante la negativa de España a venderles las islas de Cuba y Puerto Rico (como ya habían hecho con otros territorios situados en el sur de Norteamérica), enviaron el acorazado Maine como una maniobra intimidatoria y de provocación contra España.

"*El 25 de enero de 1898 el Maine hacía su entrada en La Habana sin haber avisado previamente de su llegada, lo que era contrario a las prácticas diplomáticas, tanto en aquella época como en la actual. En correspondencia a este hecho, el gobierno español envió el crucero Vizcaya al puerto de Nueva York. El 15 de febrero de 1898, a las 21,40, una explosión hizo saltar por los aires al Maine. De los 355 tripulantes, murieron 254 soldados y dos oficiales. El resto de la oficialidad disfrutaba a esas horas de un baile dado en su honor por las autoridades españolas. España negó desde el principio que tuviera algo que ver con la explosión del Maine, pero la campaña mediática realizada por la prensa neoyorkina convenció a los estadounidenses de la culpabilidad de España".(2)*

(1 y 2) "Los Mambises cubanos". Balbino Lozano. La Opinión - El Correo de Zamora 4/3/2016

Y Cuba finalmente se perdió, dando lugar en España a la importante crisis política y social del 98.

José Antonio Milanés de Céspedes estuvo aferrado al ideal de una Cuba libre hasta el último aliento de su vida. Pero pese a su frenética actividad guerrera, tuvo tiempo de mantener su patrimonio, casarse tres veces y tener trece hijos. Una de las hijas que tuvo con la primera mujer, Mercedes Milanés Bazán, se casó con José Jordi Martinell y fueron los padres de *Mamita* y, por lo tanto, abuelos maternos de Margarita Sans Jordi. Otras dos de sus hijas, tías por tanto de *Mamita*, fueron Elisa y Guadalupe, las únicas que llegaron a formar parte del entorno cercano de mi madre.

Elisa se casó con John Christian Hencke Stalhmann y tuvo cuatro hijos. Uno de ellos, John Hencke Milanés, nació en Jamaica como súbdito inglés y fue vicecónsul de Inglaterra en Madrid; pero mientras duraron la Guerra Civil española y la Segunda Guerra Mundial, tuvo que "sustituir" su apellido Hencke por una simple "H" (John H. Milanés), para evitarse los problemas que le pudiera acarrear un apellido de sonoridades tan germánicas. A sus tres hermanas las llamábamos las *valquirias,* porque eran mayores y gorditas. Una se quedó soltera, otra se casó con Guillermo McCrory y la otra con Félix Bueno Torrecilla de Tejada. Uno de sus hijos, un industrial que durante un tiempo se dedicó a la política, fue mi jefe mientras trabajé como ingeniero del Ayuntamiento de Barcelona, en mis años mozos; estábamos construyendo los puentes, zanjas y túneles de la Ronda del Mig de Barcelona.

En cuanto a **G**uadalupe, se casó con otro de los líderes mambises ya mencionados, Donato Mármol. De los hijos que tuvieron sólo Teresa sobrevivió a la Guerra de Independencia. Tuvo tres hijos, primos genealógicos por lo tanto de *Matita;* pero era tanta la diferencia de edad que los separaba, que a los que ella consideró siempre como sus verdaderos primos fue los hijos de éstos. Uno de ellos, Donato, estudió la carrera de medicina en el Hospital Clínico de Barcelona y, durante ese tiempo, vivió en casa de los padres de *Matita*, donde fue querido y arropado por toda la familia catalana. Al terminar la carrera regresó a Cuba y se convirtió en un magnífico y prestigioso ginecólogo, que traería al mundo a muchísimos de los cubanos que, como él, acabarían exiliándose en Miami.

El apellido Mármol había acabado por "desaparecer" al ser hija la única superviviente del mambís Donato Mármol, tres generaciones atrás. Era una pérdida con tan importantes raíces históricas, que sus descendientes no estaban dispuestos a asumirla. Así que hicieron las gestiones precisas para recuperarlo y, gracias a un Decreto Presidencial de 1935, consiguieron autorización para añadir al "González" que les había correspondido por herencia genealógica, el "Del Mármol", por herencia histórica. No tardaron en sustituir el "González" por una "G.", convirtiendo finalmente sus apellidos en G. Del Mármol Ferrer. Un hijo de Donato, médico y llamado José Raúl -o *Pepito* Mármol, que es como se le conocía en la familia-, estuvo toda la vida buscando un libro de medicina que escribió su padre. Finalmente encontró una copia en la Biblioteca del Hospital

Clínico de Barcelona, pues por lo visto había un viejecito que se dedicaba a copiar libros que no tenían autoría protegida; vamos, "el editor pirata" ... Su hermano, Guillermo, fue el más querido por mí. Como abogado, se convirtió, primero en Cuba y después en Miami, en hombre de la máxima confianza de los Bacardí -dueños de la famosa marca de ron-, por lo que ostentaba el cargo de secretario del Consejo de Administración.

En 1978 me habían encargado el proyecto y la dirección de obras de la construcción de una fábrica de ron en la provincia costarricense de Alajuela, cerca de San José, la capital. Por aquella época trabajaba también en Estructuras Viales del Ayuntamiento de Barcelona, y ya no sabía cómo compaginar mis dos trabajos, distanciados en más de un cuarto de mundo, a pesar de agotar toda la "picaresca" que el trabajo en la Administración permite. Finalmente, la situación se hizo insostenible y opté por abandonar el Ayuntamiento, del que ni me despedí. Simplemente dejé de ir. Teníamos alquilada una oficina en el edificio más emblemático de San José, el "Metropolitano", en la céntrica Avenida Colón, frente al Palacio de la Ópera, que era exacto al de la Ópera de París, pero a escala mitad. Un alto edificio de cristal espejado, que contrastaba con todas las casitas costarricenses del entorno. Yo siempre decía que estando allí, te ibas enamorando de Costa Rica hasta que, sin darte cuenta, te habías vuelto "tico" (costarricense). Cuando veías la Avenida Colón de la anchura y la majestuosidad de los Campos Elíseos, y te encontrabas guapo con guayabera y corbata con flores y motivos selváticos de colores chillones, tenías que regresar rápido a Barcelona... o quedarte allí para siempre.

Las plantas del "Metropolitano" eran diáfanas, y las iban tabicando a medida que se alquilaban los despachos. En la cuarta planta solo estaba nuestra oficina y una más pequeña, contigua, siempre cerrada. Una mañana, al llegar, encontré la puerta de ese despacho abierta y ante ella a un señor que controlaba el paso de las personas, vestido con traje y corbata negras, bajito y con gafas, pero con una cara que te invitaba a entablar conversación. Cuando pasé junto a él me dijo:
 -"¡Hola primo!"
 Me quedé de piedra. No podía comprender que en un lugar tan lejano pudiera encontrarme con alguien conocido, y menos aún con un primo. Me invitó a pasar y se presentó:
 -"Soy Guillermo Mármol, primo de tu madre"
Tuve que pellizcarme para darme cuenta de que la situación era real. Por temas fiscales de la compañía, la sede social de la monstruosa empresa Bacardí estaba temporalmente ubicada en una oficinita de veinte metros cuadrados, allí, perdida en Costa Rica. Los Consejos de Administración los celebraban en la oficinita.... o en los campos de golf panameños. Pasamos mucho tiempo juntos. Comimos, cenamos, reímos, y me sentí encantado de haber entablado relación con esta rama cubana tan cariñosa y cercana. Era un hombre simpatiquísimo, con un acento cubano que por sí sólo me hacía reír. Pese a que Guillermo me llevaba bastantes años, nos hicimos muy amigos. Los primos cubanos fueron una constante en la vida de *Matita*, que se carteó con ellos con mucha frecuencia, hasta el final de su vida y la de ellos.

La familia

Juan Sans Ferrer, "Papam" *Elisa Jordi Milanés, "Mamita"*

Nunca he sabido mucho sobre la vida de mi abuelo, **Juan Sans Ferrer**, *Papam*. Nació en 1877, como parte de la novena generación de los de "Can Sans" de Sitges. Dicen que había obtenido el título de ingeniero, pero nunca supe ni de qué, ni dónde. Lo que sí me consta es que era muy hábil y que me enseñó a jugar al ajedrez. Era hombre mañoso y bien plantado, alto, guapo, elegante, encantador y cariñoso, cualidades ideales para la vida en sociedad. Además desbordaba esa clase de elegancia que emiten aquellos que no tienen el tropiezo de las preocupaciones, lo que ya auguraba que no trabajaría muy duro durante su vida. Había nacido burgués y con buen patrimonio familiar, puesto que al quedarse huérfano siendo un niño, él y sus hermanas heredaron varias casas en el pueblo y los campos donde, hoy en día, se levanta Terramar, la urbanización más lujosa de todo Sitges. Mi madre me dijo que le correspondieron nueve casas, lo que ya le condenaba aparentemente a no tener que trabajar nunca. Se convirtió en un apuesto joven y dedicó todo su tiempo a las relaciones sociales, que eran muchas. De hecho, con los años demostró, sin lugar a duda, que él jamás se dio por aludido en aquella observación familiar anotada en el antiguo árbol genealógico, en la que se afirmaba que ningún Sans, por apurado que estuviera, vendería un solo palmo de tierra. Mi abuelo no vendió más casas y tierras porque ya no le quedaban...

Juanito, a diferencia de sus hermanas, se fue desprendiendo poco a poco de todo su patrimonio. Vivía como un aristócrata inmerso en las historias de los indianos y de sus familias, repletas de tanta verdad como fantasía. Lo que sí fue real es que varios de ellos consiguieron en las Américas grandes fortunas, que se plasmaron en suntuosos y recargados caserones modernistas en el pueblo de Sitges, muchos de los cuales aún hoy perviven. Me contaba *Matita* que cuando su padre conoció a la que habría de ser su madre, Elisa, le pareció casi una muñeca de porcelana. Y que, al ver cómo unas manos tan diminutas interpretaban prodigiosamente a Chopin, Schubert, Mozart y Beethoven, algo más que un rayo fulminó su corazón. Tan enamorado estaba que en cuanto se convocó la celebración de un baile en el Pabellón del Mar, una preciosa construcción de madera que se levantaba sobre la arena de la playa, frente al actual Paseo de la Ribera, no dudó en invitarla. El "Pabellón del Mar" era, junto al "Retiro", donde se desarrollaba gran parte de la vida social de la villa. Pero Elisa, aquella jovencita blanca como la leche, de nariz respingona, envuelta en puntillas, cintas y lazos y coqueta como la que más, rechazó la invitación con una excusa propia del Malecón habanero. Le dijo que sus tacones podrían introducirse por las rendijas que había entre las tablas del suelo de aquella endeble construcción y temía lastimarse, si eso llegaba a suceder. Juanito no lo dudó: vendió una de sus casas heredadas y mandó alfombrar todo el

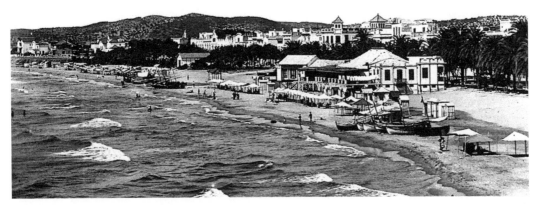

El Pabellón del Mar, en la playa de Sitges, junto a la iglesia y al Paseo de la Ribera

Pabellón, para que su amada Elisa no sufriera el menor percance. Tuvo su fiesta y tuvo a su Elisa. Unos años más tarde, en 1934, un incendio provocado se llevó la moqueta, el Pabellón y la ilusión que tendríamos ahora todos sus herederos de poder disfrutar la casita que tan "hábilmente" se fundió.

En otra ocasión, siguiendo el protocolo de la mejor urbanidad, tuvo que invitar a comer en su casa a un importante personaje con el que tenía algún negocio en ciernes, aunque no tenía ningunas ganas de consolidar dicha invitación. Así que estuvo ideando cómo podría librarse de ella, cuál podría ser la excusa más apropiada sin perder sus modales, siempre dentro del más estricto protocolo aristocrático. Por fin se le ocurrió. Mandó colocar un andamio en toda la fachada de su casa de la calle San Pedro y, acto seguido, le comunicó a su invitado que la casa estaba en plenas obras y que, lamentablemente, no podrían disfrutar en ella del ágape, con la tranquilidad e intimidad que la ocasión requería. El invitado tragó y supongo que en esta brillante operación se pulió un cuarto, media u otra casa entera. Para ser justos, también hay que decir que tampoco ayudó mucho que su tío, que ejerció las funciones de tutor desde que se quedó huérfano en su infancia, se apartara para sí algunas de las propiedades del niño Juanito.

Compró (o consiguió) en el Plà del Penedés, de cuyo municipio llegó a ser alcalde, una preciosa finca con una masía fortificada y con torreón almenado, del siglo XVII, que más parecía una construcción feudal que una casa de labriegos. La masía-castillo se llamaba *L'Aguilera* (Nido de águilas) y tenía muchas hectáreas de viñedos, con cuya explotación estaba francamente ilusionado.

Por fin, en 1908 se casa con **Elisa Jordi Milanés**, *Mamita,* nieta del que fuera un héroe revolucionario, un mambís en la lucha por la independencia de Cuba, José Antonio Milanés de Céspedes. Y aunque la nueva pareja permanece gran parte del año en Sitges, pasan los inviernos en Barcelona, en un piso en la calle Aragón, lado mar, frente al antiguo Apeadero, entre el Paseo de Gracia y la calle Pau Claris.

En 1910 nace su primera hija, **Mercedes**. Un año después, mientras se botaba el Titanic y Amundsen llegaba al Polo Sur, nace la segunda hija de los Sans-Jordi, **Margarita,** que muchos años después, al ser abuela por primera vez, pasaría a convertirse, ya para siempre en el seno de la familia, en *Matita*. En 1916 nacería la tercera y última hija, **Elisa**, que desde el principio fue

llamada *Elisita*. Mi madre, *Matita*, que vivió hasta los 95 años, aún tuvo la suerte de "ganar" algunos años más de vida, ya que cuando se sacó su primer carnet de identidad, la última cifra del año de nacimiento, un "1", estaba escrito con tanta desgana, que parecía un 7, y así lo pusieron en el DNI. Este error lo fue arrastrando sigilosamente renovación tras renovación, incluidos pasaportes, durante el resto de su vida.

Al crecer la familia, *Papam* y *Mamita* no tardan en mudarse a un piso más grande, en el número 97 del Paseo de Gracia, junto al Pasaje de la Concepción, edificio que era propiedad de su amigo, Luis de Olano. En él pasarían el resto de su vida, salvo las larguísimas temporadas que se trasladaban al Plà del Penedés, a la preciosa finca *L'*Aguilera.

Mamita, menudita y sin levantar la voz, "tropical" como cubana y autoritaria como mambisa, señalaba cualquier cosa con su blanco dedo índice mientras expresaba su deseo. Llevaba el mando absoluto de la familia como una auténtica "matriarca" de la mafia siciliana. Le habían tatuado en su cerebro el reglamento social y moral que debía seguir, y a menudo sus conversaciones se convertían en juicios sumarísimos sobre la conducta ajena. Todos eran juzgados y condenados mientras interpretaba deliciosos y suaves nocturnos de Chopin. Por contra *Papam*, protegido por ella, contemplaría la vida a su alrededor desde su elegante "palco", como si fuera una serie de televisión con más de noventa temporadas. Solo se desviaba de sus deseos por imperativo de *Mamita*, pero eso nunca le restó un ápice de felicidad.

En cuanto a las tres hijas, habían heredado de su madre la imposibilidad de pronunciar la "z" como es debido, convirtiéndola en una "s". Lo mismo pasaba a menudo con la "c", aunque a ésta la controlaban un poco más. Esa dislexia cubana no les impedía escribir todas las palabras correctamente, aunque es posible que, al lubricar el idioma con las eses, saliese en sus conversaciones mucha más palabrería de lo debido, ya que tanto Mercedes como *Matita* eran exageradamente parlanchinas -Elisa casi no hablaba-. Una de las normas de buena educación que *Mamita* les había inculcado desde niñas, es que era una grosería permitir que en una conversación hubiera algunos segundos de silencio, por lo que, si esta desgracia sucedía, ellas tenían que introducir inmediatamente cualquier texto, idea o apreciación que apareciese en sus cabezas, tuviera o no que ver con el hilo principal de una conversación que, quizás, estaba ya agotada. Era muy difícil seguirlas en sus charlas, pues pasaban de un tema a otro sin freno ni pausa; pero eso las hacía coquetas, saltarinas y divertidas.

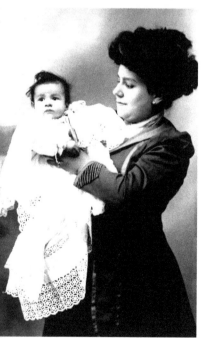

"Mamita" con su hija en brazos

L'Aguilera. Óleo de principios del siglo XX

L'Aguilera era una masía fortificada, en el Alt Penedés, de las que se erigían en los siglos XVI y XVII para protegerse de los asaltantes. Estaba rodeada de muchos jornales de viñedos. Al adquirirla mi abuelo se convirtió en empresario, agricultor y bodeguero a la vez, aunque no vinatero, ya que gran parte de la uva recolectada en sus tierras era vendida a la Cooperativa del Plà. Pero como era mañoso y además le hacía ilusión, se quedaba una pequeña parte de la uva y la utilizaba para hacer su propio vino, con todo su complejo proceso: pisada familiar de la uva, fermentación y hasta el embotellado. Nada puedo decir de la calidad de ese vino, porque ninguno de los vivos hoy lo han probado. Allí pasaba la familia la mayor parte de los veranos, aunque también pasaban algunas semanas de mucho calor en Sitges, permaneciendo en Barcelona sólo durante los inviernos. Pero siempre atareados con sus numerosas relaciones sociales y familiares, entendiendo "familia" en su más amplia acepción.

Aunque nunca lo he oído decir -quizá porque nadie lo dijo nunca-, por lo cariñoso y simpático que se mostraba *Papam* con sus nietos, tener sólo hijas le debió sentar como un *"ma-s-aso"* de la naturaleza. Debió rabiar por dentro y decidió que las educaría él, como si fueran los chicos que había deseado. Quizá por eso *Matita* nunca se consideró feminista. Simplemente se acostumbró a hacer siempre lo que le gustaba. Y si lo que le gustaba era considerado "de chicos", le daba lo mismo. No se ponía límites a sí misma por el hecho de haber nacido mujer: Hacía lo que deseaba hacer y no se molestaba en reivindicar "movimiento" alguno. Así que mi abuelo aprovechaba las largas jornadas de verano en L'Aguilera para enseñarles a las niñas todo lo que sabía, que era mucho. Al mismo tiempo, mi abuela nunca permitió que el aprendizaje de todos los oficios y las manualidades de las niñas les hiciera perder la compostura, por lo que, hicieran o que hicieran, iban siempre vestidas de punta en blanco. Era tal la obsesión de *Papam* por enseñarles todos los oficios, además de la urbanidad, de la buena música y algo de francés, que incluso las animó a fabricarse sus propios juguetes. Durante esos juegos infantiles *Matita* fabricó una serie de muñecos de trapo, en los que los pies, las manos y la cabeza eran de madera, que tallaba con cuchillo, navaja y hoja de afeitar. Eran demonios y bailarines exóticos que le habían llamado la atención, juguetes que guardó toda su vida como reliquias, y como un recordatorio de lo que se convertiría en el inicio de su afición a la escultura.

Muñecos que tallaba, y vestía con cuerdas y cintas

Pero sin duda alguna lo más profundo e importante que les enseñó, y que conservaron durante toda su vida, fue la idea de *"tú puedes"*. Gracias a ello jamás se arredraron por nada ni por nadie. *Matita* aprendió de su padre que era tan difícil relacionarse con el que más manda que con el que menos manda, pero que era mucho más útil la relación con el primero. No lo olvidó nunca. Y lo puso en práctica.

Coleccionaban sellos de todas las cartas de la familia, que primero leían varias veces, especialmente las de los indianos. En el colegio fueron muy buenas estudiantes y las tres obtuvieron el título de Bachiller con honores, especialmente *Matita*, que ya escribía y redactaba como una persona adulta. Mercedes se inició en el violoncelo y, como tenía una buena voz, los domingos cantaba en la Iglesia del Plà, mientras *Mamita* tocaba el armónium. *Matita*, que tenía mayores objetivos, tocaba el violín y llegó a ser titular de la Orquesta de Enric Casals, hermano del famoso violoncelista, Pau. Vivían rodeadas de la gente sencilla del pueblo del Plà y se forjaron un mundo que giraba en torno a la familia y a los parientes de su edad, especialmente sus primos.

En una época en que ni la televisión ni Internet existían, las relaciones eran directas, por clases sociales, por edades afines y me atrevería a decir que por ubicación en la ciudad, que no dejaba de ser un algoritmo de todo lo anterior. Además de los clásicos acontecimientos que reunían a casi todas las familias, como las puestas de largo, los entierros, las bodas, los bautizos y los bailes sin más, las casas fijaban un día a la semana para recibir visitas, reservando el resto de los días para, a su vez, visitar. Normalmente se reunían los mayores, pero a menudo solían ir acompañados de los hijos más jóvenes que, sin mediar palabra, comían las golosinas y se echaban el ojo unos a otros. A la larga, se formaban parejas que acababan en boda. Se juntaban apellidos conocidos, que ni siquiera requerían el molesto trámite de conseguir el consentimiento de los padres para contraer matrimonio. Difícil lo tenían entonces los coqueteos furtivos o con ajenos al círculo social y familiar, por lo que en estas circunstancias el papel de los primos como mediadores, acompañantes, cómplices o "carabinas", era esencial.

Esas relaciones forjaron en el caso de mi madre unos fortísimos lazos de amistad que arrastraría de por vida.

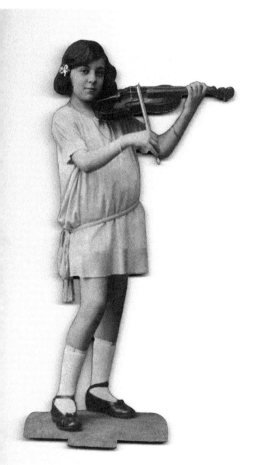

Margarita tocando el violín

CUARTEL
DE
LEVANTE

*Margarita y
Mercedes jugando
en la entrada de
L'Aguilera*

3

Margarita Sans-Jordi

¡Claro que yo no conocí a mi madre cuando era apenas una niña y daba sus primeros pasos en el mundo de la escultura! Por eso creo que ¿quién mejor que ella misma para explicar el cómo y el por qué eligió una profesión tan inusual para cualquiera, pero aún más para una mujer de principios del siglo XX?

(de la entrevista que le hizo Juan Tutusaus, publicada en L'Eco de Sitges el 31 de agosto de 2002)

"De pequeña me gustaba dibujar y hacía figuritas, me ensuciaba jugando con el fango. Un día vi una figura de gitana, de esas que venden en las tiendas de souvenirs, y pensé que me podría hacer una. Fui al garaje de casa con un trozo de madera y una "Gillette" y la tallé. La hice desnuda, para vestirla después. A mi madre no le gustó nada que hiciera desnudos, así que a partir de entonces trabajaba en lo alto de la torre, para que no me encontrara. Finalmente hice una cara. Fue mi primera obra y la guardo porque, con el tiempo, me la devolvieron. Hice entonces una serie de muñecos, de trapo e hilo de lana, en los que los pies, las manos y la cabeza, eran de madera tallada con aquellas primitivas herramientas. Esos muñecos los he guardado toda la vida.

Como tenía tanta afición, el médico del pueblo, que los vio, me encargó unos angelitos y a cambio me regaló un vestido, que me hizo mucha ilusión; era mi primer sueldo. Más tarde vino a casa un arquitecto y, al ver las cosas que hacía, dijo: ¡Ésto son esculturas!" Me puse muy contenta y me prometió que me presentaría gente, pero no lo hizo. Un día tuve que ir al dentista, en Sarrià, porque me dolía una muela. Él era muy amigo del escultor Ángel Ferrant, que era muy, muy bueno, y trabajaba el abstracto cuando en Barcelona todavía no se entendía ese arte. Me lo presentó y tuve la suerte de que me enseñara. Fui a su taller con una piedra que me había costado 6 pesetas y Ferrant me dejó las herramientas y me enseñó a manejarlas, con el uso específico de cada una. Hice una cabeza. Ese fue el momento en el que me aficioné de verdad a la escultura. Tanto que un día que iba a comprarme unos zapatos, pasé por delante de una tienda en cuyo escaparate lucía un mármol de color negro. No lo dudé. ¡Ni zapatos ni nada! Me lo compré y poco tiempo después compré también mis propias herramientas.

Ferrant me dijo que modelaba bien. No me gustaba el concepto de "modelar", porque para hacer escultura las figuras han de tener "huesos", y "ponérselos" es mucho más complicado que modelar. Continué con sus enseñanzas y seguí con él hasta que se fue de Barcelona".

Por aquel entonces Margarita tenía 17 años. Siguió con Ferrant hasta que éste se marchó de Barcelona, pero era consciente de que para mejorar y llegar a tener más categoría, necesitaba otro profesor. Un italiano que vivía en el barrio y hacía dibujos, le dijo que a quien tenía que conocer era a Josep Llimona. Y le ayudó a contactar con él. Llimona estaba muy enfermo, pero a pesar de

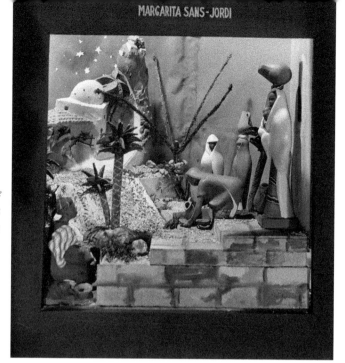

MARGARITA SANS-JORDI

"Teatrí" (Catálogo nº 127). Un paisaje escultórico que Margarita presentó en la Exposición Universal de Barcelona de 1929. (Fotografía de Gabriel Casas i Galobardes fechada el 19/5/1929)

ello fue a visitarla a su casa, le dijo que tenía condiciones y la aceptó como discípula, sin cobrarle nada. Ella le escuchaba y él le daba consejos, que interiorizaba primero y adaptaba luego a lo que quería hacer; porque ya entonces era consciente de que un verdadero artista ha de ser capaz de crear un estilo que le sea propio. Según explicó en la entrevista que le hicieron en el 2002,

> *"Al estar con un maestro has de dar un poco de "coba", porque si no, no sacas nada. Picaba como él me decía y fui cogiendo el estilo Llimona, que me fui quitando con el tiempo".(3)*

No era adicta a que nadie ejerciera influencia alguna sobre ella. Ni en la escultura ni en ninguna otra cosa. Tenía mucha imaginación y consideraba que copiar, cuando por la cabeza te van paseando tantos originales, es una pérdida de tiempo. Una tarde, estando en L'Aguilera, fue al cine del Plà con sus hermanas. Proyectaban una película del oeste, y se sintió fascinada tanto por la indumentaria como por la vida y costumbres de los "cowboys", pues de América solo conocía los entresijos cubanos de su familia. Saliendo del cine le compró al carpintero del pueblo un pedazo de madera de nogal, cortado con las dimensiones adecuadas para trabajar en su nuevo proyecto. Talló al directo su obra **"Oeste"** (nº 3 del Catálogo). Su trabajo empezaba a ser conocido en Sitges lo suficiente como para que el periódico local le dedicara, ya en 1929, un artículo:

> *"Margarita, que actualmente es una gentil damisela de 18 años, es asimismo sitgetana -a pesar de no haber vivido nunca en Sitges-, de la sitgetísima familia de Can Sans. Hace*

(3) *"Margarita Sans-Jordi". L'Eco de Sitges 31/8/2002*

30

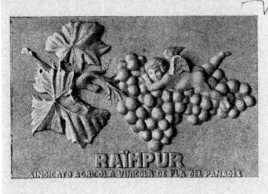

Relieve en mármol para la etiqueta de zumo de uva Raïmpur

apenas dos años entretenía sus horas libres del verano en la hacienda que sus padres poseen en el Plà del Penedés, transformando, como una pequeña hada, todos los trozos un poco ponderables de madera que caían en sus manos, en deliciosos muñequitos de talla, con la ayuda de todo un pequeño arsenal de herramientas, que ella misma se había arreglado disponiendo nada más que de trozos de útiles cortantes caseros, cuchillos, gilletes, punzones, etc. Con este primitivísimo utillaje acometía arduamente la dura madera y poco a poco ésta, como si hubiera sido objeto de un encantamiento maravilloso, iba transformándose en la figurita que la pequeña hada había concebido. Fuera una muñeca, un cazador, una bailarina egipcia, iban emergiendo bajo el encanto de sus manos, revelando el fuego interior de la jovencísima artista".(4)

Posiblemente su primera participación en una exposición, no sabemos si como escultora de pleno derecho o como una joven novel que inicia su andadura en una prometedora carrera artística, fue nada menos que en la Exposición Universal de Barcelona de 1929, cuando apenas contaba con 18 años de edad. Nuestra labor de investigación nos ha conducido hasta una fotografía conservada en el Arxiu Nacional de Catalunya, que fue realizada en ese evento por el fotógrafo Gabriel Casas i Galobardes el 19 de mayo de 1929. Esa antigua fotografía muestra un encantador paisaje escultórico compuesto por una serie de figuritas de terracota, que representan lo que podría ser un oasis en el desierto de cualquier país árabe, repleto de vida, con sus mujeres transportando vasijas en la cabeza, palmeras, edificaciones... Según consta en el Arxiu Nacional, esta obra, llamada **"Teatrí"** (Catálogo nº 127), formó parte de una exposición celebrada en el Palau de les Arts Industrials i Aplicades, durante la Exposición Internacional de Barcelona. Lo cierto es que esas figuritas no son desconocidas a sus hijos, que alguna vez las habían visto por casa de pequeños, pero sin llegar a saber nunca su verdadera historia. Esa curiosa y antigua fotografía fue tomada en una negativo de gelatina de plata sobre vidrio, y forma parte de la Colección "Imagtes d'Europeana Photography".

A los 19 años esculpe por encargo el relieve en mármol de un angelito flotando sobre un racimo de

(4) Gaseta de Sitges 1929

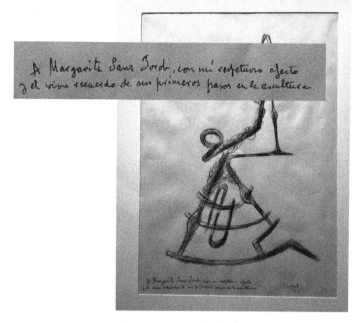

Un dibujo dedicado de Ángel Ferrant, su maestro *Josep Llimona, su otro maestro*

uvas, con dos detalladas y nervadas hojas de parra. Sería la nueva insignia para la promoción del zumo de uvas "RAÏMPUR" (uvas puras), que le había encargado el Sindicato Agrícola-Vinícola del Plà del Penedés, del cual era miembro su padre.

En casa seguían sin entender muy bien su interés por la escultura, pero le dejan hacer. Ese mismo año decide que tiene que presentar sus obras en una exposición y, para evitar problemas, continúa trabajando, de forma más o menos discreta, con la vista puesta en ese nuevo objetivo. La prensa local, que ya la ha descubierto, sigue de cerca su evolución y publica un nuevo artículo, sobre la obra de una artista a la que ya consideran definitivamente como una escultora:

> "Margarita es extraordinariamente osada. No falta más que ponderar cuidadosamente cada una de sus obras para que cualquiera se de cuenta de este rasgo de su carácter. Todos los detalles están resueltos dentro de la máxima dificultad. Analizándolos, se ve constatado a cada punto ese virtuosismo de técnica, expresado aquí en un pliegue, allí en un ramaje trabajadísimo. Todas sus obras de talla sobre madera han estado ejecutadas directamente sobre el bloque sin haber hecho antes ninguna maqueta; un dibujo a modo de croquis, ejecutado sobre la propia madera, es toda la preparación realizada antes de comenzar la obra. Margarita está además dotada de una fina sensibilidad artística, la seriedad de su trabajo es la muestra más evidente. Nunca ha caído en la carrinclonería fácil tan frecuente en los que comienzan a trabajar por propia intuición". [5]

Desde el punto de vista de la escultura, Catalunya atraviesa por un momento vibrante. Está plenamente inmersa en la corriente artística del *noucentisme* inspirada en los nuevos movimientos

(5) Gaseta de Sitges 1930

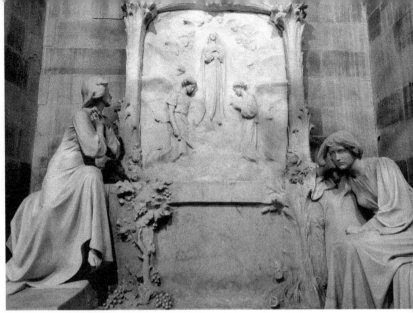

Capilla-Panteón de Sobrellano.
Palacio de Comillas. (Cantabria)

Grupo funerario de Llimona.
La figura izquierda es "La Plegaria"

que llegan desde París, y además ha contado con un gran aliciente, como es la Exposición Universal de 1929, que ha provocado una gran eclosión de obra pública, en la que la escultura ha ocupado un lugar esencial. En ese contexto Margarita busca en el taller de Llimona las enseñanzas del experto que le ayuden a mejorar su propio trabajo: consejos, ideas, composición, proporción, estructuras anatómicas…, todo aquello que le permita madurar como joven artista. *"Más allá del tipo de relación profesional que ambos establecieran, en aquellos momentos Llimona fue considerado por Margarita como un maestro dentro de su trayectoria. Entre ellos se denominaban maestro-alumna, aunque seguramente se referían al aprendizaje en un sentido más teórico."* (6)

Pero también existía entre ambos una relación de afecto entre paterno-filial y profesional, suficiente como para que el propio Llimona quisiera regalarle alguna de sus obras y le dejara escoger "la que quisiera" de entre todas las que tenía en su taller. Con gran sorpresa por parte del maestro, eligió un yeso en vez de alguna de las obras ya terminadas y en el material definitivo. Si bien es cierto que no se trató de un yeso cualquiera, sino de una verdadera exquisitez: una figura femenina, a partir de la cual se esculpió, en mármol, una parte del monumento funerario en memoria de Claudio López y su esposa, Benita Díaz de Quijano, que hay en la espectacular Capilla-Panteón de Sobrellano, junto al Palacio de Comillas (Cantabria). Este panteón fue concebido como una verdadera catedral gótica, pero a pequeña escala, en la que se celebraban las misas de la familia. En ella se encuentran los diferentes monumentos funerarios de la familia de los Marqueses de Comillas, obra de Llimona y Vallmitjana. La obra en cuestión que eligió Margarita se denomina "Plegaria" y se trata, además, de una de las pocas obras de Llimona que es pieza única, lo que le confiere un valor añadido. También le regaló una versión en madera de su obra "La Belleza" y algunos dibujos.

(6) "Josep Llimona i el seu taller". Natàlia Esquinas Giménez. 2015

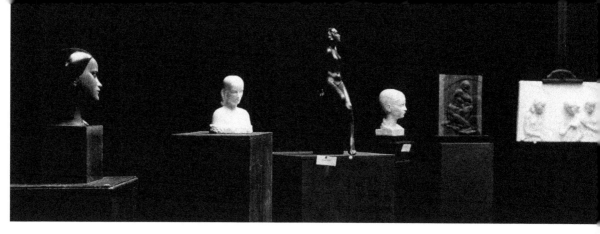

GALERÍAS LAYETANAS. PRIMERA EXPOSICIÓN INDIVIDUAL

Efectivamente, a los 21 años aún continúa aprendiendo con Llimona, pero ya ha sabido desarrollar su propio estilo, su propio camino como escultora, como así reconocería el maestro al prologar el catálogo de su primera exposición, individual, en las Galerías Layetanas de Barcelona:

"Tengo el gusto de presentar a la escultora Margarita Sans-Jordi. Ella dice que es discípula mía, pero yo creo que es discípula de ella, porque como la verán por sus obras, son muy bien de ella misma. Ella, naturalmente, como es muy modesta, cree que todo lo bueno que puedan tener es debido a mis enseñanzas; pero yo creo lo contrario, porque mis enseñanzas sobre si un brazo es corto o largo no quitan nada de su valor esencial. No quiero hacer crítica de sus esculturas; ya la hará el público y los críticos, pero sí que puedo afirmar, sin miedo a equivocarme, que el conjunto de sus obras son una halagüeña esperanza, y que algunas son ya una realidad. Alegrémonos como catalanes y como artistas que esta chica remarcó el tiempo en este difícil arte escultórico, no como muchas y hasta como muchos, como un pasatiempo en una asignatura de "adorno", sino como una profesión seria con todas las consecuencias de las grandes esperanzas y no menos grandes desfallecimientos".

Josep Llimona

No tardaron en darle la razón:

"Margarita Sans-Jordi fue discípula de Llimona, (...) la discípula que más sigue las normas escultóricas del gran escultor catalán. Es difícil que nadie la aventaje en comprensión y en lo sagazmente que sigue al gran tallista y escultor. Su identificación con el maestro es portentosa, cabal y firme. Pero ¡cuidado!, no quiero decir con esto que le imite descaradamente ni que carezca de originalidad, ni que la influencia del maestro anule una personalidad que aparece cuajada. Ni mucho menos. Margarita Sans-Jordi, dentro de la estética y con el concepto que aprendiera de Llimona, ha sabido desenvolver una

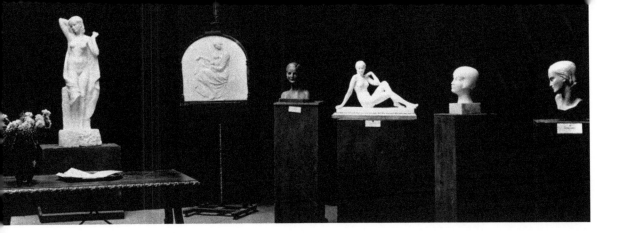

personalidad y crearse un estilo. Su arte tiene la raíz en el sentido escultórico que definía estéticamente a Llimona, pero ella ha sabido dar con una ruta inédita y de acento más coetáneo".(7)

La exposición, su primera exposición, duró desde el 28 de mayo hasta el 10 de junio de 1932 y tuvo un éxito rotundo. Además de los primos, tíos y amigos, que ya la hubieran llenado varias veces, la galería gozaba de un gran prestigio en Barcelona, por lo que siempre contaba con gran afluencia de público. Vendió algunas obras y gastó el dinero que le dieron con toda discreción por el camino, para no llegar a casa con él. Después de esta exposición le empezaron a hacer algunos encargos. Algún crítico de arte, como Gabriel Miró, dijo de su obra que *"el artista que no pasa preocupaciones económicas tiene la obligación de realizar una obra perfecta".* Yo estoy completamente de acuerdo con él.

Presentó una docena de obras. Una de ellas fue **"Las hijas de Job"** (Catálogo, nº 9), un relieve realizado en mármol blanco, en el que, por la parte de atrás, Margarita había pegado una nota en la que había escrito los nombres de las tres mujeres: "Gemina" (día o paloma), "Cesia" *(*canela) y "Keren-Hapuc" (cuerno de antimonio*).* Otra, **"Retrato de una Campesina"** (Catálogo, nº 12), un busto tallado directamente en madera de plátano, para el cual le había posado una chica del Plà del Penedés que se llamaba *la Roseta* y que hacía trabajos domésticos en L'Aguilera, la masía-castillo familiar en el Penedés. Una de las obras más grandes que expuso, de talla mitad y también realizada en madera, fue **"Enmirallant-se"** (Catálogo, nº 7), pieza que agradó tanto, que el Ministerio de educación en Madrid se la encargó en bronce, para colocarla en la escalinata principal.

En esta primera exposición individual tuvo la ocasión de mostrar magníficos bustos, en los que ya demostró una calidad extraordinaria, tanto a la hora de captar el alma de sus modelos, como a la de retratarlos con soberbia fidelidad. Buena prueba de ello son los de **"Pepa de la Haba"** (Catálogo, nº 15) y de su descaradamente guapa prima **"Ivonne"** (Catálogo, nº 16), de madera el primero y de

(7) "Artistas jóvenes. Margarita Sans-Jordi". Javier Tassara. Gaceta de Bellas Artes nº 449, sept. 1935

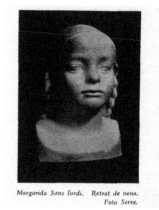

Margarida Sans Jordi. Retrat de nena.
Foto Serra.

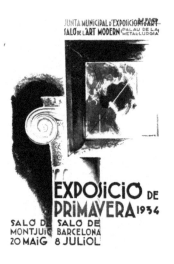

mármol el segundo. Mención aparte merece el de la **"Sra. Gómez de Montoliu"** (Catálogo, nº 14), su primera obra esculpida en mármol al directo. El otro gran grupo de obras que se revelarían "notables" a lo largo de su carrera fueron los desnudos femeninos, aún a pesar de las reticencias que su madre mostraba sobre este tipo de trabajos. A este grupo pertenece la ya mencionada **"Enmirallant-se"** y otras dos obras que ya vendió en esa misma exposición: una elegante figura de mujer, **"Posando en el suelo"** (Catálogo, nº 6), con las piernas arqueadas y apoyándose sobre un brazo, y otra escultura de tamaño mitad del natural, **"Helena"** (Catálogo, nº 8), semicubierta por unas gasas y un gesto de gran coquetería. Ambas fueron esculpidas al directo en mármol blanco. En los desnudos de esta primera época, Margarita "conectaba" directamente con Llimona en la gracilidad de las formas, suaves, sutiles. Pero a diferencia del maestro, de los suyos emanaba una evidente sensualidad, ya que sus figuras no buscaban tanto unas composiciones que jugaran con las formas sinuosas, sino que eran cuerpos rotundos y a la vez relajados y, sobretodo, llenos de expresividad.

Unos meses después presentó otras dos obras en el XII Salón de Otoño de 1932, en los Palacios del Retiro de Madrid, junto a artistas de la talla de Mariano Benlliure o Joaquín Sorolla. Margarita expuso dos obras en la sala central, ambas tallas directas en madera de caoba: **"Semiramis"** (Catálogo, nº 11) y **"Jovenívola"** (Catálogo, nº 4). Los dos años siguientes fueron intensos y prolíficos. En 1933 participó en la **Exposición de Primavera,** que organizaba la Junta Municipal de Exposiciones de Arte del Ayuntamiento de Barcelona, con un **"Torso"** (Catálogo, nº 28), que fue considerado por la crítica como *"cuidadosamente resuelto"*. Y al año siguiente, en la edición de 1934, con el retrato de la niña **"Mari Batlle"** (Catálogo, nº 39), en mármol, nada más finalizar su segunda exposición individual en Galerías

Layetanas. Estas **Exposiciones de Primavera**, que se celebraron entre 1933 y 1937, se componían de dos salones, teóricamente muy bien diferenciados: el Salón Montjuich acogía las obras que mostraban un carácter más innovador, y el Salón Barcelona a las más conservadoras. Aunque en realidad, ya desde la primera edición, en ambos se apreciaban sólidas inclinaciones hacia la renovación artística. En sus dos primeras ediciones, especialmente en la de 1934, el nivel de la escultura representada fue muy alto, mayor que el de la pintura, en opinión de diversos críticos, como Rafael Benet desde La Veu de Catalunya, o Alejandro Plana, que, en La Vanguardia, aseguraba que, a juzgar por la calidad de las obras presentadas, la escultura catalana había llegado a su máximo desarrollo, ocupando ya la tercera posición europea, tras Francia y Bélgica. Las ediciones posteriores, sin embargo, denotaron un descenso en la calidad, que no en la cantidad, según atestiguaba Arnau d'Erill en "les Adquisicions de la Comissaria de Museus en l'Exposició de Primavera de 1937".

Una de las obras creadas en aquella época fue **"Pañuelo"** (Catálogo, nº 18), de la que hizo varias versiones. La original es una talla directa en madera; posteriormente la modeló en barro, para sacar una terracota y un bronce, que fue adquirido por Manuel Sarró, Catedrático de Psiquiatría en el Hospital Clínico de Barcelona. La talla de madera también se vendió, pero no supo a quién. Un buen día, en los años setenta, fue a la consulta del Dr. Barjau, traumatólogo en la Clínica Sagrada Familia de Barcelona, porque tenía que operarla de una rotura del fémur. Se sorprendió al encontrar la talla sobre de la mesa del doctor y, ante su mirada horrorizada, la cogió y se la guardó en el regazo diciéndole: *"Esta estatua la he hecho yo, y la tienes extremadamente sucia y abandonada. Pero no te preocupes, te la limpiaré y te la volveré a traer"*. No insistió en lo "descuidada" que estaba porque sabía que dependía de sus manos en el quirófano... Hace unos meses Paloma acudió también a su consulta y le preguntó por la escultura. Se le iluminó la cara y le contestó que, de todas las cosas que tiene en su casa, esa es de las que más le gustan y a la que le tiene un cariño que ha ido creciendo con el tiempo.

Unos días después de aquella visita al Dr. Barjau, la llevé a la Clínica Sagrada Familia para ser operada. Me extrañó el peso de su equipaje, pero no dije nada. En cuanto entró atiborró el cajón de la mesita de noche con sus propias medicinas, "Cerebrino Mandri" entre otras. Al poco rato entró una enfermera, las vio y se las llevó. *Matita* puso la cara del niño al que le quitan los juguetes. Fue entonces cuando le pregunte qué llevaba en la bolsa, porque un camisón y alguna ropa era imposible que pesaran los diez kilos que debía pesar aquella bolsa. La abrí y cuál fue mi sorpresa al aparecer un martillo de escultor con unas alcayatas enganchadas al mango con un "cello", que cogió, se fue al baño y detrás de la puerta, ¡pum, pum, pum!... clavó una a modo de percha. Y me dijo: - *"Es para la bata. Estoy convencida que otros pacientes que vengan detrás me lo agradecerán"*. No me lo podía creer. ¡Pero ella tenía esas cosas! Escondí como pude el martillo y me lo llevé al coche. Debo reconocer sin embargo que, en ocasiones posteriores, en que fui a visitar a amigos, pude comprobar que en todos los baños habían colocado una preciosa percha para colgar la bata.

GALERÍAS LAYETANAS. SEGUNDA INDIVIDUAL

A principios de 1934 se va algunas semanas a Madrid, para familiarizarse con el ambiente artístico de la capital, forjar relaciones profesionales y buscar galerías de arte interesadas en su obra. Regresa a Barcelona a tiempo de terminar la importante colección de obras que quiere presentar en la exposición que va a celebrar del 5 al 18 de mayo, de nuevo en **Galerías Layetanas**.

Llimona había fallecido recientemente, por lo que prólogo del catálogo, en esta ocasión, lo escribió Joan Sacs. En él habló de la obra de Margarita desde su doble vertiente de *"sentimiento de feminidad, que fue la característica principal de la escultura de Josep Llimona, y la decisión, el empuje y la vocación, verdaderamente varoniles, que caracterizan a Margarita Sans-Jordi, virtudes que ahora parecen conjugarse para prolongar aquel sentimiento de la forma humana extinguido con la vida del maestro"*.

Otros sin embargo vieron claramente su evolución, por ejemplo, Manuel Abril: *"Conserva esta muchacha la dulzura típica del maestro, pero derivando por su cuenta ya en dirección a un mayor efecto plástico, ya en dirección a la gracia"*[8] O Miguel Utrillo: *"Todo y repetir a veces los temas del maestro, sabe infundirles un carácter y una vitalidad que los hace admirables."*[9] Francisco Elías constataba como *"esta artista ha sabido asimilar las enseñanzas del maestro, sin que su influencia borrara su personalidad"*. Por su parte Alejandro Plana, en su crónica semanal de exposiciones para La Vanguardia, recalcaba que en los desnudos de Margarita *"esta influencia es más sensible que en los retratos"*, y que su modelado, *"suave y con un sentido gracioso de la actitud, hacen más amable el arte de esta joven"*, que -añadía- *"tiene el acierto de eliminar casi siempre los elementos anecdóticos y puramente decorativos, para concentrarse en la pura realidad anatómica, superada, no obstante, por una expresión de reposada y dulce feminidad"*.

Una de las obras nuevas más importantes que formaron parte de esta exposición fue un **"Torso"** (Catálogo, nº 27) que había realizado en el taller de Llimona. De hecho, esculpió dos, ambos en mármol de Carrara. Pero algo pasaba con el primero, que no le acababa de gustar, por lo que empezó el segundo (Catálogo, nº 28). A pesar de ello no paraba de refunfuñar mientras trabajaba, no sabemos por qué. Lo que sí sabemos, porque en alguna ocasión nos lo explicó, es que Llimona le dijo

"No te preocupes, pasarán los años y te encantará". Tuvo razón.

(8) Comentario de Manuel Abril en "Blanco y Negro", 23/6/1934
(9) Comentario de Miguel Utrillo en "El Día Gráfico", 24/5/1934

Cena-homenaje en honor de Margarita Sans-Jordi en los salones del Hotel Majestic de Barcelona, para celebrar el éxito de su exposición en las Galerías Layetanas (Fotografía realizada por Sagarra i Torrents)

También presentó dos retratos de niñas, que le habían encargado: el ya mencionado de **"Mari Batlle"** y el de **"Mª Isidra de Sicart"** (Catálogo, nº 19). Ésta última era hija de los Condes de Sicart. Realizó el busto en mármol, pero se quedó con una copia en terracota. Por desgracia se la robaron años más tarde del taller. En cuanto al de Mari Batlle, una niña peinada con trenzas, nos parece una maravilla de expresión, de finura y de sensibilidad. De gran delicadeza es también el que talló en madera, de la **"Sra. Usabiaga de Guzmán"** (Catálogo, nº 22). Presentó la versión en bronce de **"Pañuelo"** (Catálogo nº 18) -de la que ya hemos hablado- y la primera de las tres tallas de madera que componen la serie de **"Damas Ochocentistas"** (Catálogo, nº 34, 35 y 36), así como **"Reposo"**, **"Alborada"**, o **"Septiembre"**, de las que hablaremos más adelante.

El éxito de esta exposición fue tal, que nada más concluirla se organizó un homenaje en su honor, un banquete celebrado en los salones del Hotel Majestic de Barcelona -inicialmente se había previsto el Hotel Ritz, pero un incidente de última hora obligó a cambiar de escenario-, al que acudieron importantes personalidades del mundo artístico de la ciudad, además de notables figuras de la sociedad barcelonesa y, por supuesto, sus numerosos amigos y familiares. Algunos de los nombres destacados fueron el escultor Josep Clará -como presidente del Real Círculo Artístico-, Rafael Llimona -hijo de Josep Llimona, ya fallecido-, pintores como Eliseo Meifrén o Casas Abarca, la poetisa Ivonne Santol, *Gaziel* (Agustí Calvet, director de la Vanguardia) ...

Tras este acto, ya en el mes de julio, Margarita partió hacia Madrid y de allí a San Sebastián, donde realizó impresionantes obras, como el retrato del hijo de la Sra. Usabiaga de Guzmán. El siguiente destino sería Roma.

ROMA

Durante el verano de 1934 se instala en Roma. Antes de partir -y a petición de Margarita- Josep Clará le había entregado una carta de recomendación dirigida al director de la Academia Española de Bellas Artes de Roma, para que le permitieran visitar el centro *"y la atienda con la amabilidad que le caracteriza"*. Esa carta de presentación le abre las puertas a trabajar en Villa Médicis, en el estudio de Paul Maximilien Landowski, un escultor francés de origen polaco, una de cuyas obras más conocidas es el majestuoso "Cristo Redentor" que se erige en la cima del monte Corcovado, en Río de Janeiro. Se había inaugurado apenas 3 años antes, en 1931 y, desde entonces, es uno de los monumentos más visitados y seña de identidad de la capital carioca. Por aquella época Landowski era miembro de la Academia de Bellas Artes de Francia, y ocupaba el cargo del director de la Academia de Francia en Roma.

Estando allí, un grupo de catalanes monárquicos deciden contactar con ella para encargarle un busto de "**S.A.R. la Infanta Doña Beatriz de Borbón y Battenberg**" (Catálogo, nº 29)**,** como regalo de boda, ya que está a punto de casarse con Alessandro Torlonia, Príncipe de Civitella-Cesi. Esta boda le hubiera supuesto perder sus derechos dinásticos de no haberse proclamado en España la II República en 1931, que la conduciría al exilio, en Roma, como a su padre. Margarita acepta el encargo, pero antes escribe al padre de la Infanta, S.M. el Rey Alfonso XIII, solicitándole permiso para hacer el busto, permiso que le fue concedido pocos días después mediante una carta manuscrita del propio Rey, entregada en mano por el Marqués de Torres de Mendoza, que ejercía para él las funciones de secretario personal. Comenzó el retrato en el taller de Landowski, pero al final, para mayor comodidad tanto de ella como de la Infanta, decide instalarse en el Hotel Europa, en una habitación contigua a la de Doña Beatriz, que es una persona amable y sencilla, con la que entabló una muy buena y cordial relación personal. Cada mañana la Infanta iba a la habitación-taller de Margarita, desayunaban juntas, charlaban distendidamente mientras Margarita la peinaba y la preparaba para posar, y comenzaba la sesión, a la que siempre se "apuntaba" Mona, la perrita de Doña Beatriz. La boda se celebró unos meses después, boda a la que asistió como invitada.

Regresó a España a tiempo de presentar en el **Salón de Otoño**, que cada año celebra en Madrid la Asociación Española de Pintores y Escultores, una de sus obras de más éxito, **"Pañuelo"** (Catálogo, nº 18 y de la que ya hemos hablado), en esta ocasión en bronce. Mereció por parte del crítico del diario ABC -edición Sevilla- un elogioso comentario:

> *"Un desnudo en bronce, de la señorita Margarita Sans-Jordi, merece destacarse como un acierto".(10)*

(10) *Crítica de Luis de Galinsoga en el ABC, edición Sevilla, 22/11/1934*

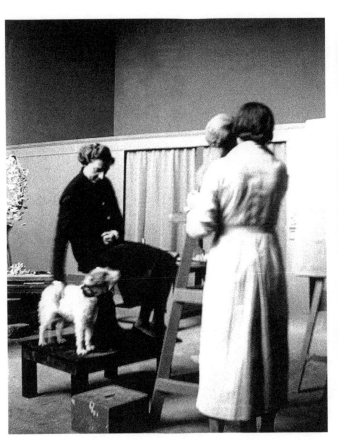

Margarita trabajando, la Infanta
posando y la perrita observando

Margarita junto al busto de S.A.R. la
Infanta Beatriz, en el que está trabajando

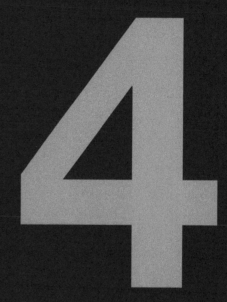

4

Madrid

La Casa de Velázquez, en Madrid

LA CASA DE VELÁZQUEZ

Este será probablemente uno de los años más intensos y memorables en la vida de Margarita como artista. Regresa a Barcelona y solicita a la Generalitat de Cataluña, presidida por aquel entonces por Lluis Companys, una beca de un año para ingresar como pensionada en la Casa de Velázquez de Madrid, que le es concedida. La Casa de Velázquez es el foco de intercambio cultural del Gobierno de Francia en España, era su Instituto de Bellas Artes en nuestro país -dependiente de la Universidad de Burdeos- y, ya desde su nacimiento en 1928, se convertiría en uno de los laboratorios de cultura hispano-francesa más importantes del mundo. Una excelente biblioteca, amplios talleres para los artistas, el intercambio y la convivencia de artistas internacionales en sus dependencias y la proximidad a la Ciudad Universitaria de Madrid, no tardarían en dar sus frutos.

En la residencia convivían artistas e investigadores, mayoritariamente franceses, pero también se daba cabida a algunos españoles. Los más importantes artistas del país, como Mariano Benlliure o Blay, comenzaron en seguida a promocionar entre las administraciones e instituciones españolas la conveniencia de crear becas que permitieran enviar pensionados españoles. Se cumplía así un antiguo proyecto que, desde finales del siglo XIX, buscaba hacer realidad una institución hispano-francesa de auténtico prestigio. Aunque las obras aún no estaban completamente terminadas, la Casa de Velázquez fue inaugurada oficialmente por el Rey de España, Alfonso XIII, el 20 de noviembre de 1928 y, aún hoy, sigue siendo una entidad de gran prestigio. A pesar de su reducida capacidad, apenas 30 plazas como máximo, los pensionados en esta fundación cultural francesa han constituido un importante núcleo de intercambio artístico y cultural desde entonces, hace ya casi un siglo.*(11)*

(11) "Cincuentenario de la Casa de Velázquez en Madrid". El País 23/11/1978

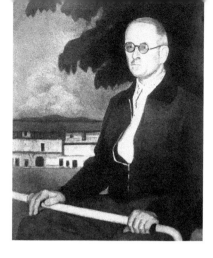

Maurice Legendre, en un cuadro pintado
por Gabriel Esteve en 1942

El curso 1934-1935 acogió a la séptima promoción de la Casa de Velázquez. En ese curso participaron 11 pensionados en total, nueve franceses y dos españoles: el pintor andaluz Federico Castellón y la escultora catalana Margarita Sans-Jordi.(12) Su Director era Maurice Legendre, hombre muy relacionado e influyente tanto en París como en Madrid, que sería un valedor y fiel amigo de Margarita hasta su fallecimiento en 1955 -fue incluso su padrino de boda-. Sin duda una persona muy querida y respetada en ambos países.

Nacido en París y autor de numerosas publicaciones sobre filosofía y sociología, su vida profesional dio un vuelco radical cuando, a principios del siglo XX, hace un viaje a España y tiene la suerte de encontrarse con Unamuno, al cual le uniría ya para siempre una fuerte amistad. Él sería quien le introdujera en la vida cultural española y en el conocimiento de su historia. A partir de ese momento se convertiría en un gran hispanista, hasta el punto de idear el proyecto de la Casa de Velázquez. Proyecto que rápidamente se consolidó con el apoyo de Pierre Paris, fundador y director de L'École des Hautes Études Hispaniques. Paris sería el primer director de la Casa de Velázquez, cargo que pasaría a su muerte, en 1932, a Maurice Legendre. Desde ese primer encuentro con Unamuno, jamás dejó de amar a España. Fue, en palabras de José Francés, *"aquel francés tan acendradamente español"*. Hombre elegante, culto, informado, cordial y con una abierta curiosidad hacia todo, recibió numerosas condecoraciones tanto españolas como francesas. Murió en 1955 y en su funeral pronunciaron emotivos panegíricos numerosas personalidades de la vida cultural de ambos países, entre ellos Gregorio Marañón o Pedro Laín Entralgo. Tal y como lo describió Mathilde Pomes, fue *"amigo de sus amigos, con una lealtad y fidelidad rayana en la devoción"*. Margarita, a la que le unió de por vida una profunda, entrañable y sincera amistad, daba buena fe de esas palabras. Se lo demostró en numerosas ocasiones.

En la Casa de Velázquez, además de trabajar durante ese curso en el taller que tiene asignado como pensionada, Margarita asiste a todas las conferencias, exposiciones, excursiones culturales y fiestas que se organizan, a las cuales suelen acudir importantes personalidades. Es guapa, coqueta y simpatiquísima. Y, aunque todavía no domina el francés, no deja de hablar con todo el mundo.

(12) Anuario de los miembros y antiguos alumnos de la Casa de Velázquez

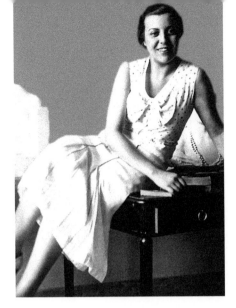

Margarita Sans-Jordi, 1935

Inauguración de la estatua ecuestre de Velázquez, realizada por Frémiet, que París envió a Madrid para los jardines de la Casa de Velázquez

Las fiestas que organizan los jóvenes pensionados son frecuentes -así lo narra Jean-Marc Delaunay-(13), fiestas en las que se consolidan algunas parejas y matrimonios, como por ejemplo entre el pintor Pierre Honoré y Suzanne Duvergé, que volverían a entrar en la vida de Margarita poco después, ya en París. Se organiza una excursión a Toledo con ilustres invitados de la Casa, entre ellos André Mallarmé, que enseguida se fija en ella -ya le había llamado poderosamente la atención su obra-, y le provoca una profunda impresión por su carácter, su simpatía y su temperamento. A partir de ese momento crecería entre ellos una amistad, fundamentalmente epistolar, que duraría muchos años: *"He tenido que pedir que me traduzcan su carta en español. Me encantó verla en la Casa Velázquez y en la excursión a Toledo con M. Camp. Me han gustado sus noticias sobre sus éxitos".*

El 14 de mayo de 1935, coincidiendo con el final del curso y la inauguración de la exposición que debía mostrar las obras realizadas ese año por los artistas pensionados, se programó un acto oficial de inauguración de la Casa de Velázquez, cuyas obras por fin estaban totalmente acabadas. Asistieron, por parte francesa, el Embajador de Francia en Madrid, Jean Herbette, y el Ministro de Instrucción Pública de Francia, André Mallarmé, que pronto se convertiría en uno de los buenos amigos de Margarita y en modelo para uno de los retratos más notables que realizó. Por parte española, el Presidente de la República, Niceto Alcalá-Zamora, acompañado de varios miembros de su gabinete. No faltaron tampoco miembros del cuerpo diplomático acreditado en Madrid, rectores universitarios, destacados artistas y miembros de la colonia francesa. Tras los pertinentes discursos, se abrieron las puertas de la Exposición, en la que se mostraron las obras de los artistas franceses pensionados por varias organizaciones y organismos... y de Margarita Sans-Jordi, una de las primeras mujeres pensionadas de esta institución. Según recogió la publicación Gaceta de las Bellas Artes, *"Exposición en la que su nombre destacó notablemente".(14)* Una de las obras que expuso fue **"Pañuelo"**, en bronce, cuya fotografía se publicó en el diario "La Voz" el 25/5/1935.

(13) "Des palais en Espagne: L'École des Hautes Études Hispaniques et la Casa de Velázquez, au coeur des relations franco-espagnoles au XXe siécle". Jean-Marc Delaunay. 1994
(14) "Artistas jóvenes. Margarita Sans-Jordi". Javier Tassara. Gaceta de Bellas Artes nº 449, sep. 1935

EL SALÓN VILCHES

Mientras está pensionada en la Casa de Velázquez, realiza su primera exposición en Madrid, en el prestigioso **Salón Vilches**. Esta muestra será el colofón de la temporada artística de la sala, pero también será la última que se desarrolle bajo la batuta de Manuel Vilches, que fallecería en 1941. Es una individual en la que se exponen numerosas obras, muchas de ellas realizadas durante su estancia en la Casa de Velázquez. Merecieron multitud de críticas y comentarios de gran parte de la prensa general y de la especializada dc la época. A la inauguración asiste el Presidente de la II República, Niceto Alcalá-Zamora que, junto al Secretario de Estado, Sr. Barroso, mantienen una animada charla con Margarita. Muchas fueron las personalidades que asistieron a la inauguración, entre ellas el general Batet. Y algunas que no lo hicieron, escribieron notas disculpándose, como por ejemplo Alejandro Lerroux -Presidente del Consejo de Ministros-, el Ministro de la Marina -que alega no poder acudir porque el acto coincide con una sesión de las Cortes Generales en la que debe estar-, o José Mª Pemán, diputado entonces en las Cortes por Cádiz, que lamente tener que tomar esa misma noche el tren para regresar a Andalucía, y que aprovecha la misma nota para decirle que conoce su magnífica obra y que, a su regreso a Madrid, sin duda visitará la exposición.

Es un gran éxito tanto de crítica como de público, como lo demuestran los numerosos comentarios recogidos de la prensa de la época:

> *"Esta joven artista ha ganado con formidable salto alta estima en los medios artísticos. Quien contemple su labor expuesta, juzgará que es obra madura de persona disciplinada por varios años de aprendizaje. Tal es de sólida y lograda gran parte de su labor exhibida."(15)*

> *"El temperamento escultórico de la notabilísima artista acusa esa tendencia, mezcla de clasicismo y gusto moderno, que tan bien representa el arte catalán. (...) Son esculturas clásicas, interpretadas con modernidad inteligente y comprensiva. (...) Se adaptan juiciosamente a la materia, a los modelos y al motivo, sin perder el equilibrio que exige nuestra época a las obras de arte superior. (...) En todas ellas sobresale el amor apasionado por la forma. Adivino la granazón de los frutos maduros que Margarita Sans-Jordi ha de ofrecernos. (...) Toda la obra está henchida de anhelos. Todo quiere ser más."(16)*

> *"La madera, el mármol, el bronce, acreditan su técnica cuidada y exquisita."(17)*

> *"En estos días ha recibido muchas felicitaciones. La altura de la obra lo merece*

(15) *"Artistas jóvenes. Margarita Sans-Jordi". Javier Tassara. Gaceta de Bellas Artes nº 449, sep.1935*
(16) *"Margarita Sans-Jordi, escultora catalana". Gil Fillol. Ahora (ed. Madrid) 12/6/1935*
(17) *La Voz (ed. Madrid) 18/6/1935*

indudablemente. (..) Nos sorprende de la artista ese gesto casi audaz en nuestra época, minada de esnobismos y de tendencias falsas, de elevar su obra rindiendo culto a las formas clásicas... (...) Se desborda su fuerza, se plasma la emoción en la forma equilibrada respondiendo al sentido temperamental. (...) Como retratista, Margarita Sans-Jordi ha elevado a la disposición máxima sus máximas facultades".(18)

"Solamente en la suavidad y la ternura con que están tratadas algunas de las obras, se adivina la mano femenina; por lo demás, la solidez del concepto, el justo austero juego de las masas, dan la impresión de una obra viril".(19)

"Breve visión pero ungida de un velo misterioso de manos femeninas. Un trabajo lleno de sensibilidad y acuciado de un bello decir, dilecto y lícito. Como artista, no pierde la firmeza femenina, tan especial y necesaria para ciertos trabajos escultóricos. Exquisita manera que reverencia diariamente un público distinguido".(20)

"Las esculturas de Sans-Jordi, sin recordar a ningún escultor determinado, recogen las características del ambiente artístico en Cataluña. En todas sus obras sobresale el amor apasionado por la forma; la belleza eterna es inmutable, aunque cambien los matices del gusto. Caprichos fugaces, audacias de un día, reacciones pasajeras que en periodos de evolución artística hicieron olvidar un poco los esfuerzos del arte antiguo, han sido compensados con el renacimiento actual".(21)

"Es una de las artistas que no tendrán que arrepentirse en un próximo mañana. No se ha dejado seducir por las sirenaicas llamadas de eso que se ha dado en llamar "arte nuevo expresivo" y que no es más que la deformación de la forma inmutable, que la exaltación de lo feo y monstruoso, de cuanto suponía aberración de la Naturaleza (...) No. Margarita Sans-Jordi es, a un mismo tiempo, clásica y moderna. Moderna en el concepto y en la sensibilidad, pero siempre sobre una base segura de hondo clasicismo".(22)

Realmente fue una gran exposición individual, en la que presentó un importante número de nuevas obras realizadas en bronce, esculpidas al directo en mármol y en madera, yesos... junto a otras ya expuestas en Barcelona. Algunas de ellas merecieron comentarios específicos por parte de la crítica. **"Alborada"** (Catálogo, nº 20)**,** una escultura en mármol de Carrara, de tamaño medio del natural, fue sin duda la que más elogios recibió por parte de la prensa -en mi opinión es el desnudo más perfecto que ha hecho-:

(18) "La norma clásica en la escultora Margarita Sans-Jordi". Rafael López Izquierdo. La Nación 11/6/1935
(19) Revista de Estudios Hispánicos, junio 1935
(20) Margarita Sans-Jordi". Julián Moret. La Época 19/6/1935
(21) Artículo de Gil Fillol en L'Eco de Sitges 11/6/1935
(22) "Artistas jóvenes. Margarita Sans-Jordi". Javier Tassara. Gaceta de Bellas Artes nº 449, sep.1935

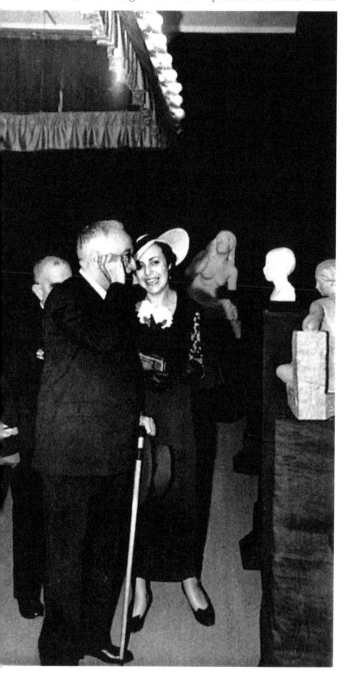

Margarita con el presidente de la República, Niceto Alcalá-Zamora, en la inauguración de su exposición en la Sala Vilches

"Obra sentida con hondura y ejecutada con admirable destreza. Reúne al "valor", como gesto moderno, el matiz delicado y sutil de la obra clásica".(23)

"Figura expresiva, airosa, en la que la gracia de la línea y del modelado se confunden en la expresión total; es obra en la que se puede señalar a una escultora de positivo porvenir". (24)

"Bello busto de mujer, en mármol, en el que hay euritmia, dulzura y sutileza".(25)

"De las obras expuestas en Casa Vilches, quizá la menos atrayente a nuestro juicio sea la que mereció para la artista el Premio Conde de Cartagena. Es un cuerpo femenino de calidades excesivas dentro de la absoluta corrección y de ese culto que decimos rinde la escultora a la obra clásica"(26).

"Reposo" (Catálogo, nº 24), delicada figura que es también una de las obras que más elogios recabó siempre en las exposiciones en las que se mostró:

"Es una figura en reposo, recogida en sí misma, de sincera emoción, cuya serenidad no turban los alardes de maestría técnica. Buen modelado, corrección de líneas, dulce expresividad...".(27)

Poco después Margarita la esculpiría en mármol blanco, que es la que actualmente está expuesta en el MEAM (Museu Europeu d'Art Modern), en Barcelona. La versión en terracota que se expuso en el Salón Vilches, sirvió como modelo para trabajar el mármol y pertenece a la familia Vilches.

(23) "Arte y Artistas". ABC 6/6/1935
(24) "Artistas jóvenes. Margarita Sans-Jordi". Javier Tassara. Gaceta de Bellas Artes nº 449, sep. 1935
(25) "Pinturas de Rafael Botí y esculturas de Margarita Sans-Jordi". Criado y Romero. Correo de las Artes . Heraldo de Madrid 25/6/1935
(26) "La norma clásica en la escultora Margarita Sans-Jordi". Rafael López Izquierdo. La Nación 11/6/1935
(27) "Margarita Sans-Jordi, escultora catalana". Gil Fillol. Ahora (ed. Madrid) 12/6/1935

Fue muy bien valorado un desnudo en mármol, que ya había expuesto en las Galerías Layetanas de Barcelona, pero tallada en madera, **"Enmirallant-se"** (Catálogo, nº 7), al que consideraron *"Desnudo pleno de ritmo y de gracia, obra que marca para siempre un carácter y un temperamento indiscutiblemente artístico".(28)*

De entre las novedades, varias piezas llamaron mucho la atención. Por ejemplo, una serie de pequeñas figuras talladas en madera, representando figuras femeninas del siglo XIX, como las **"Damas Ochocentistas"** (Catálogo, nº 34 y 36) o la **"Amazona"** (Catálogo, nº 35), ataviada con un lujoso traje de época para montar a caballo. Las fotografías de ambas se publicaron en "Blanco y Negro" del ABC el 26 de junio de 1935, dos meses después en Diario Gráfico, y en la Gaceta de Bellas en septiembre de ese mismo año.

Muchos artistas hablan de lo sorprendentemente difícil que resulta retratar a niños. No para Margarita. Su busto del **"Niño Usabiaga de Guzmán"** (Catálogo, nº 38), en mármol de Carrara, es una interpretación deliciosa, una maravilla, sin más. La fotografía de este retrato se publicó en el Diario Gráfico el 2/8/1935.

"El niño J. de Guzmán ofrece ese aspecto de docilidad de la materia elaborada al dictado de lo más íntimo y subjetivo: la emoción".(29)

"Septiembre" (Catálogo, nº 25), talla directa en madera de limonero a tamaño medio del natural, y que representa el mes de la vendimia que tan bien conoce por sus veranos pasados en L'Aguilera, probablemente fue adquirida por el Hotel Palace de Madrid, o al menos allí estuvo instalada durante mucho tiempo, según nota manuscrita de la propia Margarita en el reverso de una foto de esta obra. Tal fue el éxito de esta pieza, que poco después la esculpió de nuevo, pero en mármol. No son obras idénticas, pero sí muy parecidas en el gesto y la postura del cuerpo, por lo que le puso de nombre **"La Venus del racimo"** (Catálogo, nº 26). Las otras dos novedades más aplaudidas fueron **"Jovenívola"** (Catálogo, nº 4), realizada en mármol de color y **"Libertad"** (Catálogo, nº 40), talla directa en madera de nogal. De la primera se dijo:

"Se desborda su fuerza, se plasma la emoción en la forma equilibrada, respondiendo al sentido temperamental en este desnudo en mármol de color".(30)

De la segunda:

"Sus tallas en madera de limonero y de nogal muestran un dominio del oficio en todas sus

(28) "Artistas jóvenes. Margarita Sans-Jordi". Javier Tassara. Gaceta de Bellas Artes nº 449, sep. 1935
(29 y 30) "La norma clásica en la escultora Margarita Sans-Jordi". Rafael López Izquierdo. La Nación 11/6/1935

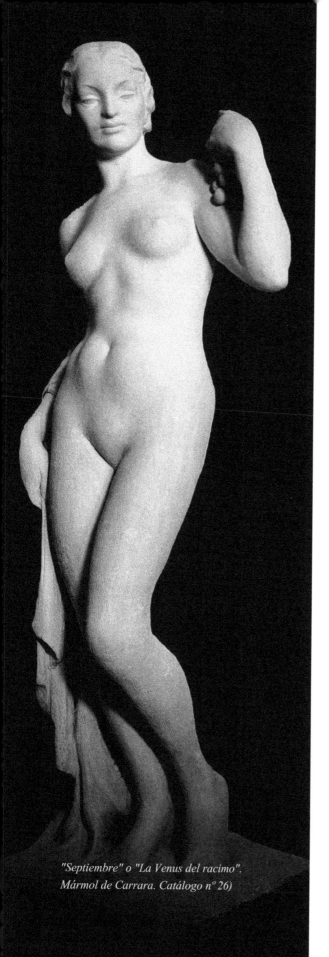

"Septiembre" o "La Venus del racimo".
Mármol de Carrara. Catálogo nº 26)

variantes, que sorprende dada la juventud de la autora"(31)

"La calidad de la inspiración, la frescura y limpieza de ejecución, la gracia de las formas, la pureza de las líneas".(32)

Otra de sus tallas de madera, una **"Virgen con niño"** (Catálogo, nº 41), fue adquirida por el magnífico pintor catalán Hermenegildo Anglada-Camarasa, pero se la quedó su cuñado.

Al éxito de la exposición se une el éxito personal que Margarita está cosechando en los círculos artísticos y culturales de Madrid. Un éxito que se debe en parte a estar pensionada en la Casa de Velázquez; pero en mucho a su propio carácter y su sorprendente magnetismo, el de alguien tan joven en una ciudad que no es la suya, y en una sociedad que quiere encerrar a la mujer dentro del hogar, un encierro del que ella escapa.

Ambos éxitos favorecen que se cree un vínculo personal muy fuerte entre Margarita y la familia Vilches, especialmente el patriarca, Manuel, desbordado por el carisma y la calidad artística de quien para él es, sin asomo de duda, la gran promesa de la escultura española. Su biznieta, Susana Vilches, nos comentaba, cuando estábamos recabando información para elaborar este libro, que el recuerdo de Margarita siempre fue muy querido en el seno de su familia. Su padre, por ejemplo, todavía recordaba con emoción el caballito de madera que Margarita le había hecho y le había regalado cuando no era más que un niño. Esa relación personal se fortalecerá cada vez más, y no será ésta ni su última exposición en el Salón Vilches, ni la última obra importante que quedará inexorablemente unida para siempre a la familia Vilches.

(31) "Arte y Artistas". ABC (ed. Madrid) 6/6/1935
(32) Artículo de Clément Morro en la Revue Moderne, 30/1/1933 (París)

PREMIO NACIONAL DE BELLAS ARTES Y "BECA CONDE DE CARTAGENA"

Ese mismo año, estando aún en Madrid, Margarita se entera de que la Real Academia de Bellas Artes de San Fernando, a iniciativa de su director, José Francés, ha convocado un concurso de escultura a nivel nacional, cuyo premio está dotado con 9.000 pesetas en oro y una beca que concede la Fundación Conde de Cartagena, que le permitirá al ganador escoger entre una cátedra para impartir un año de clases en la propia Academia, o bien un viaje de estudios de un año de duración por diversos países europeos. No lo pensó ni un minuto: *"Deprisa y corriendo llevé una pieza de mármol... y me dieron el premio"*. La pieza que llevó fue **"Alborada"** (Catálogo, nº 20).

En la sesión de la Real Academia de Bellas Artes celebrada a principios de junio, José Francés lee una propuesta de la sección de Escultura para crear, *"a cargo de las cuatro secciones de la Academia, una pensión para que Margarita Sans-Jordi pueda disfrutar de una de las becas fundadas por el Conde de Cartagena, a fin de ampliar sus estudios en el extranjero"*.(33) No teniendo ninguna experiencia en la enseñanza y sí un afán irrefrenable de conocer mundo, eligió sin dudarlo viajar. Mariano Benlliure se apresuró a confirmarle que había sido ella la ganadora y que la beca le había sido concedida por mayoría de votos. Apenas tres o cuatro días después le llegará la notificación oficial, firmada por el propio José Francés, junto con el "reglamento" para disfrutar del premio.

Mariano Benlliure, que en ese tiempo ya se había hecho amigo suyo, escribe una carta al pintor italiano Carlo Montani para que, *"con su autoridad y valiosísima influencia, encuentre* (Margarita) *facilidades en esta querida Italia, madre del arte"*. Benlliure se despide de su amigo con un *"abbraccio fraternale"*.

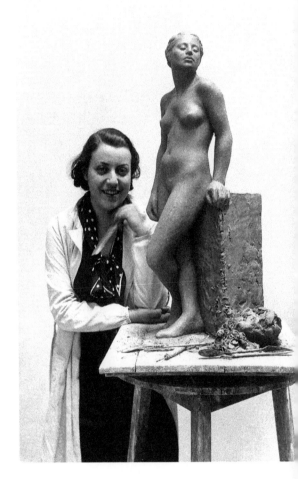

Trabajando en "Alborada" (Catálogo nº 20), el desnudo femenino que, esculpido en mármol blanco, le valdría el Premio Nacional de Bellas Artes de 1935, concedido por la Real Academia de Bellas Artes de San Fernando, y la concesión de la Beca Conde de Cartagena

(33) La Voz 6/6/1935

Como su primer destino será París, la Embajada de Francia en España contacta con ella para preguntarle si desea alojarse en la ciudad universitaria mientras esté en París. Lo que ella desea es alojarse en la Casa de España de la Ciudad Universitaria parisina, pues todavía no domina el idioma y prefiere sentirse "arropada" por sus compatriotas. Sus temores de que no queden plazas disponibles se confirman, pero eso no la arredra. En realidad "nada" la arredraba. Aprovechando que el director de la Casa de Velázquez, Monsieur Legendre, le ha estado enviando postales en las que le informa de que ya está en París y que, por lo tanto, podrá ir a recibirla a la estación a su llegada, le plantea su problema de alojamiento y le pide hacer uso de sus "influencias" para conseguirle plaza en la Casa de España.

M. Legendre le proporciona la dirección de su casa *"para lo que pueda necesitar"*, y le recomienda que vaya a ver a su amigo Jean Malye, de la Association Guillaume Budé, para ver si algún estudiante desiste de su plaza y se la pueden dar a ella. De paso le recomienda encarecidamente que haga una excursión a Chartres, pues -en su opinión- *"es la cumbre del arte escultórico"*, *"como puede ver en las imágenes de las postales que le manda"* -añade-, y que, aunque reconoce que Grecia es importante, *"Chartres la supera para una artista como ella"*. Incluso le envía los horarios de los trenes para que no se pierda esa ruta y la invita a dormir en su casa, con su familia, *"pues dispone de una habitación de invitados sencilla, pero cordial"*. A Eduardo le consta que al final sí que estuvo en Chartres, porque se trajo un precioso libro sobre las vidrieras de la Catedral, con exquisitas fotografías en blanco y negro, en láminas sin encuadernar, que utilizó para un trabajo del colegio, con calificación de sobresaliente. Eduardo me cuenta que, cuando terminó, repuso las láminas en el libro, *"porque no se puede perder un tesoro"*.

Contacta también con el Ministro de Educación del gobierno francés, André Mallarmé, a quien había conocido en el acto inaugural de la exposición de la Casa de Velázquez. Éste le contesta que *"lamentablemente no podré verla en París cuando llegue, porque en esas fechas yo estaré en Alsacia, pasando las vacaciones, y no regresaré hasta el mes de octubre"*; pero le envía un pase para visitar gratuitamente todos los Museos del Estado Francés, *"incluso repetir visitas, para estudios de más detalle"*; Y ya puestos, también le dice que *"le encantaría ir una noche al teatro con ella"*.... Respecto al alojamiento, le ofrece una habitación en la Casa Danesa, pero a ella no le apetece en lo más mínimo vivir rodeada de gente *"que hablan entre ellos en danés y que para dirigirse a otros chapurrean escasamente el francés"*.

El sólo anuncio de su inminente viaje hizo que un montón de personas, relevantes muchas de ellas, se movilizara *motu propio* para proporcionarle la mejor experiencia posible. Y a las que no se movilizaron solas, las movilizó ella. Como Margarita era terrible cuando perseguía algo que le interesara, no dudó en comunicarle "su malestar" a toda la gente importante que conocía, para que le ayudaran a solucionar el problema del alojamiento.

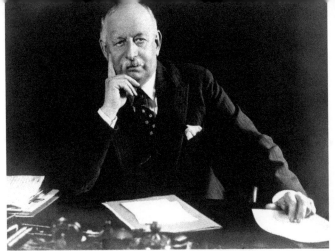

Exmo. Sr. André Mallarmé, Ministro de Educación de Francia

General Domingo Batet, Jefe del Cuarto Militar del gobierno de la II República

Se enteró de que el General Batet, que entonces era Jefe del Cuarto Militar del Presidente de la República y que le había sido presentado en una fiesta, veraneaba en La Granja de San Ildefonso. Así que le mandó allí una carta desesperada, confiando en que la recordase. Ante la contundencia de la súplica, el General Batet le contesta que *"la encuentra muy exigente con los daneses",* pero que *"hará todo lo posible para que ingrese en la Casa de España",* recalcándole *"que se porte bien con en el director de la misma".* En la misma carta le explica que ya ha estado hablando con el Sr. Dualde, *"que tiene a Margarita en muy elevado concepto".* Unas semanas después vuelve a escribir a Margarita para informarle de que *"para su satisfacción, estaré en Barcelona hasta fin de mes, pero que antes de salir para Madrid dejará encarrilado su asunto, pues tiene que entrevistarse con el actual Ministro de Estado".* También le comenta que ha mantenido una charla sobre ella con un amigo suyo, José Sánchez Guerra (que había sido Presidente del Consejo de Ministros y Diputado en Cortes hasta hacía muy poco), y que éste *"se había puesto en contacto personalmente con José Francés y Mariano Benlliure* -de la Academia de San Fernando- *y con Romanones* (que también había sido Presidente del Consejo de Ministros, del Senado y Diputado en Cortes, entre otros muchos cargos), "*quienes reiteraron el interés que usted tenía por su cambio de habitación, por lo que harían las gestiones para que fuera admitida en la Casa de España".* Batet termina la carta diciendo: *"Como consejo, que usted no necesita, me permito indicarle la conveniencia de estar en enlace con la Embajada, por si allí pudieran anticipar una posible solución".* El General Batet acabaría enviándole una foto suya de gran formato, dedicada. De todos modos, no acabarían aquí sus contactos. Al año siguiente, estando ya en París, le "movilizó" de nuevo, en esta ocasión para que apoyara ante Félix Escalas, en aquel momento (febrero de 1936) Gobernador general de Catalunya y Presidente de la Generalitat, la concesión de una nueva pensión de 3.000 pesetas, para poder continuar sus estudios en la Casa de Velázquez un año más.** La Guerra Civil estallaría pocos meses después, truncando todos los planes.

Por si acaso las gestiones a través del General Batet no daban los frutos que ella deseaba, apeló de nuevo a las influencias de Mallarmé. Éste, en una carta de fecha 27 de julio, le confirma que el Rector de la Ciudad Universitaria, Jules Coulet, que también es amigo suyo, *"va a poner todos los mecanismos para ver si le consigue para octubre una habitación confortable".* Tan convencido

*** Documentos ANC1-1-T17760 y ANC1-1-T-17769 del Arxiu Nacional de Catalunya*

está de su influencia que acaba la carta con un *"avíseme si tengo que intervenir de nuevo"*.

Finalmente, a pesar de sus ímprobos esfuerzos -y los de todos sus conocidos-, no consiguió alojarse en la Casa de España -en la que, de todos modos, tampoco había ninguna mujer alojada- sino en la residencia vecina, que era la danesa. En ella conocerá a Bodil, una estudiante de ese país, con la que le unirá de por vida una fuerte amistad.

Está ya casi todo resuelto. Solo falta que le sean enviadas a París las esculturas en las que está trabajando, para terminarlas allí. El propio Monsieur Legendre, director de la Casa de Velázquez, solicita a la Embajada francesa en Madrid que autorice la exportación de dos bustos y dos desnudos femeninos de mármol, *"pero con la condición de que vuelvan a España al cabo de unos meses"*. Inmediatamente José Francés emite un certificado a tal fin, conforme Margarita es pensionada de la Real Academia de Bellas Artes y que, a fin de continuar con sus estudios en la capital francesa, trasladará *"Un desnudo de mujer (ochenta y ocho por treinta centímetros) (Catálogo, nº 7), maqueta en yeso y modelo en madera; figura sentada, titulada "Reposo" (de cincuenta por setenta centímetros) (Catálogo, nº 24), maqueta en yeso y modelo en mármol blanco; retrato de mujer en madera (cincuenta por cincuenta centímetros) (Catálogo, nº 22); un general, maqueta en escayola (sin catalogar por falta de información; tal vez fuera un busto del General Batet); retrato de una señorita en mármol (cuarenta y cinco por cuarenta centímetros) (Catálogo, nº 14)"*.

La Casa de Velázquez, la exposición en el Salón Vilches, ganar el Premio de la Real Academia de San Fernando, obtener la beca para ir a estudiar a París y a otros destinos europeos, conocer a la gente que llegó a conocer, la adoración de la prensa... Estaba siendo un año increíble para ella. Todo iba sobre ruedas.

Ese verano de 1935, en el periódico "La Voz" de Madrid, se publicaban estas líneas que, de alguna manera, la animaban a seguir disfrutando de su pasión por su trabajo, y le transmitían el cariño de Madrid, la ciudad que la había acogido durante esos meses tan importantes, y en la que parecía haber encontrado su estilo propio. Acababa de cumplir 24 años.

> *"Antes de viajar por el extranjero ha querido permanecer unos meses en Madrid; dentro de poco emprenderá larga correría por Europa, agraciada por la Academia de Bellas Artes de San Fernando con una beca de la Fundación Conde de Cartagena. Su estancia en la capital de España le ha sido beneficiosa, visitando museos y trabajando en su taller de la Casa de Velázquez, íntimo y delicioso retiro, con amplio ventanal que abre al maravilloso espectáculo de la sierra. El aire bravío del Guadarrama, que transporta energías estéticas, le ha convenido, habituada a respirar el fino, de esencia clásica, que distingue al Mediterráneo".(34)*

(34) La Voz (ed. Madrid) 15/6/1935

5

De París al Mediterráneo

La Casa de Dinamarca (izquierda) y la Casa de España (derecha), en la Ciudad Universitaria de París

PARÍS. 1ª ETAPA EN LA BECA CONDE DE CARTAGENA"

El París al que Margarita llega en 1935 sigue siendo la ciudad esencial dentro del mundo del arte. En ella se concentran gran cantidad de artistas de todo el mundo, lo que está favoreciendo enormemente la experimentación en todos los campos del arte y el nacimiento de nuevos estilos, de nuevas corrientes, las nuevas ideas corren a raudales... Se encuentra con una atmósfera intelectual muy densa, que se plasma en las abundantes y concurridas tertulias de café, que es donde nacen los nuevos movimientos, pero en las que difícilmente se puede encontrar a mujeres -también allí-, como atestiguan las fotografías de la época.

En la Casa de España de la Ciudad Universitaria de París no se alojaban chicas, pero el director le proporcionó un pequeño taller en la parte de atrás del edificio. Allí estuvo trabajando durante siete meses. Una de las obras que realizó en ese pequeño espacio fue el busto de "André Mallarmé" (Catálogo, nº 37), aprovechando que, allí en París, sí que podía ir a posar con frecuencia. Estaba encantada con ese encargo, porque *"me permitía tener todas las influencias que hubiese querido"*. Una vez instalada, y como había conseguido ahorrar un poco de dinero, hizo venir a su hermana Elisa, que no sabía nada de francés, para que aprendiera. Por supuesto esta clase de invitados "permanentes" no estaban permitidos, pero ¿quién le negaba algo a Margarita? Ella misma explicaba en una carta que *"al final el director me dijo que si compraba una cama plegable la admitiría. La compré, y como me dijo que estaba muy bien, le di la factura y me la pagó, porque era magnífica para su apartamento en la misma Casa Danesa. Cuando Elisita se fuera, claro"*. Durante esos meses tuvo la oportunidad de conocer a muchísima gente, de todo tipo, desde proveedores de maderas hasta ingenieros eléctricos, pasando por funcionarios, aristócratas, políticos, periodistas o profesores, y de participar en varias exposiciones. La primera, una colectiva organizada por la **Académie des Beaux Arts.**

En octubre, el director del Museo Nacional de Arte Moderno, le escribe una carta para comunicarle que, a través de Mariano Benlliure, ha recibido el encargo del Club Argentino de Mujeres de invitar a escultoras españolas a participar en una Exposición de Arte, que se deberá celebrar en Buenos Aires del 11 al 30 de noviembre del año siguiente, 1936. Se lo propone a Margarita, pero no está interesada. Está pendiente de participar en dos Exposiciones en París ese mismo año, que le hacen mucha más ilusión. Además, tampoco ha sido nunca muy partidaria de nada que sea sólo "de mujeres". Ella es escultora. Sin adjetivos. Del tema de las mujeres en el arte y de lo que ella opinaba al respecto hablaremos más adelante.

LA EXPOSICIÓN "L'ART ESPAGNOL CONTEMPORAIN"

A principios de año recibe la invitación para participar en una importante exposición que se va a celebrar en la **Galerie Nationale Jeu de Paume**, un museo especializado en arte contemporáneo, ubicado en los Jardines de las Tullerías, y que, ante la creciente demanda de arte español que se respira en Francia, están organizando conjuntamente el gobierno francés y la Sociedad de Artistas Ibéricos.

En aquella época están viviendo en París Picasso, Sert, Zuloaga, Gris... Con su trabajo están despertando entre el público "connaisseur" un gran interés por la capacidad de los artistas españoles para plasmar en sus obras, como recoge Jean Cassou en un capítulo del Catálogo titulado "La pintura española":

> ... *"esa pasión orgánica, esa violencia, ese llevar todo el ser hacia la tela, los utensilios, los materiales, el movimiento que dan a las figuras excesivas, a los cielos agitados, a los objetos más duros, más crudos, más pesados que los que se usan en la realidad".*

Los intelectuales franceses ven en los artistas españoles una capacidad innata para transmitir la realidad a través de su obra con una brutal expresividad. En París ha hecho fortuna una frase de Picasso: "Una cosa es ver y otra cosa es pintar", una cosa es contemplar y otra muy distinta expresar lo que se contempla. Y ahí es donde, en opinión de la crítica francesa, triunfan los artistas españoles, sobretodo los jóvenes. El propio Jean Cassou define con estas palabras la nueva manera de interpretar el arte que tienen esos jóvenes españoles:

> *"Buscan con ansiedad modos de expresión que corresponden no solo a su manera particular de ser, sino también el espíritu de nuestro tiempo. En el arte de los jóvenes artistas españoles se halla toda esa vasta angustia de nuestra época".(35)*

Les intriga que, en España, a diferencia de lo que sucede en otros países, ...*"no haya una Escuela Española como hay una Italiana o Francesa, es decir, con tradición y cultura de oficio, que aseguren la continuidad. No hay en España más que individuos que surgen cuando la divinidad lo requiere. (...) No se puede negar que todos manifiestan una poderosa vitalidad y dan prueba de que España debe contar entre el número de países europeos en que el arte, tras un largo eclipse, vuelva a brillar".(36)*

En la Introducción de ese Catálogo, Juan de la Encina añade que *"en la diversidad del arte español contemporáneo se encuentran, a la vez, la tendencia conservadora histórica y la que aspira a hacer tabla rasa de todo lo pasado".(37)*

(35) Catálogo de la Exposición "L'Art Espagnol Contemporain", París 1936
/36) "Le peintre espagnol d'aujourdhui". Le Mois, fèvrier 1936. París
(37) "Las Artes. Exposición de artistas españoles en París". La Voz, 6/3/1936

Son momentos en los que, en España, poca obra artística desligada de los cauces oficialistas llega al público. Poco arte verdaderamente libre se encuentra, al contrario de lo que sucede en Francia. En el país vecino los "Salones de Independientes" están desde hace tiempo atrayendo y lanzando a los nuevos valores que van a marcar el camino de arte, como lo llegarían a ser los Impresionistas y los cubistas. Y no sólo franceses: el arte español más innovador se está produciendo allí. La Sociedad de Artista Ibéricos nace en 1925 precisamente para intentar revertir esa situación, dando cabida a todas las tendencias plásticas en una exposición que se celebra en los Palacios del Retiro de Madrid. De esa muestra ya salieron algunos de los nombres que luego marcarían la senda de la modernidad, como Dalí o Ferrant. Por desgracia este primer intento no tuvo continuidad, y los nuevos talentos tuvieron que trasladarse a París para que sus obras pudieran llegar al público. En los años posteriores tan sólo se produjeron dos intentos similares: Madrid en 1929 y San Sebastián en 1931, de los que surgieron nombres como Gris y Picasso.

En 1932, con la II República, se volvió a intentar, pero el *arte nuevo* tampoco tuvo cabida ni en los Museos ni en las Exposiciones españolas, por lo que tuvo que ser mostrado en Copenhague y en Berlín (1932), si bien en esta ocasión ambos certámenes sí contaron, al menos, con cierto apoyo económico del estado. El tercer envite fue el de esta exposición de París, ya en 1936, con una muestra que sí superó con creces a las anteriores en cuanto a cantidad de obra presentada -324 cuadros y 83 esculturas-, si bien no consiguieron mostrar tampoco una cierta homogeneidad de criterio, resultando una exposición de tintes bastante eclécticos.(38)

Ese es el contexto en el que Margarita Sans-Jordi presenta su obra **"*La Baigneuse*"** (Catálogo, nº 43) en la exposición **L'Art Espagnol Contemporain**, junto a esculturas de Clará, de Manolo Hugué, de Otero... y pinturas de Durancamps, Grau Sala, Juan Gris, Llimona, Eliseo Meifrén, Joaquin Mir, Isidre Nonell, Picasso, Rusiñol, Sert, Sorolla, Zuloaga... Fue la gran eclosión de los 144 artistas españoles que presentaron sus obras en París, 25 de los cuales eran escultores. Fue inaugurada el 12 de febrero de 1936 y visitada por más de 300.000 personas, entre ellas el propio Presidente de la República francesa. El Museo Jeu de Paume se había vaciado por completo para dar cabida a todas las obras que habían de componer esta muestra. Y gustó tanto, que el estado francés adquirió doce obras para sus museos, principalmente pintura y una escultura.

Esta exposición fue, probablemente, *"la que mayor impacto causó entre la crítica y el público españoles, de todas las que se celebraron dentro y fuera de España durante la II República".(39)* Entre la prensa española de la época abundaron las críticas y los comentarios. Por ejemplo, "La Voz" destacó su importancia excepcional en la medida en que había sido capaz de *"resumir todo el arte español contemporáneo, tan diverso y vibrante de acentos personales".(40)* Por su parte el diario "Ya" afirmaba: *"se reúne una síntesis bastante exacta de lo que es el arte español*

(38) "Anales de los artistas ibéricos. Escolios de la exposición española en París". Guillermo de la Torre. El Sol, 27/5/1936
(39) "Arte moderno, vanguardia y estado: la Sociedad de Artistas Ibéricos y la República (1931-1936)". Javier Pérez Segura. CSIC 2002
(40) "La exposición de artistas españoles en París". La Voz, 6/3/1936

contemporáneo".(41) En "El Sol" se instaba al gobierno español a aprender del éxito que la muestra estaba teniendo, para modificar su escaso y atávico interés por el arte y reconocer que son los artistas españoles, pasados y presentes, los que dan presencia a España más allá de sus fronteras, y a darse cuenta, por fin, de que era en París donde se estaba mostrando la verdadera variedad y calidad del arte español contemporáneo, y no en las envejecidas y poco interesantes Exposiciones Nacionales: *"Más puede aprenderse sobre nuestro arte contemporáneo recorriendo las salas de la exposición francesa, que en las Nacionales de los últimos 20 años".(42)*

Al día siguiente "El Debate" criticaba sin embargo el exceso de obras empeñadas en mostrar esa España Negra definida por la violencia, la miseria, la irracionalidad, triste y de pandereta - refiriéndose a las pinturas de Solana y Zuloaga-, que no reflejaban en absoluto la realidad de un arte joven, vigoroso y modernizante, que nada tenía que ver con esa imagen decadente, y que quedaba manifestada de forma bien patente por muchos de los artistas jóvenes presentes. Picasso, sin ir más lejos, que expuso 11 cuadros.

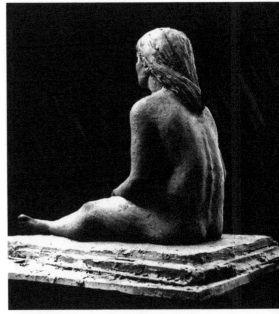

"La Baigneuse" o "Plongueuse au repos", (Catálogo nº 43). La obra en terracota que Margarita presentó en la exposición L'Art Espagnol Contemporain

Quizá la oposición más dura que esta exposición recibiera dentro de España fuera la de las organizaciones políticas y artísticas catalanas, por no haber sido invitadas a formar parte de la organización de la muestra, que estuvo patrocinada por el gobierno de la República española. La reacción por parte del Ministerio de Instrucción Pública y Bellas Artes fue de incredulidad y sorpresa ante esa crítica, ya que, de los 144 artistas invitados, 64 eran catalanes, es decir, casi la mitad. Y algunos de los nombres que no estaban en la lista de expositores, no era por no haber sido invitados, sino porque rechazaron la invitación. Por ejemplo, Ángel Ferrant. Al parecer, la Real Academia de Bellas Artes de San Jorge aspiraba a representar en exclusiva al arte catalán; en cuanto al Círculo Artístico de Barcelona, se sintió ofendido porque consideraba que su colaboración tenía que haber sido imprescindible, y solicitó al gobierno español *"que convoque a los artistas mediante las corporaciones que los representan y, en primer lugar, el Círculo Artístico de Barcelona".(43)*

Museo Jeu de Paume, en las Tullerías (París)

41) "Se inaugura en París la Exposición de Arte Español Contemporáneo". F. Lucientes. Ya 12/2/1936

(42) "Las artes y los días. Exposición española en París". El Otro. El Sol, 21/2/1936

(43) "Arte moderno, vanguardia y estado: La Sociedad de Artistas Ibéricos y la República (1931-1936)". Javier Pérez Segura. CSIC 2002

Zarpando del puerto de Marsella, a bordo del buque Champollion, en el crucero de los artistas

EL CRUCERO DE LOS ARTISTAS. 2ª ETAPA DE LA BECA

A principios de ese mismo año, Margarita se enteró de que la "Sociedad Amigos del Louvre" y la "Dirección de Museos Nacionales" estaban organizando un crucero cultural a Italia y Grecia para el mes de abril, solo para pintores, músicos, escritores y escultores. Se apuntó inmediatamente. Era una ocasión magnífica de recorrer otros lugares de Europa con la beca obtenida.

El buque se llamaba *Champollion*. Poca información quedó de ese viaje, salvo muchas fotografías con sus compañeros de aventura, pero detrás de las cuales no escribió nombre alguno que, hoy, nos hubiera permitido identificarlos y asociarlos a la *lista de pasajeros* que sí conservó toda su vida, y en la que hay algunos nombres marcados con una crucecita, presumiblemente aquellos con los que entabló una relación de amistad, porque le parecieron interesantes.

El crucero saldría de Marsella y visitaría Palermo, Corfú, Katakolo, Olimpia, Gytheion, Mistra, Sparte, Delos, Mykonos, Smirne, Epheso, Santorini, Syra, El Pireo, Atenas, Nauplie, Mycenas, Epidaure, Patmos, Kalymnos, Rhodas, Candie, Cnossos, Siracusa... y regresaría de nuevo a Marsella. Realmente no daba tiempo para recrearse, pero sí para inspirarse, que es lo que a ella le interesaba. En la isla de Rhodas un niño, en la calle, le ofreció por muy poco dinero un precioso gatito persa amarillo que llevaba en los brazos. Se lo compró. Lo llamó Rodi por su origen y fue tan longevo que hasta sus hijos tuvieron tiempo de conocerle. Durante este crucero se hizo amiga de la hija de André Gide, el gran intelectual francés de la primera mitad del siglo XX. Que sí, que tenia una hija a pesar de ser homosexual, algo tan contradictorio como él mismo y como su propia vida.

Tras ese crucero dio por finalizado su viaje de estudios con la Beca "Conde de Cartagena" y regresó a España, a Madrid, a la Casa de Velázquez, puesto que, como pensionada, tenía derecho a alojarse allí durante unos días. Justamente entonces se celebró la importante fiesta anual de fin de curso, a la que acudían importantes ministros españoles y franceses, Embajadores, personalidades del mundo de la política y de la cultura... y Margarita. Dos de los asistentes eran el Ministro de

Instrucción Pública del Gobierno de la II República, Marcelino Domingo, y su esposa, una catalana llamada Mercedes. Las presentaron y estuvieron charlando en animada conversación durante un buen rato. No es que se hicieran amigas, pero sí que nació entre ambas una relación de complicidad y aprecio suficiente como para que, al cabo de unos días, la llamara y que esa llamada trastocara todos sus planes. Así lo explicaba Margarita en una carta personal:

"La fiesta había sido en mayo o junio de 1936. A principios de julio me llamó. Me sorprendió que la mujer de un ministro me llamara a mí, pues solo la había visto una vez en la cena que hubo en La Casa de Velázquez. Me dijo -no lo olvidaré nunca-
 -"Nena, vés tant aviat com puguis cap a casa teva, perquè aquí se'n prepara una de grossa. Marxa de seguida".(44)
Me quedé muy sorprendida, pero hice la maleta y me vine. Y en casa me preguntaban
 -"¿por qué vienes? ¿Qué te pasa?
Lo expliqué, pero nadie me creía. A los pocos días comenzó la Guerra Civil. Entonces me preguntaban
 -"¿Qué más te ha dicho Dña. Mercedes?...
 -Pues nada más, que "una abrassada... ¡vés!" (45)
Yo contesté "¡Gracias, gracias! y ¡Adiós!"
¿Quién empezó la guerra si ya lo sabían antes? Aún le estoy muy agradecida al ministro Domingo, marido de Mercedes".

DE REGRESO A PARÍS

El 18 de julio de 1936 estalla la Guerra Civil en España. *Matita* regresa a Barcelona y se reúne con su familia en L'Aguilera, la masía-castillo del Penedès. A las pocas semanas tienen que abandonar la finca y confinarse en Barcelona.

Aunque al hablar toda la familia con la "s" en sustitución de la "z" (todos menos *Papam*) no era necesaria más prueba, hacen valer el apellido "Milanés" de *Mamita* -y probablemente la influencia de algún primo cubano muy bien relacionado con las altas esferas de su país- y consiguen que el Consulado de Cuba en Barcelona los inscriba a todos como auténticos y genuinos ciudadanos cubanos y les otorgue un pasaporte, que será válido de por vida. Después de ser convenientemente vacunados, se embarcan en el vapor "Aripa" y salen del país, camino de Francia. Allí la madrina de *Matita*, que también se llama Margarita, es francesa y vive en París, les busca un alojamiento provisional en la Rue de la Assumption nº 1. Han salido con lo puesto y no tienen prácticamente nada de dinero y, siendo como son unos "padres contemplativos", las tres hijas son las que tienen

(44) "Niña, ¡vete en cuanto puedas a tu casa!, porque aquí se está preparando una muy gorda. ¡Vete enseguida"
(45) "Un abrazo... ¡Vete!"

que ponerse a trabajar. El 17 de noviembre *Matita* obtiene de la Préfecture de la Seine su primer permiso de trabajo.

De los meses que ha vivido en París a principios de año mantiene muchos contactos, tanto en Francia, como en otros países. Su amiga italiana, Elena Cardi, le escribe desde Roma dándole ánimos e interesándose por toda la familia. Su otra amiga italiana, Ana Mara Albertone, le cuenta que, en el campo, en la zona en la que vive con su familia, acaban de sufrir un gran terremoto, que ha hundido la casa que había pertenecido a los suyos desde hacía 500 años. Desde San Sebastián le escribe Mary Tere Barroso, hija de Antonio Barroso, agregado militar de la Embajada de España en París. También recibe cartas de España, en las que sus amigas le explican cómo están pasando la guerra. Mabel Marañón -hija del famoso Dr. Marañón- le envía una carta contándole sus "males de amor" a través de una amiga común, Mari Tere Barroso, que llega a París procedente de Sevilla, donde ha pasado unos días en casa de los Belmonte... y "¡hasta ha toreado!" Días más tarde Mabel vuelve a escribirle, pero ya desde Río de Janeiro. Casi todas ellas eluden hablar de tantas y tantas cosas terribles que están sucediendo a su alrededor, y prefieren centrarse en aquellos temas que les aportan un poco de alegría y de esperanza.

Deseaba poder continuar con su trabajo de escultora, pero necesitaba un taller en el que poder trabajar. Visitó al escultor M. Poutaraud, pero éste no le interesó. Contactó entonces con la Association Casa de Velázquez de París y su director, Georges Bertiu, le recomienda acudir a los escultores H. Bouchard y M. Benneteau, que son amigos suyos.

Primero acude a ver a Bouchard (1885 Dijon - 1960 París) a "École des Roches", en Vernouil sur Avre. Hijo de un carpintero, Henri Bouchard se había formado en la Académie Julian y en el estudio de Louis-Ernest Barrias, antes de entrar en la École des Beaux-Arts de París. En 1901 ganó el Premio de Roma, premio que se concedía a los artistas jóvenes a los que se consideraba "promesas". En el caso de Bouchard había llamado especialmente la atención su evolución desde los modelos clásicos de la antigüedad, hacia las figuras cotidianas y los trabajadores de muy diversos sectores productivos. Llegó a ser director de L'École des Roches y profesor de su antigua escuela, la Académie Julian, una escuela privada de gran prestigio y una de las pocas que aceptaba mujeres, incluso en las mismas condiciones que los hombres, por ejemplo, para pintar desnudos, por lo que era muy popular entre los estudiantes extranjeros. Por desgracia su muy prometedora carrera se truncaría pocos años después, al ser acusado de "colaboracionista" por haber aceptado, en 1941, unirse al grupo de pintores y escultores franceses que participaron en una exposición itinerante por Alemania, por invitación de Joseph Goebbels. Tras la liberación de París, en 1944, se le destituyó como profesor y se le condenó al ostracismo. No fue el único caso. Otros artistas que también aceptaron tan envenenada invitación fueron Charles Despiau, Paul Landowski, André Dunyer de Segonzac, Kees van Dongen, Maurice Vlaminck, André Derain...

Charles Despiau, reputado escultor francés, discípulo de Rodin y maestro de Margarita durante un corto periodo de tiempo, durante su segunda estancia en París

Mientras espera respuesta de Bouchard, sus amigos franceses ya se han puesto en marcha y el 8 de noviembre Martha Digane, de la Association Casa de Velázquez de París le escribe:

> *"Hemos hablado mucho de usted en el Comité de esta mañana y no hemos encontrado todavía lo que queremos, pero he aquí varios abrazos de camaradas que le permitirán tanto trabajar en sus talleres, como conseguir herramientas de escultura: Mme. Andrei, Mme. Honoré* (esposa del escultor Pierre Honoré y amigos ambos de Margarita de los tiempos de la Casa de Velázquez), *que es auxiliar en la Biblioteca Nacional, América Salazar, a la que ya conoce y Francis Hamburger, que pone una sala a su disposición".*

De su puño y letra Margarita escribió al pie de esta carta, que conservaría toda la vida, "¡ésto es amistad y generosidad!"

La familia Sans Jordi pasó por una situación económica bastante dura durante los meses que vivieron en París. Eran las hijas las que buscaban trabajo para mantener a toda la familia, lo cual no resultaba tampoco fácil, ya que los permisos de residencia para sus hermanas tardaron unos meses en llegar, y ni Mercedes ni Elisita hablaban bien el francés. Por ese motivo casi todo el peso recayó inicialmente sobre *Matita*, que, además de dar clases de español y realizar otros trabajos que solucionaran el panorama de la familia, quería, necesitaba, continuar trabajando en lo suyo. Hizo un curso de Artes Decorativas, pero al cabo de unos meses tuvo que abandonarlo porque el dinero no llegaba para tanto. Finalmente, Elisita entró a trabajar en el taller de Balenciaga en París, y demostró tener unas "manos" excepcionales para la costura.

Pese a las penurias que pasaron, no dejó de relacionarse con todas y todos sus amigos, incluso por correspondencia con los que no estaban en París. Algunas de las cartas que durante ese tiempo recibió de amigos españoles, traían la mala noticia de haber sido heridos en el frente; otras eran de heridos que ya se habían recuperado, y algunas de otros que cambiaban las armas de fuego por las de papel y las de pizarra, para dar clases como maestros. En aquellos días tristes tampoco se olvidó

de "cuidar" a todos sus contactos importantes en la ciudad, más necesarios si cabe en aquella situación. André Mallarmé entre ellos, que en ese año ya no es ministro, pero sí Diputado en el Parlamento francés. No la había olvidado y le prestó toda la ayuda que pudo.

Tal vez fuera él mismo el que le presentara al escultor Charles Despiau, con el cual trabajó durante unos meses -Despiau había sido alumno de Rodin-, tiempo que aprovechó para realizar las obras que presentaría en la Segunda Exposición Colectiva de la Association Casa de Velázquez que se iba a celebrar en París, ya que por fin le había llegado el permiso de trabajo como escultora... y ciudadana cubana. Esta Asociación es la de antiguos pensionados de la Casa, a la cual ella pertenecía por derecho propio. La muestra es inaugurada en abril por el nuevo Ministro de Educación del gobierno francés. Al acto asisten también el Presidente de Casa de Velázquez, Pierre Mondan, el Almirante Lacaze de la Académie Française, el Director General de Bellas Artes, Georges Huisman y Pierre Darras, Directeur des Beaux Arts de la Ville de París.

Se celebra del 5 al 17 de abril en la **Galerie de la Gazette del Beaux-Arts**, en la céntrica y chic Rue du Faubourg Saint-Honoré. Expone las obras en las que ha estado trabajando en París. La más importante es **"La Baigneuse"** -obra que ya había presentado meses atrás en la exposición "L'Art Espagnol Contemporain"-, una figura de tamaño natural de una joven sentada, recién salida del agua y en actitud muy relajada. En aquella exposición la presentó de nuevo en terracota, pero años más tarde, en Barcelona, se fundirían 3 ejemplares en bronce (Catálogo, nº 44) con pátinas distintas: verde, negra y oro viejo. La más oscura sería expuesta, de nuevo en París, en el Salon des Nations de 1984. Como novedades, otra pieza, hermosa, tallada en alabastro, llamada **"Durmiente"** (Catálogo, nº 33), aunque también fue presentada como "Sueño" en ulteriores exposiciones. De **"Jeuneusse"** (Catálogo, nº 10) se sabe que fue una talla directa en madera, pero no se conservan fotografías ni más información, salvo que se vendió. También fue adquirida **"Vierge Parisienne"** (Catálogo, nº 42) -otra talla directa en madera- por Albert Sarraut, ministro del Interior del gobierno francés, que a lo largo de su carrera política fue ministro varias veces y Presidente del Consejo de Ministros en dos ocasiones. La prensa parisina recoge con interés la calidad de su obra: *"Sus estatuas son de una gracia exquisita, a fuerza de nobleza y de simplicidad en la actitud".*(46)

Una escultora parisina, hermana de un ministro del gobierno, la contrata para que la ayude con las esculturas que ha presentar en una próxima exposición y para atender los numerosos encargos que le llegan. Trabaja con ella durante un corto espacio de tiempo, porque pronto le surge un proyecto más interesante.

(46) *Artículo publicado en L'Opinion, 15/5/1937. París*

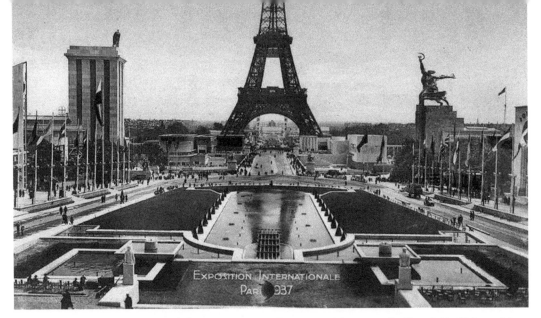

Para acoger a los diferentes pabellones internacionales que participaron en La Exposición Universal de París, la "Exposition Internationale des Arts et Techniques dans la Vie Moderne", se creó una "ciudad" dentro de la ciudad, con edificios, bulevares, avenidas y jardines, entre Trocadero, la Torre Eiffel y el Campo de Marte

LA EXPOSICIÓN UNIVERSAL DE PARÍS DE 1937

Entre mayo y noviembre se va a celebrar la **Exposition Internationale des Arts et Techniques dans la Vie Moderne**, posiblemente la mayor Exposición Universal que hasta la fecha había organizado Francia, no solo por la cantidad de países representados, sino también por la inmensa remodelación urbanística que supuso para la ciudad, ya que se iba a ubicar entre las dos orillas del Sena y alrededor de la Torre Eiffel. El proyecto consistía en crear una "ciudad" dentro de París, con sus avenidas, sus calles, sus jardines, sus fuentes y sus Pabellones, alrededor del Campo de Marte y hasta Trocadero. El *leit motiv* de la Exposición era demostrar que el arte y la técnica no son conceptos opuestos. Pero subyacía además una intención posiblemente más importante: lanzar un alegato a favor de la paz, en un momento en el que las tensiones entre las diferentes naciones europeas eran creciente, por la dialéctica política entre el fascismo y la democracia, sin olvidar la Guerra Civil que se estaba librando ya en España. Finalmente participaron 44 países y recibió más de 30 millones de visitantes a lo largo de los ocho meses en que permaneció abierta, de mayo a noviembre.

Uno de los Pabellones más exitosos y reconocidos fue el español, tanto en la vertiente estética como en la conceptual. El gobierno de la República quiso dejar constancia a través de él de la voluntad democrática de la sociedad española, y quiso que todo él tuviera coherencia con la situación por la que pasaba el país. El diseño del Pabellón fue encargado al joven arquitecto José Luis Sert -sobrino del ya famoso pintor y muralista José Mª Sert-, de ideas socialistas y que había estado trabajando en París con Le Corbusier. Proyectó una construcción no muy grande, de estilo

El Pabellón Español que presentó la II República, fue un destacado edificio diseñado por José Luis Sert, al más puro estilo racionalista. El él se expuso por primera vez el "Guernika" de Pablo Picasso

puramente racionalista, que despertó gran admiración, hasta el punto de que muchos consideraron este Pabellón como el mejor de la Exposición. Todo en él giraba alrededor del mejor arte vanguardista español de la época, lo que lo convirtió en un auténtico museo de arte contemporáneo, comprometido con lo que estaba sucediendo en España. Picasso presentó al mundo *"Guernika"*, obra que realizó por encargo para esta muestra, además de 5 grandes y espectaculares esculturas, entre ellas *"Gran Cabeza de Mujer"*, situada a la entrada del Pabellón y de claras líneas cubistas. *"Montserrat"*, otra gran obra escultórica de Julio González, estaba situada junto a la escalinata de la entrada. Buñuel se encargó de todos los aspectos cinematográficos, Federico García Lorca estuvo en el centro de la representación de la unión intelectual en favor de la libertad, Miró, Victorino Macho (muy amigo de Margarita, por cierto), Calder... Toda una declaración de principios de la II República, a cuyo frente estuvo el Director Nacional de Bellas Artes, Josep Renau. Todo este despliegue de la representación española se pagó con fondos procedentes del Ministerio de la Guerra. También este hecho era en sí una declaración de principios. En el acto de colocación de la primera piedra, el Embajador de España, Luis de Ariquistain, ya dejó bien sentados esos principios:

> *"Parece que algunos se han extrañado de que en plena guerra la España republicana encuentre el tiempo y el estado de ánimo para presentarse a esta manifestación de la cultura del trabajo. (...) Para la España republicana la guerra es solo un accidente, un mal impuesto y transitorio, que no le impide, de ninguna manera, continuar creando obras espirituales y materiales. Es precisamente por esto por lo que quiere vivir, por lo que lucha por ser libre en la creación intelectual, en la justicia social y en la prosperidad material. Por eso debe vencer. Nuestro Pabellón será el mejor ejemplo y la mejor justificación de su continuidad histórica. Veremos cómo el pueblo español debe vencer porque posee, como*

Minerva, todas las armas: las de la libertad, las de la cultura y las del trabajo".(47)

Otro de los Pabellones presentes, situado muy cerca del español, fue el Pabellón Pontificio -o del Vaticano-, el Pavillion Catholique Pontifical, construido en forma de cruz latina. Simulaba ser un templo con ábside, brazos y espacio central a modo de cimborrio octogonal. En la cabecera se situaba el trono pontificio y el altar principal, que sería costeado por el gobierno francés. En los brazos se ubicaban doce capillas de otras tantas naciones católicas, entre ellas España. La decoración de la capilla española corrió a cargo del pintor y muralista José Mª Sert, que venía de cubrir las pinturas de Diego de Rivera con un espectacular mural, en el Rockefeller Center de Nueva York. De hecho, era un reputado artista en Estados Unidos, donde ya había decorado, por ejemplo, los salones del lujoso Hotel Waldorf Astoria (obra ya desaparecida). ¡Qué mejor paradoja que tener a ambos "Sert" trabajando en Pabellones contiguos, pero diferentes en forma y en concepto, para representar en la Exposición de París a las dos Españas en contienda! José Mª Sert elaboró un gran mural sobre Santa Teresa, que iría detrás del altar. El altar le fue encargado a Margarita Sans-Jordi por el Comisario general del Gobierno Pontificio, el Barón Raymond Dervaux. Desgraciadamente no se pudo realizar por falta de fondos. Estas doce capillas se tenían que construir con donaciones de los propios feligreses de cada país y las donaciones españolas, por razones obvias, resultaron insuficientes para ejecutar la magnífica maqueta que Margarita, con su imparable creatividad, había presentado. La Sra. de Morales fue la encargada de comunicar a Margarita, por carta, la falta de fondos para tirar adelante el proyecto:

"Distinguida señorita, con respecto a lo del altar, tendremos que desistir de ello ya que por menos de 15.000 francos no es posible y es ahora una suma muy elevada para poder recolectarla en estos momentos, en que nuestros cónsules están desesperados con tantos refugiados y mi marido agotado".

El altar no pudo ser, pero colaboró con el joven arquitecto republicano José Luis Sert en varios asuntos relacionados con la decoración del Pabellón español, y trabajó también para el Pabellón de Argentina. A pesar de ello el Cardenal Pacelli, que años después se convertiría en el Papa Pío XII, tuvo la gentileza de invitarla a la inauguración del Pabellón Pontifical.

Poco antes de Navidad se encontró con su amigo y valedor, Mariano Benlliure. No estaba bien de salud y el frío y la humedad de París en esa época del año le estaban pasando factura; pero no podía trasladarse a climas más cálidos, porque acaba de hacerle una estatua al Mariscal Pétain y tenía todavía que "vaciar" la cabeza, para hacer el bronce antes de poder marcharse. Juntos, Benlliure y Margarita, habían estado realizando meses antes el **"busto del Embajador de España en París"** (Catálogo, nº 124).

(47) "El Pabellón español de la Exposición Universal de París". Lorenzo Goicoetxea. Herri nº 3, 8/2019

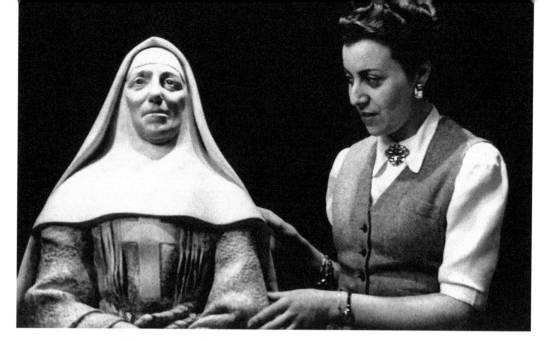

Margarita con el retrato a tamaño natural de la Madre Dolores

A principios de 1938 las cosas empiezan a mejorar algo para ella y su familia. Le habían ido llegando algunos encargos, como por ejemplo un busto para el alcalde de una pequeña ciudad francesa, **"Louis Bonnichon"** (Catálogo, nº 115), del cual no se conserva ninguna imagen. Su amigo M. Legendre, que había sido el Director de la Casa de Velázquez en Madrid cuando ella estaba pensionada, está ya de vuelta en París y le encarga una obra pequeña, *"que pueda llevar siempre conmigo"*, de tema libre, aunque le sugiere, *"tal vez, el **"Soldado desconocido..."***" (Catálogo, nº 112) -de la que tampoco se conserva ninguna imagen-, y le propone realizarla en la finca que tiene en Selve de Champrond, donde la invita a pasar unos días durante las vacaciones de Pascua, *"en un ambiente de poesía maravilloso"*. También asiste a la boda de sus amigos Jeanne Guary y el Barón Raymond de Boyer de Sainte Suzanne, que por aquel entonces era Cónsul de Francia en alguna ciudad de España y que, años más tarde, sería condecorado con la *Orden de Chevalier de la Legión d'Honneur*. Poco se imaginaba Margarita entonces que unos años más tarde ella misma también sería honrada con otra orden francesa de prestigio, la de *Chevalier des Arts et des Lettres*.

S.A.R. la Infanta Eulalia de Borbón -hija de Isabel II y hermana del rey Alfonso XII-, le encarga un retrato de la **"Madre Dolores"** (Catálogo, nº 46), que es la superiora del convento de la Asunción. En realidad, el convento es más una residencia para damas de muy alta alcurnia, en la Villa Saint Michel de Auteil. La Madre Dolores, cuyo nombre seglar era Carmen Loriga, era prima del Conde de Grove que, a su vez, había sido preceptor del hermano de Eulalia, el joven Alfonso que en unos años se convertiría en rey de España. No era por tanto una mujer ajena a la familia, bien al contrario. En su residencia es dónde se alojaba la Infanta Eulalia el tiempo que pasaba en

París, ya que su primo y ex-marido, Antonio de Orleans y Borbón, con el que se había casado obligada por conveniencia "de estado", había dilapidado prácticamente toda su fortuna en pocos años, hasta el punto de no poder permitirse tener casa propia. Había sido también la que había cuidado y criado a un nieto bastardo de su hermano. Y la que estuvo en 1931 junto al lecho mortuorio de su otra hermana, Isabel, que también pasó allí sus últimos años. La Infanta Eulalia siempre fue una mujer independiente e indómita, por lo cual la familia no mantenía muy buena relación con ella, hasta el punto de haber sido exiliada por su propio hermano durante diez años. Viajó por todo el mundo, vivió mucho tiempo en París, era inteligente y perspicaz, feminista y moderna. Escribió varios libros, uno de ellos prohibido en España por Alfonso XIII por considerarlo excesivamente feminista. Una persona realmente incómoda para la corona, pero que con este encargo quiso agradecer a una mujer muy respetada todo el bien que había hecho.

La Infanta Eulalia de Borbón, hermana del rey Alfonso XIII, le encargó a Margarita el retrato de la madre Dolores, junto a ella en la foto

El arte ¿tiene género?

En febrero de 1939 toda la familia consiguió un salvoconducto de la Comandancia Militar de Fuenterrabía para trasladarse a San Sebastián. Allí su hermana Elisa conocerá a Antonio, que sería su marido pocos años más tarde. Echaban de menos estar en España y sus padres empezaban a estar preocupados además por la inquietante situación que se estaba gestando en Europa. Pero el ambiente artístico con el que se va a encontrar Margarita a su regreso nada tiene que ver con el que dejó atrás en 1935.

Desde finales del siglo XIX existía en casi toda Europa lo que se conocía como "*Licencia Marital*": un conjunto de normas establecidas en el Código Civil que, prácticamente, condenaba a la mujer casada a una especie de muerte civil, al incapacitarla para pensar, vivir o decidir por sí misma. En el momento en el que se casaba, estaba obligada a seguir al marido allí donde éste fuere; perdía el derecho a adquirir por su cuenta bienes de ninguna clase -que debía adquirir el marido- e, incluso, a vender propiedades que ya poseyera antes de contraer matrimonio; ni siquiera podía contratar un abogado para ejercer su defensa en un pleito contra el marido. Y si la boda se celebraba con un extranjero, perdía automáticamente la nacionalidad para adquirir la del cónyuge, tanto si le parecía bien como si no. Y con la nacionalidad, desaparecían también los títulos y diplomas que hubiera obtenido, y hasta la posibilidad de ejercer ningún puesto de trabajo en la administración pública. Se llegaron a dar casos de mujeres que acabaron siendo apátridas porque el país del marido les negó la nacionalidad. Esta "Licencia Marital" fue poco a poco desapareciendo de la mayor parte de países a lo largo del siglo XX. Desgraciadamente en España ese momento no llegó hasta la muerte de Franco, en 1975. En estados Unidos las mujeres tuvieron que esperar hasta 1971 para que el Tribunal Supremo de su país declarara inconstitucional la discriminación de las mujeres.

Las mujeres de principios del siglo XX con un cierto nivel socio-cultural y económico, apenas encontraron trabas para realizarse en los diferentes campos artísticos, porque no se consideraban trabajos "serios" con un componente económico importante. Fueran profesionales o aficionadas, académicas o artistas, podían encontrar su lugar en el mundo, si eran capaces -eso sí- de superar las enormes trabas familiares y sociales de una sociedad que limitaba el papel de la mujer al hogar y a la maternidad, y que la había incapacitado para cualquier toma de decisiones fuera del ámbito doméstico. Con no pocos esfuerzos algunas, entre ellas Margarita, lograron superar esos obstáculos, pero no dejaban de ser una fracción microscópica en un mundo de hombres. Durante las primeras décadas del siglo XX se produce una profesionalización de las artistas y su número empieza a crecer. En 1930 se publicaba con cierto asombro que ¡nada menos que 48 mujeres! habían concurrido a la Exposición Nacional de Bellas Artes. Algunas publicaciones culturales, como la revista "Estampa", hablaba de "casi" una invasión de mujeres matriculadas en 1929 en las aulas de la Escuela Superior de Dibujo, Pintura y Grabado de Madrid. Las mujeres entraron con fuerza en el mundo profesional del arte, como lo hicieron en otros muchos sectores que

tradicionalmente les habían sido vetados, a pesar de la tenaz oposición masculina.

Al mundo del arte esa "invasión" no le hizo gracia. Preferían verlas decantarse por otras áreas profesionales e intelectuales. Las que se dedicaban a las artes, digamos "decorativas", estaban bien vistas, porque eran *"artes de mujer por ser consideradas adecuadas a la paciencia, la delicadeza y el detallismo"*. Por contra, las que se orientaron hacia la pintura o la escultura, *"debían superar todo tipo de prejuicios sobre su falta de profesionalidad y su condición amateur"*.(48) Hasta el propio Dr. Gregorio Marañón llegó a decir en una conferencia en Sevilla en 1920 que

> *"Muchas de esas mujeres que justamente han alcanzado la celebridad en el terreno en el que la alcanzan los hombres, han sido poco mujeres, han tenido en sus rasgos físicos, en su mentalidad, en su sensibilidad, tonos marcadamente masculinos"*.

En este contexto socio-cultural, ser escultora se consideraba, cuando menos, estrafalario, por lo que las pocas que eligieron serlo, acabaron por entrar a formar parte de *"una historia de minorías en el ya minoritario colectivo de mujeres artistas"*, como lo definió Isabel Rodrigo de Villena en su libro "Escultoras en un mundo de hombres y su fortuna en la crítica de arte española". Muy pocos libros, estudios y textos se produjeron a lo largo del siglo XX que tuvieran como protagonistas a mujeres escultoras, ni aún en aquellos casos en los que su talento y su calidad artística igualara -y en ocasiones superara- a los de los escultores masculinos coetáneos.

Las cifras lo dicen todo: entre 1900 y 1936 sólo 28 mujeres pudieron participar en las sucesivas Exposiciones Nacionales de Bellas Artes y solo 4 vieron sus obras expuestas en los Salones de Otoño de la Asociación Española de Pintores y Escultores. Entre ellas, Margarita.

Los obstáculos que estas mujeres escultoras tuvieron que superar fueron enormes: debían formarse con maestros particulares porque tenían prohibida la entrada en las aulas, ya que se trabajaba con modelos desnudos.

> *"Necesitaban de una valentía especial para romper con las normas sociales y decantarse por una ocupación eminentemente masculina; una disponibilidad económica suficiente para adquirir los costosos materiales; disponer de un taller propio -que no siempre era posible tener en el propio domicilio-; y algo más difícil aún en su situación: relaciones sociales para conocer a los mecenas patrocinadores, que sólo tenían las que procedían de ambientes intelectuales o de familia de artistas"*.(49)

Por eso fueron pocas las escultoras que trabajaron la piedra y el bronce. Pero las que lo hicieron,

(48) *"Escultoras en un mundo de hombres y su fortuna en la crítica de arte española. 1900-1936". Isabel Rodrigo de Villena. 2018*
(49) *"Escultoras en su contexto. Cuatro siglos, ocho historias". Raquel Barrionuevo. Madrid 2011*

precisamente por lo inusual, llamaron poderosamente la atención de la crítica y de los medios de comunicación y son las que mejores críticas recibieron, desconcertados los expertos ante unas mujeres capaces de realizar trabajos considerados masculinos. Tan desconcertados, que para unos lo mejor de su obra era su capacidad para "disimular" la "ejecución femenina" en su trabajo, mientras que para otros eran precisamente esas cualidades sentimentales -que parecían atribuir en exclusiva a las mujeres- las que dotaban de mayor valor a la obra.

La implacable discriminación de la mujer en el ámbito profesional es el entorno en el que Margarita debe comenzar su carrera profesional. Tuvo, eso sí, la suerte de nacer en Cataluña, en donde esta *Licencia Marital* se ejercía con importantes salvedades, como por ejemplo la "separación de bienes" en el contrato matrimonial, que permitía a la mujer poseer y disponer libremente de su propio patrimonio, aún estando casada, lo que proporcionaba a las mujeres catalanas un margen de libertad de la que carecían las de otras zonas de España e incluso de Europa.

Todo ese debate de género tenía sus raíces en cuestiones básicamente jurídicas y económicas, pero indudablemente tenían una traslación inmediata y directa en todos los ámbitos sociales y culturales, en los que la mujer era siempre considerada como un ser inferior e incapaz de desarrollar trabajos físicos, artísticos o intelectuales en un plano de igualdad con los hombres. Se consideraba que el "Arte" de calidad sólo podía salir de manos masculinas. El arte realizado por mujeres era considerado un arte menor, en el que la calidad era sustituida por cualidades "débiles" y netamente femeninas, como la sensibilidad y la dulzura. Ese debate queda plasmado de forma muy patente en el artículo que sobre ella escribió Javier Tassara en la "Gaceta de las Bellas Artes" de 1935, a raíz de su exposición individual en el Salón Vilches de Madrid. Describía su obra como

> *"un arte masculino, enérgico, firme y seguro, que aúna también otro femenino y débil, caracterizado por la gracia, la sensibilidad y el detallismo".*

Y añadía:

> *"Margarita plantea, pero no resuelve, la duda que ha degenerado en discusión acre, de si la mujer artista es femenina o no. Es decir, si el arte de una pintora o escultora es un arte débil, feble, femenino. Y digo que no lo resuelve, porque si vemos unos cuantos mármoles, veremos que modela con certidumbre varonil, y que sus retratos, de trazos enérgicos y duros, nos hablan de un temperamento fuerte, impetuoso, enérgico. Pero ante sus tallas de madera, ante sus figurillas y "bibelots", sentimos el embrujo hechizo de una gracia enteramente femenina, como que estas obras son mimos y zalemas muy de mujer convertidos en estatuillas".(50)*

(50) "Artistas jóvenes. Margarita Sans-Jordi". Javier Tassara. Gaceta de Bellas Artes nº 449, sep. 1935

En línea parecida se expresaba Eduardo Toda Oliva, en su crítica a la exposición de Margarita en la Salón Vilches, en 1935:

"La mujer ha sido en todos los tiempos inspiración y tema del Arte. Pero pocas mujeres lo han creado por sí mismas, realizando con sus manos la labor de plasmar la belleza y pocas han consagrado su vida entera. Naturalmente cuando surgen personalidades femeninas tales, el espíritu se siente impelido hacia su obra, como hacia algo nuevo, insólito e interesantísimo. Por ello nos ha atraído singularmente Margarita Sans-Jordi, porque en este caso se une además la emoción de hallarme ante una artista que no solo ha escogido algo tan difícil y arduo como la escultura, sino que se ha abierto el camino animosamente, luchando siempre en pos de una vocación bien definida."

En fin, a ella, que jamás le importó lo más mínimo si las esculturas que hacía eran propias de hombres o de mujeres, porque, sencillamente eran esculturas y ella simplemente escultora, una escultora que siempre hizo lo que deseó hacer y jamás se limitó a sí misma con un debate que ella consideraba absurdo y estéril, le llovieron críticas siempre magníficas y halagadoras, pero en las que nunca podían olvidarse del género. Y en las que con demasiada frecuencia tuvo que soportar que le atribuyeran cualidades "viriles", no porque lo fuera, sino porque esa era la forma de los críticos de la época de atribuir cualidades positivas y de reconocer a las artistas con talento. ¡Y desacreditar al resto, claro! Quizá fue precisamente su juventud la que le permitió sobrevolar por encima de todo ese discurso rancio. Quizá su mérito y el de las que en su tiempo fueron como ella estribó en

"oponer resistencia a su marginalidad y hacerlo con la calidad suficiente para generar expectación en una crítica de arte que habitualmente silenciaba a las mujeres (...), incluso omitiendo su presencia en el circuito artístico".(51)

Por desgracia, las artistas cuya calidad y profesionalidad estaba fuera de toda duda, también quedaron sistemáticamente apartadas de las grandes obras, de los encargos importantes, de los textos académicos fundamentales, de la Historia, en definitiva. Por si eso fuera poco, la Guerra Civil tuvo una notable repercusión en el desarrollo de las mujeres artistas, porque supuso un retroceso con respecto a los logros que, a pesar de todo, se habían alcanzado durante la II República. A partir de ese momento, las mujeres empiezan a verse relegadas a papeles más secundarios en demasiadas ocasiones, y raramente protagonizan el "relato artístico" o se las tiene en cuenta en los procesos de renovación artística. La crítica pasa de un desconcierto, capaz sin embargo de apreciar y exaltar la calidad, a una actitud paternalista y falsamente galante que, en el fondo, no es más que una forma de sexismo que intenta impedir el pleno reconocimiento de las

(51) "Apuntes sobre una marginalidad resistida". Raquel Barrionuevo. Madrid 2006

mujeres en el mundo profesional del arte: una forma de frenar y cuestionar el avance de la mujer en ese mundo. Durante el segundo tercio del siglo XX abundan los comentarios referidos la belleza de las artistas, como si su belleza física o la carencia de ella se extrapolaran a la de su obra. En algunos casos se llegó incluso a glosar ¡su indumentaria! en vez de su obra, como es el caso de Margarita y Mercedes Llimona en la Exposición de Arte Sacro de Vitoria, en la que el crítico de turno alaba antes su forma de vestir que su trabajo: en el artículo publicado por José Manuel Contín puede verse una fotografía de las dos juntas, hojeando el catálogo de la Exposición, y en el texto leerse esta descripción de ambas artistas:

"jóvenes, bonitas y modernas, y vestidas a la moda".

Sobran los comentarios...

Las mujeres artistas del primer tercio del siglo XX eran en general personas vinculadas a la burguesía intelectual, mujeres cultas que, influenciadas por la cultura francesa, habían decidido salir del espacio doméstico en el que se las quería recluir, para ocupar un espacio público que hasta entonces se les había negado. A partir de la Guerra Civil en España lo tuvieron peor. La ideología franquista propugnaba como uno de sus pilares ideológicos que el papel de la mujer debía restringirse, otra vez, al de esposa y madre. Y volvía a despertar sorpresa y curiosidad que una mujer "se atreviera" con la escarpa y el martillo, como demuestra el comentario de Juan Francisco Bosch en *"El Año Artístico Barcelonés 1940-1941"*, a raíz de una exposición suya en la sala Parés. Comentario que, dicho sea de paso, pretendía ser absolutamente halagador:

"Hay pocas mujeres escultoras en España. La Escultura es arte de silencio; y, también, de vigor temperamental. En la soledad del estudio, sin otra compañía que la de las ideas propias, el escultor realiza calladamente su obra, sin que nadie sepa de sus fiebres, de sus goces interiores, de sus desalientos o de su fatiga física y mental. En todo creador de estatuas hay un melancólico, un contemplativo, un espíritu superior, voluntariamente aislado, que se deleita desentrañando los secretos de masas y líneas. Por otra parte, la Escultura es oficio que exige trabajo duro, por lo mismo que el material es "más material" que el del pintor. (...)

¿Cómo la mujer, grácil y de pupilas curiosas que prefieren el color a la forma, puede sentir la vocación de la escultura, en la que entra tanto la "albañilería? ¿Cómo la mujer, que generalmente prefiere lo bonito, lo mutable, lo ingrávido -un sonido, un verso, una ilusión-, puede experimentar hondas emociones, escondida como un ermitaño entre las cuatro paredes de un estudio desnudo, al igual que en una celda, carente de adornos y ringorrangos y entregada a una labor culta y escrupulosa? Todas estas preguntas nos

formulamos contemplando estas tallas, estas tierras cocidas, estos mármoles y estos bronces que expone Margarita Sans-Jordi en la Sala Parés, palpitantes de vida, dotadas todas de un ritmo equilibrado que las hace sencillamente admirables y de un sentimiento puro, noble y elevado, que parece aislarnos de nuestra época".

Si comparamos esos comentarios de 1939 con este otro de 1935, queda todo dicho:

"Una mujer inteligente y culta, Margarita Sans-Jordi, en dos años ha logrado destacarse como escultora de gran porvenir con solo 30 obras que ha expuesto en varias salas de Madrid y Barcelona. Está subvencionada por la Generalitat de Cataluña, pensionada por el Gobierno francés en la Casa de Velázquez de Madrid y ahora ha ganado la pensión del Conde de Cartagena para estudiar en Francia, Italia, Inglaterra y Alemania. Va triunfando sencillamente por el valor del cerebro femenino."(52)

Eso no significa que, al mismo tiempo, el hecho de ser mujer no le acarreara discriminaciones. Por aquellos días le hicieron una entrevista para la publicación "El Día Gráfico" (2/8/1935):

P.- *Se rumorea que le ha costado obtener la pensión...* (la beca Conde de Cartagena)
R.- *Solo porque soy mujer, naturalmente. Hubo discusiones y pequeñas intrigas. Nada de importancia. Los hombres se acostumbrarán pronto, no lo dudo, a tenernos por compañeras en todo*

Sin embargo, incluso en los primeros años de postguerra, se pudieron encontrar voces importantes del mundo de arte que, pese a todo, rechazaban esa incipiente regresión y seguían apostando con fuerza por el valor artístico de las personas, fuera cual fuese su género. Una de esas voces fue la de Manuel Abril, en torno a la Exposición Nacional de Bellas Artes de 1941:

"Los tiempos han cambiado, ¡y de qué modo! Ya no hay tiempo para adornos (...). Predomina lo práctico, y, acaso, lo contrario de lo práctico: la lucha. Hay que "servir" ante todo (...). El concepto del arte, en consecuencia, ha de acusar un cambio decisivo en las mujeres artistas: o harán arte de veras o se dedicarán a otra cosa. En la actual Exposición puede, por eso, observarse que no hay diferencia específica entre el arte de los hombres y el arte de las mujeres. Nadie que mire las obras de la actual Exposición podrá descubrir por ellas cuáles sean de manos femeninas. Hay obras buenas, obras menos buenas, pero no es ninguna de ellas "femenina" en el sentido peyorativo, en el sentido sospechoso y harto ambiguo, cuando no francamente deleznable, en que antes se entendía esa palabra. Es natural que así sea. El arte carece de género".(53)

(52) *"Clasicismo y modernismo. La escultora catalana Margarita Sans-Jordi". Lorenzo García de Riu. El Día Gráfico 2/8/1935*
(53) *"De la Nacional de Bellas Artes". Manuel Abril. Medina 7/12/1941 pág. 5*

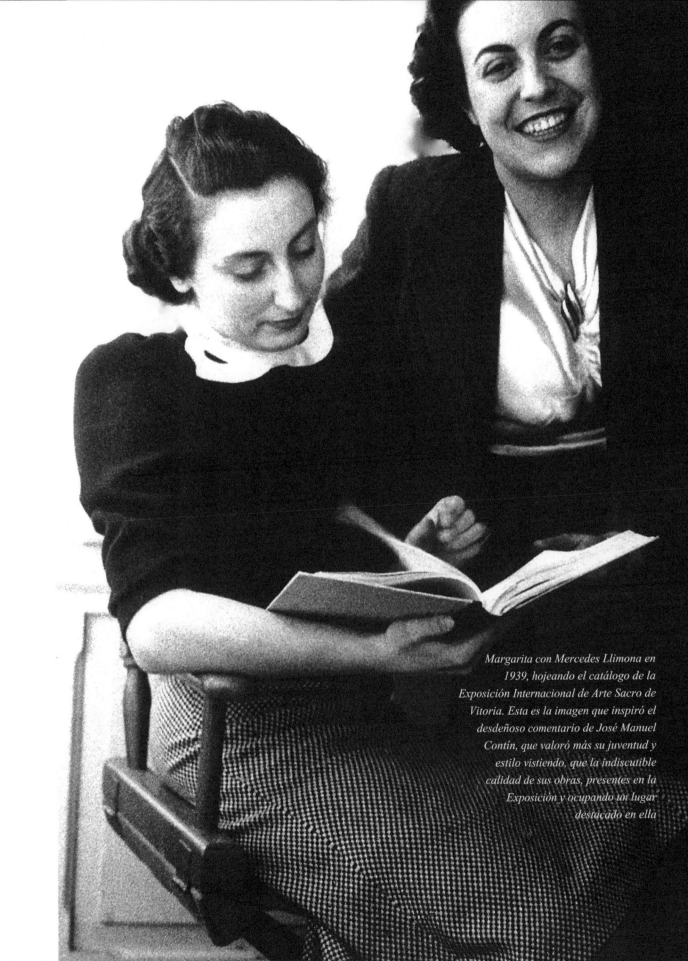

Margarita con Mercedes Llimona en
1939, hojeando el catálogo de la
Exposición Internacional de Arte Sacro de
Vitoria. Esta es la imagen que inspiró el
desdeñoso comentario de José Manuel
Contín, que valoró más su juventud y
estilo vistiendo, que la indiscutible
calidad de sus obras, presentes en la
Exposición y ocupando un lugar
destacado en ella

7

La Iglesia: la gran compradora de arte

Terminada la guerra España estaba destrozada y en la miseria, por lo que, en el terreno artístico, fue un momento de escasos encargos tanto públicos como privados, hasta el punto de casi desaparecer la capacidad de vender obra a la burguesía, que tradicionalmente había sido la principal compradora de arte. Sin embargo, la Iglesia católica, que llevaba desde los tiempos de la República viendo cómo sus iglesias y sus templos eran sistemáticamente saqueados y destruidos, se toma la revancha y dispara su influencia hacia todos los rincones, convirtiéndose, prácticamente, en el único cliente de los artistas. Margarita se verá plenamente afectada por esa nueva situación, ya que, también para ella, la Iglesia se convertirá en la principal fuente de encargos.

No es casual que durante la postguerra se produjera la gran eclosión del arte religioso, aunque no sucedió sólo en España. Durante la contienda y durante los años previos, se destruyó gran parte del patrimonio eclesiástico, especialmente en lo que a figuras religiosas se refiere. En un primer momento se intentó resolver el problema con la producción masiva de figuras de poca calidad, pero rápida ejecución, que rellenaran los huecos dejados en templos y centros de culto; pero, carentes del mínimo rigor exigible, finalmente acabaron por convertirse más en un problema que en una solución. Cada vez más voces, desde todos los ámbitos, empezaron a reclamar a los verdaderos artistas -y a las instituciones que debían financiarlos- verdaderas obras de arte que ocuparan el lugar de las destruidas. Los artistas de la época no eran precisamente proclives a volcarse en ese tipo de arte. Sin embargo, algunos de ellos vieron, no sólo una nueva fuente de encargos, sino también la oportunidad de renovar el arte sacro del país y, cuando lo hacían, recibían un aplauso unánime. Por ejemplo, José Mª Sert, con la renovación de los frescos de la Catedral de Vic. O la sensibilidad de Margarita, de Julia Minguillón, de Rosario Velasco o de Mercedes Llimona, en sus obras de tema religioso.

En ese contexto, el régimen de Franco promueve una **Exposición Internacional de Arte Sacro**, que debía celebrarse en Vitoria durante la segunda mitad de 1939, y que se quiso presentar como un símbolo de la paz, a pesar de su evidente intención proselitista en favor de la Iglesia católica. Este evento, junto a la participación española en la Bienal de Venecia y la creación del Servicio de Defensa del Patrimonio Artístico Nacional, se convirtieron en los acontecimientos artísticos más importantes de los primeros años del franquismo. El Servicio de Defensa del Patrimonio sería el encargado de recuperar las grandes obras de arte que habían salido del país durante la guerra, entre ellas *Las Meninas, La Maja Desnuda,* las más importantes obras de Velázquez y de Goya.... Al frente de esta Exposición de Arte Sacro estará Eugeni D'Ors, recién nombrado por Franco Jefe Nacional de Bellas Artes. A muchos hombres franquistas les había sorprendido e inquietado su nombramiento, *"un hombre de letras y encima separatista catalán"*. Enseguida quedó patente que, en efecto, *"sus inquietudes y gustos artísticos desbordaban las de los hombres del Régimen".(54)*

(54) "La Exposición Internacional de Arte Sacro de Vitoria. Un hito histórico en la postguerra española". Andere Larrinaga Cuadra. Eusko Ikaskuntza. 2006

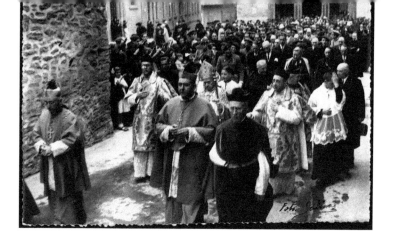

Eugeni D'Ors creía que había que luchar contra el arte sacro industrializado y carente de calidad que estaba proliferando, no sólo en España, sino en toda Europa. Pero también consideraba que había que combatir la vanidad de algunos artistas, que ponían su propio ego por encima de la función social del arte religioso, en la concepción y ejecución de sus obras. Por esas razones pensaba que, en esta Exposición, las creaciones de los artistas debían ser obras de arte puro, pero con una aplicación concreta, que pudiera insertarse en la vida normal de la sociedad.

Diseñó esta muestra un poco a la manera del Museo de las Artes Decorativas de París, en la medida en que debería abarcar todas las artes que de uno u otro modo tienen relación con los centros de culto. Y la convirtió en un elemento al servicio del proceso de reconversión del arte sacro que había nacido en Alemania y que se estaba extendiendo, ya a nivel mundial, con la renovación de la arquitectura litúrgica y la modernización estética de los centros de culto como su eje central. Este nuevo Movimiento Litúrgico se había forjado inicialmente en las abadías benedictinas centroeuropeas de Maria Laach, Münsterschwarach, Meredsous, Saint André, Solesmes... incluso Montserrat, y ejercía ya una gran influencia en Alemania, Suiza, Austria y Francia. A partir de este concepto base, Eugeni D'Ors deseaba poner a los artistas españoles en contacto con los más innovadores centros artísticos europeos, en la búsqueda de una modernidad que todavía no había llegado a España. Creía en la existencia de una generación de artistas jóvenes, que encarnaban nuevos ideales artísticos basados en la defensa de la inteligencia y la espiritualidad, y que son los que podrían desarrollar un arte religioso moderno y de calidad. Deseaba transmitir a la sociedad -y a la propia Iglesia española- que su misión en aquellos momentos era apoyar la creación artística *"sin otro límite que la observancia del derecho Canónico y las Leyes Litúrgicas",* como se recoge en el propio Catálogo de la Exposición.

> *"La mayoría de los intelectuales implicados disponían de los suficientes conocimientos del dogma cristiano como para afrontar un debate abierto sobre el tema. (...) Este conjunto de circunstancias, combinado con la aparición en escena de unos artistas plásticos especialmente inquietos, facilitó un diálogo interdisciplinario alrededor de la construcción de un templo como no se recordaba en mucho tiempo. Un intercambio de ideas que acabó*

por dibujar con nitidez lo que podríamos calificar como una nueva "edad de oro" de la arquitectura sacra española."(55)

En ese sentido se puede considerar a Antonio Gaudí como el gran precursor de la moderna arquitectura religiosa en España, si bien su estilo y su forma de hacer y de concebir los templos no tiene parangón, como puede constatarse en la cripta-capilla del Parque Güell o la Basílica de la Sagrada Familia de Barcelona. Obras que, sin embargo, muchos consideraron enmarcadas dentro de la línea programática trazada por el Movimiento Litúrgico.

El objetivo para el Régimen de Franco era atraer una mirada benevolente del resto del mundo hacia España. El de la Iglesia española, apoyar cualquier muestra de proselitismo religioso que se hiciera desde el poder. En cuanto a la sociedad, una parte importante de la cual tenía profundas creencias católicas, la recibió de buen grado después de contemplar durante años cómo eran arrasadas sus iglesias, sus parroquias y sus centros de culto. Otra parte no entendió muy bien hacia donde se quería dirigir el arte religioso. En cualquier caso, la recuperación del importantísimo Patrimonio Artístico, que de forma tan rocambolesca el gobierno de la II República había enviado a Suiza para ser custodiado por la Sociedad de Naciones, unido a la celebración de esta Exposición, *"marcaron el inicio del retorno a una cierta normalidad de la vida artística. Acontecimientos que la prensa se encargó de convertir en señales del resurgir de España."(56)*

Participaron numerosos arquitectos procedentes de diversos países de Europa, muy interesados en las posibilidades que abría el uso de nuevos materiales en la construcción de centros religioso -el hormigón, por ejemplo- y en la renovación estética que propiciaban elementos como el hierro colado. La devastación que trajo consigo la Guerra Civil en España y acto seguido la Segunda Guerra Mundial en Europa, unida a las masivas migraciones del campo a la ciudad, iban a obligar a construir muy deprisa nuevos barrios en las grandes ciudades, con sus correspondientes centros de culto: era "la tormenta perfecta" para reclamar una nueva arquitectura religiosa.

La muestra concentró un gran número de actividades musicales, religiosas, conferencias y visitas de personalidades internacionales; y exhibió artes tan dispares como arquitectura, artes gráficas, diseño, pintura, escultura, mobiliario, fundición, orfebrería, ornamentación, vidrieras... Pero la pieza central de la Exposición fue la construcción de un modelo de templo "moderno" a tamaño real, con su nártex, capilla, sacristía y baptisterio.

Le encargaron a Margarita Sans-Jordi un bajorrelieve, un **"Pantocrátor"** (Catálogo, nº 47) rodeado de los cuatro símbolos alados de los Evangelistas, que se colocó sobre la entrada de ese

(55) "El templo como convocatoria". Esteban Fernández-Cobián
(56) "Bibliografía artística del franquismo: publicaciones periódicas 1936-1948". Ana Isabel Álvarez-Casado. UCM - Facultad de Geografía e Historia 1999

Modelo de capilla que se diseñó y se construyó para la Exposición de Arte Sacro de Vitoria, y para la que Margarita talló en madera una Virgen. (Fotografías procedentes de la Biblioteca Digital Hispánica)

templo-modelo. A la hora de realizarlo se inspiró en la tradición de los pórticos de las catedrales románicas, pero interpretándolo con un sentido de modernidad. Para el interior de la capilla realizó una **"Virgen"** (Catálogo, nº 42), en talla directa de madera. Y en otras de las salas de exposición dedicadas a la escultura, presentó una **"Virgen con Niño"** (Catálogo, nº 34) en talla directa en nogal.

Según El Pensamiento Alavés la exposición fue visitada por una media de 500 personas diarias. (57) Participaron 327 artistas procedentes de doce países -España, Alemania, Austria, Holanda, Inglaterra, Portugal, Bélgica, Italia, Francia, Suiza, Hungría y Turquía-, de los que 246 eran extranjeros y 82 españoles. Acudieron importantes personalidades de toda Europa y fue bendecida por Pío XII, bendición que aparece en el catálogo. De entre todos, los que más interés mostraron por la obra de Margarita fueron el Mariscal Pétain, Paul Claudel, el Ministro de Cultura francés y el Embajador de Alemania.(58) Para la crítica de la época, que rápidamente había recuperado su más rancio machismo,

> *"parece imposible que el bajorrelieve haya salido de la mano de una mujer tan joven, tal es su energía y su fuerza de expresión. Solo en la dulzura del ángel San Lucas se advierte el sentido creador femenino".(59)*

Dentro de esa corriente arrolladora de arte religioso fue de dónde le llegaron buena parte de sus encargos durante los años de la postguerra y del régimen franquista. Entre otros, una **"Virgen Milagrosa"** (Catálogo, nº 50) para un convento de Madrid, santos y otras figuras religiosas para iglesias y conventos, diversos **relieves de la Virgen con el Niño** -la fotografía de uno de ellos, **"Matter Amabilis"** (Catálogo, nº 49) fue publicada en la revista Destino-, un **"Escudo Episcopal"** (Catálogo, nº 78) esculpido en piedra para el frontis del Monasterio de Montserrat, numerosas **"Vírgenes"** realizadas en los más variados materiales... Mención especial requieren los encargos que le hizo la Abadía Benedictina de Montserrat, en Barcelona, a los que dedicaremos un capítulo específico.

(57) El Pensamiento Alavés 25/5/1939

(58) "Bibliografía artística del franquismo: publicaciones periódicas 1936-1948". Ana Isabel Álvarez-Casado. UCM - Facultad de Geografía e Historia 1999

(59) "Colaboración femenina a la Exposición Internacional de Arte Sacro". María Cardona. Heraldo de Zamora, 7/5/1939

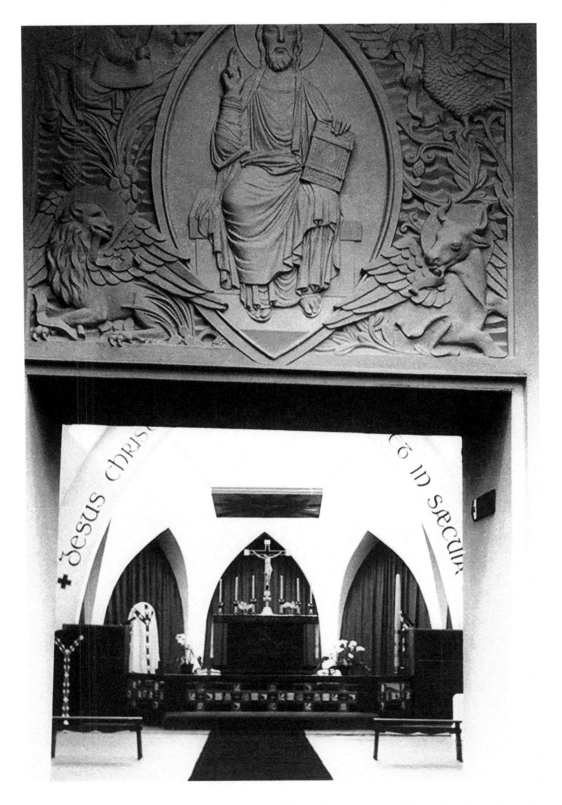

La capilla-modelo diseñada para esta muestra, con el Pantocrátor -de gran tamaño- realizado por Margarita y colocado sobre su entrada (Catálogo nº 47)

8

La década de los 40

Una vez terminada la Guerra Civil *Matita* y su familia regresan a Barcelona. La ciudad había sufrido grandes daños, pero su reconstrucción permitió que (en palabras de ella misma en una carta dirigida a una amiga)

> *"dejara de ser una ciudad provinciana para convertirse en una auténtica capital. Las fábricas y los negocios se reorganizaron. Hubo un tiempo de estraperlo, pero todo se fue normalizando y fue entonces, cuando la situación económica mejoró, que volvió a resurgir el catalanismo, que detestaba a la dictadura. Había trabajo y dinero y las cosas a mí no me iban mal, tenía muchos encargos, hice exposiciones y vendí mi obra".*

No sucedió lo mismo con L'Aguilera, la finca familiar tan querida por ella, en la que pasara tantos años de su infancia y de los primeros años de su juventud.

> *"Cuando regresamos nos encontramos con L'Aguilera destrozada, abandonada, casi todo destruido y las viñas agotadas. Había que cambiar todas las cepas, una ruina. Mis padres pidieron una hipoteca para reconstruirlo todo, pero no pudimos afrontar los intereses, eran excesivos y hubo que venderla. Lo habíamos perdido todo. Me da mucha pena, era una casa de nueve siglos".*

Al cabo de unos meses, ya entrado 1940, recibió una sorprendente carta de un soldado republicano que, durante un tiempo, en plena guerra, se había instalado junto a otros miembros de la tropa en L'Aguilera, utilizándola de cuartel. Se había alojado en el dormitorio de *Matita* y, registrando los muebles antes de que fueran a parar a la hoguera, encontró cartas y efectos personales suyos en un cajón secreto de una cómoda. Al parecer le causaron tanto impacto que no pudo evitar escribirle una larga carta, en la que le narraba los sentimientos y sensaciones que le produjo estar allí, entre sus cosas más íntimas y personales.

Estaba fechada en Valencia, 2 de enero de 1940

A Margarita Sans-Jordi

Plà del Penedés

Señorita (supongo)

Instintivamente comenzaría diciendo con vulgaridad que le extrañará recibir esta carta de un desconocido; pero recapacitando, no la considero susceptible de asombrarse provincianamente por esta pequeñez. Exacto: esta carta será una nimiedad. (Por eso, y porque con ella no perderá más que el tiempo de leerla, la escribo

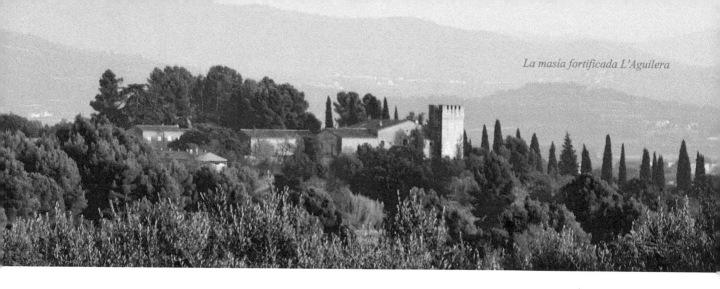

creyendo sinceramente que no la tirará hasta el fin).

Como única justificación y presentación previa, diré que la intención de escribir esto la tuve en la primavera de 1938. Ud. habrá tenido la idea espontánea de que en aquel tiempo no estaba en su casa; ya lo sabía; precisamente era yo quien entonces vivía en el castillo. No solo, y ni siquiera como principal: a principios de abril de ese año, las fuerzas de las que yo formaba parte se alojaron en su casa, donde al parecer, era la primera tropa que entraba, Ud. ya tendrá referencias, pero no tan detallada como las que yo le podría dar.

No me resistiré a creer que el tema le resulte doloroso; sin embargo, supongo que por encima de la aflicción burguesa (legítima y común) de abandonar lo propio, lo íntimo, lo habitual, para verlo pasto de la plebe, habrá en su condición de artista cierta valiente capacidad de análisis frente a lo fatal o lo irremediado, no ya para complacerse en el dolor, como muchos que se tienen por singulares, sino para hallar en ello motivos inspiradores tan profundos como los propios orígenes de la rebelión: esas inspiraciones que dan la sonrisa de entrever un formidable triunfo, y que después no se realizan. Quiero decir que Ud. abandonó sus proyectos, sus butacas, sus paquetes de cartas, (felicidad del orgullo, felicidad hogareña y felicidad mundana), pero la creo capaz de recordar los días trágicos, que, como siempre, el tiempo reducirá a mentiras y anécdotas. (Perdóneme si soy algo confuso, o me desvío a veces del tema).

Si no le fuera molesto, me gustaría decirle un poco: Yo llegué de los primeros; la noche y el saber que iba "al castillo", me lo hicieron parecer auténtico por la situación, el color y el almenado. Unos paisanos viejos cargaban en un carro algún utensilio de dormir, demasiado bueno para ser propio. Lo aseguro, porque al pedírseles explicación, con voz agria "regalaron" un colchón de lana, un poco grande. Fue un detalle tan característico del ambiente, que ni en la Revolución francesa, ni en la filmación de escenas de guerra hubo tanta naturalidad y perfección.

En estas ocasiones, mientras con voces y carreras tumultuosas todos elegían los buenos rincones iluminados y sin corriente para instalarse, y después de acreditada la "ocupación" firmando en la pared, buscaban sin muchas esperanzas alguna comodidad abandonada por los últimos "inquilinos", yo, y algún que otro quizás, me ocupaba febrilmente en registrar lo que quedaba en los muebles; hacía un formidable acopio de libros, papeles, fotografías, cartas y libretas, que curioseaba prolijamente y luego quemaba con pulcritud. Como soy desconocido para Ud., cuento únicamente lo bueno y lo malo, es decir, la verdad.

A Ud. le repugnarán estos detalles, pero comprenda que la palabra guerra ahuyenta casi todos los escrúpulos cuando las cosas se van a perder y el dueño legítimo es desconocido. Y ya digo que estas pruebas, a veces secretas, de la intimidad ajena, las gozaba yo, porque yo soy yo, (¿quién no dice lo mismo?), pero después las quemaba, porque una vez me dolió mucho la burla de un coro grosero (corriente, por desgracia) al leer en voz alta las cartas de novios de un matrimonio, que hasta por la fecha (1914) podían parecer de mis padres. La despreocupada brutalidad con que deshacían aquellos paquetitos atados con cintas, y las carcajadas con que atribuían intención desagradable a frases puras y sinceras, daban rabia. (Calificación vulgar, pero exacta).

Eso no lo vi en su casa, pero tampoco me extrañaría que hubiera ocurrido, pues quizá haya Ud. podido comprobar lo parecidos que son los detalles entrañables de todos los hogares: suntuosas mansiones de temporada en el Ampurdán o casas de labradores en Teruel o La Mancha. En el retrato de un matrimonio, los ojos hablan lo mismo, diga al dorso "Fotografía de Lorenzo Gómez, Albacete", o Étude Lux, Boulevard de la Croisette, Cannes".

Y volviendo al perverso deleite del ladrón que no roba, dudo que Ud. conozca la emoción de desflorar y destruir la materialidad de recuerdos, todos esos objetos que nunca se quieren tirar, y que llenan cajas en los muebles del dormitorio hasta que se los lleva un saqueo, un incendio, o cualquier otra de esas fechas memorables que en los archivos resuelven las luchas entre la comodidad práctica y el obligado respeto a todo posible aspecto cultural, que hace amontonar legajos que nadie leerá. Verdaderamente, no todos los días pueden abrirse cajones y estuches pensando a la vista de lo que contienen: Ésto no lo sabían ni los hijos..." o bien ésto no lo sabían ni los padres...". Da escalofríos cuando se hace concienzudamente, como si se paladeara un vino haciéndolo deslizar gota a gota por la lengua. Pero el máximo sibaritismo solo puede darse ante lo femenino, ante lo que nos envuelve con la sugestión de brazos vestidos de seda perfumada que se nos tendieran persuasivos, y ese misterio simpático de lo particular del otro sexo, que nos hace atribuirle gracia y suavidad, esté inspirado por las sábanas de esa alcoba unicolor que ya no contendrá a la desconocida, o por el interior desastrado del bolso que a veces hemos sostenido a una amiga cuando ocupa sus manos en lo que no consideran pertinente que ayuden las nuestras. Y no es más que el fetichismo, vicioso respecto a una novia, y poético respecto a la generalidad femenina o a la desconocida. Y sobre todas las cosas de tal ambiente, interesan los escondrijos semi-secretos del mueble privado, donde no sabemos si vamos a encontrar la primera carta seria de alguien que dudó si encabezarla "Apreciable señorita" o "Adorable señorita", la novelucha insulsa con profusión de grabados, que la ingenuidad de la dueña consideraba prohibidos, o la libretita candorosa que lleva por rótulo "Ramillete de mortificaciones ofrecidas a la Virgen..." y que delata, con la cantidad de palotes, que disminuyen de fecha en fecha, como se va enfriando la reacción que trajeron los ejercicios espirituales.

Pero debo concretarme a L. Aguilera y dejar las desvariadas observaciones.

Me complace recordar su casa, los detalles. Al examinar con una lamparilla eléctrica los cuadros del salón, tropecé con un autógrafo de Chopin; lo descolgué asustado, con manos temblorosas, y era una fotografía. Me gustaron mucho las cartas y planos, todavía en las paredes; tendría su familia marinos en América, creo que por el siglo XVIII, ¿no? Ud. poseía un autógrafo de Clará, otro de Llimona; un salvoconducto expedido por el General Castaños (¡qué poco cambia la cosa militar!) y una encantadora colección de estampas con escenas del siglo último.

Ya casi no había muebles. En una habitación se hallaban amontonados, tan bárbaramente como si hubieran caído de pisos superiores en un hundimiento, tableros, cajones sueltos, sillas impracticables, "portiers", cajas de cartón, infinidad de papeles (sueltos, en rollos o paquetes), y hasta esculturas de tamaño natural, mutiladas de confección y de violencia. Pero como hiciera falta el local, algunos hombres lo vaciaron arrojándolo todo limpiamente por la ventana. Allí encontré muchos dibujos y bocetos suyos, prospectos de sus exposiciones, innumerables recortes de revistas para documentar su arte, páginas de prensa que se referían a Ud., y que leí, y algunos diplomas de música de sus hermanas, por lo que deduje que en tal casa el arte es algo. ¡Ah! y unos sellos del escudo, con el bicho bicéfalo.

"L'Aguilera" me dio una impresión inédita, mejor dicho, desconocida para mí. ¡Cómo me gustó la noche en ella! Subí a la torre y, allí, viendo el horizonte completo, gocé. Solo estaba oscuro el cenit, pues abajo aún quedaban resplandores reflejos, de la tarde, de la luna, de no-sé. El campo era casi invisible, y nada más en las cercanías, donde resaltaba dudosamente el verde sobre la tierra, podían distinguirse unos árboles concretamente. Allí el ciprés, de apariencia gigantesca, con sus temblores verticales de ondas enviadas, que parecían resbalar por la superficie y deslizarse más allá. Allí el disco de brillo, superficie del agua de la balsa redonda, que por la inexplicable procedencia de su luz parecía cosa mágica quedada en las sombras. También podía seguirse, aunque sin seguridad, el trazo de un camino acodado. Por las zonas claras del cielo, una nube avanzaba hacia las estrellas con la lentitud de un buque distanciado. Y yo, más alto que todo, reía con felicidad, gritaba para mí, aspiraba placentero el viento agradablemente fresco que se desviaba contra mis mejillas; iba a saltos de un lado a otro, asomándome a las aspilleras, dichoso por la imprecisable sugestión de verme en alto vuelo, al nivel del horizonte de lejanas montañas, y, por únicos límites, el cuadro dentado de las almenas. Allí mismo, siempre moviendo el aire mis cabellos, pensé qué epilepsis de alegría sería aquella, qué significaría en mí hombre de las calles asfaltadas, aquel repentino afán de aspectos posiblemente feudalistas. ¿Será preferible la fotografía del castillo que encontré, desvaída y amarillenta, a las postales que junto a ella (¡Ici París!) conservaban la luz colorida del Boulevard des Italiens o la vista panorámica de las vías irradiadas desde "L'Étoile"? Tanto debe valer, pues parece que Ud. realizaba en la calma, iluminada por todos los vientos, de su estudio (que sin cristales parecía una jaula de pensamientos no hechos escultura) las inspiraciones cuya selección estudiaba entre los amigos cosmopolitas de la "rive gauche", de alguno de los cuales guardaba Ud. unos rápidos y acertados apuntes a pluma sobre la breve estancia de un turista en París.

Cuando volví al salón aquella inolvidable noche, la soldadesca formaba algarabía, inconsciente de la hora densa que vivía yo. Unos vozarrones blasfemos se impacientaban por la cena, y los demás, desordenadamente hablaban en voz alta. Recuerdo bien el cuadro, digno de ser coloreado por Muñoz Degrain o Segrelles: casi todos estaban sentados por el suelo, junto a las paredes; un grupo discutía el reparto de unas libretas sin usar, botín avalorado entonces por la escasez de papel de escribir; la penumbra estaba desgarrada en un ángulo por el brote anaranjado de un fuego sobre el pavimento mismo, que atraía irresistible con su baile de llamas la mirada de los circundantes, los cuales, quietos, sentados sobre sus piernas y con las manos en los bolsillos, con sus rostros greñudos y sin afeitar, que medio iluminaba y ensombrecía la inquieta luminaria, serios o pensativos, parecían hambrientas víctimas encandiladas. Otro, silencioso, alimentaba la pequeña hoguera con hojas arrugadas, que arrancaba lentamente de una colección encuadernada de revistas (¿quizá "La Esfera"?) cuyos restantes tomos repasaban algunos. Y contrastando con estos apacibles, la mayoría chillaba, cantaba, iba y venía por la sombra, y a ratos jaleaban a algunos, que, presa del delirio carnavalesco que observé en todo saqueo, se emparejaban repugnantemente para bailar, jugando a disfraces con cortinas y sayas, y tocados ostentosamente con sombreros, antiguallas de señora, con un salacot o una careta de esgrima; y sus sombras

monstruosas se agitaban hasta el techo por todas las paredes, pareciendo chocar con los cuadros. Uno, solitario, ensayaba posturas con un florete, y otro, sin mirar a quien, repartía golpes de jolgorio con una raqueta que ni se molestó en desenfundar. Yo me acerqué al fuego y me recosté en el sofá verde. Alguien enrolló un periódico, y con la enorme llama que prendió de la hoguera encendió el cigarrillo que da carácter a estas ocasiones. Yo debí de hacer lo mismo, pero como no uso, me limité a sacar del bolsillo para examinarla, una encantadora y diminuta figurilla de madera, que le atribuyo, que guardé y salvé de posteriores vicisitudes, y que desearía me autorizara para que continúe, como ahora, ornando en mi domicilio una repisa preferente. Quizá no la recuerde: es una joven con trenzas, que, al parecer, lavaba arrodillada, pero se ha detenido con la frente alta y los brazos en reposo.

Algo diría también del blanco torso femenino, grande e incólume, que coloqué en una ventana. Luego, de noche, contra la luz de la luna, me tuvo desvelado un buen rato: sus manchas no se veían, y parecía de plata y negro; el trazo nítido y preciso de su silueta recordaba muchas bellezas, y hasta mi corto conocimiento del arte supo ver en ella la maestría y semihumanidad de su escultura. Desde entonces conozco el relieve y admiro cuanto sabe recordarme aquella obra suya que Ud. quizá desdeñara. Mas hago esto interminable, y ya dudo si me perdonará tanto escrito. Por tal importunidad, y por si, involuntariamente, hubiera herido con alguna de mis palabras su sensibilidad y delicadeza, que, como caballero, aún desconociendo admiro y aprecio, le suplico me deje dispensado, en su pensamiento tan solo, pues claro está que no debe molestarse en más por mí, que considero suficiente beneficio la posibilidad de haberle dicho algo interesante, y en todo caso aun le agradezco la ocasión de haber avivado con gusto mis recuerdos.

J. Salvador Aznar

VALENCIA

En casa de *Matita* no dejaron nunca contestar esta embaucadora carta y aquí acabó todo. Sin embargo, le produjo durante toda su vida sorpresa y, sobretodo, dolor y rabia; pero siempre la conservó. Lo que tampoco tiene tanto mérito si tenemos en cuenta que jamás tiraba nada y todo lo conservaba. Por suerte para nosotros... Porque hubiera resultado realmente muy difícil volver a transitar por su vida sin la ayuda de tantas cartas como conservó, de tantas y tantas notas como fue dejando de todo aquello que en algún momento de su vida le resultó importante o interesante por alguna razón.

Una anécdota que quizá ayude a comprenderla un poco mejor, es que, ya en sus últimos años, cuando el trabajo, no ya de esculpir sino ni siquiera de pintar, era una opción, pasaba largas horas, de madrugada, leyendo un sinfín de periódicos y de revistas, recortando en todos ellos los artículos que consideraba que pudieran ser de interés para alguno de sus amigos, de sus hijos o de sus nietos, y así poder dárselos cuando les viera. Y, para ella, recortaba todo aquello que consideraba interesante y lo introducía dentro de aquel libro o de aquella revista que tenía relación con el tema,

con sus pertinentes comentarios y anotaciones. Los libros que de ella hemos heredado como familia, son un "lujo", porque cada uno está comentado en el margen y completado con informaciones diversas pero relevantes, acumuladas a lo largo de toda una larga vida.

Más o menos de aquella misma época son muchas de las cartas que también recibió de un conde del País Vasco, Ignacio U., con palacio en el pueblo del condado que lleva su nombre, ingeniero de caminos por aquel entonces, que se había enamorado perdidamente de ella. Continuamente le enviaba cartas intentando concertar una cita en algunos de sus frecuentes viajes a Madrid, la invita en repetidas ocasiones a San Sebastián o a Bilbao. Invitaciones que *Matita* nunca aceptaba, simplemente coqueteaba con él. Cada vez que era rechazado -le explicaba en sus cartas- *"salgo a dar vueltas a caballo por los bosques* (del palacio) *intentando serenarme un poco y reponerme de la desesperación"*. Cartas siempre divertidas, en las que nunca se olvidaba de incluir alguna frase con elegancia y algo de "picantón". *Matita*, de lejos, le seguía el juego, pero sin hacer mucho caso, porque -según nos confesó en alguna ocasión- *"le gustaba mucho, pero era bajito para ella"*. Él insistió e insistió durante tiempo, jurándole que, si no es con ella, no se casaría con nadie y que la esperaría lo que hiciera falta. No sabemos si realmente la esperó, pero lo cierto es que murió a edad avanzada, tras desempeñar varios cargos importantes en la diplomacia española, y jamás se casó.

Al mismo tiempo y desde el Senado francés, André Mallarmé le escribe para felicitarle el año e interesarse por su trabajo:

> *"España se encuentra ya en paz y le deseo que lo aproveche. Es ahora nuestro turno en Francia de estar con inquietud y angustia. No sé cuando podré volver a España y tener el gusto de verla. Espero que a su vuelta haya encontrado intacto el busto que me hizo y así tendré el gusto de verlo terminado".*

Retoma el trabajo y durante esos primeros años de postguerra esculpe varias obras, algunas de las cuales serán exhibidas en las exposiciones que ya le van proponiendo. Otras serían presentadas en las Exposiciones Nacionales de Bellas Artes. A pesar del involucionismo artístico que la cultura española experimentó durante los primeros años del franquismo, el hecho artístico en sí tuvo una gran incidencia social, lo que permitió recuperar un cierto estado de opinión y un cierto intercambio cultural, aunque fuera mediatizado por el mayor o menor grado de apertura de la prensa de la época. Desde el gobierno se volcaron esfuerzos por potenciar la vida cultural y artística mediante la inauguración de museos, el patrocinio de numerosas exposiciones en diversas ciudades -como por ejemplo los Salones de Otoño y las Exposiciones Nacionales de Bellas Artes-, la compra de gran cantidad de obras de arte, la convocatoria de Concursos Nacionales, la propia repatriación de todos los bienes culturales que se pudo localizar de entre los que habían salido de

España durante la guerra...

Todo ello fue utilizado sin duda como propaganda del régimen; pero eso no quita que sirviera también como potente plataforma al servicio del arte, de los artistas, de la cultura y de la sociedad interesada en ella. Como analiza la revista de la Facultad de Geografía e Historia de la UNED en su artículo de 2015 "Espacio, Tiempo y Forma", tras la Guerra Civil el régimen de Franco intentó someter el arte a los ideales del régimen, es evidente. Sin embargo, y a pesar de ello, no pudo evitar que comenzara a nacer una escultura de carácter renovador, basada en los ideales de modernidad y vanguardia que, lógicamente, se desarrolló al margen de las instancias oficiales; pero que, al mismo tiempo, se fue integrando poco a poco en las exposiciones oficiales, hasta desplazar -bastante, aunque no del todo- al arte ideologizado posterior a la guerra. Sería ingenuo no pensar que todo ello fue posible porque, a través de la aceptación de esas corrientes modernizadoras del arte, lo que Franco intentaba era aliviar el aislamiento internacional. Y eso es algo que distingue a la dictadura española de otras dictaduras de la época, en las que el arte no pudo sustraerse a la ideología imperante. (60)

Si bien eso es lo que sucedió con respecto al arte en general, no fue así en el caso de las mujeres artistas.

> *"El trabajo artístico de las mujeres en los primeros años de la dictadura, hasta los años 50, estuvo mediatizado por las convenciones sociales, que se fijaban más en su condición de mujer que en la obra en sí misma, que era observada, además, con distintos parámetros enjuiciativos. Se "recela" de las obras de artistas femeninas que tratan de decir cosas nuevas, tanto en la forma como en el contenido."(61)*

Esta realidad afectó a Margarita tanto como a las demás, si bien su obra era frecuentemente aplaudida y aceptada por ser considerada una obra "varonil" en cuanto al uso de materiales "duros" (mármol, piedra, bronce...) y la fuerza y energía que de ellas emanaba, características que los críticos consideraban casi exclusivas de los escultores hombres. Al aunar esas cualidades con aspectos típicamente femeninos, como la sensibilidad y la comprensión hacia el alma de la obra, y ser además una mujer muy femenina en sus formas y actitudes sociales, quedaba un poco al margen del abrumador escepticismo reinante sobre la verdadera calidad de las obras realizadas por mujeres. Lo que no significó que, demasiado a menudo, los premios, los grandes encargos públicos y los reconocimientos realmente importantes -al menos en España-, no le acabaran siendo negados en la justa medida que su obra lo merecía porque, en definitiva, siempre se tomaba más en serio la "profesionalidad" de un hombre que de una mujer.

(60) *Espacio, Tiempo y Forma. Facultad de Geografía e Historia de la UNED, 2015*
(61) *"Artistas españolas en la dictadura de Franco". Pilar López Muñoz.*

OVIEDO. LA FÁBRICA DE CERÁMICA SAN CLAUDIO

En marzo de 1941 contactó con ella el presidente de la Fábrica de Loza San Claudio S.A. (Oviedo), Rafael Luengo Tapia -que también era subdirector general del Banco Español de Crédito-, para ofrecerle un nuevo proyecto. La fábrica era casi la única de cierta envergadura que había resistido los embates de la guerra y se mantenía en pie. Fabricaban todo tipo de vajillas, especialmente las de tipo industrial, pero querían alcanzar un mayor prestigio creando un departamento de cerámica artística, que les permitiera fabricar otro tipo de elementos, fuera de las clásicas vajillas. Y para eso necesitaban un Director Artístico, cargo que le ofrecieron a Margarita, incluso desempeñando ese papel desde Barcelona. Sólo tendría que desplazarse a Oviedo unas cuantas veces al año, para realizar el control de calidad y coordinar al equipo que se encargaría de la producción. Pensaban que para ella era una oferta ideal, porque le permitía compaginar sus trabajos como escultora con los nuevos proyectos en cerámica que diseñase para ellos, sin trasladarse.

Margarita rechazó el cargo porque no quería apartarse de su camino; pero aceptó preparar para ellos una serie de modelos que pudieran fabricar, más por la buena relación personal y la corriente de simpatía que esas conversaciones previas habían creado con el presidente del Consejo de Administración y el Director gerente de la fábrica, el joven José Fuente Fernández, que por verdadero interés profesional.

Diseñó una serie de figuras, más de tipo decorativo, que enseguida tuvieron muy buena acogida, se pusieron "de moda" y comenzaron a producirse con destino a tiendas y particulares. Incluso se realizó una exposición en Gijón, que tuvo un gran éxito. Pero la coordinación a distancia no llegó a funcionar bien y empezaron a aparecer problemas de calidad. El personal que habían contratado para esta nueva sección de cerámica decorativa era mano de obra sin ninguna preparación y aún menor gusto, lo que hacía desesperar a Margarita. Sobre todo, porque veía que no era posible compatibilizar en esas condiciones su trabajo como escultora con la coordinación de San Claudio. Por otra parte, los modelos que les presentaba eran cada vez más escultóricos, más grandes y, por ende, más complicados para hacer series a gran escala... y más caros de producir. Algo muy relevante en unos momentos en los que a San Claudio le había salido un competidor muy potente, la fábrica de la Cartuja de Sevilla, que impacta cada vez más negativamente en sus ventas.

Apartándose completamente de la idea de José Fuente, creó unas esculturas que se cocerán en porcelana blanca. Son cuatro cabezas de mujer, en una serie que denomina **Las Cuatro**

Estaciones, de la que, por lo que sabemos, sólo existe una colección completa en el Museo de la Cerámica de Oviedo. Cada una de las cabezas va ataviada con elementos que recuerdan a la estación a la que representan. Son una maravilla de expresión y finura. Para proteger la producción artística de Margarita, San Claudio creó un sello especial para sus obras, el *"San Claudio-Bulles"*. Son, sin lugar a duda, lo más interesante que produjo en colaboración con esta empresa. Las cuatro piezas que componen la serie son **"Primavera"** (Catálogo, nº 64)**, "Verano"** (Catálogo, nº 65)**, "Otoño"** (Catálogo, nº 66) **e "Invierno"** (Catálogo, nº 67). Una copia de *"Primavera"* estuvo presente en la Exposición Nacional de Bellas Artes de 1942, celebrada en Barcelona. La colección completa se presentó en la Exposición Nacional de Pintura y Escultura de Oviedo ese mismo año y en otras muestras en años posteriores: Cannes, Madrid.... Un escultor local se atribuyó impunemente en años posteriores la autoría de una de estas cuatro obras.

Otra de las obras escultóricas que produjo bajo el sello de San Claudio fue **"Bailarina Siamesa"** (Catálogo, nº 48)**,** una figura compuesta por 3 piezas independientes (la cabeza y las manos), con las que se intenta representar una danza tailandesa. Al ser posible cambiar la posición de las manos, casi podría decirse que intenta ser un objeto móvil. En un libro publicado por el Museo de Bellas Artes de Asturias se dice de esta obra que *"desde el punto de vista formal, la pieza supone un cierto acercamiento al trabajo escultórico de Ángel Ferrant, al ofrecer un tema de concepción más moderna, que guarda alguna relación con las cabezas y figuras femeninas de Wally Wiesenthier".(62)*

Por último, creó una **"Aldeana"** (Catálogo, nº 68) y una **"Pareja de Campesinos asturianos"** (Catálogo, nº 69)**,** si bien finalmente sólo llegó a fabricarse la figura femenina, una campesina vestida con el traje regional y calzada con madreñas, que lleva en las manos un cesto de manzanas. Fue modelada por Margarita en la habitación del hotel en el que se alojaba en sus viajes a San Claudio y fue una amiga suya, Pilar Sors, la que le posó, sirviendo de modelo. De la figura masculina no se conservó ninguna imagen.

En 1943 el director de la Escuela de Artesanía de Madrid, Jacinto Alcántara, expondría algunas de estas obras en porcelana realizadas por Margarita, en la Escuela Superior de Cerámica de Moncloa.

Cuando San Claudio cerró años más tarde, los trabajadores le entregaron al Director General de Patrimonio de Asturias uno de los bustos realizados por Margarita para la serie *"***Las Cuatro Estaciones***"*, concretamente *"***El Verano***"*, pieza que había sido fabricada en sus talleres.

(62) *"La fábrica de loza San Claudio: 1901-1966". Marcos Buelga Buelga. Museo de Bellas Artes de Asturias. Oviedo, 1994*

CIRCUITO DE EXPOSICIONES POR ESPAÑA

Mientras tanto, en Barcelona, Margarita se fue integrando cada vez más en las instituciones artística y culturales locales. Se hizo socia (con el nº 872) del Real Círculo Artístico - Instituto Barcelonés de Arte, que en aquella época presidía el Marqués de Lozoya. Esta institución se dedicaba al fomento del arte en Barcelona y había sido fundada en 1881 por un grupo de artistas, entre los que se contaban Eliseo Meifrén, Modest Urgell, Joaquim Mir, Ramón Casas, Isidre Nonell o Hermenegildo Anglada-Camarasa. También se hizo socia de Amigos de los Museos de Cataluña, entidad que había sido fundada pocos años antes de la Guerra Civil, a iniciativa del propio Real Círculo Artístico, con el objetivo de promover la cultura y difundir toda clase de propuestas que contribuyeran a conservar la riqueza artística de Cataluña. Hacía ya tiempo que era miembro de la Asociación Española de Pintores y Escultores (AEPE).

En la correspondencia que mantenía con sus amigas francesas e inglesas, cada vez se palpaba más preocupación por la ofensiva alemana y por el temor a los bombardeos. En cuanto a su "pretendiente", el Conde I.U., le reclamaba *"¿Qué es lo que tanto te retiene en Barcelona? La próxima semana vuelvo por los madriles ¿Por qué no te animas y te das una vuelta? Veo tu carita haciendo una mueca y diciéndome ¿será sinvergüenza? ¿Te veré? Hasta pronto"*.

De un monje del Monasterio de Montserrat, T. Gusí (director del estudio de pintura del Monasterio), recibe también una carta en la que le comenta que había sabido de sus éxitos y que tiempo atrás había hablado de ella con Josep Llimona: *"Le pregunté por un buen escultor para un trabajo, el de las esculturas de la Sala Capitular, y me recomendó a Ud"*.

Y pocos días después otra del Padre Ripol, que le envía la foto de la Sala Capitular de la Abadía que le habían prometido, para que pueda empezar a trabajar en las esculturas que le han encargado del fundador de la orden, San Benito, y de su primer Abad, el Abad Oliba, para presidir esa sala. Mientras tanto el conde I.U., desesperado, *"Te busqué, indagué, interrogué... pero no diste señales de vida"*.

BARCELONA 1941. SALA PARÉS

En junio de 1941 inaugura una exposición individual en la **Sala Parés**, de Barcelona. Presenta todo lo que tiene en ese momento, catorce obras en total. Muchas realizadas en París, algunas en su versión de terracota ya que, la obra en material definitivo está en posesión de sus dueños, y la guerra europea hace impensable la posibilidad de traerlas a España para una exposición. La novedad más importante que presenta es el grupo escultórico de gran tamaño denominado **"La Piedad Humana"** (Catálogo, nº 60), un encargo de su amigo José Luis Vilches para el panteón familiar, tras la muerte de su padre, Manuel Vilches. Se exhibirá en algunas exposiciones antes de instalarla definitivamente en el Cementerio de la Almudena de Madrid. Este grupo escultórico está realizado en piedra verde y tiene una impresionante fuerza dramática. Está impecablemente desarrollado. Incluso la cara aniñada de la Virgen María, propia del gusto de la época, muestra la paz y la tranquilidad propias de un monumento fúnebre. La modelo que posó para hacer la cara fue la joven María Caridad Terres-Camaló i Bergnes de las Casas, guapísima y madre de Carina Mut Terres-Camaló, periodista de L'Eco de Sitges. El modelo que posó para la figura de Jesucristo era su tío, Jordi Bergnes de las Casas. De esta obra diría Jiménez-Placer en el diario "Ya":

> *"Escultura de convincente ritmo plástico, que ofrece ejemplarmente equilibrada la forma bella y la expresión patética: piedad humana de tan penetrante emoción y dignidad, que poderosamente sugiere la trascendente significación de la piedad divina".(63)*

Otra de las novedades fue **"La Canción del Mar"** (Catálogo, nº 54). Una terracota de una mujer desnuda, medio tumbada y apoyada sobre un brazo, mientras con el otro parece querer escuchar el murmullo del mar. En su versión original, completamente desnuda, se expondría de nuevo unos meses más tarde en Oviedo, donde algunos curas que visitaron la exposición protestaron tan enérgicamente por encontrarla impúdica, que tuvo que realizar otra versión, en mármol (Catálogo, nº 55), en la que esculpió una tela sobrepuesta que tapaba una parte del cuerpo. La versión en terracota que sirvió de base para el bronce y de modelo para el mármol, forma parte de la colección particular de la familia Vilches.

El mismo problema hubo con **"Diana Cazadora"** (Catálogo, nº 59), otro desnudo realizado en alabastro blanco, que tuvo que versionar posteriormente "tapada" en bronce y en talla de madera (inacabada), para contentar a un clero que esgrimía sin pudor el recién adquirido poder que le había conferido la victoria de Franco en la guerra.

Sus retratos fueron muy bien acogidos por la crítica barcelonesa. El del niño **"Jordi Caballé"** (Catalogo, nº 52). La **"Madre Dolores"** (Catálogo, nº 46), que se expuso en yeso policromado, ya

(63) Fernando Jiménez-Plácer. Ya 29/11/1941

que la obra definitiva había quedado en el convento francés, y cuya fotografía fue publicada en el Diario de Barcelona. O el de **"Agustí Pujol"**, en bronce (Catálogo, nº 51), un reputado prohombre de la época, presidente del Puerto de Tarragona, de la Federación Catalana de Fútbol, de la FIFA, de la UEFA, Procurador en las Cortes Españolas, presidente de la Federación Tarraconense de Ajedrez, del Real Club Náutico de Tarragona... una auténtica "navaja suiza".

Dos de las que más gustaron -además de "La Piedad"-, fueron una *novedad*, **"San Benito"** (Catálogo, nº 62)**,** y una *vieja conocida*, **"Septiembre"**, que ya había triunfado en las Galerías Layetanas y en el Salón Vilches antes de la guerra. En esta ocasión se denominó **"La Venus del Racimo"** (Catálogo, nº 26), puesto que de hecho se trataba de una escultura nueva, realizada en mármol, aunque fuera muy parecida a la de madera. Juntas, "Venus" y "San Benito", permitían apreciar en su mejor expresión cómo había evolucionado Margarita desde esas primeras obras próximas a las enseñanzas de Llimona ("Venus") hasta su estilo presente, absolutamente moderno y personal, alejado de cualquier influencia ("San Benito").

La crítica fue unánimemente magnífica en sus comentarios sobre esta exposición, que se sucedieron durante días, tanto en la prensa escrita como en la radio:

> *"En esta exposición, que esperábamos con interés, exponen dos Margaritas. Contiene obras de dos tiempos distintos. Las primeras, como discípula de Llimona, pegadas al maestro ilustre; aunque sólidas de dibujo como la "Venus del Racimo", tallada en mármol con un torso que es una lección bien explicada, son, en definitiva, obras académicas, piezas de estudio. Algo parecido a lo que sucede en los retratos. Las recientes, esta hermosa talla de "San Benito", de dos metros, que labró en talla directa en tronco de nogal en Montserrat para el cenobio benedictino. La gente no creía que una mujer tan femenina hubiera podido tallar una obra tan íntegramente masculina. Ahora nos sorprende con este grupo funerario a modo de "Piedad", en la que una jovencita atisba con resignado dolor el último aliento del hermano que muere en sus brazos. La concepción, el dibujo, el pathos, la ejecución y los puntos de vista de esta obra, revelan las posibilidades y la audacia de Margarita, que se ha atrevido a hacer lo que hubiese asustado a la mayoría de nuestros artistas del cincel. De factura reciente es también esta coqueta figura femenina en barro cocido, escuchando atenta la canción eterna del mar. Esta personalísima interpretación de Diana, descansando junto al remanso, alabastro de notable finura, de un curso de agua. Y esta talla menuda en nogal, que reproduce una jovencita en reposo, fresca y agradable, de buena ejecución. Margarita Sans-Jordi se dedica al arte escultórico con pasión femenina y con brío varonil. Por eso nos reserva, sin duda, todavía muchas sorpresas".(64)*

(64) A. del Castillo. Diario de Barcelona 8/6/1941

"Llama la atención el dominio extraordinario que tiene la expositora de los materiales: bronce, alabastro, mármol, madera o la dúctil terracota, son como cera blanda en manos de la artista. Dominio de la anatomía del cuerpo humano en sus movimientos, captación de la belleza de los gestos, de las actitudes. Uno de los mejores artistas que existen actualmente. Llama la atención una mujer reclinada en alabastro, maravilla de gracia una mujer sentada, una cabeza de niña de mármol, un expresivo retrato de caballero en tierra cocida, etc." (65)

"Exquisita artista. No es frecuente que una mujer logre tan perfectas obras. El grupo central es un modelo de estructura y armonía. Las otras obras, realizadas en distintos materiales, confirman la calidad de esta ponderada artista. Son dignas de especial elogio las figuras religiosas de talla, que presenta en fotografía." (66) *El Monasterio de Montserrat sólo permitió que fueran presentadas en fotografía.*

"El temperamento y las facultades de esta notable artista, sobradamente manifestados en otras ocasiones, acusa esta vez su afianzamiento, como producto de la increíble labor ascendente, y por lo demás afortunada, al tratar con verdadero dominio de las materias de que se sirve. Su obra es fuerte y elevada a la vez. Tiene ternura y vigor, y por encima de todo, es reflejo de su noble aspiración estética". (67)

"El grupo de esa "Piedad" profana, pero profundamente humana, de un sentimiento y de un vigor que arrancan exclamaciones de admiración, es la consagración como escultora de la mujer que ha sentido, como madre, la grandiosidad y la infinita ternura y el dolor acerbo y resignado de la maternidad sangrante. Es la afirmación rotunda de una artista llena de serenidad, que sabe del "movimiento reprimido" y da a lo patético la máxima elocuencia, sin la perplejidad que la verdad anatómica hace zozobrar a los que desconocen la función de cada músculo. Obra, en fin, para la que se requieren facultades extraordinarias, siendo la primera una fe grande e intensa en uno mismo". (68)

BARCELONA 1941. GALERÍA SYRA

En octubre, la **Galería Syra**, ubicada en el Paseo de Gracia, en los bajos de la espectacular casa Batlló diseñada por Gaudí, organiza una exposición colectiva para celebrar su décimo aniversario, en la que participan los grandes escultores catalanes del momento, entre ellos Margarita Sans-Jordi, Clará, Manolo Hugué, Dunyach, Monjo, Granyer, María Llimona... Margarita expone **"Madre Dolores"** (Catálogo, nº 46) y la **"La Piedad Humana"** (Catálogo, nº 60).

(65) "Margarita Sans-Jordi en la Sala Parés". La Vanguardia Española 6/1941
(66) "Margarita Sans-Jordi en la Sala Parés". Soler. El Correo Catalán 6/1941
(67) Extraído de la crítica realizada por Adrià Gual sobre el conjunto de sus esculturas expuestas en la Sala Parés. RNE 1941
(68) "El año artístico barcelonés 1940-1941". Juan Francisco Bosch. 1941

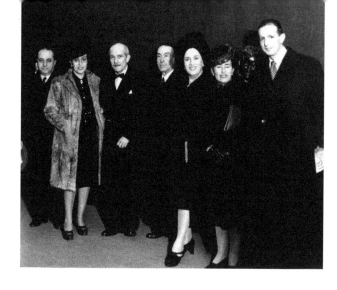

En la inauguración de una de sus exposiciones, entre José Francés (izquierda) y el cónsul de Francia (derecha). Margarita es la segunda por la izquierda

No todas las críticas que recibe son siempre tan elogiosas. Por carta recibe una de un conocido, un tal Luis Figueroa, desde Gijón, que ha visitado la exposición:

"No he podido llevarla en el taxi desde Gijón, porque era tan pequeño que no cabíamos todos. He estado en su exposición y sus dos esculturas son perfectas, pero eso no quiere decir que me hayan gustado (perdone mi franqueza ruda y norteña). Personalmente no me gusta lo perfecto porque creo que no existe el "realismo", es decir, el arte de reproducción exacta es, me parece a mí, "irrealismo". Lo importante no es que se reproduzca sino "cómo". La obra de arte ha de ser expresiva, captadora de la expresión de un momento vital interesante. Por eso me gusta Rodin, Mesrovich, Archipenko, etc. (...) Lo que si puedo decirle es que sus dos obras son de lo mejor que se ha expuesto".

MADRID 1941. EXPOSICIÓN NACIONAL DE BELLAS ARTES

Pocos días después Luis Monreal y Tejada le manda una carta con membrete del Ministerio de Educación Nacional, que está firmada por el Marqués de Lozoya, Director General de Bellas Artes, para invitarla a participar en la Exposición Nacional de Bellas Artes que se va a celebrar a finales de año:

"Siendo la primera exposición que se celebra después de la guerra, tengo vivísimo interés en que sea magnífica y supere todo lo anterior. Ya sabe usted mi admiración y cariño hacia los artistas catalanes y mi deseo de que estén debidamente representados".

José Francés, que sigue al frente de la Real Academia de San Fernando, le escribe desde Arenys de Mar -donde pasa el verano- para recomendarle que asista a todos los actos en los que su valía pueda ser reconocida, porque *"su fibra y su sensibilidad de gran escultor le auguran un éxito en*

"La Nacional", a la que espera que pueda enviar *"el desnudo en reposo"* -que le parece *"perfecto"*- y también *"esta "Piedad" fraterna, muy sentida y bien compuesta"*.

Ella, mientras, sigue trabajando en nuevos proyectos, como un grupo escultórico de gran formado (130 x 200 x 89) compuesto por una mujer sentada y un hombre tumbado, cuyo yeso, bruñido y patinado, ha enviado ya al broncista para ser fundido. Desgraciadamente no ha sido posible recuperar más información ni más imagen sobre esta obra, probablemente un encargo, que la orden de trabajo y la factura del broncista.

Finalmente, en la Exposición Nacional de Bellas Artes celebrada entre noviembre y diciembre en los Palacios del Retiro de Madrid, Margarita expone en el Palacio de Cristal las obras en mármol **"Reposo"** (Catálogo, nº 24) y **"Durmiente"** (Catálogo, nº 33) -que fueron reproducidas en el Catálogo Oficial-, y el grupo escultórico en piedra **"La Piedad Humana"** (Catálogo, nº 60) en la Sala de Arte Religioso. En el diario ABC se recoge el siguiente comentario sobre esta obra:

> *"Esfuerzo digno de destacar es el grupo funerario con una Piedad que presenta Margarita Sans-Jordi, la joven y notable escultora; un amplio estudio de pliegues y formas escultóricas dan a éste, en su conjunto, una gran armonía, que plasma muy bien el dolor y la resignación que inspira la muerte."(69)*

Manuel Abril, en la revista Medina, va más allá:

> *"La escultora de esta Exposición, Margarita Sans-Jordi, lo mismo en su figura en mármol "Reposo" que en su "grupo" en bronce, -incluido indebidamente en la sección de Arte Religioso, pues no es una Piedad aunque la composición reproduce la actitud de las piedades-, por tamaño, por vigor, por responsabilidad y por realización acertada, supone un aliento y un empeño que quisieran para sí no pocos hombres".(70)*

Uno de sus numerosos amigos, el Director General de Arquitectura en Madrid, intentó -sin éxito- hacer valer sus influencias para averiguar alguna opinión de los jurados que debían otorgar el premio de "La Nacional": le dice por carta:

> *"He hecho varias gestiones y no he podido arrancar a estos feroces juzgadores ninguna impresión. Procuraré ser menos discreto ahora para ver lo que obtengo".*

Las Exposiciones Nacionales se crearon a mediados del siglo XIX con el objetivo de ejercer, desde

(69) "La Exposición Nacional de Bellas Artes". Cecilio Barberán. ABC (ed. Madrid) 10/12/1941
(70) "De la Nacional de Bellas Artes". Manuel Abril. Medina 7/12/1941 pág. 5

las instituciones del Estado, acciones de protección y promoción del arte nacional, a imagen y semejanza de lo que ya se estaba haciendo en los países del entorno. Por la cantidad y calidad de las obras que se presentaban, llegaron a convertirse en herramientas esenciales de la vida artística del país y, además, en un excelente escaparate de cómo éste iba evolucionando con el paso de los años. Al menos durante las primeras ediciones. Su interés fue decayendo poco a poco, hasta llegar a ser consideradas, ya en tiempos de la II República, como certámenes *"cansados, tristes, envejecidos, sin juventud y ajenos a los problemas artísticos que se debaten en el mundo"* (71)

Durante el franquismo fueron inicialmente organizadas por el Ministerio de Educación Nacional, pero luego esa responsabilidad se derivó a la Dirección Nacional de Bellas Artes, que erróneamente había sido suprimida durante la República, para caer en las garras burocráticas del Ministerio. Estaba previsto que se celebraran con una periodicidad bianual, en alternancia entre Madrid y Barcelona, pero lo cierto es que finalmente la ciudad condal sólo acogió las de 1942 y 1944, que fueron organizadas por el Ayuntamiento de Barcelona y se celebraron en los Pabellones del Parque de la Ciudadela. Madrid acogió al resto. Participaban un gran número de artistas españoles, aunque ocasionalmente también fueron admitidas obras de artistas hispanoamericanos. Giraban en torno a cinco secciones -pintura, escultura, dibujo, grabado y arquitectura- y las obras premiadas podían ser adquiridas por Administraciones públicas, para entrar a formar parte de los fondos estatales de arte.

Si bien el régimen franquista intentó utilizar estos eventos como un mecanismo más de propaganda ideológica, lo cierto es que enseguida demostraron tener "vida propia". A principios de los años 40 se sumaron sin dudarlo las manifestaciones artísticas de vanguardia, que buscaban corrientes renovadoras en el arte que fueran más allá de las de estética más clasicista. No llegaron a ser realmente revolucionarias, lo que permitió una excelente cohabitación entre ambas tendencias. El Régimen, tras la victoria aliada en la Segunda Guerra Mundial, intentó mostrar sus mejores galas de "neutralidad" en un intento de mejorar la imagen exterior en la medida de lo posible, algo que *"le importaba más que marcar un férreo control ideológico a las manifestaciones artísticas"*.(72)

En esas exposiciones a menudo se consideró la obra de los artistas jóvenes, entre ellos Margarita, como *"lo más digno de apuntar, porque la verdad es que en la juventud es donde se advierten las mejores realidades del Certamen"*.(73) Uno de los objetivos de los certámenes celebrados en Madrid era poner de manifiesto la vitalidad de los artistas jóvenes. En los de Barcelona, en cambio, se buscaba ofrecer *"un tipo de pintura o de escultura "más avanzado" y que difícilmente tendría acceso a los academizantes recintos nacionales"*.(74) Sin embargo hay que destacar que, a pesar de todo, el porcentaje de mujeres participantes sobre el total apenas llegó nunca al 10%.

(71) El Otro. 1936
(72) "Instituciones artísticas del franquismo. Las Exposiciones Nacionales de Bellas Artes 1941-1968". Lola Caparrós Massegossa. 2019
(73) "Apuntes críticos de la Exposición Nacional de Bellas Artes". Revista Nacional de Educación junio 1943
(74) "Bibliografía artística del franquismo. Publicaciones periódicas 1936-1948". Ana Isabel Álvarez- Casado. UCM 1999

BARCELONA 1942. GALERÍA ARTE

En marzo de 1942, la **Galería Arte** de Barcelona organiza una exposición colectiva que recoja una selección de los mejores cuadros y esculturas que han formado parte de la Exposición Nacional, que acaba de celebrarse en Madrid. Su intención es poder presentar al público barcelonés lo más interesante de la muestra. Esta colectiva, que mostró fundamentalmente pintura, también incluyó las obras premiadas y las esculturas de Marés, Margarita Sans-Jordi, Vasallo, Casamor, González Macías y Borrás. Según "El Año Artístico Barcelonés", esta exposición fue *"interesante tanto por el número como por la calidad de las obras"* (75), de entre las que destacó el grupo escultórico "**La Piedad Humana**", que Margarita se ha traído de la Nacional de Madrid de 1941.

BARCELONA 1942. EXPOSICIÓN NACIONAL DE BELLAS ARTES.

Se celebró en primavera en el Museo de Arte Moderno del Parque de la Ciudadela de Barcelona. La cantidad de obras presentadas en todas sus secciones superó ampliamente a la de ediciones anteriores, pero sólo 37 de esas obras habían sido realizadas por mujeres. En la sección de escultura se echó de menos grandes obras en general:

> *"Abundan en la sección de escultura obras medianas, de escaso empuje y de ejecución relativamente cómoda por lo reducido del tamaño de la mayor parte de ellas, como si a los jóvenes escultores se les hubiera enfriado el entusiasmo o halláranse al margen de grandes inquietudes estéticas. Son los maestros quienes concurren con obras ante las cuales brota, espontáneo, el elogio".* (76)

Por supuesto hay excepciones:

> *"Margarita Sans-Jordi, con su mármol, pequeño, "**Belleza al Desnudo**", de exquisito modelado, demuestra una vez más que no hace las cosas a lo que saliere, por vedárselo el concepto de la propia dignidad artística. (...) O "**Primavera**", obra lograda de Margarita Sans-Jordi".* (77)

En efecto, en esta exposición presentó dos obras: **"Belleza al Desnudo"** (Catálogo, nº 58), en mármol de Carrara, que fue premiada con el "Diploma de Tercera Clase" y que conservó durante toda su vida, colocada en la mesilla de su dormitorio. La otra fue la **"Primavera"** (Catálogo, nº 64), del grupo **"Las Cuatro Estaciones"**. Nuevamente cuentan con el respaldo de la crítica

(75, 76 y 77) "El Año Artístico Barcelonés". Juan Francisco Bosch. 1942

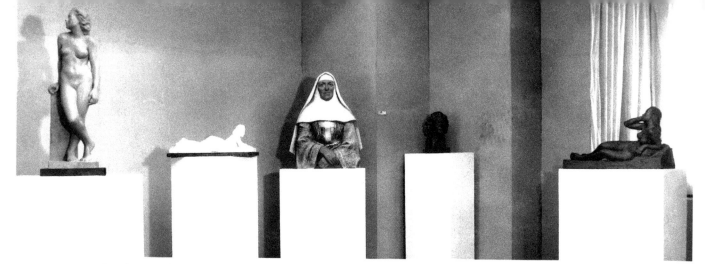

La obras escultóricas (no cerámicas) de Margarita en Exposición Nacional de Pintura y Escultura, Oviedo 1942. Las producidas para San Claudio ocuparon una sala especial

especializada: *"Destacan, por su gran realización, las bellas figuras de Otero y de Margarita Sans-Jordi".(78) "La escultura está representada con singular acierto en Margarita Sans-Jordi". (79)*

Pocas semanas después de acabada la muestra, el 11 de julio, recibió una carta del Ayuntamiento de Barcelona, de la organización de la Exposición Nacional de Bellas Artes, en la que le comunicaban que el Jurado de Calificación y Adquisiciones había acordado otorgar a la obra **"Belleza al Desnudo"**, (obra nº 611 del Vestíbulo I), Diploma de Tercera Clase, con propuesta de Adquisición por tres mil pesetas; pero ella consideró que era un precio ridículo, una tomadura de pelo, y rechazó la oferta. En la propia misiva que recibió anotó de su puño y letra: *"Me la quedé (no la di), es la que está en mi cuarto. ¡Yo no premio a Jurados!"*.

OVIEDO 1942. EXPOSICIÓN NACIONAL DE PINTURA Y ESCULTURA

Fue inaugurada por Franco el 6 de septiembre en una visita que realizó a Asturias. Las obras de Margarita están junto a las de Mariano Benlliure, José Clará, José Capuz... Expone dos esculturas que había realizado en París unos años antes, ambas por encargo: el **"Retrato de Fifí de Collado"** (Catálogo, nº 45) y el de la **"Madre Dolores"** (Carmen Loriga), así como **"La Canción del Mar"** (Catálogo, nº 54) -que tanto indignaría al clero-, **"Diana Cazadora"** (Catálogo, nº 59) y **"Alborada"** (Catálogo, nº 20).

En la exposición hay además una sala dedicada exclusivamente a piezas elaboradas por San Claudio, y en ella presenta una veintena de obras realizadas en cerámica para la fábrica, entre las que destacan **"Campesina Asturiana"** (Catálogo, nº 69) y la serie completa de **"Las Cuatro Estaciones"** (Catálogo, nº 64 a 67).

(78) "Crónica de arte. Exposición Nacional de Bellas Artes". Hoja del Lunes 8/6/1942

(79) "La obra de la mujer en la Exposición Nacional de Bellas Artes". Cecilio Barberán. Y 1/1/1942

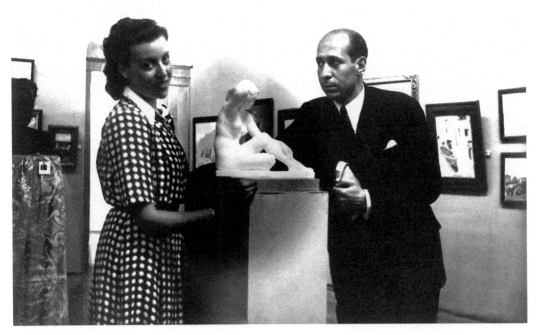

Margarita en una de sus exposiciones con su futuro esposo, Javier de Mendoza Arias-Carvajal

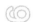

Mientras tanto su vida social, la de una joven artistas de 30 años, inteligente y culta, independiente, simpática, interesante, bien relacionada y poco convencional, sigue en plena forma. Nanon Lombard, compañera de la Casa de Velázquez, la invita a pasar unos días en Marsella *"con su querido gato Rodi"*, ya que *"su marido no ha sido herido en la guerra y ahora hacen su vida de siempre"*. Otra amiga, Concha Mons, que vive en Bélgica, en Chaussée du Baulse, le cuenta que ha ido unos días a casa de una amiga común, Amalia, que ha estado varios meses enferma. Una amiga danesa de los tiempos de la Casa de Velázquez, la bailarina Astrid Dimas, la invita a pasar unos días en la casa que ha alquilado en Pollensa (Mallorca), donde podrá trabajar tranquilamente en el estudio, mientras ella invierte el tiempo de estas vacaciones, hasta que empiecen sus contratos en el Liceo de Barcelona, en pasar a "limpio" un "drama" que ha escrito y que quiere enviar a Dinamarca. El secretario de la Embajada británica, Mr. R.J. Bowker, la invita a asistir a una velada musical...

En verano, su cuñado Antonio -casado ya con su hermana Elisa- le presenta a un joven abogado, **Javier de Mendoza Arias-Carvajal**, que acaba de "torear" una vaquilla en la plaza de toros. A *Matita* no le gustan los toros, pero acompaña a su hermana y su marido. Salen los cuatro varias veces a los locales al aire libre que están de moda en la noche barcelonesa, la *"Rosaleda"* y el

"Cortijo", y Javier empieza a enamorarse perdida y obsesivamente de *Matita*, aunque ella, al principio, no le hace mucho caso.

Javier viene de una familia de altos funcionarios de la Administración. Su padre (que murió antes de que Margarita y Javier se casaran), Don Eduardo, era abogado del Estado y tuvo nueve hijos: Alejandro (Marqués de Pinar del Río), Vicenta, Ángeles, Luz, César, Maruja, Eduardo (padre de Eduardo Mendoza, reputado escritor y Premio Cervantes de Literatura) y Javier (mi padre). El noveno, el hijo más pequeño, Fernando, había muerto en la Guerra Civil. Su madre, Mª Luz (a la que tampoco conocí) era una excelente mujer, dedicada en cuerpo y alma a sus hijos. Durante la guerra Javier alcanzó el grado de Capitán de Artillería en la Academia Militar y, al acabar ésta, recuperó su plaza de funcionario, como abogado en el Ayuntamiento de Barcelona. Era un hombre culto y una de las personas más inteligentes que he conocido, si bien no tenía la más mínima sensibilidad para el arte.

Durante el noviazgo le llega a escribir hasta dos cartas diarias cuando ella está de viaje y una si está en Barcelona, aunque se hubiesen visto ese mismo día. Está realmente enamorado, pero no le gusta nada que la mujer que él desea como futura esposa tenga una vida profesional propia. Ante las dudas de ella, le asegura una y otra vez que le encanta lo que hace y que, con él, podrá seguir toda su vida dedicándose a su arte; pero que también desea tener hijos. De hecho, ya le anuncia que le gustaría que fuesen una numerosa familia. En esas cartas le dice todo lo que cree que ella quiere oír, para alcanzar su objetivo, que es casarse. Pero no consigue evitar que *Matita* dude, porque intuye, como así fue, que va a tener un sentido de la propiedad sobre ella casi medieval, aunque él lo niegue vehementemente.

En octubre de 1942 Javier le pidió a *Papam* la mano de *Matita*. Sus padres no estaban muy convencidos de que fuera una buena idea, pero ante el consentimiento de ella y la feroz insistencia de él, finalmente accedieron y se casaron. No me extenderé más en la vida de mi padre. Los primeros años de matrimonio fueron muy felices, aunque a *Matita* siempre le dolió profundamente que su marido le vetara cualquier concurso convocado por el Ayuntamiento para los jardines y espacios públicos de Barcelona. Pero a mi padre le horrorizaba que alguien le pudiera acusar de prevaricación o nepotismo, y menos siendo como era el Jefe Letrado de Obras Públicas del Ayuntamiento de Barcelona. Lo cierto es que esa realidad privó a Margarita de los encargos públicos en su ciudad, que son una parte muy importante de la actividad de los escultores, dejándole como única vía posible en aquella época los encargos de tipo religioso. Finalmente, el choque entre dos caracteres tan fuertes y distintos acabó en divorcio en 1981, en cuanto se aprobó la correspondiente Ley de Divorcio en la España que iniciaba su transición a la democracia.

MADRID 1943. SALÓN VILCHES

Desde el fin de la guerra, muy pocas exposiciones se habían celebrado centrándose exclusivamente en la escultura, tan solo media docena en todo el país. Tal vez por eso la exposición individual de Margarita en esta galería llama tanto la atención. Presentó once obras dentro del catálogo -distintas en su concepción y su desarrollo- y otras varias fuera de él. En esta ocasión ya demuestra que se ha liberado por completo de la influencia de Llimona y ha alcanzado una manera de hacer absolutamente personal. Tras haber asimilado al maestro, ha sido capaz de interpretarlo a su propia manera:

> *"Recoge de la tradición clásica los elementos indispensables, los conjuga y moderniza con los conocimientos obtenidos dentro y fuera de nuestras fronteras. El ejemplo más destacado es la talla de "San Benito" (Catálogo, nº 62), obra de carácter monumental de amplias estilizaciones; también las terracotas, pequeñas figuritas de mujer tratadas con agilidad, tanto en la masa como en los paños."(80)*

Para la crítica de la época, el retrato de **"André Mallarmé"** (Catálogo, nº 37) es un gran acierto. Y sus mármoles, sus alabastros, sus bronces o sus tallas de madera, muestran una de sus principales virtudes: su gran elegancia espiritual.

> *"Para Margarita Sans-Jordi, la notable escultora catalana, la materia tiene un valor esencial en su arte. Mármol o bronce, terracota o talla, es origen siempre de la creación artística. Si a esto unimos lo bien que supo asimilar a su temperamento las tendencias escultóricas más selectas de la hora actual, ello nos dará idea del interés y de la belleza de la obra de esta artista. (...) La presencia de la fuerte escultura catalana, que tiene en Llimona una de sus figuras más destacadas, hace acto de presencia en muchas de las obras de la Sans-Jordi. Pero la artista, a decir verdad, logra desasirse de toda acusada influencia; todas las asimila y todas las traduce después con el sello más delicado y personal. (...) En ella (la cabeza de Mallarmé) revela una vez más la riqueza conceptiva que en todo momento le inspiró la materia."(81)*

> *"Las obras que expone en el Salón Vilches, once obras en catálogo y otras tantas fuera de él, servirán para conseguir plenamente el espaldarazo que merece su temperamento, su técnica, su oficio finalmente, al servicio todo de una sensibilidad y un afán por buscar lo duradero y la calidad. (...) Una de las virtudes de Margarita Sans-Jordi es su gran elegancia espiritual, llevada a la obra que produce; porque si sus modelos son bellos, ella ordena sus actitudes y sus movimientos, realzando todavía más lo bueno que pueda encontrarse, para ir en busca de la belleza que define la obra de arte."(82)*

(80) *"Salón Vilches. Galerías de arte con historia". Susana Vilches Crespo. Segovia 2016*
(81) *"Arte y Artistas. Las esculturas de Margarita Sans-Jordi". ABC (ed. Madrid) 7/3/1943*
(82) *"Exposición Margarita Sans-Jordi". Antonio de las Heras. Hoja del Lunes 15/2/1943*

"Margarita Sans-Jordi ha traído a Madrid once obras escogidas de temas y materiales distintos, con el fin de enseñar el progreso de su trabajo en un arte que, si es muy difícil para un hombre, lo es más para una mujer tan deliciosa y femenina. Fino espíritu de observación en la forma, con plausibles condiciones del alma para captar los matices de los volúmenes. Especial gusto para sentir las músicas divinas que la materia posee, para un público cortesano que tanto asusta a los artistas. Me imagino a Margarita en su trabajo duro, de dominar el barro que encuentra armazones rebeldes de hierro y alambres punzadores, o entregada a la fatiga del vaciado, o cincelando un bloque de granito. Una idea justa y cabal del retrato, que está reflejado en las cabezas de la señorita Collado, el Sr. Mallarmé y de la Madre Dolores (admirada Carmen Loriga). Margarita Sans-Jordi nos ha hecho un espléndido regalo de su alma, repartida en estas obras, tocadas de su espíritu y de su talento, con la sonrisa eterna en sus labios y de sus ojos brillantes por la inteligencia y ensueño".(83)

Seguramente una de las piezas que más llamó la atención fue, de nuevo, **"San Benito"** (Catálogo, n° 62), no solamente por su dimensión, casi dos metros de altura (las fotografías con que se presentó eran a tamaño real), sino precisamente porque esta talla en madera de nogal es, posiblemente, en la que con más nitidez se puede apreciar la evolución artística de Margarita, desde la última vez que había expuesto en esta sala, casi diez años antes. Esta obra sólo se expondría una vez en Barcelona (Sala Parés 1941) y otra en Madrid (Salón Vilches 1943), en fotografías de gran formato, ya que no podían salir de su emplazamiento: la Sala Capitular del Monasterio benedictino de Montserrat. La otra pieza tallada en madera que mencionan las críticas, el **"Retrato de André Mallarmé"** (Catálogo, n° 37), había sido un encargo en 1936 del que por entonces fuera Ministro de Educación en Francia -y amigo de Margarita-, André Mallarmé, obra que realizó en París. En realidad, todos sus retratos llaman poderosamente la atención, como explica Eduardo Toda Oliva en su crítica semanal en Radio S.E.U:

"Capta finamente el rasgo característico, la expresividad justa, amoldándose y solucionando los problemas que presentan las edades y psicologías diversas de sus retratos. Así, en el de Mallarmé (Catálogo, n° 37), destaca la madurez física e intensamente espiritual, que se traducen en un verismo admirable. La carnosidad infantil del retrato de Josemi García-Tapia Vilches (Catálogo, n° 53) y la esbozada sonrisa de la juventud en el retrato de la señorita Collado (Catálogo, n° 45), sin necesidad de acusar los rasgos, sintetizando y depurando las líneas hasta el logro expresivo y vital".

De nuevo obtiene en esta sala madrileña un resonante éxito. Incluso el Sr. Román Sánchez, del Ministerio de la Gobernación, le escribe una nota solicitando la ayuda de "su sensibilidad": *"Sólo me falta conocerla a usted personalmente, pues sus obras ya las conozco y admiro. Quiero*

(83) *Comentario de José Prado en Radio Nacional de España (RNE) en 1943*

invitarla de forma semioficial a que visite esta Entidad que dirijo administrativamente. Comienzan unas obras de ampliación y la exquisita sensibilidad de Ud. es el punto que me interesa. Le ruego que me confirme su visita por teléfono"

Su buen amigo José Luis Vilches incluso le anima a presentar obras en la próxima "Nacional de Bellas Artes" y le aconseja exponer *"aunque sea un yeso de una obra lo mejor posible, de gran importancia, y estudios del natural, y dos desnudos juntos, bonitos, porque eso es lo mejor para ti; que sean de tamaño grande y déjate de hacer cosas pequeñas, porque las consideran de tipo comercial y no son para el premio que te mereces. En estos concursos, y lo oigo decir a jurados, se deben presentar obras que demuestren genio, y no algo para salir del paso. Y luego, si te la premian, la puedes hacer en piedra blanda o madera".*

MADRID 1943. EXPOSICIÓN DE LA SOCIEDAD DE ESCRITORES Y ARTISTAS.

Expone dos obras, que cede la Sala Vilches de su propia exposición, ya que ambas se solapan unos días y la de la Sociedad de Escritores y Artistas comienza una semana antes de que finalice la del Salón Vilches: **"Diana Cazadora"** en bronce (Catálogo, nº 59) y **"Retrato de André Mallarmé"** (Catálogo, nº 37), en terracota.

MADRID 1943. EXPOSICIÓN NACIONAL DE BELLAS ARTES

Este fue, probablemente, el certamen en el que menos estuvo representada la escultura, quizá porque acudieron un número menor de escultores, quizá porque no existía una "escuela" como tal, un modo de hacer que aglutinara una tendencia o una corriente, frente a la vitalidad creciente de la pintura. Todo quedaba al genio individual. Según la crítica de la época, solo algunos artistas jóvenes fueron dignos de mención: *"Víctor de los Ríos y Margarita Sans-Jordi son los escultores más dignos de ser premiados".(84)* De hecho Margarita obtiene la Medalla de Oro en este certamen, en el que expuso un **"Torso"** (Catálogo, nº 27) y un busto.

BARCELONA 1943. MOSTRA D'ARTE ITALIANO IN SPAGNA

El Instituto de Cultura Italiana de Barcelona organizó en mayo de ese mismo año una exposición en torno a los artistas españoles que, en algún momento, habían perfeccionado su arte en Italia. Al certamen acudieron 20 artistas entre pintores y escultores, entre ellos Hermenegildo Esteban, que durante medio siglo había sido secretario de la Academia de España en Roma. Algunos de los pintores presentes fueron Eliseo Meifrén o Rafael Estrany. En cuanto a la escultura, estuvo

(84) "Apuntes críticos de la Exposición Nacional de Bellas Artes". Revista Nacional de Educación, junio 1943

representada por María Llimona, Margarita Sans-Jordi, Jaime Durán y Vicente Navarro. La muestra se expuso en el Palacio de la Virreina y en ella presentó dos obras. Una fue un bronce: **"Cabeza de mujer rota"** (Catálogo, nº 61). Es una cabeza vaciada, a la que solo le queda la cara, como si fuera una máscara o un hallazgo arqueológico griego.

MADRID 1944. SALÓN DARDO

En abril de 1944 se presentan en la Sala Dardo de Madrid obras de cinco ex pensionados en la Casa de Velázquez: Margarita Sans-Jordi, Gabriel Esteve, Enrique Igual Ruiz, Amadeo Roca y José Ros.

BARCELONA 1944. EXPOSICIÓN NACIONAL DE BELLAS ARTES

En otoño de 1944 se celebró en Barcelona una nueva "Nacional", organizada por el Ayuntamiento de Barcelona. En esta ocasión Margarita expuso **"Cap de Noia"** (Catálogo, nº 72), un bronce y un **Desnudo** de mármol. Tras finalizar la exposición, esta última obra, el desnudo en mármol, fue adquirida por el Ayuntamiento de Barcelona para el Museo de Arte Moderno de la ciudad, porque al ser una talla que recogía muy bien las cualidades innatas de su autora, merecía un lugar propio en el Museo, en representación del trabajo de Margarita Sans-Jordi como artista: *"el primor de la ejecución y la gracia del gesto valoran dignamente la obra, que por otra parte, está concebida escultóricamente con independencia de sus dimensiones".*** En esta ocasión el Ayuntamiento sí que pagó el precio que a Margarita le pareció justo.

BARCELONA 1945. GALERÍAS LAYETANAS

Del 13 al 28 de enero expone nuevamente en las Galerías Layetanas, en una colectiva de pintura y escultura de artistas franceses y españoles pensionados en la Casa de Velázquez. Presentó varias de las obras que había realizado durante su estancia en la Casa de Velázquez antes de la guerra, y alguna obra nueva, de reciente factura, como la deliciosa **"Belleza desnuda"** (Catálogo, nº 58), en mármol, de la que Guillot Carratalá comentó que *"esta figura en mármol obtiene la emoción sincera de la gracia. Una talla de planos sencilla que dice lo mucho que aún puede Sans-Jordi resolver en torno al problema escultórico".* No podía faltar **"Reposo"** (Catálogo, nº 24), una de sus mejores creaciones durante su estancia en la Casa de Velázquez, que ya había sido expuesta en terracota en Madrid (Salón Vilches) y en París (Galerie Gazette des Beaux Arts), pero nunca en Barcelona, donde presentó la obra esculpida en mármol. De Oviedo se trajo **"Las Cuatro Estaciones"**, la serie de porcelana al completo, para mostrarlas en su ciudad natal. De entre sus

*** *Documentos ANC1-715-T-2997 y ANC-1-715-T-3017 del Fondo Junta de Museos de Cataluña, del Arxiu Nacional de Catalunya*

numerosos retratos femeninos, en esta ocasión se expuso uno de los pocos que realizó en bronce (Catálogo, nº 74). Y, del mismo material, **"La Canción del Mar"** (Catálogo, nº 54). Presentó además un **"Torso"** (Catálogo, nº 31), media figura en terracota y la deliciosa **"Durmiente"** (Catálogo nº 33) en alabastro

1945 es el año en que el NO-DO, aquellos sorprendentes informativos que se proyectaban en los cines justo antes de las películas en pleno franquismo, decide incluir a Margarita y dedicarle un reportaje, de varios minutos de duración, en el que se muestran algunas de sus obras e, incluso, se la ve trabajando en una talla de mármol al directo. El reportaje, incluido en el nº 175 del NO-DO, se llamó *"Rasgos del Arte", y* seguro que causó una gran expectación entre toda la familia y su gran legión de amigo, sin olvidar a otros artistas *del gremio.*

BARCELONA 1948. EXPOSICIÓN NACIONAL DE BELLAS ARTES

A esta edición acudió con una obra religiosa, un encargo en el que estaba trabajando, compuesto por varias piezas. Una **"Madona"** (Catálogo, nº 76), un relieve en mármol que fue calificado por José Francés, de la Real Academia de Bellas Artes de San Fernando, como *"un bellísimo relieve de la más pura tradición plástica religiosa, pleno de unción, delicado y fuerte a la vez en el ritmo y en el modelado".*(85)

BARCELONA 1948. SALA PARÉS

La prestigiosa Sala Parés de Barcelona inaugura una importante exposición colectiva, a la que invita a Margarita. Presenta cinco obras, casi todas ellas retratos, más un desnudo, que reciben el aplauso unánime de la crítica. Todos coinciden en su enorme capacidad para plasmar con elegancia y calidad la esencia humana de sus retratados:

"Margarita Sans-Jordi, ajena por completo a influencias extrañas, sin otras preocupaciones estéticas que las basadas en la eterna verdad, nutre de vida su obra, cualesquiera que sean los materiales a utilizar, para el mejor logro de sus realizaciones; estáticas, reposadas unas, y otras como dispuestas a cambiar de postura y a decirnos, en su pudorosa desnudez, la razón de su existencia, por el arte magnificada de manera eurítmica y confidencial, que no en vano conoce su autora el valor de cada línea, de cada ritmo, de cada expresión. Escultora de grandes arrestos, ni un solo instante vacilan las manos de Margarita Sans-Jordi, así cuando con el barro ha de expresar la artista ideas y sentimientos fuertes, como cuando ha de producir la sensación de inconcebible gracia, o requiere que asome en sus

(85) "Escultores, grabadores y dibujantes en la Exposición Nacional". José Francés. La Vanguardia Española 28/5/1948

retratos de tierra cocida toda la vida anterior de la "Srta. Collado" (Catálogo, nº 45) *y de "André Mallarmé"* (Catálogo, nº 37)*; o el alma de "Josemita Tapia"* (Catálogo, nº 53) *en el mármol y quede reflejada en el rostro de "Madre Dolores"* (Catálogo, nº 46) *toda la claridad de su espíritu consagrado a Dios".* (86)

De entre todos los retratos y bustos que realizó, el que a mí siempre me ha parecido más hermoso, por su enorme dulzura, es el de **"Josemi García-Tapia Vilches"** (Catálogo, nº 53). El busto de este niño, realizado en mármol de Carrara, fue un encargo de su galerista de Madrid, José Luis Vilches. Josemi (José Mª) es su sobrino y esta obra la quiere para la familia, no para exponerla en la Sala. A pesar de que Manuel Vilches había fallecido años atrás dejando a su hijo José Luis al frente del negocio, la relación personal ha seguido siendo excelente, como lo demuestra el hecho de que fuera a Margarita a quien le encargaran el grupo escultórico que debía presidir el panteón familiar. Bajo la batuta ahora de José Luis, el Salón Vilches abrió de nuevo sus puertas en la Gran Vía madrileña tras la guerra, con una nueva orientación, menos arriesgada y moderna de lo que había sido con su padre, pero igualmente exitosa. Años después, en 1950, abriría un nuevo local en la calle Serrano.

El desnudo que expuso en esta ocasión fue **"Pentinant-se"** (Catálogo, nº 70), una figura en mármol de Carrara de 40 cm de altura, que fue adquirida por el Ayuntamiento de Barcelona para el Museo de Arte Moderno. La pieza original se talló en madera y sirvió de modelo para la realización de este mármol, así como para una versión en bronce.

Si bien a lo largo de su carrera tuvo la oportunidad de exponer en numerosas salas muy prestigiosas de España y de Francia -a menudo en individuales- y recibió numerosísimos encargos de particulares y de instituciones religiosas, casi siempre quedó al margen de la obra pública civil, terreno en el que difícilmente se daba cabida a las mujeres artistas, pero que además, en su caso, le fue doblemente inaccesible, ya que le estaba "vetado" por su marido, preocupado porque nadie pudiera acusarle de nepotismo, dado el cargo público que ostentaba. Eso la privó desgraciadamente de acudir a concursos oficiales de escultura para ornamentos de plazas, jardines u otros espacios públicos. Fue un impedimento que Natalia Esquinas recoge muy bien en su libro "El taller de Josep Llimona":

> *"La destacada posición de su marido en la vida ciudadana se interpreta como el motivo por el cual la escultora no participaba en concursos públicos de escultura, a fin de que no hubiese ni la menor sospecha de favoritismo. Ese factor determina que no encontremos obras suyas en la vía pública."* (87)

(86) *Comentario en la crónica semanal de Juan Francisco Bosch en Radio España Barcelona, 1948*
(87) *"Josep Llimona i el seu taller". Natàlia Esquinas Giménez. Universidad de Barcelona. 2015*

9

Matrimonio, niños y trabajo

Pie de caballos venecianos para mesa de comedor, tallados en madera de roble y policromados

El 27 de octubre de 1943 *Matita* se casó en la iglesia de Los Ángeles de Barcelona. Monsieur Legendre aceptó el honor de ser su padrino de boda, puesto que *"la admira como artista y como mujer en esa gran familia que formamos todos los pensionados de la Casa de Velázquez, y en la que Ud. ha conquistado el lugar de hija predilecta"*. Asiste el *tout Barcelona* y las personalidades que no pueden acudir envían amables notas de disculpa, como el Embajador de Inglaterra en Madrid, *"demasiado atareados con la guerra"* y que le comenta amablemente que *"si su futuro marido representa dignamente a sus apellidos, que atraviesan la historia iberoamericana con un sonido respetable, tiene una ganga"*. La Princesa Sturdza, Lolita de Pedroso, le escribe desde Estoril disculpándose, pero invita a la pareja a pasar unos días en su casa.

Se traslada a vivir a la casa familiar de Javier, su marido, en la que él vive solo, puesto que sus padres han fallecido y sus hermanos, todos mayores que él, están ya casados y disponen de casa propia. *Matita* lo decora todo, compra y arregla muebles a su gusto. Entre ellos, una gran mesa de comedor de su suegro, D. Eduardo, que le parece horrible, porque como pie tiene una gran bola maciza, del estilo de su época; pero por contra tiene un sobre extensible capaz de albergar a una copiosa familia. Por no herir los sentimientos de su marido, la transforma en "veneciana", tallando dos grandes **"cabezas de caballo"** contrapuestas (Catálogo, nº 71), con patas de león, sobre cuya cabeza se apoyará el tablero, que ha chapado de un fino roble austríaco y ha policromado en sus bordes. También diseña y talla en madera el cabezal y la estructura de su cama, sus mesitas de noche, su cómoda y su tocador, en estilo Luis XV.

En julio de 1944 nacen sus dos primeros hijos, gemelos, Javier (como su padre) y Juan (como el padre de *Matita*). Fue un gran acontecimiento que la hace tan feliz, que envía por correo a sus amigos bolsas de algo tan catalán como las "peladillas". Uno de los que las recibe, su galerista de Madrid, José Luis Vilches, se queda tan asombrado como encantado. Estos detalles, en los que a menudo mezclaba lo personal con lo profesional, la hacían querida e inolvidable.

El 15 de octubre de 1945 nace Eduardo, el co-autor de este libro, en casa, con una comadrona y acompañado por sus padres, sus hermanos gemelos, las sirvientas y el gato Rodi. Un auténtico jaleo, entre el júbilo y el estrés, del que afirma: *"No tengo ningún recuerdo de esa época, solo la imagen de un enorme gato rubio, con ojos verdes, que me mira fijamente desde los pies de mi cuna"*. Pese a los tres hijos que ya tiene y la obligada visita diaria a sus padres en su piso del Paseo de Gracia, continua con su trabajo, atendiendo los numerosos encargos que le van llegando continuamente.

Iglesia de Santa Maria Reina, (Barcelona) *Asilo de Convalecientes (Madrid)*

En diciembre, la Caja de Ahorros Provincial de la Diputación de Barcelona le pide una oferta para la realización de un gran **grupo escultórico** (Catálogo 75), que deberá coronar la fachada del nuevo edificio que la entidad va a levantar para su sede social. Finalmente, el edificio no se construye donde estaba previsto y el nuevo no se corona con nada.

Una hermosa obra de aquella época es el conjunto de rosetones que talló, en mármol, para la fachada de la iglesia de Santa María Reina (Santa María de Montserrat), en el barrio barcelonés de Pedralbes. El encargo le llegó de los albaceas testamentarios del Excelentísimo señor D. Nicolás de Olzina. En el friso central iría un rosetón grande y ocho más pequeños -cuatro a cada lado-, entre los arcos. Realizó las nueve piezas entre 1949 y 1952. La central se llama **"Corazón de María"** (Catálogo, nº 76) y está tallada en mármol del país. Obra de gran elegancia y delicadeza, fue presentada en la Exposición Nacional de Bellas Artes de 1948, y recibió elogiosas críticas de José Francés, en un artículo publicado en La Vanguardia Española. Los ocho rosetones laterales están realizados en mármol italiano. Tanto la iglesia-santuario como los jardines que la rodean, fueron diseñados por el magnífico arquitecto-paisajista Nicolás Rubió y Tudurí

En noviembre del año siguiente, 1946, el arquitecto Javier Sánchez Barroso le encarga dos esculturas para el Asilo de Convalecientes de Madrid, un edificio de principios de siglo XX, de estilo mudéjar, que está considerado como monumento y bien de interés cultural. Había sido fundado por los condes de Val, con el nombre de Patronato de la Santísima Virgen y San Celedonio, como hospital para pobres y convento para la comunidad religiosa de las Hermanas de la Caridad, que debían atenderles. Para el altar barroco de la iglesia, Margarita talla una figura de **"San Celedonio"** (Catálogo, nº 77) de gran tamaño, en madera de nogal, inspirándose en dos estampas que Marcos Lerena, misionero del Corazón de María, le ha enviado junto a la historia de ambos patronos de Calahorra, que son, precisamente, los "mártires San Celedonio y Emeterio". Para otro lugar de la iglesia esculpe una **"Virgen Milagrosa"** (Catálogo, nº 50), en mármol. Y poco después aún recibiría un nuevo encargo para el Asilo: una figura de **"San José y el Niño"** (Catálogo, nº 80), también de gran formato, que realizará en talla de madera de nogal al directo. Para la figura del niño utilizó de nuevo a los dos Eduardo, su hijo -coautor de este libro- y su sobrino, que llegaría a ser el famoso y gran escritor. En la portada del Diario de Barcelona se publicó una fotografía de esta obra, a toda página, con elogiosos comentarios sobre *"los nobles atributos humanos y místicos* de los que *está investido un San José de bondadosa expresión paternal",* y sobre *"lo tiernamente que está descrita la niñez sonrosada y rubicunda"* del Niño.

Unos años más tarde esta obra fue trasladada a la Iglesia de Montesión de Barcelona, donde aún permanece. La iglesia decidió policromarla, decisión totalmente errónea para nuestro gusto, ya que le arrancó la belleza, seriedad y señorío del nogal en estado puro.

El Director de Patrimonio y Conservación de Monumentos Históricos del Ayuntamiento de Barcelona, Adolfo Florensa, le encargó un relieve del **"Marqués de Avilés"** (Catálogo, nº 79), Virrey de Perú, porque deseaban hacer un troquel para una medalla conmemorativa del centenario del filósofo y teólogo Jaime Balmes, para la Caixa de Vic, su ciudad natal. En ese mismo año, 1947, participó en la Exposición Municipal de Obras de Arte, celebrada en el Salón de Ciento de la casa consistorial, una muestra que recogía las obras de arte adquiridas por el Ayuntamiento barcelonés y cuya inauguración, a la que asistieron todos los funcionarios y altos cargos municipales vinculados de una u otra forma al mundo del arte, fue presidida por el Marqués de Lozoya, a la sazón Director General de Bellas Artes del Ministerio de Cultura.(88)

EL TALLER

Por aquella época mi madre, ya con tres niños corriendo por casa, decidió trasladar su taller de trabajo a una casita con un pequeño jardín, en la calle Santa Perpetua, del barrio de Gracia de Barcelona.

Una figura esencial en el taller de trabajo de mi madre fue Vicente Mor, su inseparable Vicente. Les unía una estrecha relación de amistad y confianza por los cientos de horas que pasaban trabajando juntos. Tanto es así que mi madre era la madrina de su hija. Cuando la niña celebró su primera comunión, le hicieron una gran fiesta en Masquefa, una población no muy lejos de Montserrat, en la que, poco a poco, Vicente se había construido una casita. *Matita* por supuesto acudió, en su Seat 600. Vicente le escribió en un tarjetón las indicaciones precisas para llegar (sin dibujo alguno). La descripción, por lo confusa y extensa, podría haber sido perfectamente un poema de Góngora, pero no se sabe cómo, el caso es que consiguió llegar.

La otra fue el marmolista, "su" marmolista, José Miret Llopart, que tenía el taller en la calle Molins nº 11 del barrio de Les Corts de Barcelona. Con él hubo encuentros y desencuentros, pero globalmente su relación fue muy positiva y se tenían mucho aprecio y confianza; aunque siempre (como con cualquier industrial) "con la pistola debajo de la almohada". Las primeras esculturas que Margarita hizo en mármol las realizó picando directamente sobre el bloque en bruto que había comprado, lo cual requería de un trabajo y de una energía inauditas. A medida que los tamaños de las figuran aumentaron, tanto en mármol como en piedra, tuvo que recurrir a la preparación previa, que el marmolista, con maquinaria industrial especializada, acometía: hacer cortes generales para crear un volumen de planos más pequeños, que se circunscribían a la imagen final; una vez

(88) *La Vanguardia Española 15/3/1947 pág. 3*

El pabellón, en el jardín de su taller

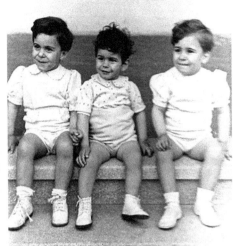

Los tres mayores: Juancho, Eduardo y Javier
(de izquierda a derecha)

realizado este "desbroce" inicial, se trabajaba un desbaste más preciso con la ayuda del molde en yeso, por puntos. Finalmente quedaba un bloque de mármol en el que se veía la figura general, pero sin detalle. El escultor, Margarita en este caso, trabajaba a mano la forma final, con todos esos detalles y la textura deseada, hasta completar la obra... sin compresor, herramienta industrial que los escultores no empezaron a utilizar hasta años más tarde.

El taller tenía dos pisos, alguna cenefa modernista en el techo y carpintería de madera de melis con algún tipo de pintura que era imposible decapar. Todo estaba hecho con los peores materiales de construcción de la época, pero mejores y más entrañables que los de ahora, como el pavimento hidráulico, el hierro forjado de los herrajes... Y todo muy pequeño. Entrando por el portón de la calle, aparecía a la derecha una puerta que daba acceso a la planta baja y al jardín; al fondo, una escalera muy, muy estrecha, sobre todo en las curvas, que conducía al primer piso y de ahí al terrado. En la planta baja apenas quedaba espacio para pisar, pues además de las estanterías, armarios y trastos que ocupaban buena parte del espacio, el suelo estaba invadido por pequeñas figuras y toda clase de objetos. En la planta baja había tres estancias, un aseo y un pasillo que lo unía todo. En un extremo del jardín había un pozo, de capacidad desconocida pero inmensa, porque a él fueron a parar todas las estatuas de yeso troceadas, una vez habían sido copiadas en piedra, por "puntos". En medio del jardincito había una magnolia y un laurel, que perfumaban todo el taller. En invierno colocaba un chubesqui (estufa redonda de leña) y encima calentaba agua con hojas del propio laurel. Parte esencial del jardín era una tortuga, que a veces escapaba a la casa contigua ignorando el peligro, pues era el patio de un parvulario.

Compartía la tapia del fondo del jardín con el Convento de las Hermanas de los Pobres, con las que nunca mantuvo ninguna relación, que yo sepa. Ahí, al fondo, había construido un cobertizo de techo translúcido y ventanas que daban al jardín de las monjas, que era terriblemente luminoso. En un rincón tenía una chimenea esquinera, rodeada por un viejo y pequeño tresillo, siempre tapado con sábanas blancas para librarlo del polvo. La verdad es que este pequeño "pabellón" era tan confortable, que invitaba más a tomar el té y charlar que a trabajar el barro o la piedra. Todo el

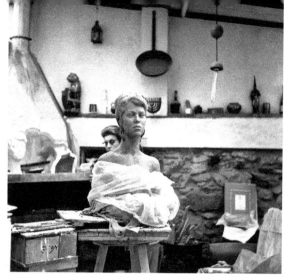

Margarita en su taller

resto del contenido del taller era antiguo, muy antiguo. El agua era "de pluma", que consistía en que la compañía de Aguas daba un aforo de unos pocos metros cúbicos al mes, que llegaban sin presión alguna a un depósito en el terrado. La canalización era una tubería de plomo de espesor variable, que aguantaba gracias a la nula presión del suministro, pero llegaba agua al aseo y a la cocina.

La calle Santa Perpetua era corta y estrecha y todos los vecinos se conocían. Una escuela a un lado, al otro una carpintería regentada por un viejecito al que llamábamos *"mare de deu"* (madre de Dios), porque ese era el lamento que emitía ante cualquier solicitud profesional; y junto a él, un fontanero de la misma edad y posiblemente licenciado en el MIT,(89) como descubriríamos pronto. La edificación de enfrente era la fábrica de bolígrafos BIC de Barcelona, cuyos operarios estaban abducidos por *Matita*, que les aparcaba sin preocupaciones durante todo el día su 600 en la puerta, entorpeciendo la entrada. Y encima la ayudaban a descargar los trastos que llevara y se limitaban a mover el coche, empujándolo atrás y adelante, cuando tenían que entrar sus propias mercancías. En la esquina de abajo había un bar, conocido por "el Bar del Alcalde", porque el dueño había sido nombrado "alcalde de barrio", cuya función nadie conocía con exactitud, pero era el que se encargaba de hacer los "certificados de buena conducta" y honradez de los vecinos, documento que entonces se requería para obtener determinados favores de la Administración, como el DNI, el pasaporte, o incluso contratos de trabajo.

Algunos años más tarde, allá por la década de los 60, cuando estudiaba en la Universidad la carrera de Ingeniería Industrial, me instalé con dos de mis amigos "ingenieros", Juan Manuel Soler Balcells y Eduardo García Pérez, en el piso de arriba. Intentamos sacarle al piso sobre el taller el máximo partido y elegancia, y por ello durante varias semanas nos dedicamos a pintarlo, empapelarlo, decapar toda la madera y, con parte de los muebles acumulados en la planta baja y estanterías fabricadas por nosotros mismos, conseguimos hacer un coquetón estudio, donde pasaríamos muchísimas horas; pero estudiando, poco o nada. Uno de nosotros, Juan Manuel Soler, que por su exagerada y enfermiza manía del orden de las cosas había sido nombrado encargado de mantenimiento y obras, hizo la instalación de un WC con un enorme lavabo, antiguo, casi una

(89) Massachussets Institute of Technology

"bañera", donde se limpiaban vasos y ceniceros. Pero con tanto trasiego, pronto nos quedamos cortos de agua. Así que Juan Manuel pensó que lo mejor sería instalar un segundo depósito, para alcanzar unas reservas de dos metros cúbicos. Acudió al fontanero de la calle, el del MIT, y le adjudicó la instalación. Sin embargo, el fontanero, desconocedor del principio de los "vasos comunicantes", conectó los dos depósitos por la parte superior. Cuando se gastaba el primer depósito, se acababa el agua, con lo cual manteníamos la capacidad de agua inicial, la de antes del proyecto, pero con una inversión que a nuestra edad había resultado catastrófica.

Todos estos interesantes eventos se hacían con el máximo secreto, porque cada día a las 11 de la mañana aparecía *Matita* y comprobaba que todo estaba en orden. La veíamos poco, porque a esas horas o estábamos en la Universidad, o estábamos durmiendo.

Pero volvamos de nuevo a la época en la que mi madre montó su taller en la "*torrecita*", a finales de los años 40. En los primeros minutos del 3 de noviembre de 1950 nace la primera y única niña. Tendría que haber nacido justo antes de finalizar el día 2, pero *Matita* siempre nos contó que "*estuvo aguantando sin dar a luz*" hasta que pasara la medianoche, porque no quería que su hija tuviera que celebrar su cumpleaños el "*día de los muertos*". Tenía tantos compromisos a la hora de ponerle nombre, que al final la acabaron llamando Margarita (como ella) Elisa (como su madre) María Luz (como la madre de su marido) Asunción y Valentina (aunque estos dos últimos nombres no llegué a saber nunca a quien se debían). Cuando la niña empezó a emitir algo parecido a palabras, sus padres le regalaron, a la vuelta de un viaje a París, un magnífico cuento llamado "Le Petite Chu-Chu", con forma recortada y dibujos, prácticamente sin texto, que era la historia de una locomotora llamada Chu Chu, como el supuesto sonido que haría la máquina al emitir el vapor sobrante de la caldera. A la pequeña Margarita Elisa María Luz Asunción y Valentina le encantó ese ruidito, tan fácil de imitar. Repetía una vez tras otra "Chu Chu", soltando simultáneamente pequeñas gotitas de saliva que, además de la ilusión de esta nueva sensación, le refrescaba sus redondos mofletes. A mi hermana, *Chuchú*, se le quedó este nombre para siempre. En junio de 1952 nacería todavía otro niño, Carlos. Sería el último de los cinco hermanos que fuimos. Ahora es médico y vive en Girona.

10

Montserrat

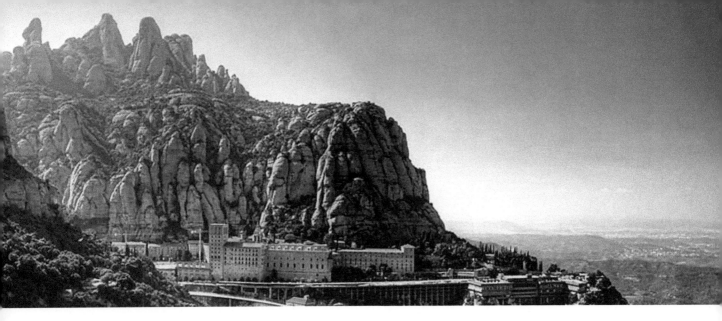

La Iglesia fue, durante los primeros años del franquismo, la gran compradora de escultura, hasta el punto de que, en la Exposición Nacional de 1941, los críticos se lamentaran de la falta de un apartado específico de arte sacro:

"Si hay algún género de obra en esta Nacional cuya ausencia no justifiquemos, es el del arte religioso. ¡Qué laguna tan importante supone! Y nos sorprende doblemente en estos días, cuando la reconstrucción de tantos templos demanda constantemente el interés del arte"(90).

El arte religioso era continuamente demandado, pero también se les demandaba a los artistas *"un compromiso que, aparte de las respectivas personalidades, siempre a salvo, permitan sentar unas premisas que, en cierto modo, sean una garantía de unificación para esta gran obra decorativa que nuestros templos despojados reclaman".(91)*

En Cataluña, los modelos referenciales del arte religioso eran sin duda los Monasterios de Montserrat y de Poblet, aunque la relación de Montserrat con Cataluña ha sido desde siempre muy especial e intensa, una relación que se remonta a la época de la invasión musulmana y la aparición de la Virgen de Montserrat, *"La Moreneta"*, al inicio de la reconquista y la restauración del cristianismo en Cataluña. Tanto la montaña como el santuario han pasado a lo largo de la historia por enormes vicisitudes, terribles a menudo; como su casi completa destrucción por las tropas napoleónicas. Otras, simplemente grotescas, como la visita que en 1940 realizó la máxima autoridad de las SS nazis, Heinrich Himmler, en su estrambótica búsqueda ¡del Santo Grial! Había creado una sección de ocultismo dentro de las SS, en una persecución absurda de objetos religiosos que sirvieran para justificar la supremacía de la raza aria, o bien, como el Grial, que confirieran a Hitler poderes extraordinarios para ganar la guerra. ¿Y por qué en Montserrat?

(90) *"La Exposición Nacional de Bellas Artes. Arte religioso". Cecilio Barberán. ABC (ed. Madrid) 10/12/1941*
(91) *"Las exposiciones y los artistas". Destino, otoño de 1939*

Padre Andreu Ripol

Porque Himmler había dado pábulo a las teorías que sustentaban que José de Arimatea había ocultado el Cáliz en la pequeña población francesa de Montségur, al sur del país; y al no encontrarlo allí, lo buscó en Montserrat, no solo por el parecido en el nombre, sino convencido además de que ambos lugares estaban conectados por pasadizos y túneles secretos. (¡¿A través de los Pirineos?!) En Montserrat, el encargado de recibirle fue nuestro montserratino *Indiana Jones*, Andreu Ripol, sencillamente porque hablaba alemán. No fue un encuentro plácido. El mismo padre Ripol que años atrás había gestionado con Margarita los encargos para la abadía, se negó a permitir a Himmler el acceso a la biblioteca del monasterio, y a entregarle los libros o documentos que el nazi exigió: todos aquellos en los que el Santo Grial se mencionase de alguna manera.

Tras la Guerra Civil Montserrat volvió a verse necesitada de atención inmediata, por los terribles desperfectos que se le había infligido a su patrimonio escultórico religioso durante los años de la guerra y los inmediatamente anteriores. Las magníficas estaciones litúrgicas del Rosario y del Vía Crucis, que se habían levantado entre 1904 y 1919, obra de arquitectos y escultores tan importantes como Puig i Cadafalch, Antoni Gaudí, Buenaventura Bassegoda, Eduard Mercader, Joan Flotats, Manel Cusachs, Josep Llimona, Vallmitjana, Nogués, Campeny... es decir, las más importantes figuras del modernismo catalán, habían quedado prácticamente destruidas.

El objetivo de este Monasterio benedictino era volver a levantar el Vía Crucis monumental, de nuevo con el esfuerzo común de los catalanes de todo el mundo, gracias a sus donativos, como ya se hiciera con el anterior.

> *"Aquellas viejas estaciones, que tenían marcado sello de unidad dentro de la más amplia variedad de estilos, serán reemplazados ahora por otras de líneas sobrias, en consonancia con la austeridad de la montaña".(92)*

El arquitecto de la nueva obra sería Francisco Folguera, que diseña el nuevo Vía Crucis como

(92) *"Los catalanes de todo el mundo levantarán un Vía Crucis". José Tarín Iglesias. Garbo 31/3/1956*

*El padre Solà, que posó
como modelo para tallar
la figura de San benito*

Tallando el Abad Oliba, en madera de nogal

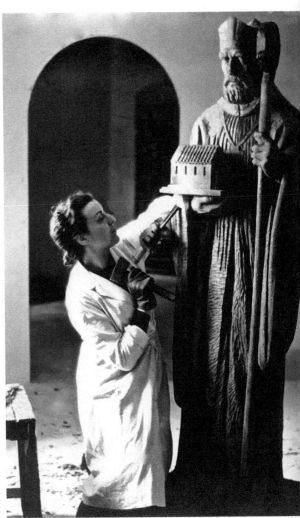

*"un camino trazado a la manera de jardín en la ladera
de la montaña, que mira a las plazas del Monasterio (...)
y en el que el peregrino irá encontrado los diferentes
monumentos, espaciados de forma que el paso de una a
otra (estación), permita el rezo de las oraciones que
constituyen la práctica religiosa de las romerías que
frecuentan a diario Montserrat".(93)*

Algunas de las estaciones se iban a situar en el mismo
emplazamiento de las antiguas, pero en otras se buscaría, dentro
del propio trazado, aquellas ubicaciones que mejor permitieran
destacar la obra: gracias al fondo verde de la montaña,
aprovechando oquedades adecuadas, en plazoletas que les
dieran mayor visibilidad..., o bien en aquellos emplazamientos
que resultasen más idóneos para la oración.

Mientras todo ese proyecto se desarrollaba sobre el papel,
Margarita había ido recibiendo, desde hacía años, otros
encargos para el propio monasterio.

Se había reformado la antigua Sala Capitular, para dotarla de
mayor modernidad en su concepción espacial y en los aspectos
decorativos. La Sala Capitular es el espacio en el que se reúnen
los monjes para escuchar las homilías del Abad, donde se
celebran las reuniones de la comunidad benedictina, donde se
realiza la oración diaria y donde se celebran las deliberaciones
y votaciones. Es decir, es a la vez escuela y parlamento. El

(93) "El día 28 será inaugurado el monumental Vía Crucis de Montserrat". Solidaridad 1957

La Sala Capitular, presidida por las figuras de San Benito (Sant Benet) -fundador de la orden- y del Abad Oliba -fundador del monasterio de Montserrat-, a ambos lados del crucifijo realizado por Josep Llimona

nuevo concepto se basaba en conseguir que la sala dejara dejara de ordenarse de forma "rectangular", para convertirse en un espacio centralizado y presidido por la cátedra abacial, con el atril de la Regla de San Benito en el centro y las sillas para los monjes dispuestas en semicírculo a su alrededor. El muro situado detrás de ese trono abacial estaría presidido por un crucifijo, obra de Llimona, y a Margarita le encargaron flanquearlo a ambos lados por sendas esculturas monumentales, de **"San Benito"** (Catálogo, nº 62) -fundador de la orden- y del **"Abad Oliba"** (Catálogo, nº 63), fundador del Monasterio de Montserrat.

Tras consultar años atrás a Llimona sobre qué escultor catalán podría realizar ambas esculturas, San Benito y Abad Oliba, éste había propuesto sin dudarlo a Margarita, que a principios de los años 40 realizó allí mismo, en el propio monasterio, la talla en madera de nogal de **"San Benito,** una figura de más de dos metros de altura, tallada al directo. Al año siguiente realizaría la del **"Abad Oliba"**, también talla al directo en madera de nogal y de igual tamaño. Ambas figuras vienen presidiendo desde entonces las reuniones que se celebran en la Sala Capitular. Para San Benito tomó como modelo al padre Solà, que fue quien le firmó el encargo; pues además de vestir ya el hábito adecuado, su rostro reflejaba gran inteligencia. Ambas obras fueron presentadas en fotografía en algunas exposiciones de los años 40 -con gran éxito de crítica-, ya que, al ser la Sala Capitular parte de las dependencias de clausura de la abadía, no es visitable y, por lo tanto, ambas obras jamás podrían ser vistas por nadie más que por los propios monjes de Montserrat.

La Escolania de Montserrat

En 2015 la Sala mostraba ya los inevitables daños que ocasiona el paso del tiempo, tras 75 años desde esa última remodelación. Se procedió a una completa restauración de todos los elementos arquitectónicos, escultóricos, artísticos y decorativos, para eliminar el polvo y la humedad acumulados sobre pinturas, esculturas, ventanas, paredes... devolviéndoles toda su espectacularidad y belleza.

Para la nueva fachada del monasterio, el Abad Escarré le encargó, también a Margarita, un **"Escudo Episcopal"** (Catálogo, nº 78), que habría de colocarse sobre el portón de la entrada.

Algún tiempo después, en 1953, Margarita realizó un "escolanet" a tamaño natural, también talla al directo en madera de nogal y con una hucha en las manos, ya que es donde se recogen las limosnas. Se situó en el rellano de la escalera situada detrás del altar, que es por la que los feligreses acceden hasta "la Moreneta", es decir, en la antesala del cambril o Capilla de San José. Los dos modelos que posaron para esta figura fueron el hermano de Carina Mut (de Sitges) y Eduardo, co-autor de este libro, cuando tenían 12 y 10 años respectivamente. Sin saberlo, "son" con seguridad una de las figuras más "besadas" de España, ya que muchos de los que suben a besar a la Virgen, hacen lo mismo con la figura que está justo antes de llegar a ella, a los pies de la escalera, como delata la pulida y brillante superficie de su cabecita de madera.

Este **"Escolanet"** (Catálogo, nº 73) fue un encargo privado de José Mª Roca Codina para el Monasterio de Montserrat, en memoria de su hijo, que había muerto tras una penosa enfermedad, y cuyo mayor deseo, de no haber enfermado, había sido pertenecer a su prestigiosa Escolanía. La música, el canto gregoriano y la polifonía, han alcanzado notables cotas de excelencia en este monasterio, gracias, en parte, a su Escolanía, en la que los niños que conseguían entrar recibían una formación musical tan sólida que, en aquella época, conseguir ser admitido era un sueño para muchos niños y no pocos padres. Sueño difícil de alcanzar, ya que el proceso de admisión era muy riguroso y exigente. Incluía, además de tener buena voz y saber cantar, un dominio razonable del piano y conocimientos musicales suficientes como para superar un examen. Todo ello tan sólo para poder entrar "a prueba" durante unos meses, antes de ser finalmente aceptado. O no. Durante ese tiempo la voz sería educada y el timbre ajustado hasta conseguir la nitidez perfecta.

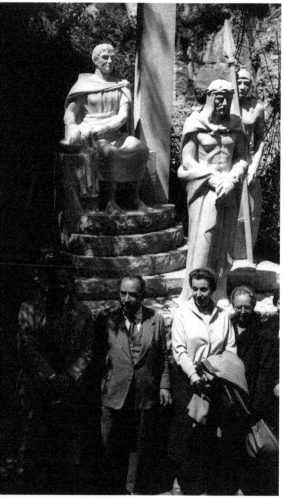

Acto inaugural de la 1ª Estación,
"Jesús es condenado a muerte"
(Margarita, en el centro)

Todos los trabajos de acondicionamiento y restauración de la montaña, necesarios y previos a la instalación del nuevo Vía Crucis, serían realizados por el Patronato Nacional de la Montaña de Montserrat. Había sido creado por Franco en 1950 con la función de preservar, mejorar y conservar tanto los parajes naturales de la montaña, como sus accesos públicos. Este Patronato, dependiente de la Diputación de Barcelona, sería el encargado de llevar a cabo la pavimentación, decoración y construcción del camino del Vía Crucis, obra imprescindible, asociada a la creación de los grupos escultóricos y en la que se invirtieron 50 millones de pesetas de la época. El Monasterio de Montserrat ya había publicado en la prensa, a finales de 1941, que se iban a reconstruir las nuevas estaciones y que Margarita, que ya había presentado el boceto para la primera de ellas, sería su autora. Sin embargo, la primera piedra no se pondría hasta 1954. La captación de fondos y donativos no empezaría por parte de La Unión Diocesana de Portantes del Santo Cristo -los verdaderos promotores del proyecto- hasta el año siguiente. Y no se inauguraría la Primera Estación hasta bien entrado 1957. Los "Portantes" calculaban que tardarían 3 ó 4 años en recolectar todos los fondos necesarios, y que cada una de las 14 Estaciones previstas costaría en torno a 150.000 o 200.000 pesetas.

> *"Estos catalanes, que sienten la dulce nostalgia de la tierra que les vio nacer, ofrecerán sus óbolos para que sea un hecho este monumental Vía Crucis, que surgirá en medio del inmenso templo que forma nuestra montaña litúrgica y en la que vemos reflejada toda la unción y el espíritu mariano de un pueblo".*

El 28 de abril de 1957 se inauguró solemnemente la primera Estación, **"Jesús es condenado a muerte"** (Catálogo, nº 88). Un grupo escultórico formado por 3 figuras de tamaño natural, esculpidas en piedra caliza y con una gran cruz. Las tres figuras son Jesucristo de pie, con las manos atadas y la corona de espinas, frente a un Poncio Pilato que está sentado tras él y un soldado romano, armado, que custodia a Jesucristo. Tras ellos,

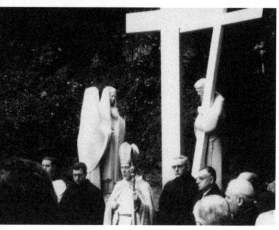

Acto inaugural de la 2ª Estación,
"Jesús encuentra a su madre"

una gran cruz, que se iría repitiendo en todas y cada una de las Estaciones. Al acto asistieron, entre otros, el Capitán General (accidental) Muñoz Valcárcel, el obispo auxiliar, Narcis Jubany, el prior de Montserrat, Abad Escarré... Durante todo el día se sucedieron un sinfín de actos de todo tipo, con una gran afluencia de público. Incluso a pesar de la lluvia torrencial que se desató a última hora de la tarde, pero que no impidió la celebración de la tradicional Vela a Santa María y la solemne misa que, a medianoche, oficiaría el propio Abad.

En 1959 se completó la tercera Estación, **"Jesús cae por primera vez"** (Catálogo, nº 90). Jesucristo está caído en el suelo, soportando él solo sobre uno de sus hombros el peso de la cruz, mientras un soldado y el Cirineo le contemplan desde atrás. Su rostro expresa con intensidad el dolor que está padeciendo y una terrible sensación de soledad, que es la que dota al grupo de una profunda carga dramática. Ese dramatismo es casi mayor hoy en día, si cabe, porque el vandalismo ha hecho desaparecer al soldado, al Cirineo y la cruz que carga, quedando solo Jesucristo en el suelo y la gran Cruz que le espera, tras él. Fue inaugurada en 1959.

En marzo de 1962 se inauguraron otras dos Estaciones, la segunda y la cuarta. En la segunda, **"Jesús encuentra a su madre"** (Catálogo, nº 89), dos de las figuras, María Magdalena y la Virgen María, están macladas, lo que les da mucho peso, necesario para equilibrar el conjunto y contrarrestar el que tiene Jesucristo, junto a la gran cruz central, que es el eje vertebrador de todos los grupos escultóricos del Vía Crucis. Ambas Estaciones quedaron inmortalizadas en la portada de La Vanguardia Española el día de su inauguración, el 6 de marzo de 1962, con una magnífica fotografía de Carlos Pérez de Rozas, y un amplio reportaje en páginas interiores. Por desgracia el vandalismo no tardó en destruir la escultura doble de las dos mujeres, que tuvo que ser sustituida por una **"Dolorosa"** (Catálogo, nº 119), que también acabó destruida. En la cuarta Estación, **"Cristo con la Cruz"** (Catálogo, nº 91), Jesucristo está solo, delante de ella, en el centro. A ambos lados, el Cirineo y un soldado, unidos por los extremos de otra cruz más pequeña, que sostienen entre ambos.

No tenemos constancia de la fecha en que fueron inauguradas la undécima y la duodécima Estación, **"Padre, os entrego mi espíritu"** (Catálogo, nº 92) y **"La bajada de la Cruz"** (Catálogo, nº 93). Tan solo hemos podido rescatar algunas imágenes de los bocetos en barro presentados por Margarita y que se utilizaron para captar los fondos necesarios, de algún yeso de una de las figuras del grupo y de la inauguración de la undécima Estación, finalmente instalada en el Vía Crucis. El boceto de la duodécima estación está fechado en 1956, aunque nunca se llegó a hacer. El Vía Crucis completo debía constar de 14 Estaciones, que irían recorriendo un camino a la sombra de los árboles, en uno de los paseos más fáciles y hermosos que se pueden hacer en la montaña de Montserrat, con vistas realmente espectaculares. La primera estaría muy cerca de la plaza Abad Oliba y la última junto a la Capilla de la Dolorosa. Pero la falta de presupuesto hizo que finalmente Margarita sólo realizara cuatro de ellas, las monumentales, y que el resto, mucho

más sencillas y pequeñas, las completara Domenec Fita con un estilo prácticamente abstracto. Finalmente, los donativos recibidos para el Vía Crucis fueron mucho menos cuantiosos de lo esperado. Han quedado, tan sólo, las imágenes de los bocetos en barro de lo que podrían haber sido algunas de las Estaciones que Margarita jamás llegó a hacer; pero con los que los "Portantes del Santo Cristo" intentaban entusiasmar a los fieles y obtener de ellos los copiosos donativos que hubieran permitido llevar a término más pasos.

Según la prensa de la época, Margarita había creado en esta gran obra *"unas figuras y una composición noble y dolorosa, en la que predomina siempre en el conjunto la Cruz, erguida y patética, vivo símbolo de la redención y el dolor. Ha estilizado los ropajes, los escorzos y ha simplificado al máximo la composición y el juego de las figuras; pero se ha mantenido fiel y realista en la representación de los rostros, que expresan el drama que ha de culminar en el Calvario".*(94) Son figuras que se caracterizan por una gran simplificación de las formas, especialmente *"en el tratamiento que da a los tejidos, a las vestimentas, en general muy esquematizadas, pero sin dejar de lado un claro conocimiento del estudio anatómico."*(95)

> *"Ante el Vía Crucis de Montserrat renaciente, puede hablarse de un equilibrio entre las líneas modernas, estilizadas, sobre la piedra viva, que parece comunicar, a pesar de su hieratismo inmóvil, el latido viviente de los dolores de Cristo y de las santas mujeres (...). Dentro de esta concepción puede hablarse de un Vía Crucis moderno en una montaña más que milenaria, (...) porque (en su ejecución) se ha tenido presente la perspectiva de la montaña. Innegablemente es ella la protagonista natural, en la que este Vía Crucis es una bella nota".*(96)
>
> *"Margarita Sans-Jordi, como escultora que realiza las Estaciones, significa en este Vía Crucis la continuidad de una labor hace tiempo mantenida en el Real Monasterio de Montserrat. Aparte de haber realizado las esculturas de San Benito y del Abad Oliba, la ilustre artista es la decana de las escultoras de España. Reconocida y admirada oficialmente como la primera escultora de la península, Premio Nacional de Escultura con la Beca Conde de Cartagena, en el proyecto de las diversas Estaciones ha sabido equilibrar la unidad con la variedad. Atenta al momento actual del arte, con el dominio de una seguridad que le permite realizar las tallas directas, une a su sensibilidad femenina la reciedumbre del arte.*(97)

Desgraciadamente las actitudes poco civilizadas de algunas personas y los ocasionales deslizamientos de tierras, han provocado en los últimos años desperfectos y daños en algunas de las esculturas, hasta el punto de que las más maltrechas han tenido que ser retiradas.

(94) Juan Cortés. Destino nº 1294, 26/5/1962
(95) "Josep Llimona i el seu taller". Natàlia Esquinas Giménez. Universidad de Barcelona, 2015
(96) "Un Vía Crucis moderno en una montaña antigua". Octavio Saltor. 1963
(97) "El día 28 será inaugurado el monumental Vía Crucis de Montserrat". José del Castillo. Solidaridad 4/1957

11

Segunda mitad del
siglo XX

Margarita en su taller

Durante los primeros años de la década de los 50, Margarita estuvo muy volcada en el inmenso trabajo que le suponía todo el proyecto del Vía Crucis de Montserrat, con sus grupos escultóricos tallados en piedra y a tamaño natural. Trabajo que compaginaba, siempre que podía, con otros encargos.

Tan frenética actividad le obliga a acudir a su taller incluso los fines de semana. Como no sabía qué hacer con nosotros, los tres hijos mayores, nos llevaba a su taller, a "*la torre*", y nos ponía a jugar con barro. Hicimos unas sirenas tan bien hechas, que nos las esmaltó y nos las coció en el horno que tenía. También trabajamos la madera. Recuerdo que, temiendo que nos lastimásemos con las afiladas gubias que ella utilizaba, nos hizo unas parecidas, pero con el filo romo, casi rozando al de un destornillador. Pero, eso sí, nos proporcionaba una madera muy buena -que al parecer sólo conocen los escultores-, blanda, sin poro y que se lija estupendamente, llamada "nogal-satin", nombre que le viene de la textura satinada que muestra cuando está acabada. Con grandes dificultades para realizar el "vaciado", hicimos cada uno de nosotros una piragua india casi perfecta; aunque imagino que debían de tener los volúmenes mal compensados, porque al ponerlas en la bañera, con toda nuestra ilusión y sin indio alguno, se daban la vuelta. Ella nunca supo ver dónde estaba el problema. O por lo menos no nos lo dijo. Ahora, que ya soy ingeniero, puedo imaginarme que el vaciado no era lo bastante preciso como para dejar un espesor regular en todas partes.

A mis 11 años me encontraba completamente feliz en su taller. Por un lado, estaba muy orgulloso de mi madre, porque cuando la sirena parecía un besugo, se acercaba y, con dos apretones de los dedos, volvía a ser una sirena. Por otro lado, las madres de todos mis amigos no hacían nada especial, al menos que yo supiese. Y mi madre era distinta. Tenía mucha personalidad y, sobre todo, una profesión que me entusiasmaba. No dejaba de crear. Cuanto más difícil me parecía a mí modelar, más admiraba a mi madre. El olor del laurel calentado en el chubesqui me embriagaba y deseaba que aquellas tardes no acabasen nunca. Podíamos llevarnos nuestra "obra", no resuelta todavía, a casa. Podías despertarte a medianoche y mirarla; estabas "creando", algo tan malo como

imaginar se pueda, pero "creando" al fin y al cabo. Con aquellas ingenuas figuras nos hacíamos cómplices de mi madre, lo cual nos proporcionaba una inmensa satisfacción y hacía que nos sintiéramos "especiales" en el colegio y en todas partes. Pienso ahora que nunca se podría repetir aquel ambiente, sin ella. Me sentía seguro, y hacer canoas, sirenas o lo que fuera, crear, en definitiva, era la mayor plenitud. Recuerdo que en clase se sentaba en el pupitre contiguo al mío un compañero y amigo, que hoy día es el reconocido escritor y poeta, además de miembro de la Real Academia Española de la Lengua, Pere Gimferrer. Y que, gracias a mi madre, yo me sentía "tan creador" como él, que no paraba de llenar cuartillas con una letra infernal, mientras yo dibujaba y dibujaba sin parar.

En 1951 Margarita recibió el encargo de realizar un busto de bronce de **"Franco"** (Catálogo, nº 80) para colocarlo en el Palacio de Pedralbes de Barcelona, que es la residencia oficial del jefe del Estado cuando visita la ciudad. Realizó un retrato a partir de las escasas cinco fotografías que le proporcionaron, con todas sus medallas, hombreras, charreteras y estrellas de cuatro puntas de Capitán General. Al verla terminada, el arquitecto jefe de la Oficina Técnica de Patrimonio Municipal, le comentó que no resaltaría lo suficiente en la ubicación en los jardines del Palacio donde tenían inicialmente previsto instalarlo, por lo que habían decidido construir una hornacina especial en el primer tramo de la escalinata principal, trasladando a otra estancia la pintura que hasta ese momento había ocupado ese lugar. La obra quedó finalizada en 1952 y se colocó en la escalinata inmediatamente, donde permaneció hasta la restauración de la democracia. Una reproducción en bronce (sólo de la cabeza) fue donada al Ayuntamiento de Barcelona en 1954, y estuvo colocada en la Sala de Plenos hasta 1977.(98)

En 1957, La Cofradía de Antiguos Alumnos de las Escuelas Pías de Sitges, le encargó un "paso" para la Procesión de Semana Santa. Sería el estandarte de la Cofradía, que figuraba en las Procesiones de los Misterios, que se celebran cada Semana Santa en Sitges desde hace mucho, mucho tiempo. Los Escolapios deseaban tener un paso en el que la Virgen, patrona de la institución, *"figurara acompañando a su hijo hasta la consumación del calvario, dispuesta a prestarle el consuelo de su presencia"*.(99) Margarita creó **"Jesús en el Camino de la Amargura"** (Catálogo, nº 87), que consta de tres figuras: Jesús cargando con la Cruz, junto a él María, que le acompaña, y detrás el Cirineo, que le ayuda a soportar el peso de la Cruz. Toda esta obra se talló en madera de nogal y se policromó. Las figuras son a tamaño natural. Sirvieron de modelo Álvaro Braune de Mendoza (sobrino de Margarita) para la figura de Jesucristo y Aurelio Jordi Dotras (primo) para el Cirineo. A Aurelio le gustó tanto verse en escultura, que tiempo después le encargó su propio busto. Y al pueblo de Sitges le gustó tanto el "paso", que contribuyó a su financiación con generosos donativos.(100)

(98) "La cruz del expediente 2.389". Jaume V. Aroca. La Vanguardia 28/7/2000, pág. 5
(99) "El Pas del Antics Alumnes de l'Escola Pía", L'Eco de Sitges 18/3/2000
(100) "Sitges. Nuevo Paso para Semana Santa". A.M. Diari de Vilanova 25/2/1956

La ermita de San Sebastián (Sitges), en la que se guarda el Paso de Semana Santa
"Jesús en el Camino de la Amargura"

Faltaba menos de una semana para el Viernes Santo y para la Procesión de Sitges, en la que este paso tendría que desfilar por primera vez; pero por una serie de circunstancias -casi todas debidas a la falta de formalidad de los industriales que intervenían-, no estaba terminado ni policromado, a pesar de que Margarita había estado trabajando muy duro y hasta muy tarde durante los últimos días. Ante tal emergencia, como conservaba los yesos que habían servido de modelo para preparar la madera con el puntómetro, les dio cientos de golpes con la gubia, para hacer unos pequeños hoyos que les dieran el aspecto de madera tallada, y a continuación los policromó. Destrozó las gubias, pero el Paso podría salir y, por la noche, con la música, el fervor y la iluminación de las velas, nadie notaría el "cambiazo". Tiempo habría después de sustituir esas figuras por las auténticas, cuando estuvieran terminadas. Pero la suerte no acompañaba ni a Margarita ni a la Cofradía de los Escolapios de Sitges. El Viernes Santo, con la Procesión ya avanzando, comenzó a llover. Al principio con unas gotas finas, pero suficientes como para desteñir la falsa policromía, que era de pintura corriente de paredes. Lo milagroso fue que, al tener que retirar todos los Pasos para que no se deteriorasen, especialmente aquellos que llevaban mantos y otros elementos textiles, el de los Escolapios "coló" como el auténtico y nadie se dio cuenta de la realidad. Al año siguiente el de madera ya salió de la iglesia que hay junto al cementerio del pueblo, que es donde permanece guardado el resto del año. Durante un tiempo se perdió la tradición de las Procesiones en Sitges, pero en 1990 se retomó y el "Paso" volvió a desfilar.

Unos años más tarde, hacia 1964, Margarita recibió una carta de Antoni Vigó i Marcé, que, en nombre de la Cofradía, le pedía prestados dos de los soldados romanos -los modelos en yeso- que Margarita había hecho para el Vía Crucis de Montserrat, porque querían situarlos en la entrada de un acto oficial que estaban preparando. Como todavía no los había destruido, se los prestó. Ellos

mismos se hicieron cargo de trasladarlos, pintarlos de gris y devolverlos después. Y nosotros, antes de que Margarita los rompiera y acabaran en el "pozo", nos los llevamos y los guardamos. Ahora están colocados en nuestra casa de Barcelona, flanqueando la entrada.

Por aquella misma época -y aunque no venga a cuento-, compró a la Compañía de Productos Africanos una pieza de un tipo de madera muy raro llamado "ukola", muy grande y cara, de 180x325 cm., que nos llamó mucho la atención, aunque nunca supimos para qué la utilizó. O al menos no lo recordamos. También consiguió obtener su permiso internacional de conducir ¡Tiembla mundo! Era muy mañosa y podía conducir muy bien, pero nunca asumió que había otros coches en la carretera. Eso me recuerda la última vez que mi suegra, Margarita, consiguió que le renovaran el permiso, cuando ya tenía bastantes más de 80 años... Al hacer la prueba de reflejos, consiguió sortear perfectamente todos los obstáculos del aparatito ese en el que, con un mando tipo *playstation*, debes controlar el "vehículo" sin salirte de tu carril: lo consiguió sin mayores problemas, según ella, que lo contaba con mucha gracia y picardía, gracias a la pericia en el uso de sus manos que le daba el ser escultora... y a que no paró ni un momento de hablar con el técnico, al que tenía embelesado... y poco atento a la prueba.

Félix Estrada, dueño de una de las más importantes tiendas de muebles de la época, "Muebles La Fábrica", tenía una casa en una bonita población residencial próxima a Barcelona, Bellaterra, en una inmensa parcela ajardinada. Era un apasionado de la escultura y, durante años, fue comprando obras escultóricas de piedra, mármol y bronce de diversos artistas y muy variados estilos, pero fundamentalmente de entre los años 50 y 70. Las iba colocando en su jardín, adornado con lagos artificiales y una esmerada y abundante selección de plantas exóticas y especies botánicas, hasta convertirlo en un verdadero museo de escultura al aire libre, abierto al público. Le compró una a Margarita: **"Jovenívola"** (Catálogo, nº 94), una figura de 180 cm de altura, realizada en mármol blanco.

El jardín de esculturas de la finca El Predregar, en Bellaterra

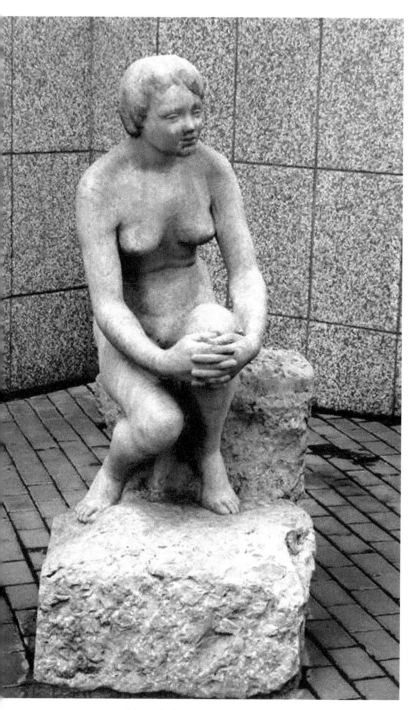

"Jovenívola", ya instalada en una de las calles de Monistrol de Calders

Todo ese conjunto de obras entró a formar parte del patrimonio de su propia Fundación, Estrada Saladich. En 2016, antes de morir, decidió donar al pueblo en el que había nacido, Monistrol de Calders, la gran colección de esculturas que había logrado reunir en la finca "El Pedregal". Más de 40 piezas para una población de menos de 700 habitantes... Ha costado años, tiempo y dinero, pero hoy en día la pequeña población de Monistrol es, probablemente, la ciudad con mayor ratio de esculturas por habitante del mundo, esculturas estudiadamente diseminadas por sus calles, para que conformen un hermoso paseo que recorre y llena de belleza todos sus rincones. El consistorio realizó un enorme esfuerzo para encontrarle a cada una la mejor ubicación posible, teniendo en cuenta el peso, el volumen y la estética. Y el resultado es que las han dotado no sólo de un nuevo alojamiento, sino de una nueva vida. Ha creado incluso un Centro de Interpretación de las Obras, en el que el visitante puede encontrar información de cada una y, en algunos casos, los bocetos y los dibujos realizados por los artistas durante su creación.

A través de su galerista de Madrid, José Luis Vilches, le llegó el encargo de una virgen de 1,5 m de altura, una **"Purísima"** (Catálogo, nº 120) que, finalmente, no estamos seguros de si la realizó en mármol o en alabastro, porque

no se conservaron imágenes. Sólo la factura.

El **M**useo de las Américas, en Madrid, le encargó una estatua de **"Isabel la Católica"** (Catálogo, nº 95), para poner en el vestíbulo del Museo. Y la Iglesia de los Salesianos de Sarrià, en Barcelona, una escultura del **"Padre Rúa"** (Catálogo, nº 84).

En cuanto a las exposiciones de aquellos años 50, la más interesante para ella fue la que se organizó en Madrid, en noviembre de 1954, con motivo del 25 aniversario de la Casa de Velázquez, con obras de sus pensionados a lo largo de ese cuarto de siglo. Presentó tres bustos y una figura: un bronce titulado **"Cap de Noia"** (Catálogo, nº 72), del que Mariano Tomás dijo en el diario "Madrid" que *"lo más gracioso es una cabeza de mujer con bucles alborotados y la sonrisa inocentemente picaresca".(101)* En mármol, un retrato *"de expresión tan distinta de la primera, pues aquí copia un gesto deliciosamente melancólico".* Y la versión "tapada" de **"La Canción del Mar"** (Catálogo, nº 55), en mármol blanco.

En 1956 formó parte de la Exposición que se celebró en Barcelona y que reunió las principales obras de arte que contienen el Monasterio y la montaña de Montserrat, además de obras relacionadas con San Ignacio de Loyola. Y en 1960 participó en la Exposición Nacional de Bellas Artes con un *"Desnudo"*, del que, por desgracia, no tenemos más información ni imagen alguna, por lo que no ha podido ser catalogado.

Participó asimismo en una exposición celebrada en Cannes sobre escultura en cerámica, en la que presentó sus **"Cuatro Estaciones"** -poca más obra había realizado en cerámica o porcelana...-. Al terminar la muestra, el conservador del Museo de Cerámica González Martí, de Valencia, Enrique Domínguez, le pidió permiso para quedarse para su museo alguna de las obras que expuso. No sabemos si finalmente lo hizo, pero Margarita no solía regalar sus estatuas. No sólo porque eran "su" trabajo, sino también porque cada de ellas había supuesto una fuerte inversión económica en el material de base sobre el cual trabajar. No creemos que regalase nunca ninguna. Repetía una y otra vez: *"Nunca regales una obra tuya, perderías tu "caché" y al final tu obra no valdrá nada. Si temes que alguien te va a pedir que le regales algo, ponte la bata blanca y todo se verá profesional, como en la consulta de un médico. Con otros artistas, sin embargo, puedes intercambiar obra, hacer trueque".* Yo, que soy hijo suyo, en vida le compré dos estatuas y un cuadro. Eso sí, me dio precio de galerista. Ella en cambio sí que se quedó algún cuadro mío cuando se lo enseñaba y nunca me pagó nada; me decía que era "prestado" y luego, cuando ya lo colgaba en la pared, *"... ¡ya lo heredarás...!"* Y así ha sido.

(101) *"Obras de los pensionados de la Casa de Velázquez". Mariano Tomás. Madrid, 24/11/1954*

*La casa de Suiza, a orillas
del lago Leman*

En 1960 muere Juan Sans Ferrer, padre de *Matita*, después de una larga enfermedad. Aunque se fue *apagando* durante casi dos años, el golpe para ella fue enorme, pues había sido, además de su padre, su "maestro", no en la escultura, sino en la vida. En casa de sus padres ya solo quedaban Mercedes (su hermana) y *Mamita* (su madre). Con los años Mercedes, soltera, llegó a estar tan ligada a su madre que se transformó en su "prótesis". Hasta el punto de que hacía tiempo que ya no se las llamaba individualmente, sino al conjunto de ambas, como *"mamá-y-Mercedes"* o, definitivamente, *"las mamitas"*. Todo siguió sin grandes cambios, porque el "mando" en lo espiritual hacía mucho tiempo que lo detentaba *Mamita*, y *Mercedes* en lo material, ya que tenía muchísimos contactos y hacía varios años que se dedicaba a las antigüedades, a su manera, un tanto especial. Cuando fallecían personas conocidas mayores, sus hijos se encontraban con que debían "vaciar" el piso y a menudo no sabían muy bien qué hacer con todo lo que contenía, ya que ellos, en general, tenían ya sus respectivas viviendas perfectamente montadas y equipadas. La mayor parte lo que hacía era elegir dos o tres cosas y el resto iba a parar a casas de subastas. Mercedes, que estaba muy bien relacionada y se había interesado por lo que "todos" deseaban o necesitaban, pasaba por estos pisos que había que "vaciar" y tasaba lo que contenían. Cuando encontraba algo que sabía que alguien quería o necesitaba, facilitaba la operación de compraventa entre ambos, por una comisión razonable. De lo demás, tomaba nota de lo que le parecía interesante y le buscaba nuevo propietario. Si algo le gustaba mucho, lo compraba ella, lo llevaba a su casa, y lo colocaba -si era posible- en el salón, encima de la pianola Fisher de *Mamita,* para que durante unos días lo disfrutaran su madre y sus hermanas. Al cabo de unos días buscaba comprador y lo vendía.

La casa de sus padres estaba en la parte alta del Paseo de Gracia, en la esquina del Pasaje de la Concepción. En este pasaje había un garaje, en el que se habían instalado los "Autos Boby", un negocio pionero de alquiler de coches sin chófer que, desde la guerra, mantenían su cuñado, Antonio Gisbert y su primo, Calixto Bergnes. En ese garaje aparcaba *Matita* cada tarde, al hacer su cotidiana visita a su madre y a su hermana. A sus hijos nos había llevado muchísimas veces y doy

Las "Villas Dubochet", a orillas del lago Leman, en Montreux (Suiza)

fe de que las conversaciones entre Margarita y su hermana eran siempre de lo más alocadas y divertidas. Iban saltando continuamente en el tiempo y en las personas, lo cual obligaba a los ajenos a prestar toda la atención, so pena de perderse y no poder volver a coger el felliniano hilo. A las seis y media en punto llegaba, también cada día, la tercera hermana, Elisita. Y en el momento en el que oían sonar el timbre, *Matita* y Mercedes paraban en seco sus descacharrantes desvaríos y salían a recibir a su hermana, con otro protocolo. Se había acabado la fiesta, porque Elisita era persona seria y cabal, ajena a cualquier fantasía o a recordar cualquier barbaridad del pasado. *Matita* y Mercedes, por contra, estaban tan llenas de vitalidad y sus vidas tan plagadas de vivencias, anécdotas y fantasías, que era imposible que dejaran de hablar ni un momento, día tras día, año tras año. A la hora de la merienda *Mamita*, como buena cubana, se llenaba una taza con azúcar y tiraba dentro un par de gotitas de café, quedando una panela imposible de beber. En la esquina de Rosellón había una panadería, de la que Mercedes le subía cada tarde un merengue a su madre. Mi padre nunca soportó aquellos *"aquelarres"*, a los que no había asistido nunca, pero de los que tenía "conocimiento".

Mi familia tenía una villa en Montreux (Suiza), en la zona de Clarens, con un jardín que llegaba hasta el borde del lago Leman, frente a la isla de Salagnon. Era una casa de tres pisos de principios de siglo, que formaba parte de una hilera de casas similares conocidas como "Villas Dubochet". Las había construido Emmanuel-François Dubochet para la nobleza que había huido de Rusia tras la caída de los zares. Detrás de las villas, sobre una colina, se levantaba el Château des Crêtes de Clarens, propiedad de otro Dubochet. En nuestra casa quedaban todavía restos del esplendor que tuviera en su tiempo, como los parquets de ébano y otras preciosas maderas, formando dibujos y cenefas; o las chimeneas cerradas, de cerámica de estilo ruso.

Allí pasamos la familia los veranos desde 1960, frente a las impresionantes montañas alpinas del Grammont y los Dents du Midi, y el reflejo en el lago de las lucecitas de Le Bouveret y de St. Gingolph y, ya desde Francia, las rojas del casino de Evian, en la orilla opuesta. En la esquina de las "Villas Dubochet" había un garaje-gasolinera, en el que mi madre se compraba cada año un

135

La Croix de Chevalier de l'Ordre des Arts et des Lettres (anverso y reverso)

André Malraux, novelista y Ministro de Cultura del gobierno francés, le impuso la Croix de Chevalier

coche de ocasión al comenzar el verano, y que volvía a vender, casi por el mismo precio, cuando regresábamos a Barcelona, tras pasar los tres meses de verano. También cada año buscaba una casita de alquiler para *"ma-mère-et-ma-soeur"* (refiriéndose a su madre y su hermana), para que pasasen cerca un mes de vacaciones y no descuidar, así, ni un solo día, la costumbre de reunirse cada tarde, con sus divertidas y vertiginosas conversaciones. Por las mañanas hacían sus excursiones a Montreux, a Vevey, a Laussanne... y Mercedes, incluso, aprovechaba para hacer algún pequeño negocio de antigüedades en Ginebra. Nosotros, los hermanos, nos lanzábamos a subir en agotadoras caminatas las escarpadas montañas alpinas a nuestro alcance, con un profesor-guía-tutor-amigo, que nos hizo amar esas montañas y esos lagos increíbles, con la misma pasión que los amaba él, nativo del lugar y vegetariano, algo que resultaba muy exótico en aquella época. Y más para nosotros, feroces carnívoros adolescentes.

Estando como estábamos en el centro de Europa, las visitas de parientes y de amigos no cesaban durante todo el verano, casi todas con estancia en casa. Mi padre, que tampoco soportaba todo este vaivén -y además tenía que trabajar-, se limitaba a pasar con nosotros solamente las dos semanas centrales de agosto.

Recién estrenado ese primer verano en Suiza, mi madre recibió una gran noticia: el Ministro Plenipotenciario del Gobierno francés, Jacques Juillet, a través de la Embajada de Francia en Madrid, le comunicó que le había sido concedida la Insignia de **La Croix de Chevalier de l'Ordre des Arts et des Lettres de la República Francesa**, distinción honorífica que el gobierno francés tan sólo había concedido a siete personas hasta entonces y que, a fecha de hoy, 60 años después, solo han recibido 450 personas en todo el mundo. Es una condecoración que no se prodiga demasiado. Con esta distinción Francia recompensa a las personas que han sobresalido con sus creaciones artísticas o literarias, a través de su país. La *Croix de Chevalier* le fue impuesta a Margarita por el

novelista francés André Malraux, que por entonces ostentaba el cargo de Ministro de Cultura de la República de Francia. Ese mismo año le fue concedida también al escritor norteamericano T.S.Eliot. Ya en invierno, la citaron para ir a recoger, en un acto oficial, las insignias en todos los formatos que tiene este galardón. Uno de esos formatos era un "pin" con una bola roja que, en Francia, casi obliga a "hacer una reverencia" a quien lo lleva. Años más tarde, mi hermano mayor, Javier, Catedrático de Química Orgánica y reconocido científico, también recibió otra prestigiosa condecoración francesa, L'Ordre du Mérit.

Ese mismo verano *Matita* le envió una nota a la Reina Victoria Eugenia, que estaba enferma y residía en Laussanne, interesándose por su salud. La nota le fue amablemente contestada. La Reina Victoria Eugenia era la madre de la Infanta Doña Beatriz, con quien tan buenas migas hiciera en Roma, mientras trabajaba en su busto. Al verano siguiente, como muestra de agradecimiento, La Reina la invitó a visitarla con sus hijos. Mis dos hermanos mayores, Juan Fernando (*Juancho*) y Javier, la acompañaron. Y mientras ambas mujeres departían, mis hermanos salieron a pasear por los jardines del hotel con su nieto, el joven príncipe D. Juan Carlos de Borbón, manteniendo una larga e interesante conversación sobre fútbol. Al menos eso me dijeron.

Durante el verano siguiente, en agosto de 1961, moriría Ángel Ferrant, al que Margarita siempre consideró como su verdadero maestro. Tuvo un gran disgusto, realmente. La Vanguardia publicó una larga necrológica, firmada por J. Cortés y Sánchez Camargo.

El presidente de la "Comisión del Corpus" de Sitges, Samuel Barrachina, le pidió un dibujo a pluma para el cartel de las fiestas del *Corpus*, que, durante muchos años, fue uno de los acontecimientos más famosos y notorios del país. El jueves en el que se celebraba el *Corpus Christi*, todas las calles de Sitges se alfombraban literalmente con preciosos y elaboradísimos dibujos realizados con flores multicolores. El pueblo entero trabajaba durante toda la noche montando las "alfombras", para que al amanecer estuvieran listas y magníficas. Un verdadero espectáculo que, año tras año, atraía a miles de visitantes y adornaba con todavía más belleza a una de las poblaciones más hermosas del litoral catalán. En cada edición, el cartel anunciador del Corpus era realizado por un notable pintor catalán: Durancamps, Pruna, Jou, Sisquella, ... El de 1962 fue obra de Margarita Sans-Jordi.

A finales del verano de 1965, Jacinto Alcántara, Director de Bellas Artes del Ministerio de Educación Nacional y buen amigo de Margarita, le escribió anunciando que se estaba preparando una importante exposición de cerámica española, de un mes de duración, que se celebraría en el Casón del Buen Retiro de Madrid y de la cual le habían honrado nombrándole comisario. El Ministerio correría con todos los gastos de los expositores y le parecía imprescindible que sus obras formasen parte de ese evento. Finalmente, **Cerámica Española: de la Prehistoria a**

nuestros días, se inaugura en febrero de 1966 y se exhiben auténticos tesoros, especialmente de la prehistoria y de la edad de bronce. Tesoros que raramente salen de sus respectivos museos, diseminados por todo el país. En su carta le solicita a Margarita que elija las piezas que desee mostrar, y se las entregue -cuatro en total- al director del Museo Arqueológico de Montjuich (Barcelona), Eduard Ripoll. Así lo hizo y las cuatro piezas partieron hacia Madrid. No hemos conseguido encontrar físicamente ningún catálogo, en el que constaría qué obras fueron. Pero sí hemos podido localizar el discurso de entrada que, como nuevo miembro de la Real Academia de Bellas Artes de San Fernando, iba a pronunciar Jacinto Alcántara unos meses más tarde. Versaba sobre la historia de la cerámica en España, y en su texto se recogía esta frase: *"Entre los artistas de fama que han dedicado su atención a la cerámica, además de nuestro genial Picasso, mencionaré a los catalanes Llorens Artigas, Sans-Jordi, Alós..."*. Lamentablemente murió asesinado por un perturbado mental antes de poder pronunciarlo, pero la Academia decidió incluirlo en su siguiente publicación, que fue la Memoria Anual. Jacinto Alcántara había sido Director de la Escuela de Cerámica de Moncloa, creada por su padre, Francisco Alcántara. Una institución de espíritu liberal, vinculada en su concepción a la Institución Libre de Enseñanza, que buscaba fomentar la creatividad entre sus alumnos y su crecimiento como artistas, de una forma culta. Uno de esos alumnos fue el hombre que asesinó a Jacinto Alcántara, en su propia casa, de una puñalada. Se había obsesionado años atrás con que una mujer retratada en un cuadro propiedad de Alcántara era su madre y que estaba muy mal pintada, por lo que él debía vengarla. Asistió a la escuela como alumno y, al suspender una y otra vez por su escasa calidad, decidió culminar su venganza, aprovechando una salida del hospital psiquiátrico en el que había sido temporalmente recluido.

En noviembre de 1968 participó en una exposición colectiva de pintura y escultura celebrada en el **Cercle Sant Lluc,** como recoge la prensa de la época.(102) Otras novedades de aquellos años son el nombramiento de un antiguo compañero, pensionado como ella en la Casa de Velázquez, como nuevo director de la entidad en Madrid. François Chevalier, que así se llamaba, invitó a Margarita a visitarles, ya que le quiere presentar a algunos de los nuevos pensionados, *"artistas nuevos muy interesantes"*. Paralelamente, Luis Montané Mollfullet, un pintor y escultor catalán que además era presidente de la Agrupación Sindical de Bellas Artes (ANSIBA), contacta con ella a fin de recabar información para el artículo que está escribiendo sobre las esculturas de la ciudad de Barcelona. En cuanto a los encargos de la década de los 60, poco ha quedado documentado a excepción de una escultura en piedra, a tamaño natural, para la piscina de una finca particular. No quedaron imágenes de la obra terminada y colocada, **"Reflexiones"** (Catálogo, nº 96), pero sí el yeso que se utilizó como modelo para esculpirla. Por último, la prestigiosa joyería barcelonesa **Masriera y Carreras** le encargó una serie de relieves, en yeso, que les habrían de servir como modelo para realizar una colección de cursis medallas de Primera Comunión (Catálogo, nº 116).

(102) La Vanguardia Española 14/11/1968 pág. 29

A finales de los 60 la familia deja Montreux y vuelve a pasar los veranos en Salou, una población costera muy de "veraneantes", en la que ya habíamos pasado muchas vacaciones cuando éramos pequeños. De hecho, los tres hijos mayores andábamos ya haciendo la "mili" y en otras "aventuras" más propias de jóvenes veinteañeros, así que en la casita alquilada de Salou apenas están *Matita* con los dos pequeños, Carlos y *Chuchú*, y algún que otro invitado ocasional. Como por ejemplo Lars, el hijo de su íntima amiga danesa Bodil, de los tiempos de la Ciudad Universitaria de París. Ambos viven ahora en Estados Unidos -Bodil se casó con un marine de la Navy-, por lo que la idea es intercambiar niños en verano: Lars ese año en España y mi hermano pequeño, Carlos, el siguiente en Vermont.

El Salou que yo recuerdo de cuando tenía seis o siete años, era un pueblo de pocas casas, que empezaban una vez cruzada la vía del tren, con paso a nivel corredizo y manual. Lo recuerdo porque a mi hermano *Juancho*, jugando a correr y descorrer la barrera, se le quedó un pie atrapado y una rueda de la barrera le pasó por encima, por lo que la uña de uno de sus dedos quedó tan negra, que me impresionó. A doscientos metros estaba la plaza Bonet, que era el "centro de la elegancia" del pueblo. Frente a ella estaba el espigón (donde años más tarde se levantaría el Club Náutico). A la derecha el Hotel Planas, que era la referencia del pueblo en materia hostelera. Y a la izquierda tres chalets, cuya fachada principal daba a la plaza. La del centro era propiedad de mis tíos, Elisita y Antonio. Su vecino era el Sr. Bonet, un rico y acaudalado industrial del sector textil, que se había hecho construir la mansión modernista -hoy convertida en museo- que daba nombre a la plaza. La casa que aquel año había alquilado mi madre estaba muy cerca, por lo que cada tarde se organizaba en casa de Elisita la reunión habitual de las tardes en casa de mi abuela. Antes de la época de Suiza, mis padres solían alquilar varias habitaciones en la pensión del *Sr. Pere*, si no llegaban a tiempo de alquilar una casa con un gran jardín. La vida entonces giraba en torno a los paseos matinales en el "llaut mallorquín" del tío Antonio (barca de madera con toldo característica del Mediterráneo), para bañarnos en las desérticas calas de La Font o de Las Dunas, con nuestros primos Antonio, Carmen y Elisa, más el primo de éstos, Juan Gisbert, que de mayor sería un famoso tenista, con un magnífico palmarés. Por la tarde íbamos a pescar. Y los fines de semana venía mi padre, que nos llevaba a comer paella al Hotel Planas o langostinos a Cambrils, la otra ciudad de "veraneantes" de la costa tarraconense. Un gran momento del fin de semana era la hora de "la paga": 5,25 pesetas que nos daba mi padre, pero que siempre estaban sujetas a los descuentos que nos aplicaba mi madre por algunas "malas praxis" cometidas durante la semana; pero nos daban para comprar *Hazañas Bélicas*, *Supermán*, *El Guerreo del Antifaz* y, mi hermana, *Florita* o *Marisol*. Como siempre había primos invitados, más parecía una casa de colonias que otra cosa. Durante esos veranos a *Matita* le dio por hacer sus pinitos en "inglés", sin profesor ni profesora alguna, pero de alguna manera se las ingeniaba para estudiar por su cuenta, pues estaba preparando su "gran gira" por Estados Unidos con *Chuchú*, cuando fueran a "rescatar" a Carlos. Aquel verano fue Lars el que tuvo que hacerle de *sparring* y todavía ríe.

12

El Salón Femenino de
Arte Actual.
Sigue la polémica de
género

Durante los últimos años del franquismo la sociedad empezó a vislumbrar algunos cambios, lentos pero significativos, en lo que al papel de la mujer se refería. Un pequeño grupo de jóvenes artistas catalanas formadas en la Escuela de Bellas Artes de Barcelona, pusieron en marcha una iniciativa inspirada en el Salón Internacional Femenino de París: los sucesivos **Salón Femenino de Arte Actual** que, con el soporte de la Diputación de Barcelona, se celebraron anualmente entre 1962 y 1971, en el Antiguo Hospital de La Santa Cruz primero y en el Palacio de la Virreina después. Su objetivo era obtener un mayor reconocimiento social al arte realizado por mujeres. Fue una iniciativa muy bien acogida por la calidad y vitalidad de las obras que se expusieron, si bien la crítica de la I edición echó en falta nombres de la talla de Margarita Sans-Jordi, Luisa Granero, o las pintoras Nuria Llimona y Teresa Condeminas.(103)

En el prólogo del catálogo de una de las ediciones en la que participó Margarita, la VIII concretamente, la escritora catalana Mª Aurelia Capmany puso de manifiesto la necesidad de visualizar la creación femenina:

"Hace tanto tiempo que dura esta lucha femenina que algunos ingenuos, o algunos malintencionados, han decidido que el problema femenino está resuelto y les gusta sorprenderse cuando, por ejemplo, se anuncia un Salón Femenino. Haciendo uso de una lógica irrefutable, los malintencionados ingenuos pueden decir que los salones de arte nunca han sido masculinos. Y tienen razón. Nadie habla de Salón masculino del automóvil, ni de la Bienal masculina de Sao Paulo, ni de la Academia Masculina de la Lengua. No existe ningún examen previo de virilidad, es cierto, pero la tarjeta de identidad de una mujer es observada con prevención. Naturalmente los bienintencionados ingenuos deducen que las dificultades con que se encuentra la mujer residen en sus propias virtudes, es decir, que la obra de creación femenina es obra de menor calidad, que escasamente consigue el promedio que otras expresiones de la cultura exigen".

Tarde o temprano, la causa del feminismo tenía que revolver y agitar de una vez el mundo del arte en su conjunto, una revolución que unas pocas mujeres no podían hacer por sí solas, aunque lo intentaron. Alguna voz inteligente del pasado ya lo anunciaba en 1935:

"Rosario Velasco y Margarita Sans-Jordi se destacan ahora, cada una en su estilo, de entre un cúmulo de expositores que solicitan la atención y el favor del público. La causa del feminismo ganará desde luego al contar con tan calificadas personalidades."(104)

Probablemente el gran éxito y, a la vez, el gran conflicto que esas mujeres artistas padecieron en

(103) "El Salón femenino de Arte Actual". E.F. Hoja del Lunes 4/6/1962
(104) "Información de arte. Margarita Sans-Jordi". Ángel Vegue y Goldoni. La Voz (ed. Madrid) 18/6/1935

esa dialéctica *arte versus feminismo,* es que fueron capaces de compaginar esa rara profesión "de hombres", con el papel social y familiar que la cultura de la época les había impuesto. Especialmente porque tuvieron la fuerza y el coraje de no renunciar a ninguno de los dos. Y la valentía de no aceptar ser recluidas en el estrecho espacio doméstico que sus padres, maridos y compañeros intentaron recluirlas. Sin embargo, no por ello lograron alcanzar a menudo el reconocimiento profesional, académico y público que la calidad de su trabajo merecía, ni vieron más abiertas las puertas de los museos, de los grandes encargos o de los proyectos editoriales.

Margarita, como todas las mujeres que ejercen una profesión, sufrió un importante bache cuando se casó y empezó a tener hijos. Eso no quiere decir que su capacidad mental o creativa se vieran mermadas por este hecho, pero sí el tiempo de concentración y tranquilidad que requiere cualquier actividad de alta calidad.

Como sucede en todas las profesiones, incluso en los funcionarios, la ejecución de un trabajo requiere una demanda, demanda que surge de la relación social y profesional de la persona. Y, pese a tener servicio doméstico, Margarita entendió que ya no podría viajar, ya no podría asistir a las recepciones, inauguraciones o exposiciones, en donde se encontraba con todos sus colegas, galeristas, críticos y clientes. Ya no podría realizar la labor comercial que todo profesional liberal debe desempeñar para obtener encargos. Compaginar la buena cara del marido y de los polluelos que piden gusanitos de amor, con su vida profesional, requería un gran esfuerzo, tanto, que incluso le daba miedo el intentarlo. Cosas más sencillas pero básicas para ella, como las efervescentes reuniones diarias con sus hermanas y sus padres en el Paseo de Gracia, las mantuvo durante toda la vida, llevándose a sus hijos con ella si era preciso.

Al principio eres tú el que se aparta de la vida social, pero pronto son los demás los que te retiran sin posible retorno. Esa es una realidad que vivían las mujeres en aquellos tiempos y aún ahora. Sus posibilidades profesionales disminuyen mientras aumenta exponencialmente la vida afectiva

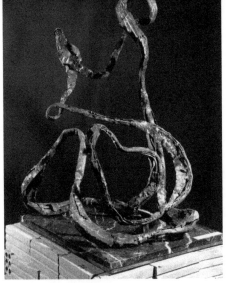

Boceto original para la obra "Maternidad" *"Maternidad" (Catálogo nº 99)*

con sus hijos. Jamás un marido puede beber este néctar con la misma concentración que la mujer. Pero cuando eso se acaba, cuando los hijos han crecido y forman sus propias familias, suele ser ya tarde para recuperar la posición social e intelectual que se tuvo en la juventud. Esa realidad tampoco tiene que ser forzosamente un drama, aunque sí para aquellas que, sin quererlo, se lo encuentran. O para aquellas cuya relación con la familia se convierte en un fracaso.

La Sans-Jordi siguió trabajando y muy duro cuando sus hijos eran aún pequeños. Sus encargos surgían sin necesidad de viajar o de mantener una vida social intensa, pues provenían de la Iglesia que, en los años 50, tenía influencia total en casi todos los ámbitos. Yo he vivido esta secuencia como hijo suyo. Y creo que, durante los primeros tiempos de su matrimonio, jamás hubiese cambiado su vida de familia por una vida profesional intensa pero carente de arrumacos. Creo que fue muy feliz haciendo santos y romanos, con sus preciosos cinco hijos. Su matrimonio se torció después, y fue entonces cuando aparecieron las protestas, las culpas, los enojos..., y la justificación o los motivos por los que su magnífica carrera profesional había sido truncada. Bach, aunque era hombre y no cabría en este comentario, no pudo evitar ser un genio en todos los instantes de su vida, en la que el cerebro corría más que él y sus circunstancias. Tuvo un montón de hijos, a los que enseñó música con la paciencia que ello requiere; pero disfrutó de ellos sin recrearse demasiado tampoco, componiendo durante años una Cantata a la semana y obras tan grandiosas y geniales, que parecía que las traían sus hijos, como se dice del pan, debajo del brazo. Y las que se han perdido. Hacer hijos para las mujeres no deja de ser también, sin quererlo, hacer verdaderas obras de arte. Y aunque muchas no se den cuenta de que las hacen, las hacen. Los hombres nunca tendrán este privilegio. Pero sí han disfrutado, desde siempre, de otro sumamente importante: el de no tener que elegir entre una carrera profesional o la paternidad.

Margarita Sans-Jordi participó en el **Salón Femenino de Arte Actual** en las ediciones de 1967, 1968 y 1969. En esta última con una obra abstracta: **"Maternidad"** (Catálogo, nº 99)**.**

MARGARITA Y LA UNESCO. AÑO INTERNACIONAL DE LA MUJER

El año 1975 fue proclamado por la Asamblea General de las Naciones Unidas como *"Año Internacional de la Mujer"*. Fue el momento histórico en el que empezó a considerarse seriamente el papel de la mujer en el mundo del arte, que hasta entonces se había movido siempre dentro de corrientes absolutamente androcéntricas. Las mujeres artistas merecían visibilidad, ellas y sus obras. Ese momento histórico a nivel internacional coincidió, además, en España, con nuestro propio momento histórico de paso de una dictadura a una democracia, que debía servir para alcanzar cambios realmente significativos, tanto políticos como sociales.

En ese contexto internacional, la UNESCO contactó con Margarita como ejemplo de mujer triunfadora en un mundo profesional de hombres, para recabar sus opiniones sobre el papel de la mujer en la vida, desde el punto de vista de la mujer y de la artista. Estas fueron sus respuestas a las cuestiones que le fueron planteadas. Transcribimos íntegra la entrevista porque nos ha resultado muy sorprendente que, casi 50 años después, sus respuestas sigan siendo tan plenamente vigentes, a pesar de lo mucho que creemos haber avanzado.

P.- ¿Estás de acuerdo con la educación que has recibido?
R.- *Si, estoy conforme, ya que cuando la recibí no era "ahora" y para la época considero que fue bastante abierta, encaminándome a buscar mis posibilidades. Aunque he tropezado con inconvenientes que hoy día son ridículos, hace unos años eran naturales; pero creo que una persona, una vez formada, tiene que ir evolucionando por ella misma.*

P.- ¿Se fomentó el desarrollo de tus aptitudes para el futuro? ¿Despertó en ti vocación de escultora?
R.- *Si. Al pasar largas temporadas en el campo, tenía el tiempo para contemplar la naturaleza y me ilusionaba dar la forma que intuía en las ramas de los árboles. De una cosa vino la otra, hasta que descubrí que mi vocación era la escultura.*

P.- ¿Has tenido como escultora las mismas facilidades que los escultores varones?
R.- *No. Facilidades, pocas. De momento esta dedicación despertaba admiración y sorpresa, pero a la hora de la verdad, me he visto postergada en más de una ocasión en los encargos importantes, alegando que económicamente hacía falta a "un tal" o "un cual".*

P.- ¿Qué dificultades has encontrado como escultora?
R.- *Las más, la poca seriedad que han tenido conmigo en pedidos de materiales, contratos contraídos, etc.. Hasta que comprenden que conozco bien el asunto, razón por la cual procuro, aún ahora, servirme de quien conoce mis trabajos; estoy escarmentada de tantas informalidades*

que estoy segura de que, de ser hombre, no me hubieran sucedido.

P.- ¿Se pagan más las obras realizadas por varones que las realizadas por mujeres?

R.- *No, no lo creo, el precio es el que uno da y nunca nadie lo ha comparado ni discutido, teniendo en cuenta que el cliente escoge y paga según su apreciación.*

P.- A la hora de elegir obra ¿se miran más las realizadas por varones?

R.- *Tampoco, pues una obra de arte no es masculina ni femenina. Lo que cuenta es que sea "Obra de Arte".*

P.- Y a la hora de recibir premios, medallas o becas ¿existe también dicha discriminación?

R.- *Sí si se trata de dar un premio al artista. Parte de esta pregunta queda contestada en la tercera; pero en el caso de darle el premio a la "Obra," (de no contar con influencias personales) a la mujer le queda la defensa de superar en mucho la de los varones para conseguir el galardón.*

P.- ¿Ha sido jurado alguna vez?

R.- *Si, alguna vez, y es muy difícil coincidir con todos.*

P.- ¿Qué opina del papel artístico de la mujer en el pasado?

R.- *Lo dicho, no quiero pensar en las muchas que se habrán descorazonado ante tantas trabas, pues aunque constan las maravillosas artistas que se han tenido en cuenta, es triste recordar a las que se han visto frustradas y no tomadas en serio. Esto se comprueba al verse tantas obligadas a recurrir al seudónimo, casi siempre masculino. De no ser "apodo", que no es lo mismo que seudónimo, escogido por ellas.*

P.- ¿Qué piensa sobre los condicionamientos sociales y familiares?

R.- *Eso era antes. Desde hace ya unos años se acabó el problema; por el contrario, si actúan dentro de un orden, aunque libres, son un orgullo para los suyos.*

P.- ¿Conoce algún caso de vocación frustrada?

R.- *Sí, bastantes, menos mal que en apariencia están muy resignadas y hasta conformes.*

P.- ¿Considera que sin estos condicionantes la mujer hubiera aportado algo más a la historia?

R.- *Desde luego, considero que ha habido muchas y verdaderos talentos, pero muy poco descubiertas. No podemos olvidar que desde hace unos siglos la mujer ha estado en plan secundario, y me pregunto ¿por qué perdimos tanto? No fue así antes: desde Eva no cabe duda de que ella mandaba (de acuerdo que lo hizo mal, pero mandaba); pasando a la época prehistórica,*

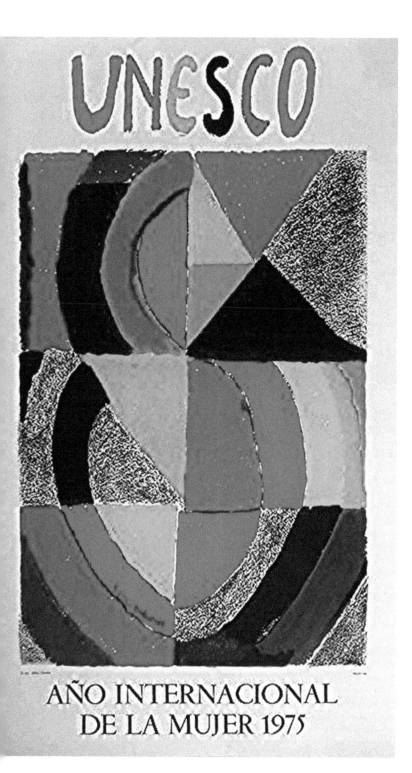

Cartel para el Año Internacional de la Mujer diseñado
por Sonia Delaunay

ocupó lugares dominantes; las divinidades eran diosas, más tarde se igualaban a los dioses: la diosa Atenea (de la inteligencia), la diosa del Arte, la diosa de la Ciencia, la de la Música, etc... En los oráculos ellas llevaban la voz cantante, en la Grecia antigua había sabias, por ejemplo, la madre de Sócrates, que era médico-ginecólogo de renombre, o Asapsia, con sus escritos famosos.

En la Edad Media recibía grandes dignidades eclesiásticas: las Abadesas intelectuales de reputación mundial, escritoras y otras que dirigían Enciclopedias. Hubo médicos, como Francesca Romano, que en 1321 fue nombrada Cirujano de la Universidad de Bolonia; y en 1439 Dorotea Boechi, también médico y profesora de Filosofía de la misma Universidad.

Nosotros hemos tenido a Santa Teresa, ¡que ya es algo! Más cerca la Pardo Bazán y ya las contemporáneas. Estas tantas otras a las que nunca les agradeceremos bastante el prestigio que nos han dado y que gracias a ellas se nos respeta un poquito.

P.- ¿Qué mujer conoce de la Historia que haya hecho escultura?

R.- *De la Historia la que más conocemos es "La Roldana", Luisa Roldán, que ayudaba a su padre y resultó ser mejor que él. Algunas más, que, seguro que las ha habido, y buenas, han quedado ignoradas. ¿Cuántas no habrán ayudado también a sus padres, maridos o hermanos? Tal vez en algún caso fuera ella la artista y la*

"inspirada" y ejecutaba la parte "oficio" de la obra -que, por cierto, es trabajo muy duro-, ya que antes colaboraba toda la familia, como artesanos que eran.

Sin los compresores, prensas, pulidoras y las afiladoras de que ahora disponemos, sería bastante más fuerte. ¿Por qué no eran ellas las artistas?

P.- ¿Se ha valorado con justicia la aportación de la mujer a la escultura?

R.- *En España, hoy en día, todo ha mejorado mucho y contamos con varias escultoras de prestigio que pueden dar mucho de sí y empiezan a reconocérseles méritos. Aún hace pocos años (exceptuando La Roldana y bastantes extranjeras) no se les daba ninguna importancia. El que una mujer se dedicara a "modelar" se tomaba como otra de "sus labores" de entretenimiento.*

P.- ¿Cuál ha sido la actitud de la crítica con las escultoras?

R.- *En general buena, pero hay que tener en cuenta que entender una escultura es muy difícil. Por lo general, los críticos, más o menos todos, han pintado o dibujado; es decir, conocen bien la pintura y quizá son más bien críticos de esto último. Muy pocos hay que hayan sido escultores, que hayan cincelado, modelado o tallado, lo mismo que el preparado de los bronces; por lo tanto, no la dominan. Las más de las veces las ven, pero como pinturas. No las miran como una escultura.*

P.- ¿Se considera la escultura un campo o un estilo peculiar de la mujer?

R.- *La Escultura no sólo es un campo, es lo que le va bien al tacto, creo que la Escultura es algo específico para ese sentido. Es acariciar. Ella hace a sus hijos y desde que nace los observa, sus huesos, tendones, carne... no se le pasa nada inadvertido, aunque no sepa de anatomía.*

Además de comprender la forma -ve bien lo figurativo-, en lo abstracto aún se realiza más. La mujer es soñadora, se eleva o inventa, divulga, fantasea, se distrae... y ¡zas!, ¡la gran idea! Abstracta del todo, lo que nadie entiende ella lo ve clarísimo... ¡y Abstracto!

*Esto fue reconocido por **"los bordados al realce"**, verdaderas esculturas ornamentales, y encajes con filigranas de ensueño; pero menospreciándolas suavemente se les llama "sus labores".*

P.- Qué opina sobre la escultura española femenina actual y cuáles son sus condicionamientos más graves?

R.- *Salvando excepciones, su primer enemigo sigue siendo ella misma. Nos encontramos en los principios de la mujer enteramente dedicada a la escultura, con todas las consecuencias de una carrera, entre ilusiones y desilusiones, sobre todo económicamente, porque la carrera de artista a veces no es tan positiva como las otras carreras. Naturalmente para la mayor parte de las escultoras sigue habiendo el problema de que la mujer lucha poco, no se impone lo bastante y se cansa o se casa. Aún está poco mentalizada para creer que todos los problemas y medios de vida dependen de ella. Si tiene marido e hijos, su papel femenino la absorbe, le queda poco tiempo.*

Creo que he dicho que la escultura es un oficio durísimo, por las muchas horas que hay que estar de pie, la fuerza física y el mucho gasto inicial. Los mármoles, la piedra, las maderas, los bronces, etc. ... todo eso es muy caro y pasan meses antes de terminar la obra sin ver la recompensa. Montar una exposición es siempre algo muy costoso y necesitas un plazo largo para tener obras suficientes.

El promocionarse requiere para una mujer, aún en nuestros días, contar con una voluntad de hierro.

P.- ¿Qué piensa sobre la integración de la mujer?

R.- *Muy bien, era preciso salir de esa supuesta "protección," que se podría llamar "desprecio" por esa susodicha "sus labores", en muchos casos tan "elásticas", que al final resultaban esclavas de lo que nadie quería hacer. Con lo que se demuestra que lo cómodo, agradable y admirado, es precisamente lo que a la mujer también le gusta y se sabe capacitada.*

Ahora bien, con lo que no estoy conforme es con que su "integración" pase a ser PAPEL-DOBLE, pues más bien sería la "desintegración" de la mujer. No sea que tuviéramos que recordar a nuestras antepasadas con nostalgia.

P.- ¿Qué opina sobre la mujer escultora en la enseñanza?

R.- *La mujer es muy eficaz y buena, no se da importancia y sabe enseñar. Después de todo es educadora innata y tiene paciencia.*

P.- ¿Qué materiales utiliza normalmente?

R.- *El mármol, la madera, la piedra... lo que sea. Disfruto al tomar contacto con los materiales nobles. Como empecé con la talla directa, ya seguí así con la piedra y el mármol (picando a mi gusto).*

Hoy día se ha facilitado mucho esta tarea con los compresores de aire y se desbastan los bloques en talleres especializados. Por lo tanto, las más de las veces modelo el barro para los bronces; sin embargo, yo termino todas mis obras y no me sentiría a gusto si no tuviera siempre algo de mármol, madera u otra materia en mi taller, trabajándolo yo misma como siempre, para sentirlas más mías.

M. SANS-JORDI ESCULTOR

13

El final de la escultura

"Amistad" (Catálogo nº 98)

Con la década de los 70 en puertas, Margarita se sumerge en el arte abstracto. Nunca pudimos entender por qué ni para qué, puesto que esa etapa apenas le duró un año. ¿Un experimento? ¿El recuerdo de Ángel Ferrant? En un escrito que hizo después lo aclara un poco. Las cuatro obras que realizó en aquel periodo las hizo en el taller de A. González y éstas son sus impresiones sobre ese intento:

"Nadie me decía nada, creo que por respeto. Yo no las entendí. Si fueran éstas las que hubiera hecho toda la vida, quizá lo hubiera intentado, pero para mí fue un accidente. Ahora, después de muchos años, las veo mejor".

El caso es que no volvió a hacer ninguna otra obra conceptual. De esa época se conservan estas cuatro esculturas: **"Maternidad"** (Catálogo, nº 99), realizada con tubo de cobre quemado con el soplete, y que presentó en el Salón de Arte Femenino Actual de 1969. **"Poesía"** (Catálogo, nº 101), realizada con planchas de hierro, que encierran en su interior hilos de metal. **"Amistad"** (Catálogo, nº 98), obra de exterior realizada en hierro (imagen izquierda). Y **"Nexus" o "Unidos Libres"** (Catálogo, nº 100), que es una figura de hierro que, a la luz, proyecta su sombra sobre un lienzo en blanco, de forma que jueguen un papel fundamental las diversas sombras que se van creando con los cambios de luz.

Por fin llegó el día "D". *Matita* y *Chuchú* se embarcan en un cuatrimotor de Iberia rumbo a Nueva York. En aquella época no había tantos límites al peso y número de bultos que componían el equipaje. Afortunadamente, porque siempre viajó con su almohada y su gato. Esta vez no le pareció de buena educación llevarlo a casa ajena y se lo dejó a *Mamita* y Mercedes; pero aun así llevaba muchos "bultos", como si en otra vida hubiese

trabajado de mozo de estación. El recorrido programado era parecido al Vía Crucis que había esculpido. Primero irían a casa de Bodil, donde estaba Carlos, el intercambiado, pasando el verano. Su amiga las recogería en el aeropuerto de Nueva York y se encaminarían hacia Vermont. La segunda etapa sería en casa de su amiga Helen Orr y de su hija, Pamela, en Boston. Los primos "cubanos" Mármol y, sobretodo, su sobrino Antonio Gisbert (hijo de su hermana Elisita), serían la tercera etapa, en Miami y Orlando. Acto seguido Washington y Nueva York de nuevo, donde tomarían el vuelo de regreso.

Lo más interesante del viaje -desde mi punto de vista, claro- no fue cómo eran los americanos, sino cómo los veía ella, con descripciones pormenorizadas, que trasladaba diariamente en la carta que enviaba a su madre y a su hermana y que tendría que sustituir, durante los días del viaje, las indispensables reuniones de cada tarde en el Paseo de Gracia. En ellas explicaba diariamente su actividad, con milimétrico detalle.

Hay que decir que se sabía casi todo el diccionario de inglés, pero solo las palabras. Así que las juntaba como imaginaba que tendrían más sentido y, aunque parezca mentira, conseguía hacerse entender. Cuando la conversación era presencial, la comunicación se veía muy mejorada con la ayuda de muecas y la gesticulación de las manos. Además, llevaba a todas partes un montón de hojas con palabras y su traducción, que había escrito con la vieja Underwood, y las iba repasando por donde fuera. En caso de necesidad, las mostraba al interlocutor, señalando la palabra que necesitaba. En cuanto a la pronunciación, era como una ópera, que hasta el cabo de un rato no sabes muy bien en qué idioma cantan. *Chuchú*, mi hermana, no ayudaba nada, pues por aquel entonces solo sabía alguna palabra extraída de los títulos de las canciones de los discos de moda y, además, le daba muchísima vergüenza que su madre fuese leyendo el diccionario a todo el que se cruzaba en su camino.

La casa de Bodil estaba en Burlington, en el estado de Vermont, casi en la frontera con Canadá y muy cerca de Montreal. Nueva York quedaba a más de 400 km hacia el sur. Casualmente llegaron el *Independece Day*, el 4 de julio. Primera carta de *Matita* en camisón, recién levantada por la mañana, esperando que hierva el té para hacerse el desayuno:

"Todo es muy bonito, limpio, grande y nuevo de trinca, como las casas de muñecas de una tienda. No falta detalle y los jardines, césped, perros y dos coches enormes (el de él y el de ella), no faltan en ninguna casa. Son todas parecidas y acabas confundiéndolas, pues, aunque de distintos colores, se van repitiendo y, sin querer, crees que vuelves a estar en el mismo sitio del que saliste. Aunque los jardines son privados, no hay vallas por ningún lado, todo es como un solo parque; ellos saben hasta donde pueden poner sus pies sin invadir al vecino".

"La gente se ve muy grande, hombres y mujeres, con pantalones cortos y shorts. En el supermercado las ves y te da la sensación de estar en la sección de colchones, pues son de proporciones nunca vistas".

Durante el día Carlos y Lars ganan algo de dinero pintando fachadas de casas cercanas. Por la tarde van a ver un partido de béisbol en el que Lars es el árbitro, y por la noche al cine desde el coche, a dos dólares por persona. Comprueba con sorpresa que su amiga Bodil se hace ella misma los trajes, *"todos iguales, pero monos"*, lo que le lleva en su siguiente carta a comentar "la moda local".

"Esta mañana hemos ido a misa y yo creía que estaba viendo "Los Caprichos" de Goya. Nunca, nunca, he visto "fachas" más "fachas" y raras más raras con los vestidos, si es que a ésto se le puede llamar vestido. Quedaban como fantoches. Es algo incomprensible. Ahora entiendo que Mercedes Roig (la prima que tiene una tienda en el Pueblo Español, en la que vende pasamanería de oro y plata) lo venda todo. Les da por los pantalones, pero sin forma ninguna, como si se pusieran lo de atrás adelante. Dicen que está lleno de veraneantes, pero yo no veo un alma. Nos quedamos unos días. Duermo muy bien y nos vamos adaptando al idioma" (¿?)

Lo más extraño de este último comentario es que tanto Bodil como *Matita* hablan un francés perfecto, de hecho, es el idioma en el que hablaban cuando se conocieron y en el que se escriben desde siempre. Así que es sorprendente que quiera hacer el esfuerzo de pasarse al inglés... A todo esto, Lars ya ha pintado su propia casa de amarillo, como un taxi, y su hermano pequeño, Woody, trabaja en un hotel de 7 a 14h. En América del norte, Estados Unidos y Canadá, tienen muy arraigada, aún hoy, la costumbre de que los adolescentes hagan pequeños trabajos de *bricolaje* durante las vacaciones y los fines de semana, para su familia y los vecinos, por los que cobran un dinero que, en general, ahorran para la Universidad. No es una costumbre de aquí, no.

"Carlos, Lars y otro amigo están pintando la fachada de otro vecino y cobran 200$ por 12 horas de trabajo cada uno, así que se están forrando".

Se van a ver las cataratas del Niágara, se acercan hasta Chicago, Toronto y de allí a Boston, a casa de los padres de su otra amiga americana, Helen, *"en la que hay una "concentración de pintoras y pintores, todos felices pintando, como nuestros acuarelistas. Y una gran comida encima de la mesa de un magnífico comedor. Todo parece buenísimo, pero al comerlo a veces te das el gran chasco, o porque han metido mucho pepino al helado, o porque tiene cebolla el pastel de jamón; pero, en fin, como había tanta cosa, acabas llenísima. Empecé una acuarela, que no pude terminar, porque empezó a llover y se me disolvían los colores".*

Ya en casa de Helen les pidieron que hicieran algún plato típico español. *Chuchú*, a pesar de su escasa experiencia, se ofreció a preparar una tortilla de patatas. Puso a calentar un aceite en la sartén y se distrajo fumando un cigarrillo mientras se calentaba el aceite... ¡Y tanto que se calentó! De repente la sartén se incendia y *Chuchú* corre al fregadero para coger agua. Menos mal que Helen, muy sabia, le gritó *¡¡¡No, no, no, water no!!!* Total, que como el fogón estaba muy cerca de la ventana, las cortinas, monísimas, se prendieron fuego y éste se propagó muy rápidamente. Los bomberos, con sus coches rojos brillantes y llenos de cromados, listos para ser lamidos, llegaron inmediatamente y, al final, no se quemó demasiada casa; pero tuvieron que pasar el resto de la tarde en el jardín, porque el humo del interior no les dejaba respirar. Los bomberos dejaron dentro unos ventiladores enormes, que debían permanecer encendidos hasta el día siguiente. *Matita* se ofreció a pagar los daños, pero Helen se negó en redondo y, aunque estaba nerviosísima, le quitó importancia al asunto.

Para compensarle un poco, hizo una pequeña escultura de Pam, su hija. En todas las casas de sus amigas por donde pasó y fue acogida, hizo una pequeña escultura en terracota; algunas se las trajo de vuelta a España, para poder sacar el molde y hacerlas en bronce. Las obras fruto de esos viajes y de esas amistades son una terracota del hijo de Bodil, **"Lars Wallis"** (Catálogo, nº 102), **"La joven del pañuelo"** (Catálogo, nº 103), también en terracota, aunque no sabemos de quien es "hija" y **"Pamela Orr"** (Catálogo, nº 104), Inicialmente una terracota, de la que se sacó copia en bronce.

La "moda local" sigue siendo un tema que escapa a su comprensión. Estando en Boston, unos amigos las invitan a una "Cena de Gala" en el Eastern Yacht Club de Marblehead.

"Esta noche había cena de gala y no sabes cómo se han vestido. Ni viéndolo lo creerías. Ellos, los señores, con americanas de payaso; otros, por lo menos seis, con pantalones rojos y americana y corbatas naturales. Y algunos con casacas de "caza del zorro" y pantalón corriente. Esta mañana nos han presentado a un abogado con pantalón a cuadritos rojos y blancos, como un mantel de cocina. Mira, no nos podíamos aguantar la risa al verlos. Las mujeres no, van como todas nosotras".

Aprovechan la estancia en Boston para ir a visitar a José Luis Sert.

"Ayer estuvimos en Cambridge y en Harvard y también fuimos a ver a Sert, que es arquitecto y que ahora es el director de la Escuela de Arquitectura de Harvard. Era íntimo amigo de Ángel Ferrant y de muchos otros conocidos. Tiene una casa ultramoderna, con cuadros de Miró, Ferrant, Legèr y esculturas de Calder (todo autentico). En fin, con la boca abierta"

La siguiente parada, Miami. Están alojadas en un hotel en Miami Beach:

"Hace un sol que mata y un calor de miedo, pero está todo refrigerado y creo que podremos resistirlo. Tenemos el mar a un lado y el canal, que es donde hacen surf, al otro".

Mi hermano Javier le preguntó a su regreso cómo era posible que hicieran surf en el canal, si no hay olas. Mi madre, que siempre tenía respuesta para todo, le contestó *¡Claro que no había olas! ¡Pero pasaba un barco y las hacía...!*

En Florida visitaron a los parientes "Mármol". Un día Gisela y su hijo Guillermo Mármol, de 17 años, decidieron llevarlas a conocer los "Cayos" de Florida. Conducía el joven Guillermo, *Chuchú* de copiloto, y ambas madres, Gisela y *Matita*, detrás, hablando. *Guillermito*, que hacía poco que conducía, pero quería impresionar a *Chuchú*, la iba mirando todo el rato, medio coqueteando y, en estas, se distrajo más de la cuenta y acabaron en las aguas del canal... el que según *Matita* tiene olas para surfear. Afortunadamente en esa zona era muy poco profundo y solo quedó enterrado en el agua el morro del coche. La pobre Gisela no hacía más que decir - *"Claro, el muchacho quería impresionar y se ha distraído..."* Un coche de policía vino al rescate. Y *Chuchú*, emocionadísima por ir dentro de uno, como en las películas.

Washington fue la siguiente parada, en casa de Alice Prann, otra de sus amigas de toda la vida y que trabajaba como traductora para el FBI o la CIA, no lo recuerdo bien. Nueva York fue la última parada, breve, antes de regresar. Para ella todo era nuevo y grandioso, pero, como persona experimentada, compensaba la impresión de ver los rascacielos con la idea de la Historia que Europa tiene y de la que los americanos carecen. Aburrida en el hotel, *Matita* se sorprendió del inmenso volumen que tenía el listín telefónico de Nueva York, incluso troceado en varios tomos. Abrió el "listín" de la "s" y buscó... Sans....Jordi...¡Margarita! Y apareció su "otro yo", de ese lado del Atlántico. Como era persona que no se arredraba ante nada, la llamó. *Chuchú* mientras tanto, debajo de la cama con una toalla tapándose los oídos, escuchando como su madre hablaba, no se sabe muy bien en qué idioma, pues desde que llegó a Estados Unidos empezaba en inglés, seguía en francés sin pausa ni transición alguna, para terminar en catalán o castellano, todo lo largo que hiciera falta. Es difícil entender cómo; quizá porque, con ese nombre, tal vez algo de español sabría la *Margarita Sans Jordi* neoyorkina; pero el caso es que las dos mantuvieron una larguísima conversación y, según explicó después mi madre, se hicieron muy amigas e incluso se estuvieron carteando durante un tiempo.

Aún recuerdo cuando la fui a recoger al aeropuerto a su regreso de las Américas.
- *" ¿Qué tal América?"*
- *"¡Bien!... pero no hay castillos".*
Manera muy fina de decir que no tienen historia. Aunque hoy tenerla sirve de bien poco.

Tras su regreso de la aventura americana volvió a la escultura figurativa. Como tenía gran acopio de barro en el taller, y después de todos los Vía Crucis estaba muy acostumbrada a hacer figuras a tamaño natural, se puso a ello:

"Hombre trabajando" (Catálogo, n° 105). Posiblemente con la idea de presentarlo en alguna exposición. O tal vez fuera un encargo. **"El Pescador"** (Catálogo, n° 126), obra importante, de tamaño natural, pero de la que por desgracia no hemos conseguido recuperar más información que el yeso que se utilizó para realizarla en bronce.

"Soldado" (Catálogo, n° 117). Fue un encargo, difícil por la situación emocional de su cliente. La Señora Casabó había perdido a su hijo en un accidente durante el servicio militar. Estaba desconsolada, y lo único que quería era tener una imagen de su hijo lo más real posible, *costara lo que costara*. Margarita hizo la estatua para su tumba, de mármol y a tamaño natural, vestido de soldado. Desconozco en qué cementerio está, pero no es en Barcelona. En esta obra invirtió mucho tiempo, porque la Sra. Casabó pasaba todas las tardes en el taller indicando a Margarita, ya que no disponía más que una pequeña foto de carnet de muy mala calidad y no tenía la seguridad de acertar con el parecido. La Sra. Casabó ayudaba y, al mismo tiempo, recibía el constante consuelo de Margarita. Quedó perfecto, según afirmó.

Pero la gran obra de esos años fue el retrato de su hija, **"Chuchú"** (Catálogo, n° 97). Se recreó durante semanas, cambiando el pelo, el cuello... Finalmente estuvo terminado y lo fundió en bronce.

Después pasó bastante tiempo sin trabajar, porque padeció un cáncer, aunque ella nunca lo supo.

Le dijimos que el tumor era benigno y que la medicación que tomaba, la quimioterapia, era preventiva, para que no le saliera más. Se encontraba débil y no sabía por qué. Lo superó, pero empezó a detectar que en sus huesos había una inquietante falta de calcio, osteoporosis, por haber tenido cinco hijos. O al menos eso es lo que le dijeron. Lo que no quiso reconocer es que probablemente también se debió a su negativa sempiterna a tomar leche, queso o cualquier otro producto que llevara calcio.

La cuestión es que su trabajo como escultora, al menos como ella entendía que debía de ser, había llegado a su fin. Sus débiles huesos ya no podrían trabajar el mármol, ni la piedra, ni tallar la madera. Los médicos le habían dicho que se rompería como un cristal. Ya no podría seguir desarrollando un trabajo que realmente requería de una fortaleza física de la que ella ya carecía, y no se resignaba a modelar únicamente con barro. Esa forma de trabajar ya no le interesaba, lo que ella quería era la "escultura dura". Su ayudante de toda la vida, Vicente, estaba ya más viejito y, a pesar de que la visitaba con frecuencia, tampoco la podía ayudar. Luchadora incansable, pensó que la solución sería un compresor. Lo compró y lo instaló en su taller. Empezó un torso de mármol, pero ya no lo pudo terminar.

En 1976, a pesar de que sus huesos no soportan ya el trabajo de percusión, de picar mármol o de tallar madera, accederá a realizar el busto de **"Montse Masana Llopart"** (Catálogo, nº 106), por ser de la familia (pariente de Nuria Llopart, su gran amiga además de prima). Está realizado en mármol de Carrara y, antes de empezar la figura definitiva en mármol, tuvo que hacer varios modelos en barro, con diferentes versiones de peinado o de indumentaria, hasta que a Montse le encantó.

Como no se conformó con quedar excluida del mundo del arte, orientó sus pasos hacia otras alternativas, y descubrió que con la pintura podía expresarse de forma parecida, sin moverse de casa y sin hacer grandes esfuerzos.

Por aquella época impartiría una conferencia -no recordamos dónde- con el título de "Transparencias y móviles", que hemos podido recuperar de sus archivos personales:

"Rompiendo los volúmenes tradicionales, estas Transparencias-Móviles-Esculturas *nos liberan a los escultores de la idea que se tenía de la escultura, ya que, aparte del Arte que contenga una obra, debiera contarse con el gran trabajo tanto material como de esclavitud al detener o aletargar con éste parte del oficio, la imaginación creadora. No por esto debe el escultor renunciar a sus posibilidades (si es que se siente capacitado para ello) de los*

volúmenes tradicionales magníficos que conocemos. Ni a NADA que le ilusione crear, sea figurativo o no.

El escultor tiene que sentirse libre como un poeta, un compositor o un pintor, sin la carga y la obsesión de la lentitud obligada de los materiales nobles cuando ejecuta la obra. Esto demuestra, en estos otros caminos actuales, que los escultores también podemos realizar obras siguiendo los impulsos de nuestro sentir y de nuestra inspiración.

La densidad plástica, el equilibrio y la consistencia de las formas corporales clásicas, lo mismo que sus valores, pueden componerse y considerarse como buenas ideas para los monumentos de ciudades contemporáneas.

No hay duda de que estas esculturas consiguen el volumen-espacio y equilibrio-gravedad (peso 0) que es necesaria en la escultura y que la caracteriza desde hace siglos. Con un simple movimiento o luz, resulta apreciable por todos los lados a un tiempo, consiguiendo así el soplo lírico que las anima, dándoles un ritmo lleno de humanidad"

En 1984 todavía participa en una Exposición importante, el **Salon des Nations**, de París, que, en el Centre International d'Art Contemporain, acoge obras de artistas alemanes y españoles, en las modalidades de pintura, escultura, grabados, acuarelas, dibujos, tapices y fotografía. Envía cinco obras, aunque ella no pudiera asistir, recién operada de la cadera. Una de ellas es **"La Baigneuse"** (Catálogo, nº 44), obra que, en terracota, ya había realizado y expuesto en París muchos años atrás, por lo que le hacía una ilusión especial poder presentarla en esta ocasión en un sólido bronce, de contundente tamaño. Expuso también otras obras nuevas, de las que, por desgracia, no tenemos más referencia que las indicaciones del catálogo de su participación en este certamen, en el que las obras estaban a la venta: **"Jeuneusse"** (Catálogo, nº 122), un bronce de cierto tamaño; **"Nu"** (Catálogo, nº 123), un desnudo en mármol a tamaño medio del natural; **"Air d'Ampurdan"** (Catálogo, nº 118), otro bronce de tamaño medio; y un **"Torse"** (catálogo, nº 28), cedido para esta exposición por sus dueños.

LE SALON DES NATIONS A PARIS **1984**

présente au

CENTRE INTERNATIONAL D'ART CONTEMPORAIN (C. I. A. C.)

27 RUE TAINE – 75012 PARIS – 307 68 58 ET 887 00 44 – (MÉTRO: DAUMESNIL)

plusieurs Collections réunissant des Artistes Contemporains Espagnols

14

Incursiones en el mundo del dibujo, el óleo y la acuarela

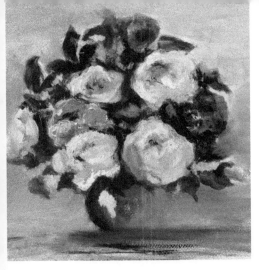

"Flores". Óleo sobre tela

Su primera acuarela, realizada en París 1935

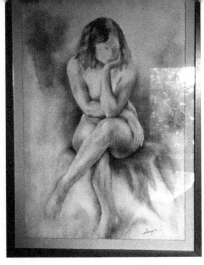

"Desnudo". primer Premio del Certamen
Nacional de Acuarelistas de 1976.
100x70

El "arte" para Margarita es parte de su ser. Lo vive en lo que piensa, en lo que dice y en lo que hace. El buen gusto invade todo el entorno que de ella dependa. Y no hace demasiado esfuerzo para ello, le sale solo.

Sus dibujos, desde la primera etapa en París, son excepcionales. La proporción, el volumen, la expresión, las sombras y el movimiento que ella expresa en una escultura, lo consigue igual con el dibujo. Y como hacía en su adolescencia, utiliza para dibujar cualquier soporte o herramienta que tenga a mano, antes de que la idea se desvanezca. Son fotos que plasma en su cabeza, como lo haría cualquiera con un móvil. No importa el soporte, que puede ser un papel roto, un dietario, el papel milimetrado de una libreta... lo importante es que sea inmediato. En general no utiliza el clásico lápiz blando o el carboncillo académico, que requiere un cierto montaje, sino el bolígrafo o el rotulador que tiene encima de la mesa, frente a su rinconcito, en el lateral del sofá, donde desgrana y desgarra los periódicos. Solo requiere inmediatez. Necesita comunicar muy rápido lo que ve o lo que siente y no puede entretenerse. También dibuja sus proyectos escultóricos, o aquellas estatuas que le han gustado visitando un museo. Apuntes rápidos todos, pero que son una diapositiva que nos permite verla un ratito por dentro. En realidad, creo que afrontaba muchos de esos dibujos como lo hacía con la escultura, como muy bien supo captar Fernando Jiménez-Placer:

> *"La inspiración, profundamente sentida, auténtica, palmariamente anterior a la iniciación de la obra, dota de amoroso nervio a la ejecución, que a veces moldea lenta, complacida en minuciosas delicias, pero que en otras ocasiones esculpe rauda, acuciada por líneas y planos señeros".(105)*

Nos encantaría tener lugar en este libro para dedicar un espacio monográfico a sus magníficos dibujos, llenos de emoción y de sensibilidad, pero sería apartarnos del objetivo. Si nos queda energía, lo haremos más adelante.

En cuanto a la pintura, no somos capaces de juzgarla, pues carece de toda escuela, siendo sus

(105) Fernando Jiménez-Plácer. El Debate 20/6/1935

cuadros de técnica anárquica. Trata el óleo de una forma poco reverente, ya que lo mezcla con el acrílico. Y como a lo largo de su dilatada vida ha visto y ha conocido a multitud de pintores buenos, aplica esta teórica sabiduría en un mismo cuadro. Pintó infinidad de ramos de flores, en todas las técnicas posibles, incluso en las más insólitas. Cada vez que alguien le regalaba un ramo, tenía trabajo para varios días y debía realizarlo deprisa, antes de que se marchitasen. Pero el gran defecto que -opinamos- tuvo con los óleos del natural, es que, siendo fenomenal el primer impulso plasmando lo que veía y sentía, continuaba días más tarde retocando y retocando, pero ya sin el sentimiento inicial, y con un resultado a menudo inverso al de la Gioconda de Leonardo, que tardó un montón de años en terminar. Eso no sucedía con el retrato, pues quien le posaba al poco tiempo se marchaba y ahí acababa todo. Tampoco con la acuarela, que es un arte, para los que saben, muy veloz: rumias el cuadro en la cabeza, pues hay que salvar los blancos y, cuando ya tienes todo el proyecto, arrancas sin descanso.

Ella me enseñó que para ver los colores con los ojos, y no con el cerebro, hay que cambiar la cabeza de posición, como ponerla de lado, por ejemplo. La mente tarda un rato en adaptarse a la nueva situación, y en esos escasos instantes es el ojo el que decide el color. Se inspiró mucho en su impresionista preferido, August Renoir y hasta en algunos de sus dibujos se nota.

Pronto pensó en que sería mucho más agradable pintar con otros colegas, y antes de terminar 1969 se hizo miembro de la Asociación de Acuarelistas de Catalunya, en donde podía pintar con los grandes, Martínez Lozano -que presidía la Asociación-, Fresquet, Sayol, Baixeras, Lloveras... Su prestigio como escultora hizo que le tuvieran un gran respeto desde el primer momento.

Un verano fuimos unos días a Llançà, con toda la familia. Por las tardes Margarita y yo nos íbamos a tomar un café al bar del puerto. No tardaba en aparecer el gran Martínez Lozano con un rudimentario caballete, un cubo de agua y un pincel de gran calibre. Unas cuantas pinceladas y ya tenía pintado el puerto. La forma de una barca de pescadores es tan compleja como un desnudo, y es muy difícil dibujarlas o pintarlas. Grandes maestros de la pintura no lo han logrado. Pero José Mª Martínez Lozano las pintaba con la facilidad de quien hace una firma. Allí pinté mis primeros y pequeños óleos. Aprendí de él que, para pintar los cielos al atardecer, cuando en el horizonte son más claros, hay que poner el papel del revés, porque como el pigmento resbala por el agua, el girarlo hace que quede más densa la parte de abajo, de forma que, al volver a colocar el papel en su posición normal, los cielos quedan como deben quedar, con las intensidades adecuadas. Mi madre le admiraba muchísimo... ¡Saludos José Mª!

En la Asociación no solo se pintaba, también se merendaba opíparamente y se organizaban frecuentes excursiones en autocar, a distintos lugares, llevándose con ellos a sus respectivas parejas. Yo los acompañé una vez, a la Costa Brava, a Sant Pere de Roda, donde pinté un cuadrito de pequeño formato del Monasterio con todas sus ventanitas. No queriendo perder los lazos de

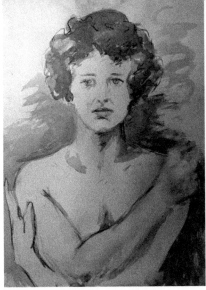

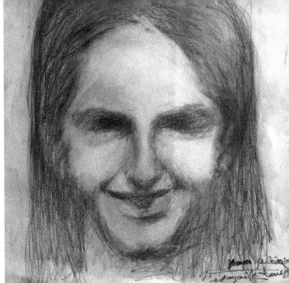

Apunte en acuarela
70x50

El dibujo en la escultura. Relieve y profundidad

amistad que se habían forjado entre ellos, nunca se criticaban los cuadros unos a otros, sólo, como máximo, se daban tímidos consejos. Las obras en las que trabajaban, lejos de ser apuntes, eran casi siempre obras terminadas, dado que la acuarela requiere menos tiempo y menos detalle.

Hasta ese momento había tenido dos Seat 600, a los que había puesto nombre; *"Rodrigo"* el primero, por aquello del Mío Cid. Pero su forma de conducir no había cambiado. Cuando iba con su hermana, ésta, por miedo, se sentaba en el asiento de atrás, aunque fueran las dos solas; lo que hacía el viaje aún más *arriesgado* porque, como también era de mala educación hablar con una persona sin mirarla, todo el rato giraba la cabeza. Suerte que conducía muy despacio. Ahora había subido de categoría y tenía un Seat 127, que llamaría *"Charlie"*. Y había colocado en él el mismo San Cristóbal reciclado de los otros coches, más un ventilador junto al volante, para hacer más soportables los sofocos estivales. Cuando la curva era muy pronunciada, al girar el volante las aspas del ventilador -que gracias a Dios eran de hule- chocaban con sus dedos; pero sabiendo que estaban a salvo de la amputación, tenía la sangre fría de no apartar la mano, siguiendo el más elemental instinto de conservación que se nos hubiera impuesto a los demás.

A partir de 1975 se dedica ya casi exclusivamente a la acuarela y a los acuarelistas, con los que realiza esas frecuentes excursiones, algunas de las cuales son verdaderos "viajes", como el que realizaron por el Norte de España, desde el País Vasco hasta Galicia. O la salida a Palautordera (en el Montseny), en la que, además de pintar, escribe una poesía para sus amigos acuarelistas, que lleva por nombre *"Amistad"*, pero que no transcribimos por lo cursi. De cada uno de ellos seguía haciendo cada día la crónica detallada, para su madre y su hermana.

En 1976 obtiene el Primer Premio de "Figura" del Certamen Nacional de Acuarelistas. En 1986, en la 76º Exposición colectiva Anual de la Asociación de Acuarelistas, en la Sala de exposiciones del Banco de Bilbao, presenta **"Capvespre"**. Y al año siguiente, 1987, en la colectiva que se hace en la Casa de la Cultura de Gerona, presenta **"Montseny"**.

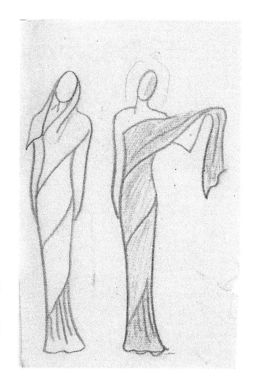 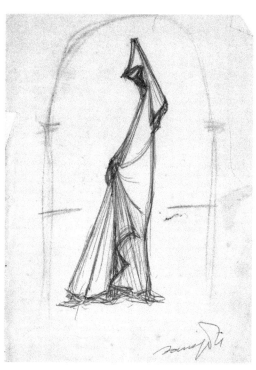

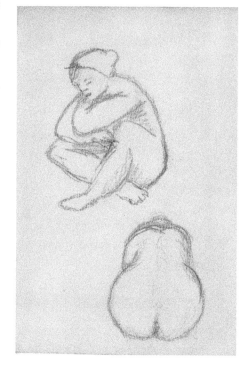

bocetos

movimiento

expresión

15

La vida continúa

1977 será un año emocionalmente muy duro para ella. Se casa *Chuchú* y se inicia el proceso de separación con mi padre, que culminará en divorcio en cuanto éste se legalice de nuevo en España, en 1981. Se queda sola en casa, aunque constantemente tiene viviendo con ella a uno u otro nieto, sin olvidar las copiosas y multitudinarias comidas del domingo, en las que nos reunimos con ella todos sus hijos y sus nietos, llegando a ser muchas veces hasta 16 personas. El marido de su hija es un joven alemán que lleva mucho tiempo viviendo en España y que se dedica a las exportaciones de productos españoles hacia su país; pero no tardarán en trasladarse a Alemania, tras el nacimiento de su hija, guapísima, Astrid, que se convertirá en la hermana pequeña, puesto que Michael tiene ya un hijo llamado Sven, fruto de un matrimonio anterior y que forma parte integrante de la familia.

Durante muchos años *Matita* fue realizando viajes a Alemania para ver a su hija y su familia, en los que aprovechaba para pintar. Por supuesto se trasladaba con una cantidad ingente de bultos, sin olvidar su almohada y su actual gato, Tiny, hasta cualquiera de las ciudades en las que recalaban, por las continuas mudanzas de *Chuchú*. Abandonada completamente la escultura, pintaba para Michael retratos de indios americanos, que le apasionaban. Incluso le enseñó a dibujarlos. *Micha* nunca olvidará que cuando le corregía los carboncillos, en vez de decirle lo que tenía que hacer, *"se acercaba con su dedo gordo y ¡zas!, borraba todo lo que no le gustaba"* (palabras textuales), lo que le ponía de los nervios.

De vez en cuando recibía la llamada de algún director de Museo, que le solicitaba que les cediera alguna obra, de forma totalmente gratuita. Eso es algo que Margarita jamás comprendió ni aceptó. ¿Por qué la gente piensa que el trabajo de un artista, su obra, no tiene valor, el mismo valor que tiene el trabajo de un médico, de un abogado, o de un fontanero? Por esa razón jamás regaló ninguna obra, y menos que a nadie a las Administraciones, los críticos, los jurados o los Museos.

En 1980 murió su madre, *Mamita*, y Mercedes se quedó sola. Sus dos hermanas deseaban de corazón que por fin pudiera vivir algunos años "libre", sin tener que cuidar a su padre primero y a su madre después, que *enfermaba* cada vez que Mercedes se apartaba un poquito de su lado, hasta el punto de que casi tuvo que abandonar su propio negocio, tan dependiente se hizo su madre de ella. *Matita* hace planes con su hermana y se van juntas a Alemania, pero ésta no se encuentra demasiado bien. Será su último viaje. En las Navidades de ese mismo año murió de cáncer, y Margarita se quedó destrozada. Su hermana había sido su amiga, su confidente, su historia, su musa, su compañera en todos los sentidos. Su pérdida la hizo sentirse completamente sola.

Pocos años después, la empresa en donde trabaja Michael, su yerno, le destinó a Estados Unidos, y allí se trasladó con su mujer y sus dos hijos, a la californiana Laguna Niguel. La nueva casa era grande y estaba situada en una excelente zona residencial, pero con un jardín pequeño, en el que

Museo Getty de Los Ángeles (USA)

no cabía el caballo que Michael estaba empeñado en comprarse, porque había sido el sueño de su vida, desde que era un crío. A *Matita* tampoco le gusta la casa cuando va a visitarles, opina que es *una jaula de oro aburrida*. Pero aprovecha la circunstancia para convencer a mi hermana de que la lleve a visitar el Museo Paul Getty de los Ángeles, ya que está cerca. *Chuchú* intenta convencerla de que es tarde y cuando lleguen ya habrá cerrado, pero no se deja convencer y, antes de que chocasen entre sí todos los planetas de las pitonisas del lugar, coge el coche y se dirigen hacia Los Ángeles, convencida de que sólo servirá para quemar gasolina.

El Museo Getty lo dirigía desde hacía años Luis Monreal Agustí, al que conocía bien porque, además, era hijo del historiador Luis Monreal Tejada, muy buen amigo de ella por sus funciones en la Real Academia de Bellas Artes de San Fernando, y como presidente de la Asociación Española de Amigos de los Castillos. Llegaron al Museo, pasaron por sus preciosos jardines y al llegar a la recepción, un conserje uniformado les informa de que el Museo está cerrado. *Chuchú*, que no pudo zafarse de su papel como traductora simultánea, pregunta por *Don Luis*. Tampoco estaba ya a esas horas. Acto seguido tuvo que traducir un larguísimo discurso, en el que *Matita* le explicaba al portero todos sus éxitos, sus relaciones, sus medallas y distinciones, incluso incluyendo, de paso, a otros miembros de la familia. El pobre empleado estaba catatónico; pero con *la mosca detrás de la oreja,* porque así es como empiezan las películas de ladrones de guante blanco. Ya no sabía qué hacer para que aquella mujer entendiera que el Museo estaba cerrado y no se podía entrar. Como no había manera de convencerla y ella seguía aludiendo a su larga y estrecha relación con el director, optó por entrar en su cubículo, sacar de su cajón una enorme foto de un grupo de personas, más de un centenar y, con ella en la mano, peguntarle -convencido de que por fin se la quitaría de encima-

 - *"A ver, ¿quién es el Sr. Monreal de todos éstos?*
Matita alzó la mano, estiró su dedo índice y sin titubear, como el dardo de un pub inglés, señaló a un hombrecillo de la segunda fila.

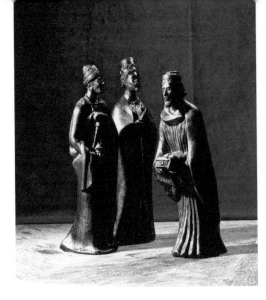

Los Tres Reyes Magos (Catálogo, nº 110). Bronce

El pobre hombre, pillado en su bravata, encendió las luces del Museo y les dijo resignado
- *"Síganme"* ...

Durante toda la visita *Chuchú* no quiso ni abrir los ojos. *Matita* en cambio iba comentando cuadro a cuadro. Mejor dicho, iba sacándole defectos a aquellos cuadros, de los pintores más prestigiosos del mundo.

El caballo que finalmente se había comprado Michael, necesitaba más espacio del que permitía el pequeño jardín de Laguna Niguel, así que se trasladaron a Bonsall, pueblecito disperso pero muy agradable, cerca de San Diego. Ganaron terreno, la casa estaba bien y por un prado, dentro de la propiedad, los caballos -ya eran dos- subían y bajaban, dejando tras ellos una pequeña polvareda que permitía saber hacia dónde se dirigían. En Bonsall *Chuchú* jugaba a tenis en el Club de Campo, donde forjó férreas amistades, y retomó la cerámica, que había iniciado en Alemania bajo los consejos y directrices de *Matita*. Mientras, ésta, realizó una magnífica obra de madurez: **"Los Tres Reyes Magos"** (Catálogo, nº 110). Se fundieron en bronce tres ejemplares de cada rey. Y a cada uno de ellos intentó darle su propia personalidad, que además de reflejarse en el rostro, debía "describirse" en los pliegues de sus túnicas.

También realizó una figura de pequeño tamaño, que representa a su nieta, **"Astrid jugando con su gato Tiny"** (Catálogo, nº 109). El barro lo realizó en USA, pero el bronce en Barcelona.

Unos años más tarde, Paloma -que iba a ser mi segunda esposa- y yo, estábamos realizando un *tour* por el sur de Estados Unidos. En una de las paradas, Las Vegas, alquilamos un descapotable equipado con un aparatoso teléfono portátil (los *móviles*, tal y como los conocemos, aún no estaban en el mercado) y nos dirigimos a Bonsall a ver a mi madre, a mi hermana y a su familia. *Matita* no conocía todavía a Paloma. La vio. Se quedó muda, lo cual era una señal inequívoca de que algo raro estaba pasando. Acababa yo de pillarle un dedo al cerrar el maletero del coche y mi

madre le estaba dando los primeros auxilios, *agua timolada,* y también los segundos, más *agua timolada.* En un momento en el que me quedé solo con ella, le pregunté su impresión sobre Paloma -hacía pocos meses que salíamos- y me dijo

- *Es guapa, ... pero tiene ojos de mar-s-iano...*

Efectivamente, había visto unos ojos con iris de color lila, producto de unas lentillas exóticas y casquivanas, que *Matita* no sabía siquiera que existiesen.

Estaba acabando el milenio y se fracturó el fémur por tercera vez. Acudimos a Urgencias de la Clínica Sagrada Familia de Barcelona. El diagnóstico era bastante obvio... le salía un pedazo de hueso por la pierna. No quería ser operada allí y, por alguna razón, le pidió a Eduardo, le exigió, que la llevara a la Clínica Universitaria de Pamplona, porque es dónde habían operado a su hijo *Juancho.* Dado su estado y que era casi medianoche, en la Sagrada Familia intentaron aportar un poco de sensatez en el tema y le pusieron toda clase de dificultades para el viaje, especialmente cuando, además, se negó a ir en ambulancia, porque prefería que la llevara su hijo en coche. Le hicieron firmar muchísimos papeles para dejarla ir, le dieron un calmante en dosis de "veterinaria" y, con el fémur en ristre, nos pasamos toda la noche en la carretera, camino de Pamplona. Pese a estar atiborrada de sedantes y antiinflamatorios, inició un monólogo sobre un sinfín de historias familiares -bastante divertidas muchas de ellas- que duró todo el camino, sin más interrupción que los pocos minutos en los que paramos a poner gasolina.

La clínica navarra parecía más un monasterio que una clínica, daba la sensación de tener tantas capillas como quirófanos. La televisión de las habitaciones solo emitía dos canales y encima en circuito cerrado, posiblemente para evitar "sobresaltos" a los pacientes: los telediarios se emitían en diferido y las películas eran de una temática tan variada como *La Túnica Sagrada, Marcelino Pan y Vino, Los Diez Mandamientos...* La operación no fue del todo bien, porque le colocaron el hueso algo torcido y, consecuentemente, la recuperación fue bastante más lenta; pero ella estaba decidida a andar, así que acabó andando, subiendo y bajando escaleras. Una de las cartas que recibió mientras estuvo convaleciente, era de la amiga americana que trabaja de traductora de la CIA, que, para animarla, le explicó que una amiga común trataba de *Usted* a su gato. Lo intentó con Tiny, pero el gato le hizo el mismo caso que antes.

La vida continúa, ahora ya un poco más complicada, porque su estado físico no aconseja que esté sola. En cualquier momento se le puede volver a romper cualquier hueso y caer al suelo, sin poderse levantar, por lo que se inicia la búsqueda de cuidadora fija. Finalmente se decanta por una mujer rusa de mediana edad y 1,80 de altura, como un armario, que no habla apenas español, pero que ha entendido la situación y sigue las indicaciones de sus hijos, las de Eduardo y las de su hermano Carlos, que es su médico de cabecera. Verónica, que así se llamaba, era muy disciplinada, no en vano en su país había trabajado para el ejército, confeccionando abrigos para los soldados.

En el acto de celebración del Cincuentenario de la Casa de Velázquez, Margarita saluda a la reina Doña Sofía y a la esposa del presidente de la República francesa, Anne Aymone Giscard d'Estaing (junto a la reina, con traje de cheviot y blusa azul)

Su relación directa con la escultura se ha dirigido ya hacia el apoyo al trabajo de las nuevas generaciones de escultores, por lo que durante los años 2001 y 2002 instaura el **Premio Sans-Jordi de Escultura**, en el Cercle Sant Lluc de Barcelona, con una sustanciosa dotación económica. El de 2001 recayó en Medina Ayllón, por su obra "Maternitat". Y en el año 2004 recibe un Diploma y la Medalla de Oro del Cercle Sant Lluc, por los 50 años que lleva como socia, acto que incluye un concierto en el Petit Palau. Unos años antes, en 1979, había asistido como invitada de honor al Cincuentenario de la Casa de Velázquez, en Madrid, en un acto presidido por la reina Doña Sofía y la esposa del presidente de la República francesa, Anne Aymone Giscard d'Estaing.

Durante esa última época sólo realizó, y por encargo, una obra nueva, una Virgen, obra de clara madurez, en la que las líneas y los volúmenes apenas se marcan y en la que todo "fluye". Su hijo *Juancho* fue tan culto como místico. Cuando era adolescente devoraba los ensayos de Teilhard de Chardin, mientras otros leían comics de Supermán y el Guerrero del Antifaz. Era muy inteligente y un buen arquitecto. Acababa de terminar una urbanización y un hotel en el Grado (Huesca) y, para una plaza, le encargó a Margarita una Virgen. No hay nada peor que el que un arquitecto creativo y en parte genial encargue a un escultor algo, pues en general todos tienen un ego que se lo pisan, y lo ideal sería que ellos mismos se hicieran sus propias esculturas. Posiblemente fue la obra en la que Margarita ha empleado más tiempo en toda su vida, pues hizo más de 12 bocetos, casi a tamaño definitivo y de una calidad extraordinaria. Sabía que sería su última obra y tenía que ser "perfecta". Simplificó y sintetizó de muchas maneras el manto de la Virgen, creando una estilizada pero entrañable figura, tan moderna como delicada. Margarita se pasaba toda una semana haciendo un nuevo boceto, que era comentado a la semana siguiente con su hijo Juancho, porque no terminaba de estar convencida. Por fin se llegó al modelo definitivo. Probablemente la Virgen que se fundió finalmente en bronce no fue la del mejor de todos los bocetos, pero sí uno de los mejores. En la placita finalmente se instaló en piedra blanca, dentro de una urna de cristal y le pusieron por nombre **"Virgen de la Familia"** (Catálogo, nº 112). La versión en bronce lleva por nombre **"Virgen de Torreciudad"**. Es una de sus obras más reflexionadas, estudiadas y peleadas. Es buena. Pocos meses después *Juancho* fallecería de una larga enfermedad.

Los veranos los pasa ya en Sitges, en un apartamento que alquila en el Paseo de la Ribera, frente al mar. Su estado físico no le permite más viajes a Estados Unidos. Sentada en el balcón recibe continuas visitas de familia y de amigos. Y puede asistir a los fuegos artificiales que marcan el momento culminante de las fiestas mayores de Sitges, no ya en primera línea, sino literalmente debajo de ellos, feliz y divertida bajo el ensordecedor castillo pirotécnico. En uno de esos últimos veranos, el del 2004, Carina Mut, periodista de L'Eco de Sitges, le comenta que el Grup d'Estudis Sitgetans quiere organizar una exposición-homenaje sobre ella, en la que se expondrá físicamente una de sus mejores obras, **"La Baigneuse"** (Catálogo, nº 44), rodeada de una exposición fotográfica de sus mejores piezas. Sin embargo, la parte central del acto será la conferencia que ella misma pronunciará sobre *"La Mujer y la Escultura"*. Esta será la última Exposición que protagonice, al menos en vida. (Eix Diari, 2004)

En abril de 2013 el MEAM (Museu Europeu d'Art Modern de Barcelona) organizó la exposición *Un Siglo de Escultura Catalana. La nueva figuración*, que reunió una gran cantidad de obras, algunas de ellas inéditas, de la mejor escultura figurativa producida durante el siglo XX. En total se expusieron cerca de 300 obras de más de 80 escultores, entre ellos Rodin, Meunier, Arístides Maillol, Vallmitjana, Josep Llimona, Clará, Mariano Benlliure o Margarita Sans-Jordi. Figuras todas ellas del Arte Contemporáneo, del Modernismo Catalán, del Noucentisme... En esta muestra se exhibieron algunos de los mejores mármoles de Margarita. El MEAM pensó que era necesario volver a reivindicar a los mejores escultores figurativos que había dado el siglo anterior:

> *"El inicio de la segunda mitad del siglo XX representa un momento de revitalización de la escultura, después de la Guerra Civil. La obra estatuaria pública y la obra religiosa se retoman y propician un nuevo punto de partida para la disciplina, en una etapa de crisis profunda y de estancamiento del país. Pero también es un momento de expansión de los escultores catalanes, algunos de ellos forzados al exilio.*
> *En el último tercio del siglo los planteamientos estéticos de estos escultores los posicionan y diferencian en un contexto en el que, cada vez más, la figuración parece tener menos cabida. La obra de Ricard Sala, Margarita Sans-Jordi, Enrique Galcerán, Luisa Granero, Josep Busquets, Josep Cañas, Antonio Bellmunt y Fernando Bernad se enmarcan en ese contexto. De una calidad y de un sentido constructivo excepcionales, trabajan en la consolidación de una nueva tendencia escultórica, actualizada y honesta, centrada en la figura humana y que lucha por desvincularse de la herencia noucentista."* (106)

Sobre la obra específica de Margarita Sans-Jordi, en el contexto de esta exposición, prosigue el artículo,

(106) *"Un segle d'escultura catalana. La nova figuració". MEAM 2013*

"La belleza eterna es inmutable aunque cambien los matices del gusto. Caprichos fugaces, audacias de un día, reacciones pasajeras que en periodo de evolución artística hicieron olvidar un poco los esfuerzos del arte antiguo, después se ha visto que el eclecticismo moderno es, en el fondo, una resurrección de las escuelas clásicas. La forma, y aún de cierta manera los mismos cánones de los artistas griegos, se han impuesto otra vez. Los escultores "intelectuales" del siglo XX -llamo intelectuales desde los neoclasicistas que siguieron a Canova, a los intérpretes franceses de temas históricos- no tuvieron poder bastante para destruir el imperio estable del pasado. A Rodin especialmente debemos el milagro de la resurrección. En nuestro país fue Josep Clará la sombra animadora. No olvido a Blay, a Llimona, a los Oslé, a tantos otros escultores que supieron influir con su talento y con su ejemplo la formación artística de los nuevos valores de la Escuela Catalana. A este sector pertenece Margarita Sans-Jordi. Escultora dotada de excelentes facultades, acierta en todos sus trabajos a mostrar esa ponderación difícil, nexo entre lo antiguo y lo moderno y base, como hemos dicho, del arte catalán contemporáneo. Y que es donde únicamente caben apreciarse distingos de interpretación, de expresión, de sentimiento... Más o menos dinámicas, más o menos decorativas, las esculturas catalanas, pasados los instantes de incertidumbre de la postguerra, han vuelto a refugiarse en los moldes propios. Ya sé yo que mientras unas se inclinan hacia el sentido ornamental -las de Jaime Otero buscan esos efectos-, otras responden al reposo y la serenidad como exponentes de su médula clásica. Margarita Sans-Jordi es partidaria de esta última".

En realidad es como ya se había definido ella a sí misma en 1935: *"Admiro a los grandes maestros griegos. Procuro dar a mis estatuas la modernidad necesaria: fundir en grata armonía lo antiguo y lo nuevo, estética y verdad. Las extravagancias se olvidan; solo la feliz realidad puede perdurar".(107)*

Creo que como colofón a lo que tantos y tantos han dicho sobre ella y su obra, son perfectas las palabras que Maximiliano G. Venero publicó en La Voz de Guipúzcoa en 1934:

"Ella viene de Catalunya y se dedica al Arte. Su arte está colmado de dulzura. Invocar al Arte y a la dulzura en este momento dramático de España revela ya una disposición franciscana y estoica. Dedicarse a la belleza abstracta, cuando todo tiene, en lo que nos circunda, una alegoría parcial, cuando las palabras están marcadas por el odio y los pensamientos soportan las hostilidades políticas, es heroico y admirable. (...) Las esculturas de Margarita, muchacha española de Catalunya, predican la dulzura y la belleza".(108)

Fallece a los 95 años, el 20 de junio de 2006, en su casa de Barcelona.

(107) "Clasicismo y modernismo. La escultora catalana Margarita Sans-Jordi". Lorenzana García de Riu. El Día Gráfico 2/8/1935
(108) Maximiliano G. Venero. La Voz de Guipúzcoa 1/8/1934

Pero algo más quedó del arte de Margarita Sans-Jordi. Pasando por una generación intermedia, la nuestra, en la que hemos disfrutado de su obra y de su recuerdo, también hemos traído al mundo a nuestro hijo, Javier de Mendoza Soler, otro brillante escultor en ciernes, que está ejecutando obras escultóricas de una calidad excepcional, lo que le augura un prometedor futuro. ¡Ojalá podamos escribir otro libro sobre él!

Catálogo

La Luisa

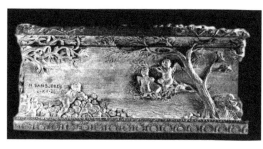 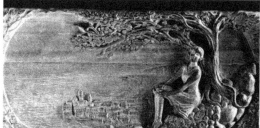

Talla directa en madera de nogal (1927)

Colección particular

Representa a Mª Luisa, sentada bajo un árbol, contemplando a sus pies el pueblo y la playa de Sitges. Pieza tallada para Agustín Amell, en recuerdo de su difunta novia, Mª Luisa. Fue la primera obra realizada en talla directa, y se considera la primera de su carrera

Se ha referenciado en las siguientes publicaciones:

- Gaseta de Sitges, 1930

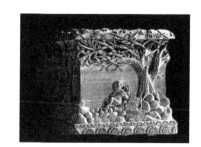

1

Caja 2

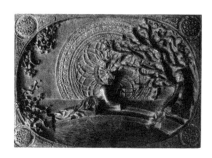 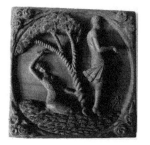

Talla directa en madera de nogal (1927)

10x28x20
Colección particular

Pieza tallada a mano con cuchillas de afeitar y las primeras gubias que se compró Margarita

2

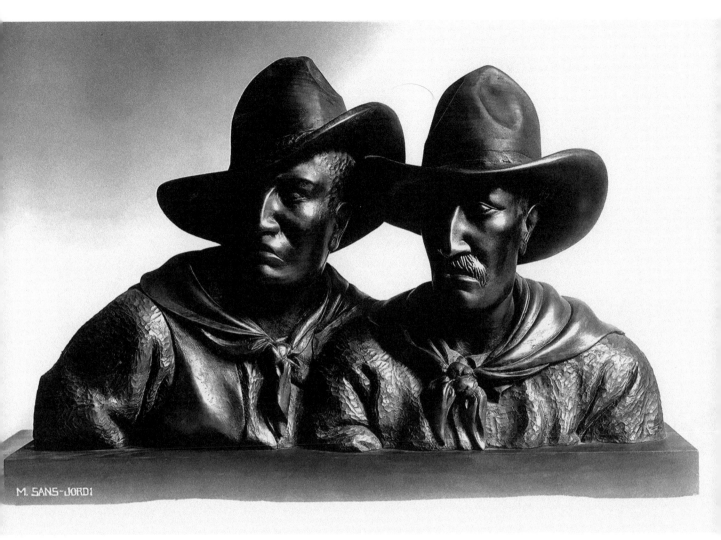

M. SANS-JORDI

3

Oeste

Talla directa en madera de nogal (1929)

65x41x20
Se desconoce la localización

Siendo muy joven (18 años), fue al cine y, por primera vez en su vida, vio una película del oeste. Quedó tan impresionada y sorprendida por los personajes, que al salir del cine fue al carpintero, le compró una pieza grande de nogal y talló esta hermosa obra.

Jovenívola

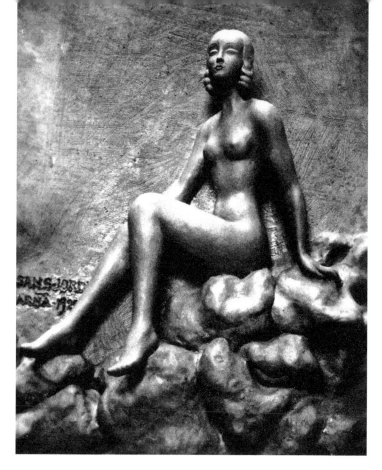

Talla directa en madera de
caoba (1929)

Esculpida en mármol blanco
(1934)

Ambas obras pertenecen a
colecciones particulares

4

Se ha expuesto en:
- 1932, Salón de Otoño (Madrid) (en madera)
- 1935, Salón Vilches (Madrid), (en mármol)

Lavandera en el río

Relieve en mármol (1930)

Se desconoce su localización

Se ha expuesto:
- 1932, Galerías Layetanas (Barcelona)

5

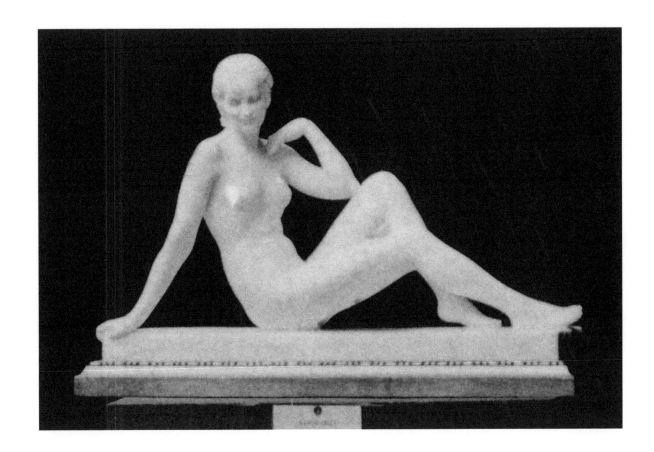

6

Posando en el suelo

Esculpida al directo en mármol blanco (1930)

Colección privada

Se ha expuesto en:
- 1932, Galerías Layetanas (Barcelona)

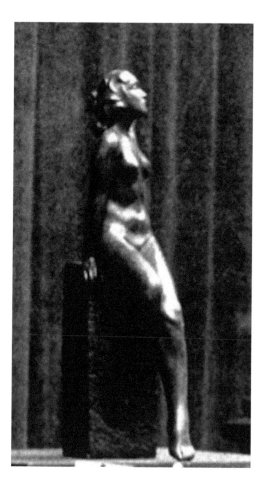

7

Enmirallant·se

Talla directa en madera (1931)
Bronce (1935)

Tamaño mitad del natural

La de madera pertenece a una colección privada
y la de bronce a Patrimonio Nacional, que la
encargó en la propia exposición de Galerías
Layetanas, al verla en madera, para la escalinata
principal del Ministerio de Educación, en Madrid.

Se ha expuesto en:
- 1932, Galerías Layetanas (Barcelona). Madera
- 1935, Salón Vilches (Madrid). Bronce

Se ha referenciado en las siguientes publicaciones:

- "*Artistas jóvenes. Margarita Sans-Jordi*". Javier Tassara.
 Gaceta de Bellas Artes nº 449, septiembre 1935
- "*La norma clásica en la escultora Margarita Sans-Jordi*".
 Rafael López Izquierdo. la Nación 11/6/1935, pág. 10
- "*Salón Vilches. Galerías de arte con historia*". Susana
 Vilches Crespo. Segovia 2016
- "*Información de arte. Varias exposiciones. Margarita
 Sans-Jordi*". Ángel Vegue y Goldoni. La Voz 18/6/1935
- "*Tres exposiciones. Margarita Sans-Jordi*". Julián Moret.
 La Época 19/6/1935, pág. 3

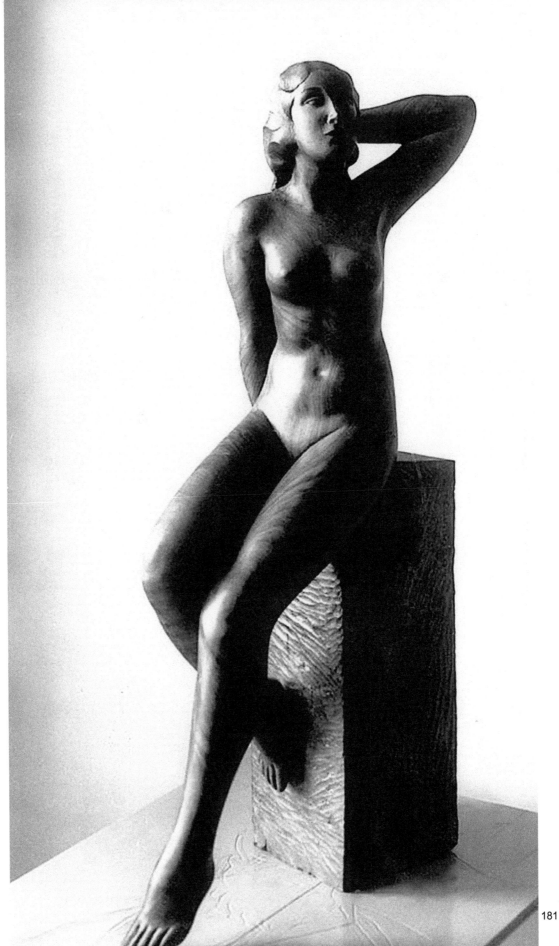

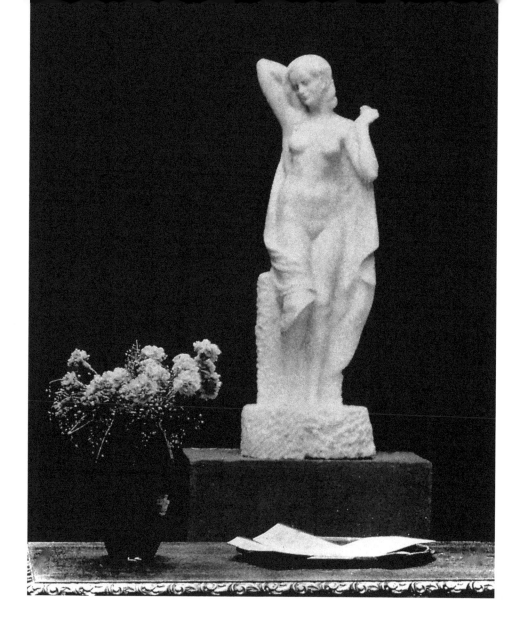

8

Helena

Esculpida al directo en mármol blanco (1930)

Tamaño mitad del natural
Se desconoce la localización

Se ha expuesto en:
- 1932, Galerías Layetanas (Barcelona)

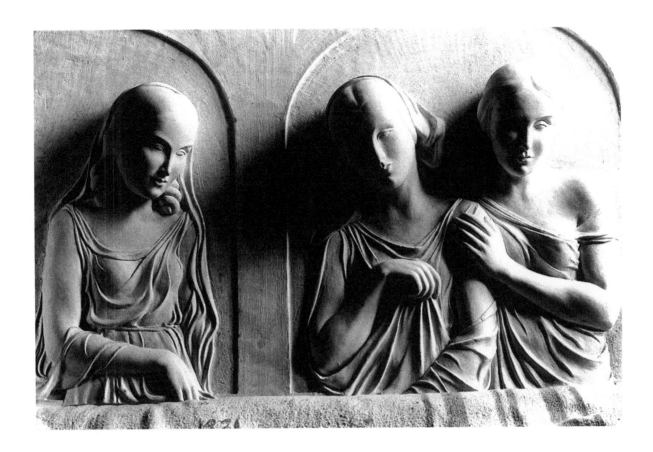

9

Las Hijas de Job

Relieve en mármol (1931)

Se desconoce la localización

En el reverso de la obra, Margarita escribió los nombres de las tres figuras y su significado: Gemina (paloma), Cesia (canela), y Keren-Hapuc (cuerno de antimonio)

Se ha expuesto en:
- 1932, Galerías Layetanas (Barcelona)

Se ha referenciado en las siguientes publicaciones:

- *"Tres exposiciones. Margarita Sans-Jordi"*. Julián Moret. La Época 19/6/1935, pág. 3
- *"Artistas jóvenes. Margarita Sans-Jordi"*. Javier Tassara. Gaceta de Bellas Artes nº 449, septiembre 1935

Campesina

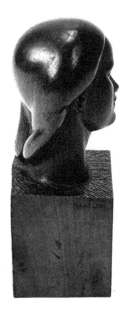

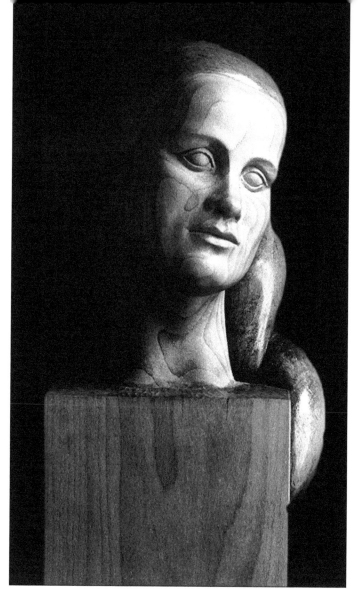

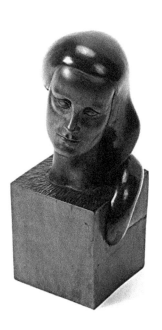

Talla directa en madera de plátano (1930)

Pertenece a una colección privada

Realizó esta obra en L'Aguilera, y posó para ella una chica del pueblo del Plà del Penedés, a la que todo el mundo conocía como "La Roseta"

Se ha expuesto en:
- 1932, Salón de Otoño (Madrid)

12

Retrato de niño

Esculpido en mármol (1930)

Colección privada

Se ha expuesto:
- 1932, Galerías Layetanas (Barcelona)

13

Busto de la Sra. Gómez Montoliu

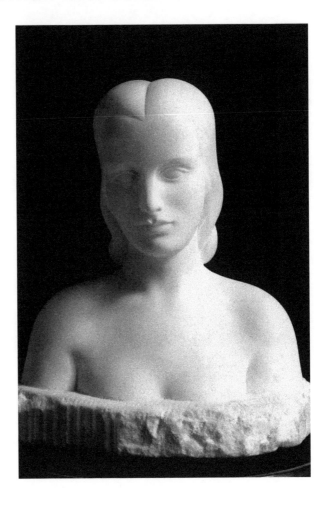

Esculpido al directo en mármol (1931)

45x40x20
Colección privada

Éste fue el primer busto que esculpió en mármol al directo

Se ha expuesto en:
- 1932, Galerías Layetanas (Barcelona)

14

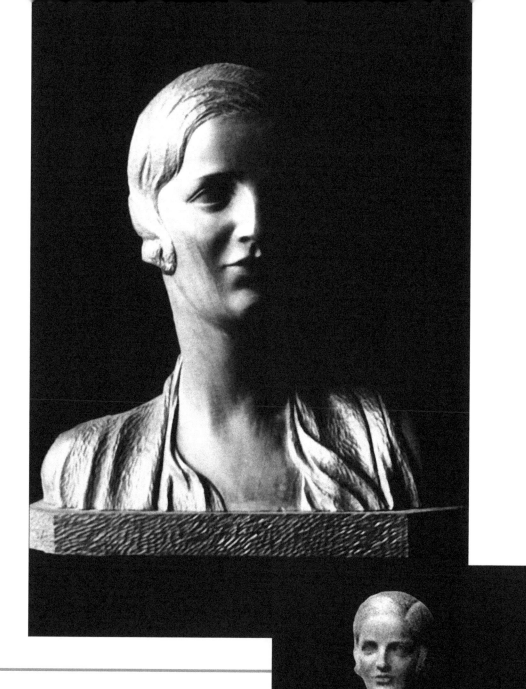

Pepa de la Haba

Talla directa en madera (1931)

Colección privada

Se ha expuesto en:
- 1932, Galerías Layetanas (Barcelona)

Ivonne

Esculpida al directo en mármol de Carrara (1932)

45x40x20
Colección privada

Es el retrato de una de sus primas y gran amiga, Ivonne Jordi Galopín, madre de la actriz Enma Cohen

Se ha expuesto en:
- 1932, Galerías Layetanas (Barcelona)

16

17

Retrato femenino

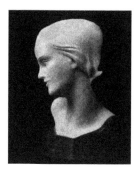

Terracota (1932)

Colección particular

Se ha expuesto en:
- 1932, Galerías Layetanas (Barcelona)

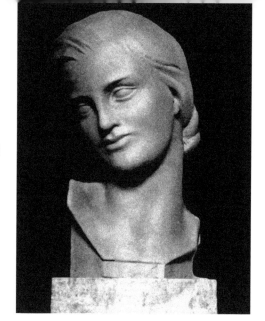

Pañuelo

Madera (1933), Terracota (1934), Bronce (1934)

Todas pertenecen a colecciones privadas

Se ha expuesto en:
- 1934, Galerías Layetanas (Barcelona). Bronce
- 1934: XIV Salón de Otoño (Madrid). Bronce

Se ha referenciado en las siguientes publicaciones:
- Luis de Galinsoga, ABC (ed. Sevilla) 22/11/1934, pág. 7
- La Voz (ed. Madrid) 24/5/1935 - fotografía con pie de foto
- *"Arte. Margarita Sans-Jordi, escultora catalana"*. Gil Fillol. La Nación 12/6/1935
- *"Artistas jóvenes. Margarita Sans-Jordi"*. Javier Tassara. Gaceta de Bellas Artes nº 449, septiembre 1935

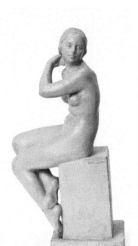
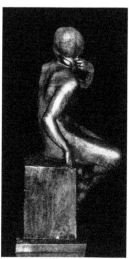

18

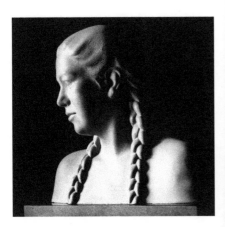

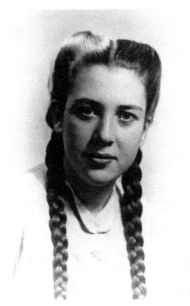

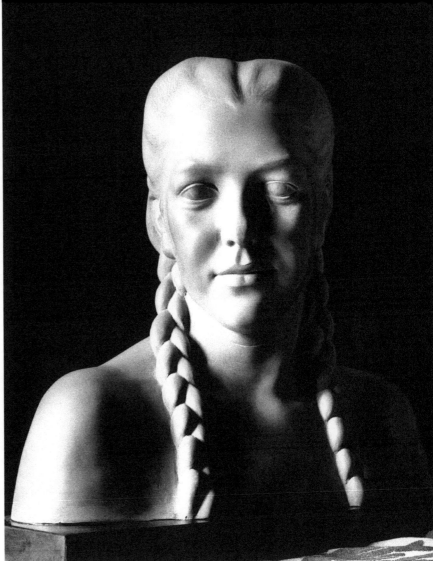

19

Busto de Mª Isidra de Sicart

Esculpida al directo en mármol de Carrara (1934)

Colección privada

Para esculpir este retrato de la hija de los condes de Sicart, modeló previamente la pieza en barro, que luego coció, Entregó el mármol, y se quedó en su taller la terracota, que le fue robada años después.

Se ha expuesto en:
- 1934, Galerías Layetanas (Barcelona)

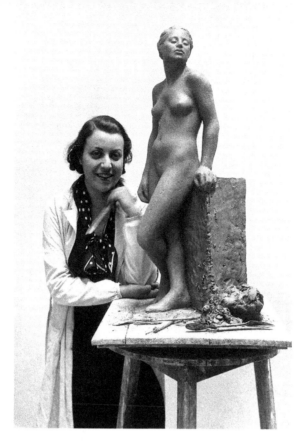

Alborada

Talla directa en madera (1934)
Esculpida en mármol blanco (1935)

88x29x27
Ambas obras pertenecen a colecciones particulares

Premio Nacional de escultura de la Real Academia de Bellas Artes de San Fernando en 1935.

Se ha expuesto en:
- 1934, Galerías Layetanas (Barcelona). Madera
- 1935, Salón Vilches (Madrid). Mármol
- 1942, Exposición Nacional de Pintura y Escultura (Oviedo). Mármol

Realizó esta obra en mármol durante su estancia como pensionada por la Generalitat de Cataluña, en la Casa de Velázquez de Madrid.

Se ha referenciado en las siguientes publicaciones:

- "*Arte y Artistas. Una pensionada en la Casa de Velázquez inaugura una exposición*". ABC (ed. Madrid) 6/6/1935 pág. 40
- "*Artistas jóvenes. Margarita Sans-Jordi*". Javier Tassara. Gaceta de Bellas Artes nº 449, septiembre 1935
- "*La norma clásica en la escultora Margarita Sans-Jordi*". Rafael López Izquierdo. La Nación 11/6/1935, pág. 10
- "*Información de Arte. Sesión de la Academia de Bellas Artes*". La Voz 6/6/1935
- "*Salón Vilches. Galerías de Arte con historia*". Susana Vilches Crespo. 2016. Pág. 224
- "*Inauguración de una exposición de escultura en la Sala Vilches*". La Época 6/6/1935, pág. 2
- "*Información de arte. Varias exposiciones. Margarita Sans-Jordi*". Ángel Vegue y Goldoni. La Voz 18/6/1935
- "*Tres exposiciones. Margarita Sans-Jordi*". Julián Moret. La Época 19/6/1935, pág. 3
- "*Correo de las artes. Pinturas de Rafael Botí y esculturas de Margarita Sans-Jordi*". Criado y Romero. Heraldo de Madrid 25/6/1935
- "*Clasicismo y modernismo. La escultora catalana Margarita Sans-Jordi*". Lorenzana García de Riu. El Día Gráfico 2/8/1935
- "*Escultoras en un mundo de hombres y su fortuna en la crítica de arte española*". Isabel Rodrigo de Villena 2017

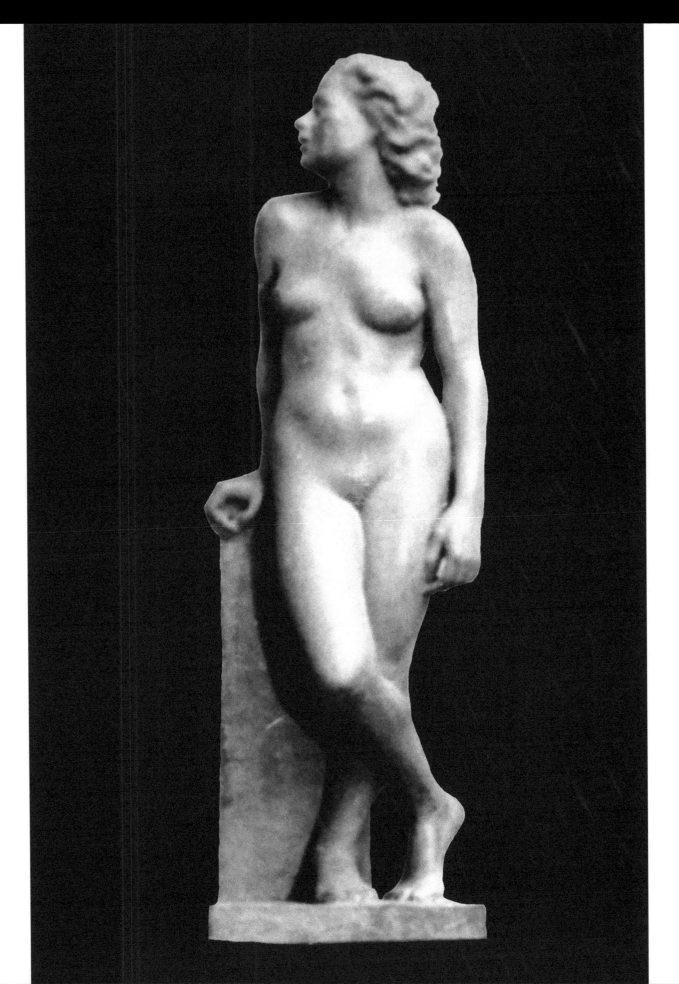

Retrato de Juan Jordi Galopín

Esculpido al directo en mármol (1933)

Colección particular

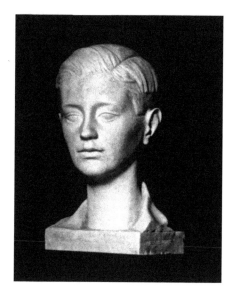

21

La Virgen de L'Aguilera

Relieve esculpido en piedra (1934)

Creó esta obra para la finca familiar de L'Aguilera; sin embargo la masía fue ocupada por tropas militares durante la Guerra Civil, y cuando la familia regresó al finalizar la contienda, el relieve había desaparecido. Desde entonces se desconoce si todavía existe y, si así fuera, dónde se encuentra

23

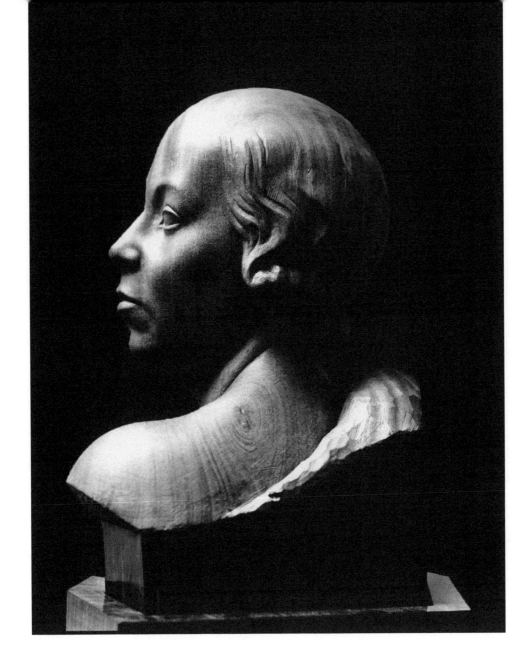

Busto de la señora Usabiaga de Guzmán

Talla directa en madera (1933)

50x50x20
Colección particular

Se ha expuesto en:
- 1934, Galerías Layetanas (Barcelona)

Se ha referenciado en las siguientes publicaciones:

- *"Salón Vilches. Galerías de arte con historia"*. Susana Vilches Crespo. Segovia 2016
- *"Tres Exposiciones. Margarita Sans-Jordi"*. Julián Moret. La Época 19/6/1935, pág. 3

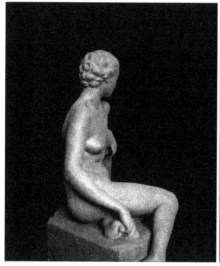 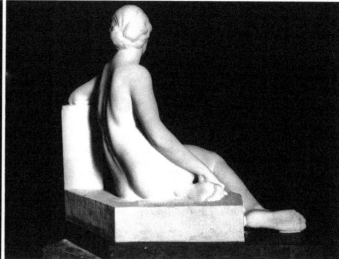

24

Reposo

Terracota (1934)
Esculpida en mármol blanco (1935)

50x70x20
La obra en terracota pertenece a una colección particular.
La obra en mármol se encuentra en el MEAM (Museu Europeu d'Art Modern)

Se ha expuesto en:
- 1934, Galerías Layetanas (Barcelona) (En terracota)
- 1935, Salón Vilches (Madrid). (En terracota)
- 1937, Galerie Gazette des Beaux Arts (París) (En mármol)
- 1941, Exposición Nacional de Bellas Artes (Madrid) (En mármol)
- 1945, Galerías Layetanas (Barcelona) (En mármol)
- 2013, MEAM: Exposición "Un siglo de escultura catalana. La nueva figuración" (Barcelona) (En mármol)

Se ha referenciado en las siguientes publicaciones:

- *"Margarita Sans-Jordi, escultora catalana"*. Gil Fillol. La Voz (ed. Madrid) 12/6/1935
- Revista Nacional de Educación nº 13, pág. 101. 1942
- *"Instituciones artísticas del franquismo: las exposiciones Nacionales de Bellas Artes 1941-1968"*. Lola Caparrós Masegosa. Prensa de la Universidad de Zaragoza 2019. (Fotografía de la obra en la portada del libro)
- *"Salón Vilches. Galerías de arte con historia"*. Pág. 178. Susana Vilches Crespo. Segovia 2016
- *"Información de arte. Varias exposiciones. Margarita Sans-Jordi"*. Ángel Vegue y Goldoni. La Voz, 18/6/1935
- *"Tres exposiciones. Margarita Sans-Jordi"*. Julián Moret. La Época 19/6/1935, pág. 3
- *"La obra de la mujer en la Exposición Nacional de Bellas Artes"*. Cecilio Barberán. Y 1/1/1942
- *"Vida de Barcelona. De arte"*. La Vanguardia Española 18/6/1941 pág. 3

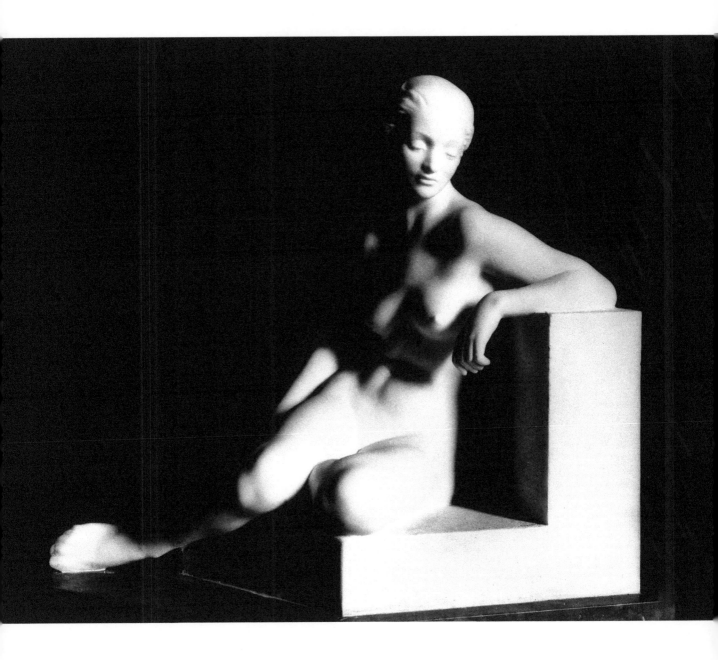

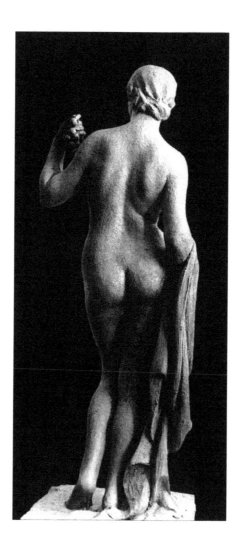

25

Septiembre

Talla al directo en madera de limonero (1934)

113x45x30
Colección del Hotel Palace (Madrid)

Esta obra representa el mes de la vendimia, algo muy vinculado a ella personalmente, ya que, de niña, toda la familia colaboraba en todo el proceso de recogida de la uva y prensado, en los viñedos de la finca familiar

Se ha expuesto en:
- 1934, Galerías Layetanas (Barcelona)
- 1935, Salón Vilches (Madrid).

Se ha referenciado en las siguientes publicaciones:

- A. del Castillo. Diario de Barcelona 8/6/1941
- *"Información de arte. Varias exposiciones. Margarita Sans-Jordi"*. Ángel Vegue y Goldoni. La Voz 18/6/1935
- *"Tres exposiciones. Margarita Sans-Jordi"*. Julián Moret. La Época 19/6/1935 pág. 3

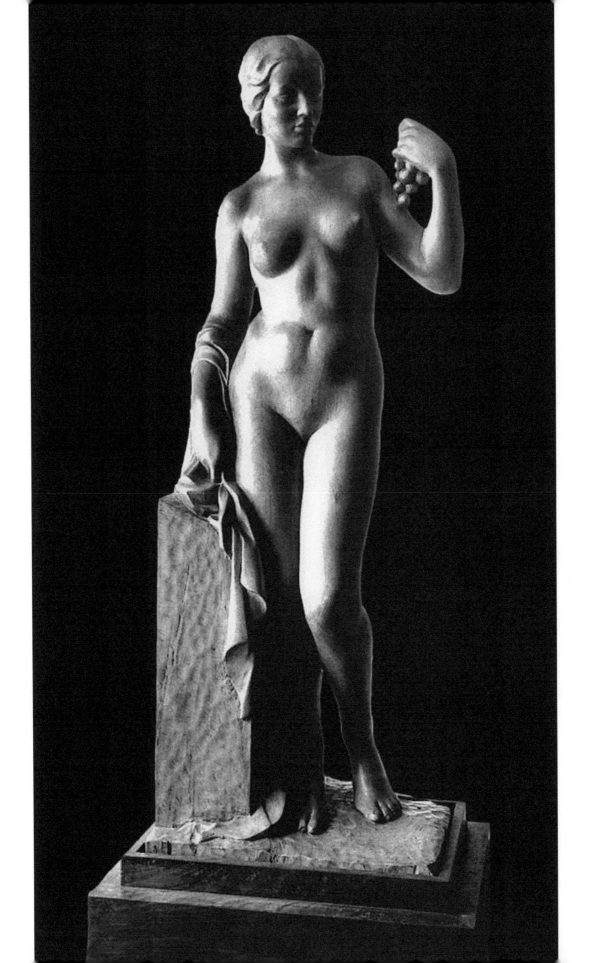

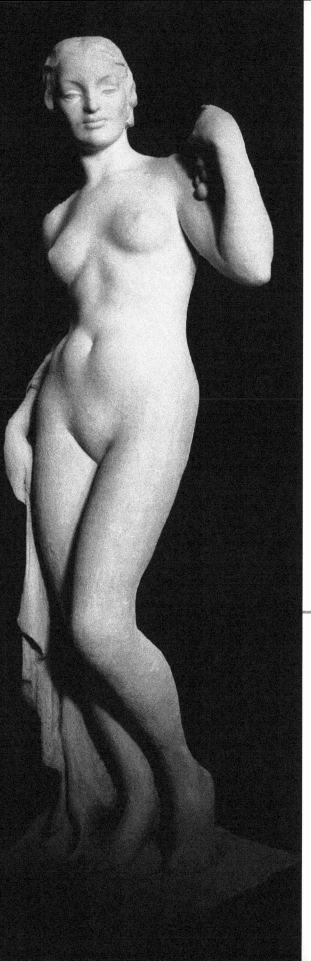

La Venus del racimo

Esculpida al directo en mármol de Carrara (1940)

115x44x31
Se desconoce la localización

Se ha expuesto en:
- 1941, Sala Parés (Barcelona)

Se ha referenciado en las siguientes publicaciones:
- A. del Castillo. Diario de Barcelona 8/6/1941

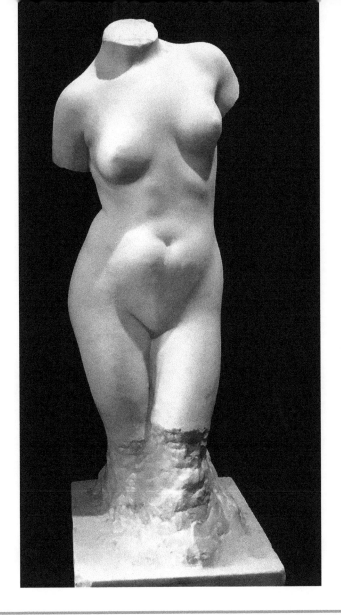

Torso 1

Esculpido al directo en mármol de Carrara (1933)

106x26x30
Colección particular

Medalla de oro de la Exposición Nacional de Bellas Artes de 1943

Se ha expuesto en:
- 1934, Galerías Layetanas (Barcelona).
- 1943, Exposición Nacional de Bellas Artes (Madrid).

Se ha referenciado en las siguientes publicaciones:

- "*Artistas jóvenes. Margarita Sans-Jordi*". Javier Tassara. Gaceta de Bellas Artes nº 449, septiembre 1935
- "*Apuntes críticos de la Exposición Nacional de Bellas Artes*". Revista Nacional de Educación, junio 1943
- "*Arte y Artistas. Exposición de Primavera. Obras de escultura*". M. Rodríguez Codolá. La Vanguardia 17/6/1933, pág. 11

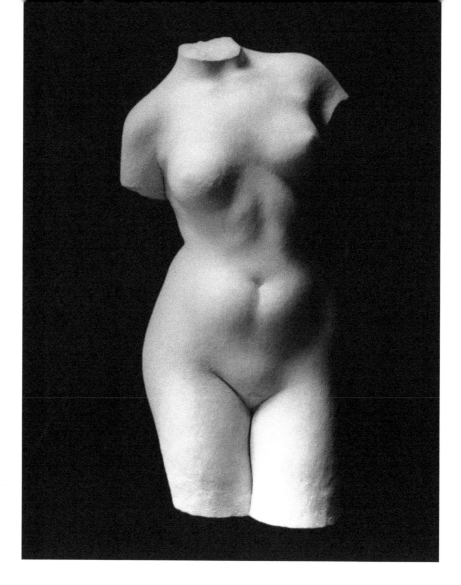

Torso 2

Esculpida al directo en mármol blanco (1934)

Tamaño natural
Colección privada

Se ha expuesto en:
- 1933, Exposición de Primavera (Barcelona). (En yeso)
- 1984, Salon des Nations (París)

Se ha referenciado en las siguientes publicaciones:
- *"Arte y Artistas. Exposición de Primavera. Obras de escultura"*. M. Rodríguez Codolá. La Vanguardia
 17/6/1933, pág. 11

Empezó a esculpir este torso en 1932, en el taller de Llimona, pero había algo que no le terminaba de gustar y no paraba de refunfuñar mientras trabajaba. Hasta que finalmente Llimona le dijo que no se preocupara más, porque pasado un tiempo le encantaría. Así fue, pero como en ese momento no quedó muy convencida, comenzó a esculpir otro: el Torso 1, nº 27 del catálogo, y pasado un tiempo retomó éste y lo terminó.

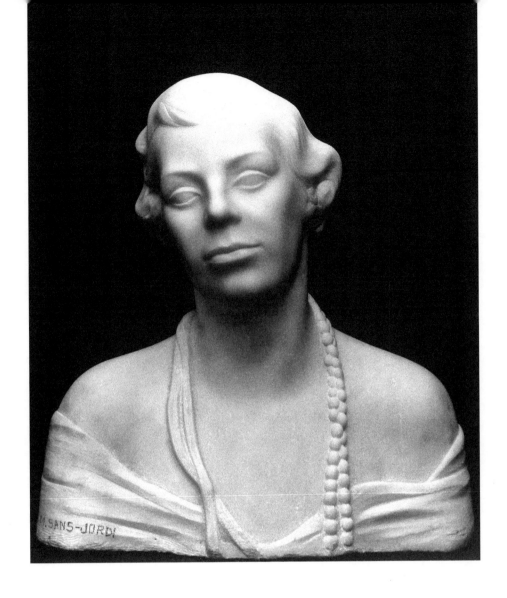

Busto de S.A.R. la Infanta Doña Beatriz de Borbón

Esculpido al directo en mármol de Carrara (1934)

43x40x15
Colección particular

Este retrato se lo encargaron a Margarita un grupo de españoles monárquicos, como regalo de boda para la S.A.R la Infanta Doña Beatriz de Borbón. Lo realizó en Roma, ciudad en la que tanto ella como su padre, Alfonso XIII, residían, en el exilio.

Margarita instaló el estudio en una habitación del mismo hotel en el que residía la Infanta, el hotel Europa de Roma. Así, cada mañana, desayunaban juntas mientras la preparaba, y a continuación posaba, durante toda la mañana.

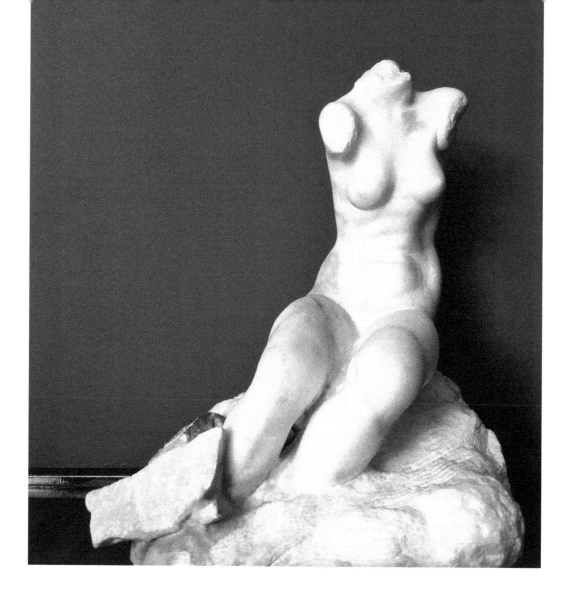

30

Torso sentada

Esculpida al directo en mármol blanco (1934)

39x32x27
Colección privada

Esta pieza quedó inacabada, porque apareció
una gran veta negra a la altura de las piernas,
que resultaba insalvable. Por esa razón nunca
pudo ser expuesta

Torso sentada 2

Esculpida al directo en mármol de Carrara (1934)

Tamaño natural
Colección privada

Se ha expuesto en:
1945, Galerías Layetanas

31

Torso acostada

Bronce (1945)

Se desconoce localización y medidas

32

33

Durmiente

Bronce (1934)
Alabastro (1935)
Talla en madera (1941)
Esculpida en mármol (1945)

16x55x15
Colecciones privadas

Se ha expuesto en:
- 1935, Salón Vilches (Madrid). (Bronce)
- 1937, Galerie Gazette des Beaux Arts (París). (Alabastro)
- 1941, Exposición Nacional de Bellas Artes (Madrid). (Mármol)
- 1941, Sala Parés (Barcelona). (Madera)
- 1945, Galerías Layetanas (Barcelona). (Alabastro)

Se ha referenciado en las siguientes publicaciones:

- *"Margarita Sans-Jordi en la Sala Parés"*. A. del Castillo. La Vanguardia Española 6/1941
- Guillot Carratalà (enero 1945, medio desconocidos)
- Eduardo Toda Oliva. Radio S.E.U., marzo 1943
- *"Información de Arte. Varias exposiciones. Margarita Sans-Jordi"*. Ángel Vegue y Goldoni. La Voz 18/6/1935
- *"Vida de Barcelona. De arte"*. La Vanguardia Española 18/6/1941

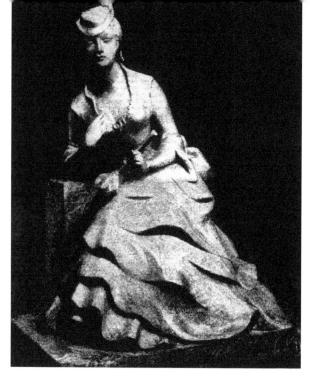

Ochocentista 1

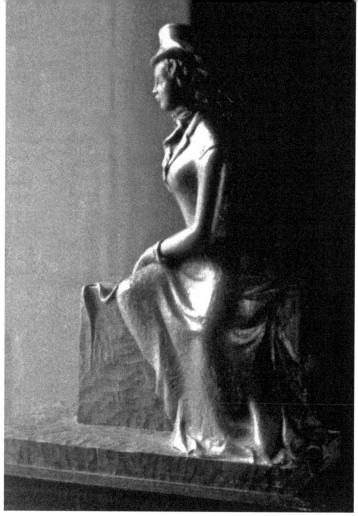

Amazona

34, 35 y 36

Las tres figuras son de talla directa en madera (1934)

Todas pertenecen a colecciones privadas

Se han expuesto en:

- 1935, Salón Vilches (Madrid)
- 1934, Galerías Layetanas (Barcelona)

Se han referenciado en las siguientes publicaciones:

- *"Salón Vilches. Galerías de arte con historia"*. Susana Vilches Crespo. Segovia 2016
- *"Arte. Margarita Sans-Jordi, escultora catalana"*. Gil Fillol, 8/6/1935
- *"Información de arte. Varias exposiciones. Margarita Sans-Jordi"*. Ángel Vegue y Goldoni. La Voz 18/6/1935
- *"Tres exposiciones. Margarita Sans-Jordi"*. Julián Moret. La Época 9/6/1935, pág. 3
- *"Clasicismo y modernismo. La escultora catalana Margarita Sans-Jordi"*. Lorenzana García de Riu. El Día Gráfico 2/8/1935. Con fotografía
- *"Artistas jóvenes. Margarita Sans-Jordi"*. Javier Tassara.Gaceta de Bellas Artes nº 449, septiembre 1935
- Fotografías publicadas en el suplemento Blanco y Negro del diario ABC (ed. Madrid) el 26/6/1935
- Fotografías publicadas en Diario Gráfico en agosto de 1935

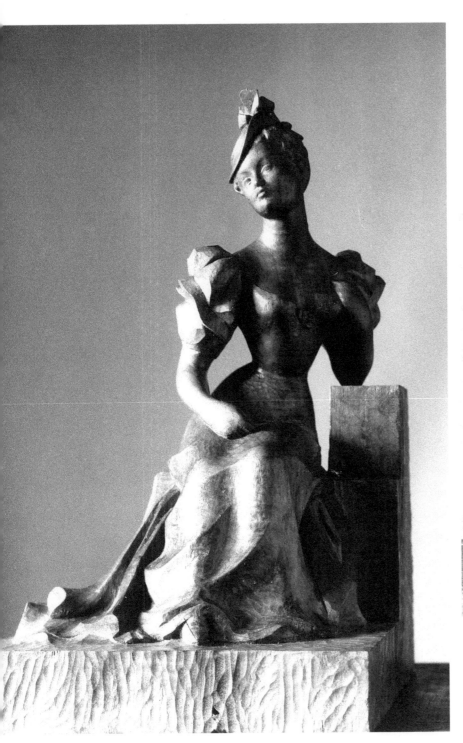
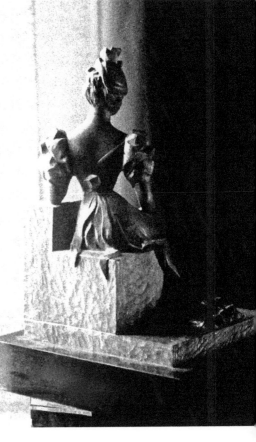

Ochocentista 2

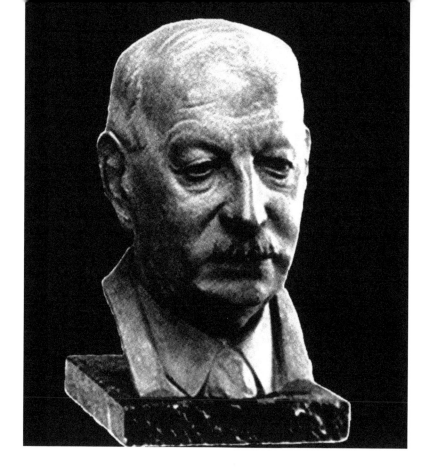

37

Retrato de André Mallarmé

Terracota (1935)

30x20x22
Colección privada

Comenzó esta obra en Madrid, en la Casa de
Velázquez; pero la terminó en París, durante su
estancia en la ciudad Universitaria, dado que allí le
era más fácil posar a André Mallarmé, entonces
Ministro de Cultura de Francia.

Se ha expuesto en:

- 1941, Sala Parés (Barcelona)
- 1943, Salón Vilches (Madrid)
- 1943, Sociedad de Artistas y Escultores (Madrid)
- 1948, Sala Parés (Barcelona)

Para ser expuesta en la Sociedad de Artistas y Escritores, tuvo
que ser cedida por el Salón Vilches, dado que ambas
exposiciones se solaparon durante unos días

Se ha referenciado en las siguientes publicaciones:

- Eduardo Toda Oliva. Radio S.E.U., febrero de 1943
- Juan Francisco Bosch. Radio España Barcelona, 1948
- José Prado. Radio Nacional de España
- *"Margarita Sans-Jordi en la Sala Parés"*. A. del Castillo. La
 Vanguardia Española, junio 1941
- ABC, 7/3/1943
- *"Salón Vilches. Galerías de arte con historia"*. Susana Vilches
 Crespo. Segovia, 2016
- *"Arte y artistas. Exposiciones. Las esculturas de Margarita
 Sans-Jordi"*. Cecilio Barberán. ABC (ed. Madrid) 7/3/1943,
 pág. 22
- *"Vida de Barcelona. De arte"*. La Vanguardia Española
 18/6/1941, pág. 3

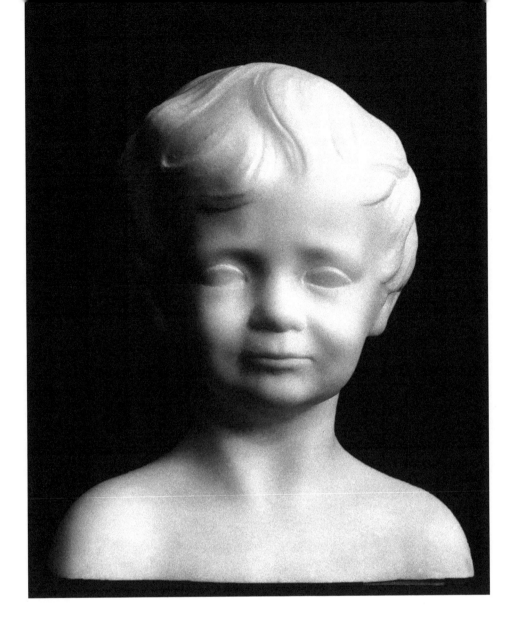

Retrato del niño Usabiaga de Guzmán

Esculpido al directo en mármol de Carrara
(1935)

Colección privada

Se ha expuesto en:

- 1935, Salón Vilches (Madrid)

Se ha referenciado en las siguientes publicaciones:

- *"Salón Vilches. Galerías de arte con historia"*. Susana
 Vilches Crespo. Segovia 2016
- *"La norma clásica en la escultora Margarita Sans-
 Jordi"*. Rafael López Izquierdo. La Nación
 11/6/1935, pág. 10
- *"Clasicismo y modernismo. La escultora catalana
 Margarita Sans-Jordi"*. Lorenzana García de Riu. El
 Día Gráfico 2/8/1935. Con fotografía de la obra

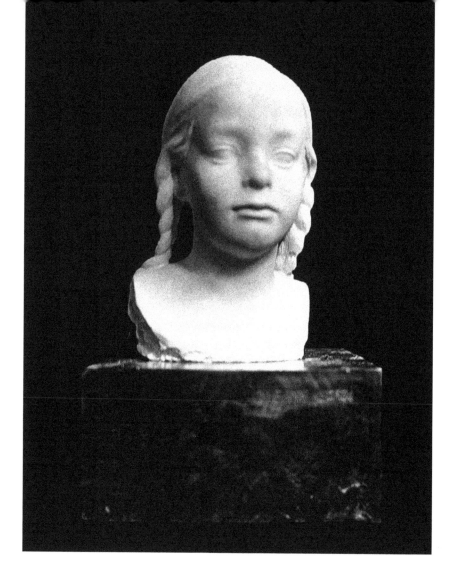

39

Mari Batlle

Esculpido en mármol de Carrara (1934))

28x16x17
Colección privada

Se ha expuesto en:

- 1934, Exposición de Primavera (Barcelona)
- 1934, Galerías Layetanas (Barcelona)
- 1935, Salón Vilches (Madrid)
- 1941, Sala Parés (Barcelona)
- 2013, MEAM -Museu Europeu d'Art Modern
 (Barcelona)

Se ha referenciado en las siguientes publicaciones:

- "*Salón Vilches. Galerías de arte con historia*". Susana Vilches
 Crespo. Segovia, 2016
- "*Tres exposiciones. Margarita Sans-Jordi*". Julián Moret. la
 Época 19/6/1935, pág. 3
- "*Vida de Barcelona. De arte*". La Vanguardia Española
 18/6/1941, pág. 3

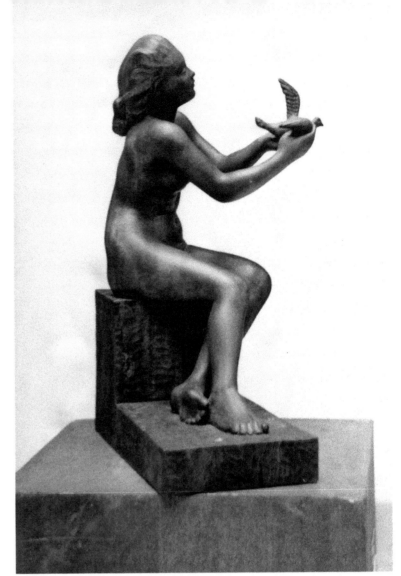

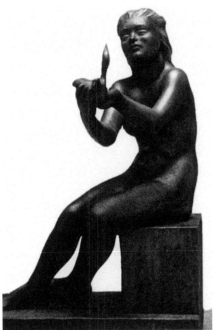

40

Libertad

Talla directa en madera (1935)

53x24x42
Colección privada

Se ha expuesto en:

- 1935, Salón Vilches (Madrid)
- 1935, Académie des Beaux Arts (París)

Se ha referenciado en las siguientes publicaciones:

- *"Arte y artistas. Una pensionada en la Casa de Velázquez inaugura una exposición en la Sala Vilches". ABC (ed. Madrid) 6/6/1935, `pág. 40*
- *Clément Morro. La Revue Moderne, 30/1/1933 (París)*
- *L'Opinion, 15/5/1937 (París)*

Virgen con Niño

Terracota (1935)

la fotografía corresponde al boceto.

Pertenece a la colección de la familia
Anglada-Camarasa

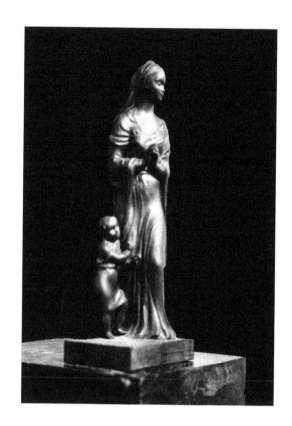

41

Vierge Parisienne

Talla directa en madera (1937)

Colección privada

Se ha expuesto:
- 1937, Galerie Gazette des Beaux Arts (París)
- 1939, Exposición Internacional de Arte Sacro (Vitoria)

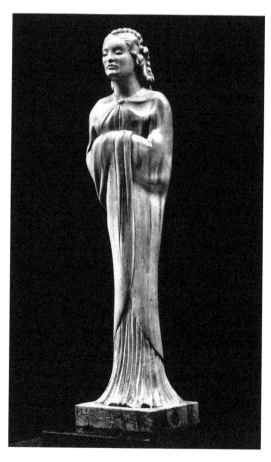

42

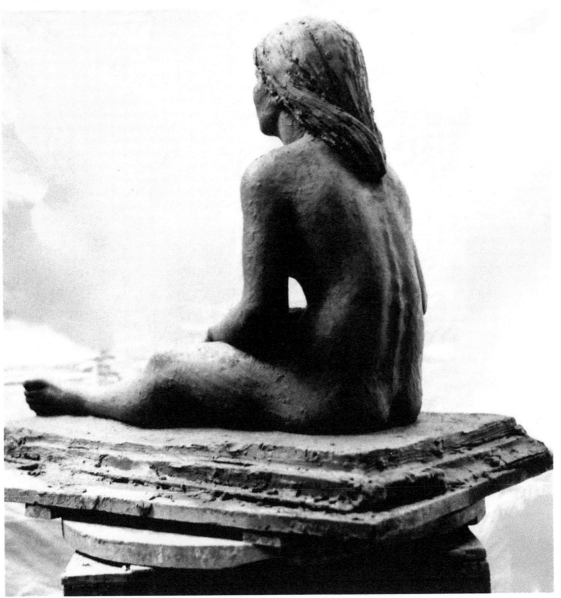

43

La Baigneuse (o Plongueuse au repos)

Terracota (1936)

65x38x78
Colección privada

Se ha expuesto en:

- 1936, Exposition L'Art Espagnol Contemporain (París)
- 1937, Galerie Gazette des Beaux Arts (París)

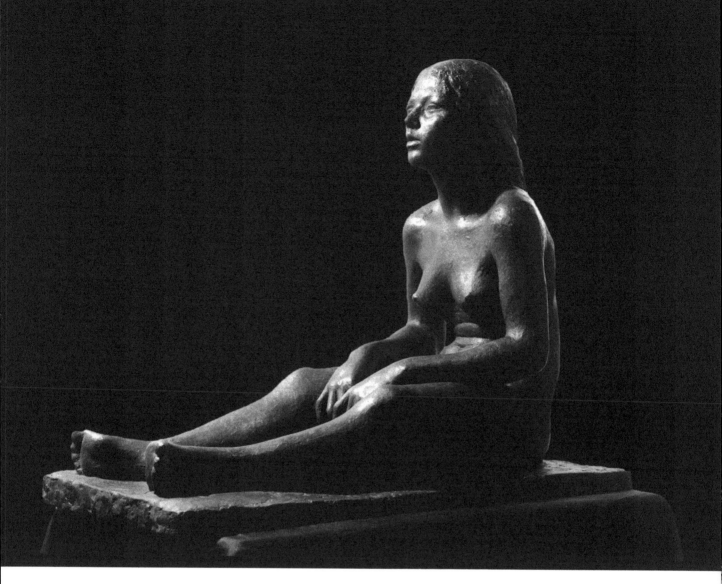

44

La Baigneuse (o Plongueuse au repos)

Bronce (1950)

65x38x78
Colección privada

Se ha expuesto en:

- 1984, Salon des Nations (París)
- 2004, Centre d'Estudis Sitgetans (Sitges - Barcelona)

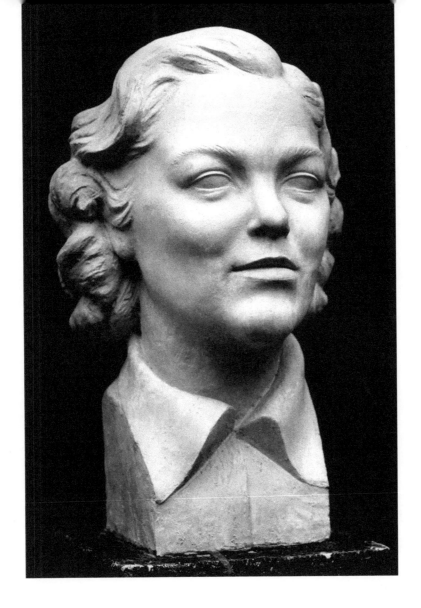

Retrato de Fifí de Collado

Terracota (1938)

30x15x22
Colección privada

Se ha expuesto en:

- 1942, Exposición Nacional de Pintura y Escultura (Oviedo)
- 1943, Salón Vilches (Madrid)
- 1948, Sala Parés (Barcelona

Se ha referenciado en las siguientes publicaciones:

- José Prado. Radio Nacional de España, 1943
- Eduardo Toda Oliva. Radio S.E.E. marzo 1943
- Juan Francisco Bosch. Radio Nacional de España, marzo 1948
- *"Salón Vilches. Galerías de arte con historia"*. Susana Vilches Crespo, Segovia 2016

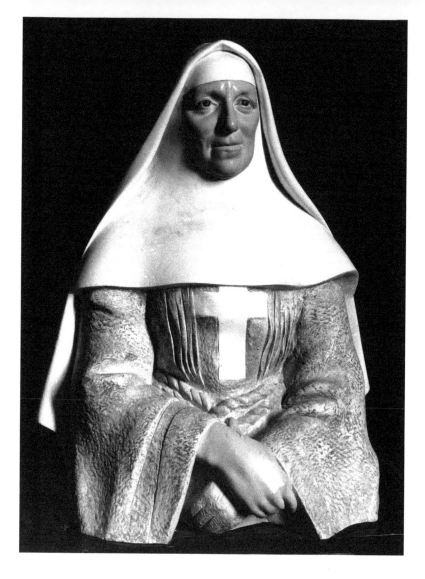

46

Madre Dolores (Carmen Loriga)

Talla de madera (1938)

70x60x35
Propiedad del Convento de la Asunción, en Saint Michel
d'Auteil (Francia)

Se ha expuesto en:

- 1941, Sala Parés (Barcelona)
- 1941, Galería Syra (Barcelona)
- 1942, Exposición Nacional de Pintura y Escultura
 (Oviedo)
- 1943, Salón Vilches (Madrid)
- 1948, Sala Pares (Barcelona)

Se ha referenciado en las siguientes publicaciones:

- José Prado. Radio Nacional de España
- Juan Francisco Bosch. Radio Nacional de España,
 marzo 1943
- *"Salón Vilches. Galerías de arte con historia"*. Susana
 Vilches Crespo, Segovia 2016
- Fue publicada una fotografía en el Diario de Barcelona
 en junio de 1941

Para las diferentes exposiciones en las que se presentó,
se utilizó siempre el modelo en yeso, policromado, ya
que la obra final no podía salir del convento de La
Assomption (Francia)

Pantocrátor

Escayola (1939)

Se desconocen las medidas exactas, pero, a juzgar por las fotografías que se conservan, debía medir en torno a los 200 cm de ancho x 150 cm. de alto.

Se desconoce la ubicación, aunque, al ser de escayola, probablemente ya no exista

Se ha expuesto en:
- 1939, Exposición Internacional de Arte Sacro (Vitoria)

Se ha referenciado en las siguientes publicaciones:
- "*Colaboración femenina en la Exposición Internacional de Arte Sacro*". María de Cardona. Heraldo de Zamora. 27/5/1939
- El Pensamiento Alavés, 25/5/1939
- Rafael López Izquierdo. Y, 1/7/1939

Matter Amabilis

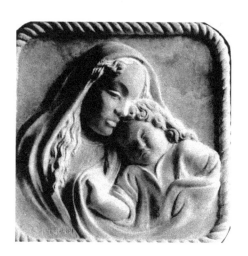

Relieve en alabastro (1940)

Se desconoce la localización

49

Se ha referenciado en las siguientes publicaciones:

- *"Las exposiciones y los artistas. Arte religioso"*.
 Destino,1939 (con fotografía de la obra)

La Milagrosa

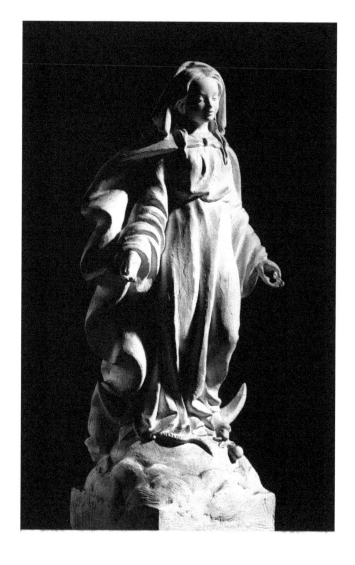

Alabastro (1940)
Mármol (1946)

43x20x14
Asilo de Convalecientes de Madrid

50

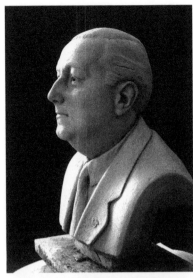

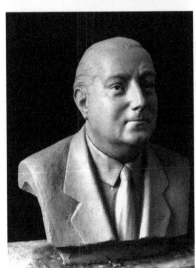

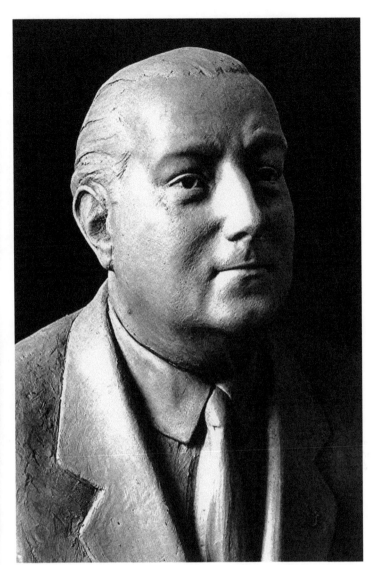

Busto de Agustí Pujol

Bronce (1940)

Colección privada

Se ha expuesto en:
- 1941, Sala Parés (Barcelona)

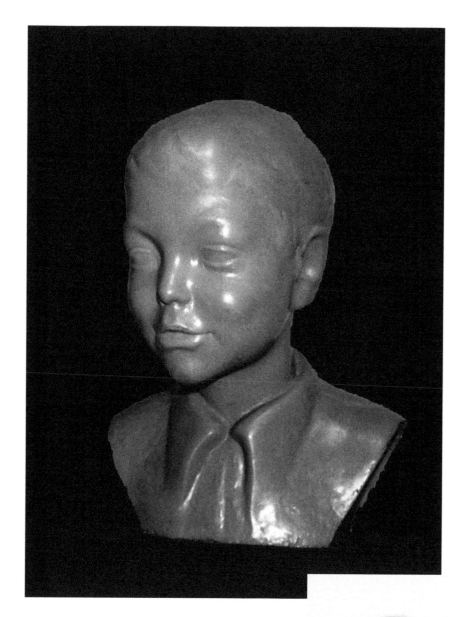

52

Busto de Jordi Caballé

Bronce (1950)

Colección privada

Se ha expuesto en:

- 1941, Sala Parés (Barcelona)

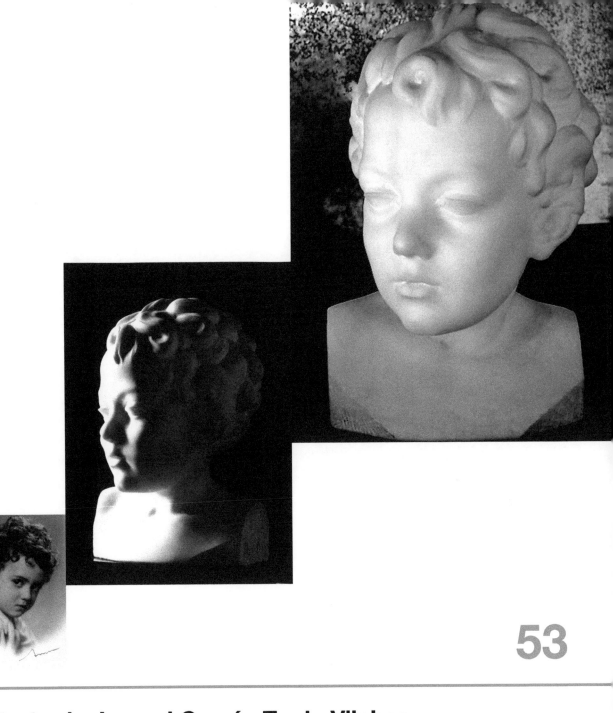

53

Retrato de Josemi García-Tapia Vilches

Mármol de Carrara (1942)

Se ha expuesto en:

- 1943, Salón Vilches (Madrid)
- 1948, Sala Parés (Barcelona)

Pertenece a la colección privada de la familia Vilches

Se ha referenciado en las siguientes publicaciones:

- Eduardo Toda Oliva, Radio S.E.U. marzo 1943
- Juan Francisco Bosch, Radio España Barcelona, 1948

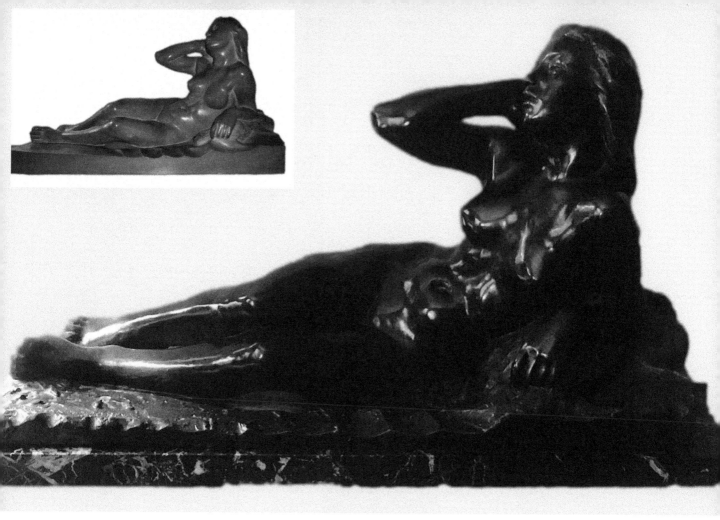

54

La canción del mar

Terracota (1940)
Bronce (1945)

47x76x35
Colecciones privadas

Se ha expuesto en:

- 1941, Sala Parés (Barcelona). (Terracota)
- 1942, Exposición Nacional de Pintura y Escultura
 (Oviedo). (Terracota)
- 1945, Galerías Layetanas (Barcelona). (Bronce)

Se ha referenciado en las siguientes publicaciones:

- A. del Castillo. Diario de Barcelona 8/6/1941
- *"Margarita Sans-Jordi en la Sala Parés"*. La Vanguardia
 Española, junio 1941

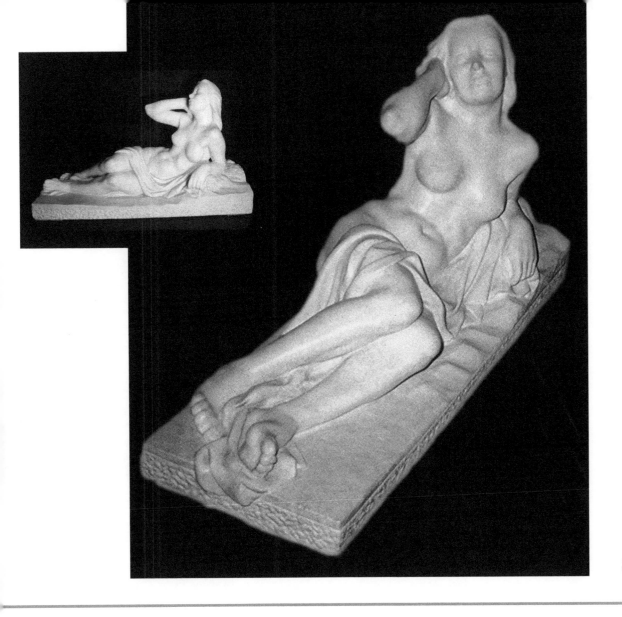

La canción del mar (tapada)

Mármol blanco (1944)

17x76x35
Colección privada

Se ha expuesto en:

- 1944, Exposición Nacional de Bellas Artes (Barcelona)
- 1954, Exposición 25 Aniversario de la Casa de Velázquez (Madrid)
- 2013, MEAM (Museu Europeu d'Art Modern. Exposición "Un secle d'escultura catalana. La nova figuració". (Barcelona)

La razón de ser de esta obra, que es idéntica a la anterior, pero con una tela cubriendo parte del cuerpo, fue la de "contentar" a una parte del clero, que se había mostrado realmente escandalizado en la Exposición Nacional celebrada en Oviedo en 1942, por la completa desnudez de la mujer representada. En aquellos años no convenía tener a la iglesia como enemiga...

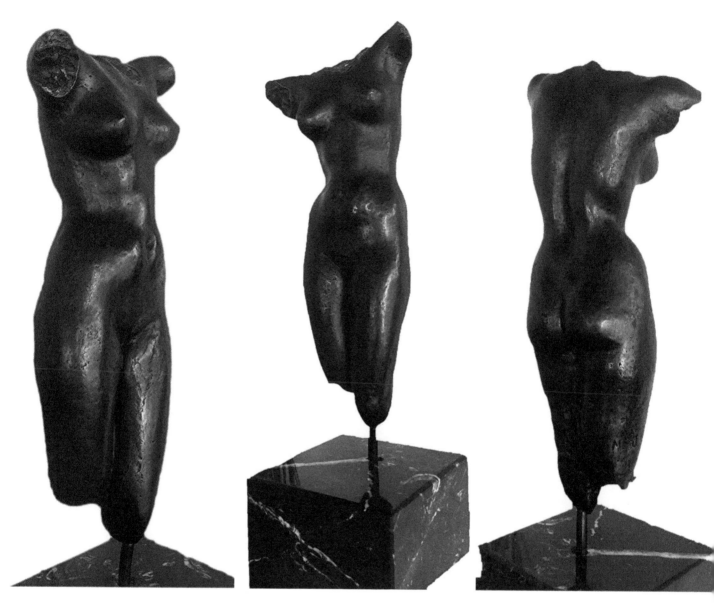

56

Venus

Bronce (1944)

34x12x10
Colección privada

Existe una versión de esta obra en piedra blanca, denominada "La Venus Blanca", que también pertenece a una colección privada.

 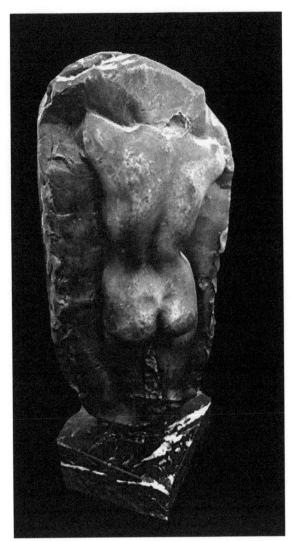

Venus en la roca

Bronce (1944)

30x14x9
Colección privada

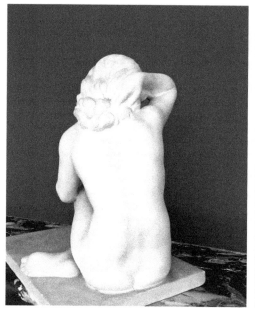 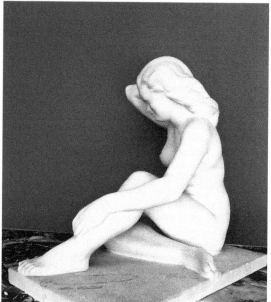

58

Belleza al desnudo

Esculpida en mármol blanco (1942)

33x33x22
Colección particular

**Diploma de la Exposición Nacional de
Bellas Artes de 1942.**

Se ha expuesto en:

- 1942, Exposición Nacional de Bellas Artes
(Barcelona)
- 1945, Galerías Layetanas (Barcelona)

El Ayuntamiento de Barcelona intentó comprar esta
obra; pero le ofrecieron a Margarita un precio que
ella consideró excesivamente bajo y, por lo tanto,
injusto, por lo que se negó a vendérsela.
Encontró un lugar a gusto de Margarita en el
domicilio de un particular.

Se ha referenciado en las siguientes publicaciones:

- "El año artístico barcelonés". Juan Francisco Bosch,
1942
- "Crónica de arte. La Exposición Nacional de Bellas
Artes". Hoja del Lunes, 8/6/1942, pág. 7
- "La obra de la mujer en la Exposición Nacional de
Bellas Artes". Cecilio Barberán. Y, 1/1/1942
- Comentario de Guillot Carratalá a raíz de su exposición
en Galerías Layetanas, en 1945

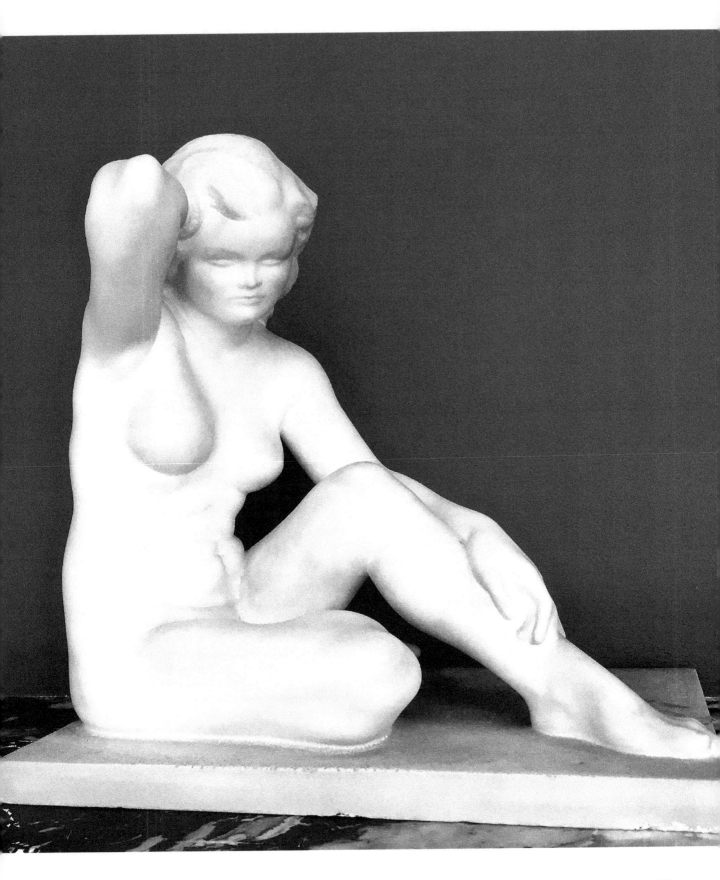

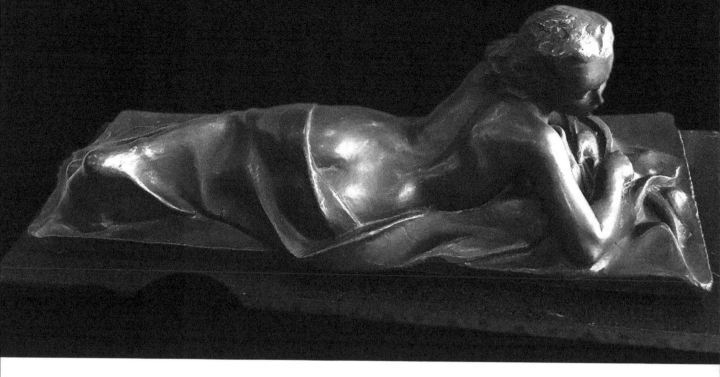

Diana cazadora

Alabastro (1941)
Bronce (1943)
Madera (inacabada)

17x57x20
Colecciones privadas

Se ha expuesto en:

- 1941, Sala Parés (Barcelona). (Alabastro)
- 1942, Exposición Nacional de Pintura y Escultura
 (Oviedo). (Alabastro)
- 1943, Salón Vilches (Madrid). (Bronce)
- 1943, Sociedad de Artistas y Escritores (Madrid). (Bronce)

Esta obra tuvo que ser cedida en 1943 por el
Salón Vilches a la Exposición de la Sociedad
de Artistas y Escritores, porque ambas
muestras se solaparon durante unos días.

**Se ha referenciado en las siguientes
publicaciones:**

- A. del Castillo. Diario de Barcelona 8/6/1941
- "Margarita Sans-Jordi en la Sala Parés". La
 Vanguardia Española, junio 1941

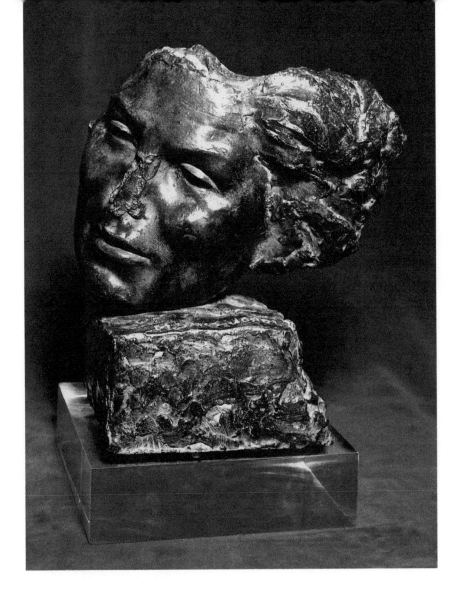

Cabeza de mujer rota

Bronce (1942)

29x27x24
Colección privada

Se ha expuesto en:

- 1943, Mostra d'Arte Italiano en Spagna (Barcelona)
- 2013, MEAM -Museu Europeu d'Art Modern- (Barcelona), Exposición "Un secle d'escultura catalana. La nova figuració"

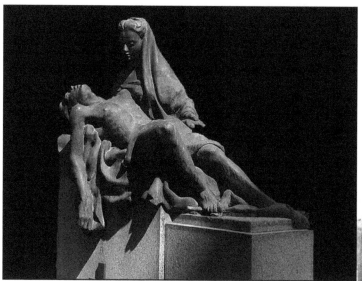

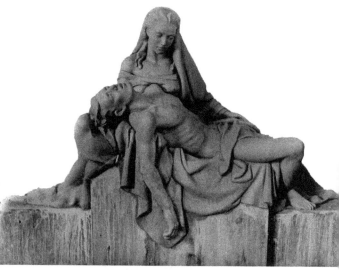

60

La Piedad humana

Esculpida en piedra verde (1941)

Tamaño mayor del natural
Está ubicada en el Panteón Vilches, en el Cementerio de la Almudena de Madrid.

Antes de colocarse en su emplazamiento definitivo, fue expuesta tanto en Madrid como en Barcelona.

Se ha expuesto en:

-1941, Exposición Nacional de Bellas Artes (Madrid)
-1941, Galería Syra (Barcelona)
-1941, Sala Parés (Barcelona)
-1942, Galería Arte (Barcelona)

Se ha referenciado en las siguientes publicaciones:

- Fernando Jiménez-Placer, Ya 29/11/1941
- A. del Castillo. Diario de Barcelona 8/6/1941
- El Correo Catalán 6/1941
- *"El año artístico barcelonés"*. Juan Francisco Bosch. Barcelona 1941
- Revista Nacional de Educación nº 13-14, pág. 103 (1942)
- *"La Exposición Nacional de Bellas Artes. Arte religioso"*. Cecilio Barberán. ABC (ed. Madrid) 10/12/1941 pág. 10
- *"Salón Vilches. Galerías de arte con historia"*. Susana Vilches Crespo. Segovia, 2016
- *"La obra de la mujer en la Exposición Nacional de Bellas Artes"*. Cecilio Barberán. Y, 1/1/1942

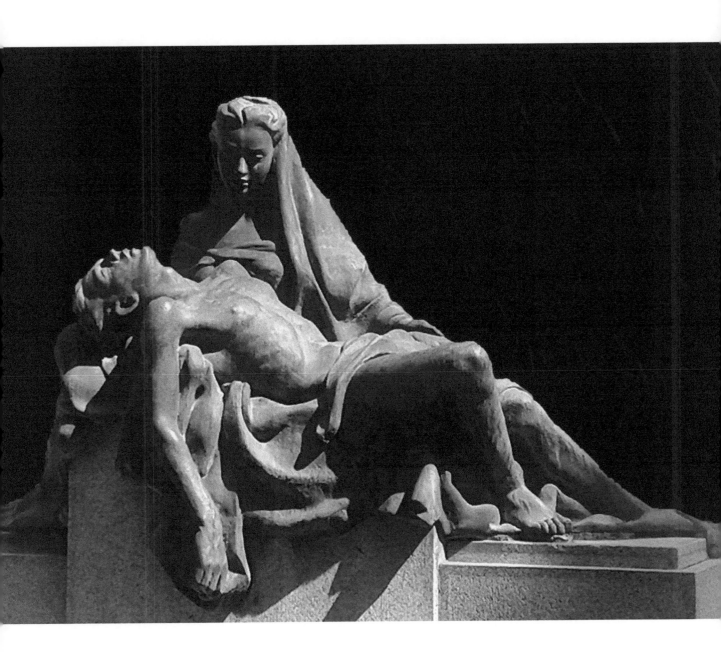

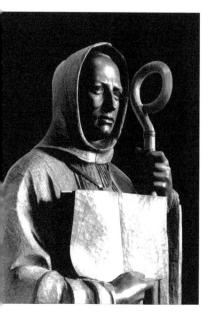
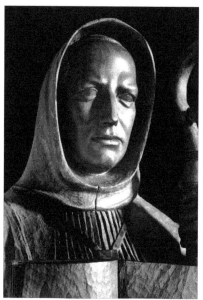
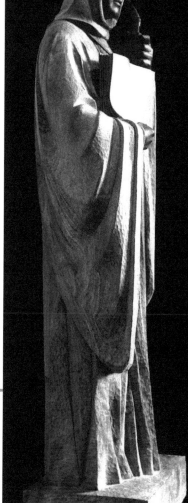

62

San Benito

Talla al directo en madera de nogal (1941)

Tamaño mayor del natural
Está ubicada en la Sala Capitular del monasterio
benedictino de Montserrat, en la montaña de
Montserrat (Barcelona)

Margarita tuvo que tallar tanto esta figura como la del
Abad Oliba (Catálogo, nº 63), en las propias
dependencias del Monasterio de Montserrat, a donde
debía acudir cada día, desde Barcelona.

Los monjes benedictinos no permitieron que esta obra
fuera expuesta directamente en ninguna galería o sala
de arte, por lo que siempre tuvo que ser presentada en
grandes fotografías, a tamaño natural.

Se ha expuesto en:

-1941, Sala Parés (Barcelona)
-1943, Salón Vilches (Madrid)

Se ha referenciado en las siguientes publicaciones:

- A. del Castillo. Diario de Barcelona 8/6/1941
- El Correo Catalán, junio 1941
- "*Salón Vilches. Galerías de arte con historia*". Susana
 Vilches Crespo. Segovia, 2016
- "*Actualidad Gráfica*". ABC (ed. Madrid) 18/2/1943 pág. 4
- "*Arte y artistas. Exposiciones. Las esculturas de
 Margarita Sans-Jordi*". Cecilio Barberán. ABC (ed.
 Madrid) 7/3/1943 pág. 22
- "*Los catalanes de todo el mundo levantarán un Vía
 Crucis*". José Tarín Iglesias. Garbo 1/3/1956, págs.
 26-27
- "*Margarita Sans-Jordi, una escultora entre el grans*".
 Criticart (www.criticart.blogspot.com) 1/5/2012

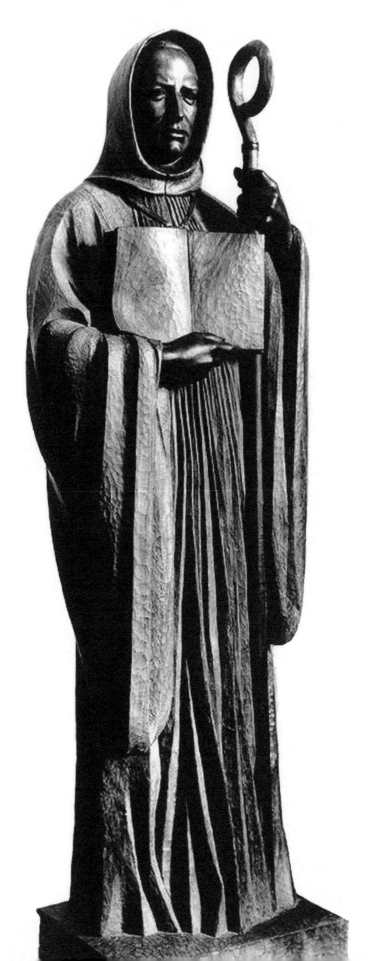

233

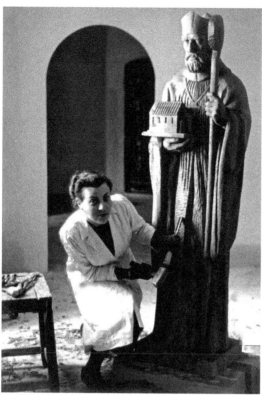

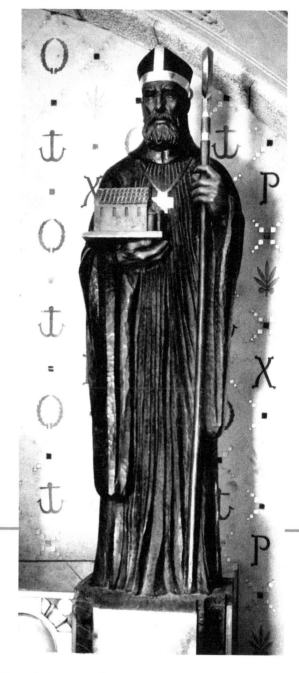

63

Abad Oliba

Talla al directo en madera de nogal (1941)

Tamaño mayor del natural
Está ubicada en la Sala Capitular del monasterio
benedictino de Montserrat, en la montaña de
Montserrat (Barcelona)

Los monjes benedictinos no permitieron que esta obra
fuera expuesta directamente en ninguna galería o sala
de arte, por lo que siempre tuvo que ser presentada en
grandes fotografías, a tamaño natural.

Se ha expuesto en:

-1941, Sala Parés (Barcelona)
-1943, Salón Vilches (Madrid)

Margarita tuvo que tallar tanto esta figura como la de San
Benito (Catálogo, nº 62), en las propias dependencias del
Monasterio de Montserrat, a donde debía acudir cada día,
desde Barcelona.

Se ha referenciado en las siguientes publicaciones:

- El Correo Catalán, junio 1941
- *"Los catalanes de todo el mundo levantarán un Vía Crucis".*
 José Tarín Iglesias. Garbo 1/3/1956, págs. 26-27
- *"Margarita Sans-Jordi, una escultora entre el grans".*
 Criticart (www.criticart.blogspot.com) 1/5/2012

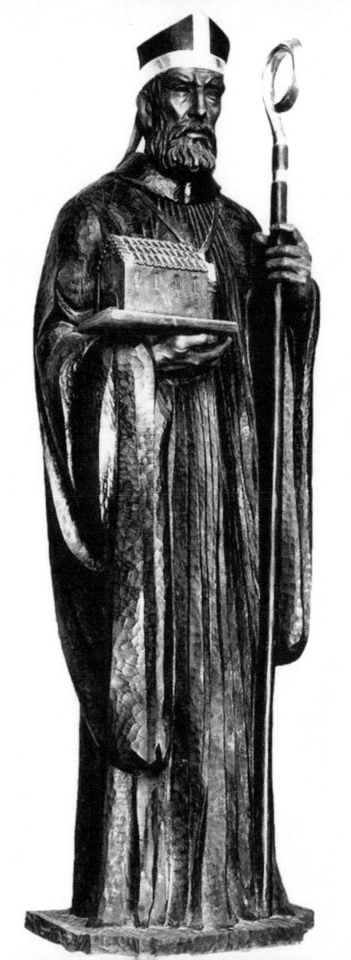

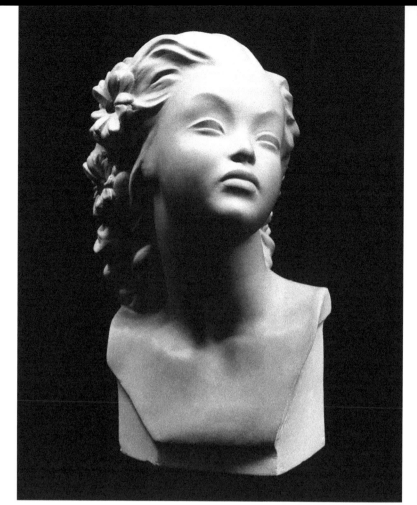
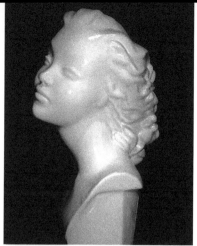
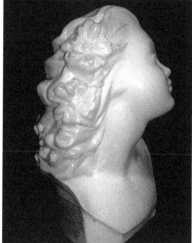

64

La Primavera. Serie "Las cuatro estaciones"

Porcelana (1941)

30x17x16
Localizada en el Museo de la Cerámica de Oviedo y en
colecciones privadas

Se ha expuesto en:
- 1942, Exposición Nacional de Bellas Artes (Barcelona)
- 1942, Exposición Nacional de Pintura y Escultura (Oviedo)
- 1945, Galerías Layetanas (Barcelona)
- 1955, Sculpture en Céramique (Cannes -Francia)
- 1965, Cerámica española: de la prehistoria a nuestros
 días (Madrid)

Se ha referenciado en las siguientes publicaciones:
- *"El año artístico barcelonés"*. Juan Francisco Bosch.
 Barcelona 1942
- *"El Caudillo en Asturias. El generalísimo inaugura las
 Exposiciones de Pintura y Escultura"*. Hoja del Lunes
 7/9/1942, pág. 1
- *"Margarita Sans-Jordi, una escultora entre el grans"*.
 Criticart (www.criticart.blogspot.com) 1/5/2012

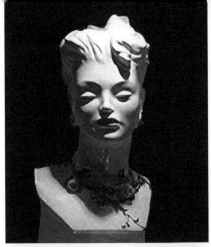
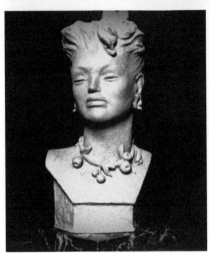
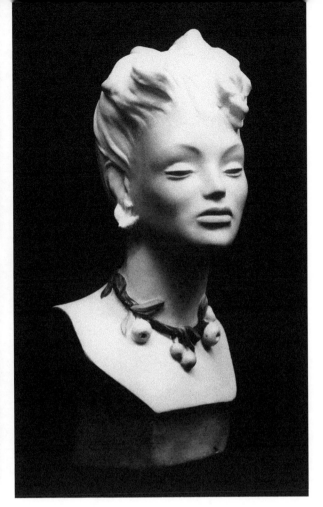

El Verano. Serie "Las cuatro estaciones"

Porcelana (1941)

Localizada en el Museo de la Cerámica de Oviedo y en colecciones privadas

Se ha expuesto en:

- 1942, Exposición Nacional de Pintura y Escultura (Oviedo)
- 1945, Galerías Layetanas (Barcelona)
- 1955, Sculpture en Céramique (Cannes -Francia)
- 1965, Cerámica española: de la prehistoria a nuestros días (Madrid)

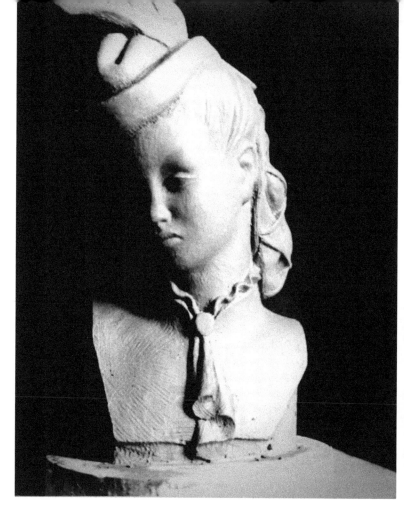

66

El Otoño. Serie "Las cuatro estaciones"

Porcelana (1941)

Localizada en el Museo de la Cerámica de Oviedo y en colecciones privadas

Se ha expuesto en:

- 1942, Exposición Nacional de Pintura y Escultura (Oviedo)
- 1945, Galerías Layetanas (Barcelona)
- 1955, Sculpture en Céramique (Cannes -Francia)
- 1965, Cerámica española: de la prehistoria a nuestros días (Madrid)

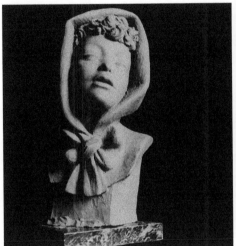

El Invierno. Serie "Las cuatro estaciones"

Porcelana (1941)

Localizada en el Museo de la Cerámica de Oviedo y en colecciones privadas

Se ha expuesto en:

- 1942, Exposición Nacional de Pintura y Escultura (Oviedo)
- 1945, Galerías Layetanas (Barcelona)
- 1955, Sculpture en Céramique (Cannes -Francia)
- 1965, Cerámica española: de la prehistoria a nuestros días (Madrid)

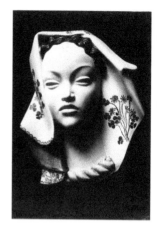

Aldeana

Porcelana (1942)

10x26x30
Se desconoce la localización

69

Asturiana

Porcelana (1942)

47x23x20
Colección privada

Se ha expuesto:

- 1942, Exposición Nacional de Pintura y Escultura (Oviedo)

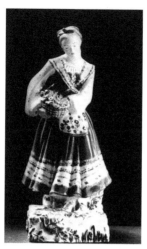

68

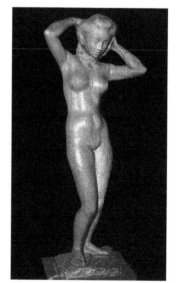

Pentinant·se

Talla directa en madera (1947)
Mármol blanco (1948)

40x15x15
Colección privada (madera)
Museo Arte Moderno de Barcelona
(mármol)

Fue adquirida en 1948 por el Ayuntamiento
de Barcelona para el Museo de Arte
Moderno de Barcelona

Se ha expuesto en:

-- 1948, Sala Parés (Barcelona)

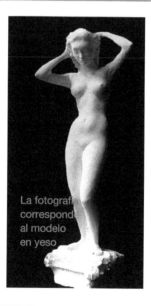

La fotografí
correspond
al modelo
en yeso

70

Pedestal de
caballos venecianos

Talla directa en madera y
policromía (1943)

62x50x104
Colección privada

71

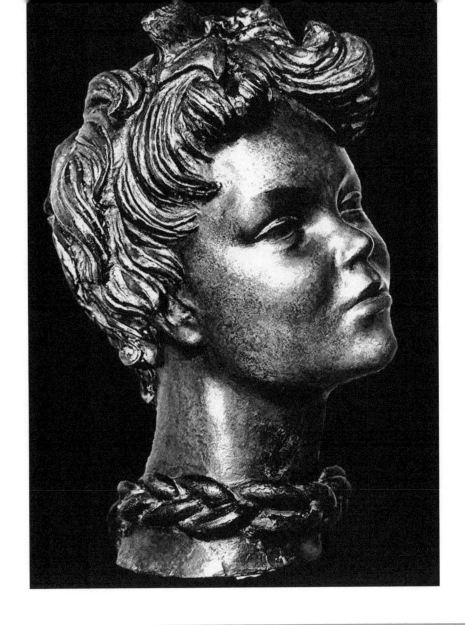

Cap de noia

Bronce (1944)

Localización: MEAM (Museu Europeu d'Art Modern)

Se ha expuesto en:

- 1944, Exposición Nacional de Bellas Artes (Barcelona)
- 1954, Casa de Velázquez, 25 Aniversario (Madrid)
- 2013, MEAM. Exposición "Un secle d'escultura catalana. La nova figuració"

Se ha referenciado en las siguientes publicaciones:

- Mariano Tomás. Madrid 24/11/1954

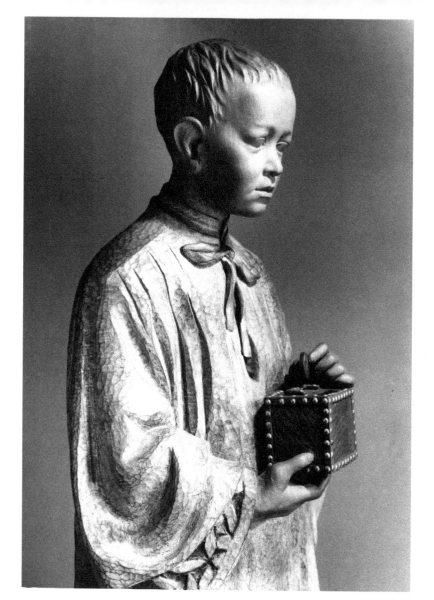
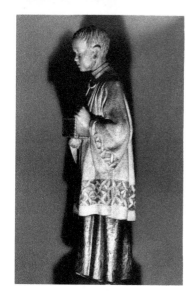
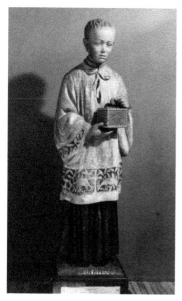

73

Escolanet

Talla directa en madera (1953)

Tamaño natural
Localizada en la Basílica de la Abadía
de Montserrat (Barcelona), en el
cambril, la sala que da acceso de la
Virgen de Montserrat

Esta obra fue un encargo privado de
José Mª Roca Codina para el
Monasterio de Montserrat, en
recuerdo de su hijo, que había
fallecido siendo aún niño tras una
penosa enfermedad, sin haber podido
cumplir su mayor deseo: ser miembro
de la Escolanía de Montserrat.
Para la realización del primer boceto,
utilizó como modelo a su hijo Eduardo,
co-autor de este libro.

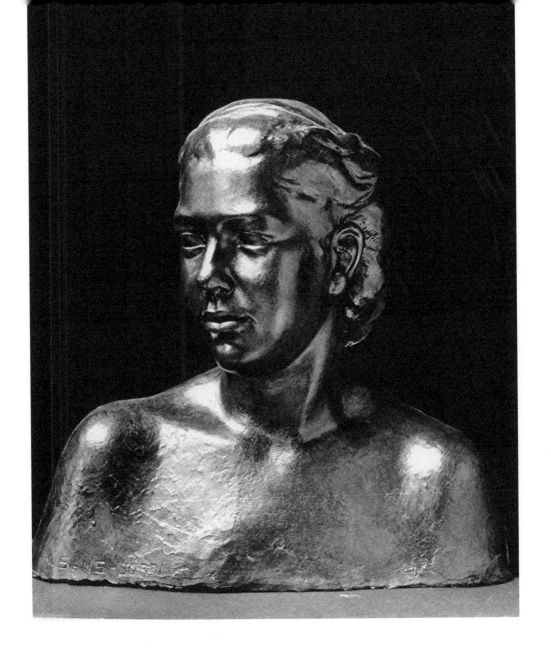

Busto de la señora M.R.S.

Bronce (1945)

Colección particular

Se ha expuesto en:

- 1945, Galerías Layetanas (Barcelona)

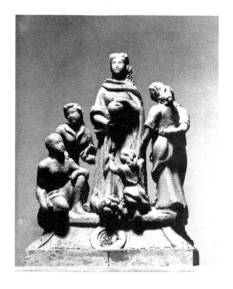

Grupo para coronación de edificio

75

Boceto en barro

Con este grupo escultórico de una mujer con una hucha en las manos y rodeada de niños, tenía que haberse coronado la nueva seda social de una entidad financiera. Finalmente el edificio no se llegó a construir

76

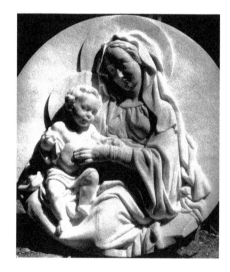

Corazón de María

Mármol blanco el rosetón central y de color los ocho rosetones laterales (1949 - 1952)

Las nueve piezas están colocadas en la fachada principal de la Iglesia de Santa María de Montserrat (Barcelona)

Se expuso en:
- 1948, Exposición Nacional de Bellas Artes (Barcelona)

Estas nueve piezas fueron un encargo póstumo de D. Nicolás de Olzina y toda la obra estuvo patrocinada por el marqués de Monsolís. El rosetón central, que es la pieza más importante, se llama *"Corazón de María"*

Se ha referenciado en las siguientes publicaciones:

- *"Escultores, dibujantes y grabadores en la Exposición Nacional de Bellas Artes"*. José Francés. La Vanguardia Española 28/5/1948

San Celedonio

Talla directa en madera de nogal (1946)

Tamaño mayor del natural
Ubicada en el Asilo de Convalecientes (Madrid)

Esta escultura fue un encargo de la Fundación de los Condes de Val. Para realizarla, Margarita se inspiró en dos estampas que un misionero del Corazón de María, Marcos Lerena, le había enviado, junto con la historia de las Patronos de Calahorra, que son, justamente, San Celedonio y San Emeterio.

Escudo para el portón de Montserrat

Relieve en piedra (1945)

Abadía de Montserrat (Barcelona)

Fue un encargo del propio Abad Escarré, dentro del conjunto de obras de reforma y de mejora que se estaban llevando a cabo en el Monasterio y en la Abadía.

78

Marqués de Avilés

Bronce (1946)

10x45x45
Propiedad de Patrimonio Artístico del Ayuntamiento de Barcelona

El Marqués de Avilés ostentó el cargo de Virrey del Perú.
Esta obra le fue encargada a Margarita por el Ayuntamiento de Barcelona, a fin de hacer con ella el troquel para la fabricación de una medalla conmemorativa del centenario del filósofo y teólogo Jaime Balmes, en el centenario de su nacimiento, para la Caixa de Vic, su ciudad natal.

79

San José y el Niño

Talla al directo en madera de nogal (1949)

Tamaño natural
Ubicada en la Iglesia de San Raimundo de Peñafort (Barcelona)

Esta obra inicialmente se creó para el Asilo de Convalecientes de Madrid, pero un tiempo después fue trasladada a la iglesia de Montesión de Barcelona (San Raimundo de Peñafort).

Se ha referenciado en las siguientes publicaciones:

- Diario de Barcelona. Fotografía a toda portada (fecha desconocida)
- *"Ante la festividad de San José. Bendición de una imagen"*. La Vanguardia Española 18/3/1950, pág. 14

Utilizó como modelos a los dos Eduardos de la familia: su hijo (co-autor de este libro) y su sobrino, el escritor Eduardo Mendoza.

Madona

Relieve en mármol (1948)

10x30x30
Se desconoce la localización

81

Busto de Nuria Jordi Dotras

Terracota (1945)

Colección privada

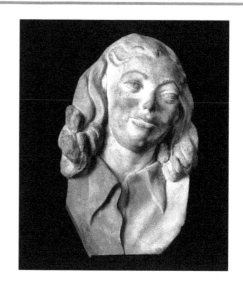

82

Retrato de Aurelio Jordi Dotras

Terracota (1946)

35x22x27
Colección privada

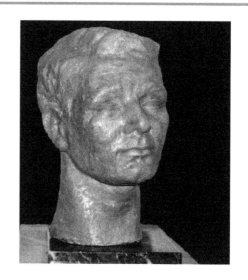

83

Padre Rúa

Piedra (1964)

Tamaño natural
Localización: Santuario de
María Auxiliadora de Sarrià
(Barcelona)

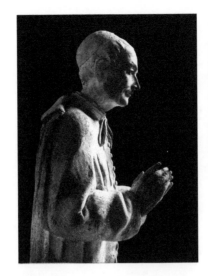
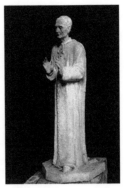

84

Simón

Terracota (1965)

53x23x26
Localización: (antiguo)
Ministerio de la Guerra (Madrid)

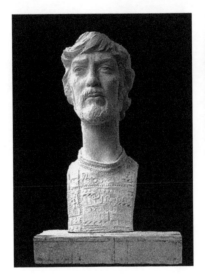

85

Franco

Bronce (1951)

70x70x40
Se ubicó originalmente en el Palacio Real de Pedralbes
(Barcelona).
A partir de esta obra se fundió un retrato en bronce,
sólo de la cabeza, que estuvo presidiendo la Sala de
Plenos del Ayuntamiento de Barcelona hasta la llegada
de la democracia.

Se ha referenciado en las siguientes publicaciones:

- *"Exposiciones. Obras de los pensionados de la Casa de Velázquez"*.
 Mariano Tomás. Madrid 24/11/1954
- *"La cruz del expediente 2.389"*. Jaume V. Aroca. La Vanguardia
 28/7/2002 pág. 2 (suplemento. Vivir en Barcelona)

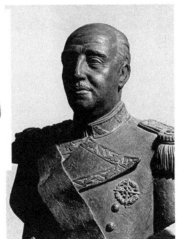

86

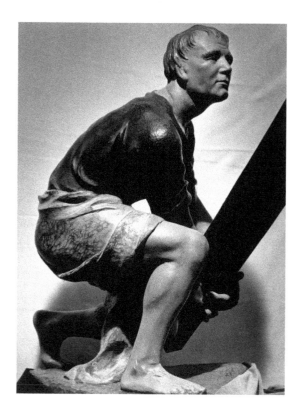

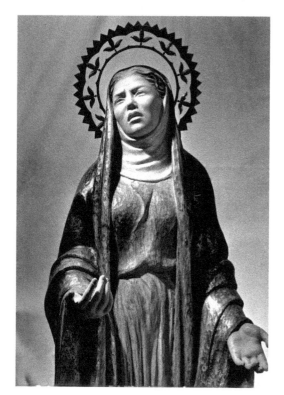

87

Paso de Semana Santa. "Jesús en el Camino de la Amargura"

Tallas directas en madera (1954)

Tamaño natural
Está ubicada en la Ermita de San Sebastián, Sitges
(Barcelona)

El Paso es un grupo escultórico formado por tres
figuras a tamaño natural: Jesucristo cargando con la
Cruz, la Virgen María y el Cirineo.

El Paso sale en procesión cada año en la población
catalana de Sitges. El resto del año, permanece
guardada en la Ermita de San Sebastián.

Se ha referenciado en las siguientes publicaciones:

- *"Sitges. Nuevo Paso para Semana Santa"*. A. M. Diari de
 Vilanova 25/2/1956 pág. 8
- *"Conmemoración de los días santos en la región. Sitges.
 Un nuevo Paso desfilará este año"*. La Vanguardia
 Española 17/4/1957 pág. 4
- *"Reviure un Pas. El Pas dels Antics Alumnes de l'Escola
 Pia"*. Eco de Sitges 18/3/2003
- *"Margarita Sans-Jordi, una escultora entre els grans"*.
 Criticart 1/5/2012 (www.criticart.blogspot.com)
- *"Perfils locals. Margarida Sans-Jordi Escultora"*. Joan
 Tutusaus. L'Eco de Sitges 31/8/2002, pág. 48

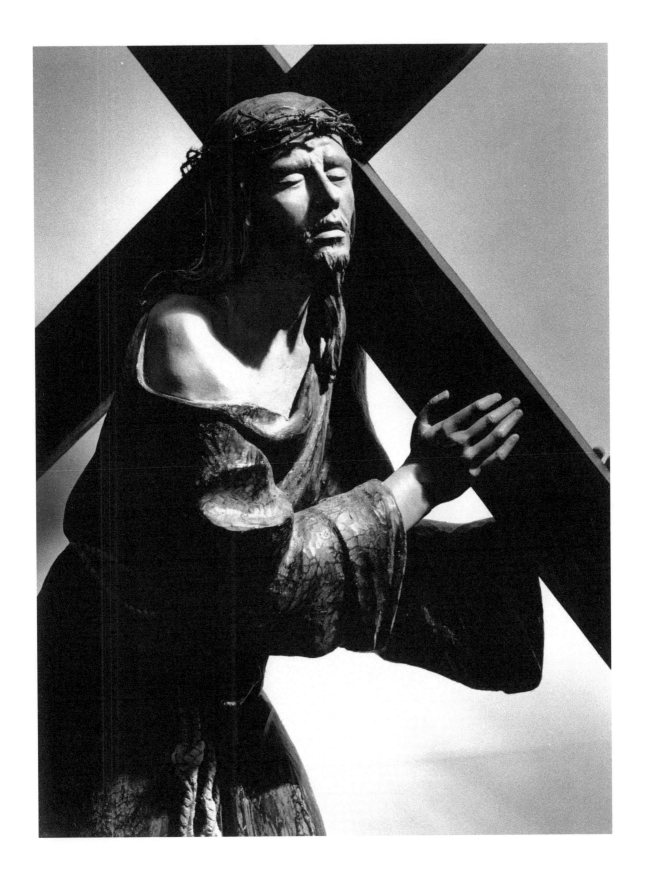

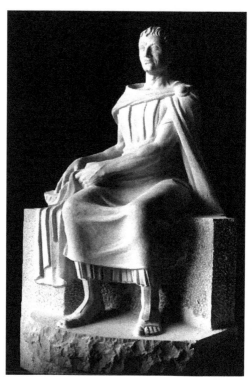 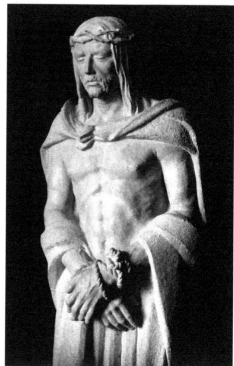 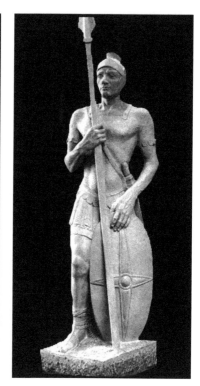

88

Vía Crucis de Montserrat. 1ª Estación.

"Jesús es condenado a muerte"

Piedra caliza (1956 - 1962)

Tamaño mayor del natural
Está ubicada en el Vía Crucis Monumental de la montaña de Montserrat (Barcelona)

Cada una de estas Estaciones es un grupo escultórico formado por 3 o más figuras, más una gran cruz central. El conjunto de las 14 Estaciones previstas inicialmente, debía componer un recorrido por la montaña, en un Vía Crucis Monumental que sustituyera al creado a principios de siglo XX por los principales artistas del modernismo catalán, y que quedó destruido durante la guerra civil. Finalmente los donativos previstos fueron insuficientes y Margarita sólo pudo crear 4 Estaciones.

El conjunto de las Estaciones se han referenciado en las siguientes publicaciones:

- Juan Cortés. Destino nº 1294, 26/5/1962
- *"Un Vía Crucis moderno en una montaña antigua"*. Octavio Saltor, 1963
- Solidaridad, abril de 1957
- *"Josep Llimona i el seu taller"*. Natàlia Esquinas Giménez. 2015
- *"Los catalanes de todo el mundo levantarán un Vía Crucis"*. José Tarín Iglesias. Garbo, 31/3/1956, pág. 26-27
- "Información. Panadés". 9/2/1957, pág. 2
- *"Nuevos Pasos del Vía Crucis de Montserrat"*. La Vanguardia Española 6/3/1962, pág. 1, con varias fotos en la portada, de Carlos Pérez de Rozas
- *"Margarida Sans-Jordi, una escultora entre els grans"*. Criticart 1/5/2012 (www.criticart.blogspot.com)
- *"El día 28 del actual será inaugurado el monumental Vía Crucis de Montserrat"*. José del Castillo. Solidaridad (fecha desconocida) pág. 1

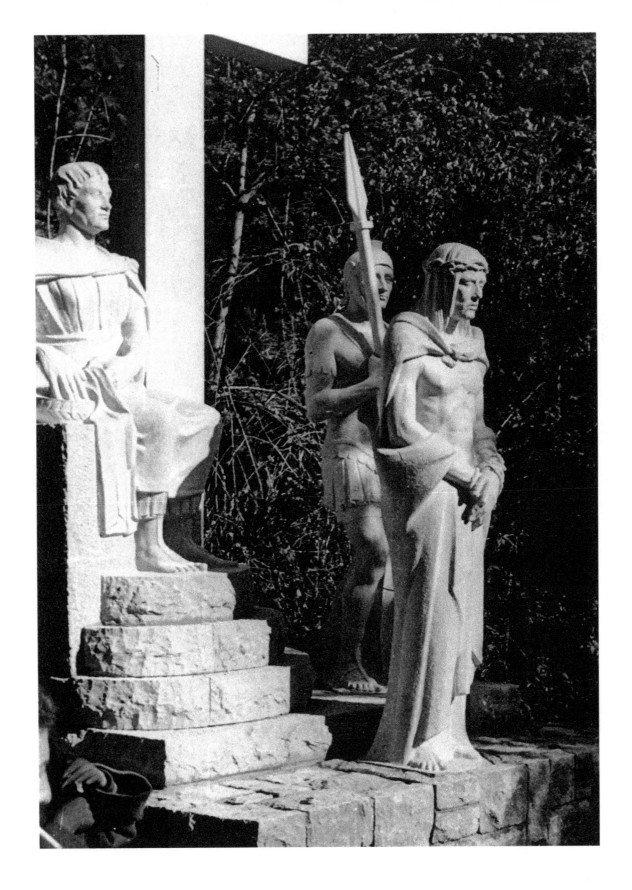

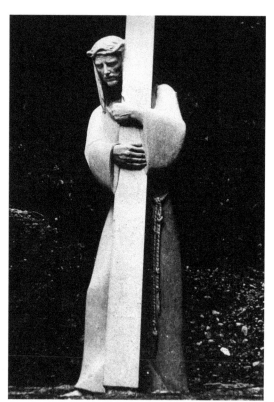
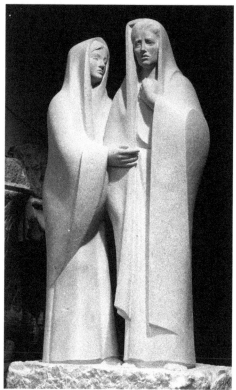

Vía Crucis de Montserrat. 2ª Estación.

"Jesús encuentra a su madre"

Piedra caliza (1956 - 1962

Tamaño mayor del natural
Está ubicada en el Vía Crucis Monumental de la montaña de Montserrat (Barcelona)

Cada una de estas Estaciones es un grupo escultórico formado por 3 o más figuras, más una gran cruz central. El conjunto de las 14 Estaciones previstas inicialmente debía componer un recorrido por la montaña, en un Vía Crucis Monumental que sustituyera al creado a principios de siglo XX por los principales artistas del modernismo catalán, y que quedó destruido durante la guerra civil. Finalmente los donativos previstos fueron insuficientes y Margarita sólo pudo crear 4 Estaciones.

El conjunto de las Estaciones se han referenciado en las siguientes publicaciones:

- Juan Cortés. Destino nº 1294, 26/5/1962
- "Un Vía Crucis moderno en una montaña antigua". Octavio Saltor, 1963
- Solidaridad, abril de 1957
- "Josep Llimona i el seu taller". Natàlia Esquinas Giménez. 2015
- "Los catalanes de todo el mundo levantarán un Vía Crucis". José Tarín Iglesias. Garbo, 31/3/1956, pág. 26-27
- "Información. Panadés". 9/2/1957, pág. 2
- "Nuevos Pasos del Vía Crucis de Montserrat". La Vanguardia Española 6/3/1962, pág. 1, con varias fotos en la portada, de Carlos Pérez de Rozas
- "Margarida Sans-Jordi, una escultora entre els grans". Criticart 1/5/2012 (www.criticart.blogspot.com)
- "El día 28 del actual será inaugurado el monumental Vía Crucis de Montserrat". José del Castillo. Solidaridad (fecha desconocida) pág. 1

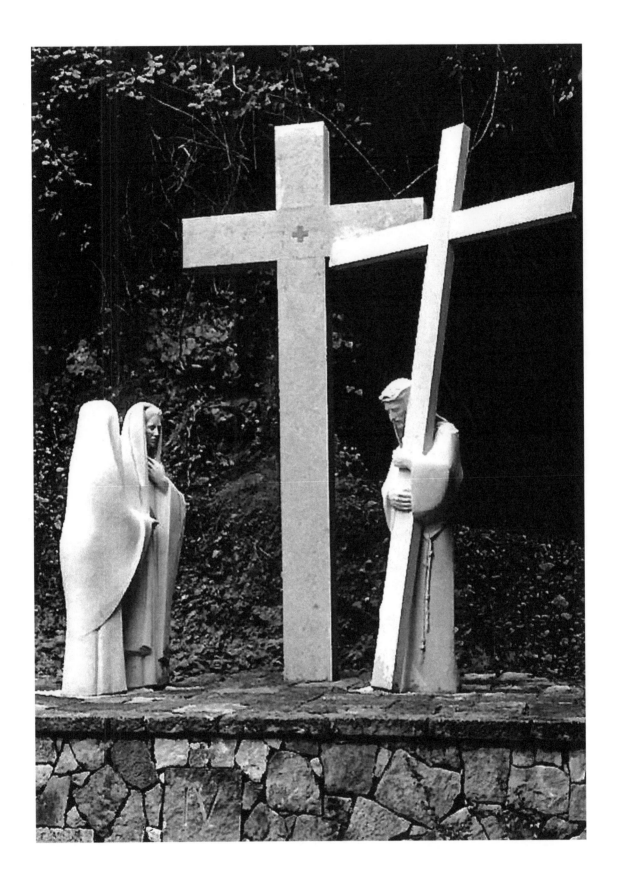

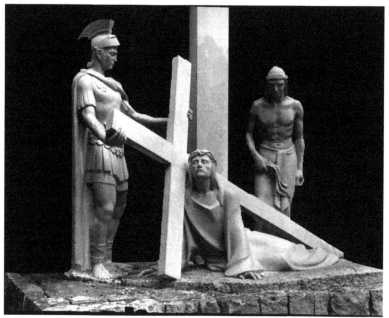

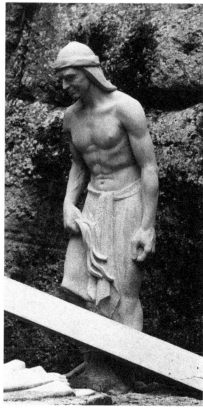

90

Vía Crucis de Montserrat. 3ª Estación.

"Jesús cae por primera vez"

Piedra caliza (1956 - 1962

Tamaño mayor del natural
Está ubicada en el Vía Crucis Monumental de la
montaña de Montserrat (Barcelona)

Cada una de estas Estaciones es un grupo
escultórico formado por 3 o más figuras, más una
gran cruz central. El conjunto de las 14
Estaciones previstas inicialmente debía componer
un recorrido por la montaña, en un Vía Crucis
Monumental que sustituyera al creado a
principios de siglo XX por los principales artistas
del modernismo catalán, y que quedó destruido
durante la guerra civil. Finalmente los donativos
previstos fueron insuficientes y Margarita sólo
pudo crear 4 Estaciones.

**El conjunto de las Estaciones se han referenciado en las
siguientes publicaciones:**

- Juan Cortés. Destino nº 1294, 26/5/1962
- *"Un Vía Crucis moderno en una montaña antigua"*. Octavio
 Saltor, 1963
- Solidaridad, abril de 1957
- *"Josep Llimona i el seu taller"*. Natàlia Esquinas Giménez. 2015
- *"Los catalanes de todo el mundo levantarán un Vía
 Crucis"*. José Tarín Iglesias. Garbo, 31/3/1956, pág. 26-27
- "Información. Panadés". 9/2/1957, pág. 2
- *"Nuevos Pasos del Vía Crucis de Montserrat"*. La Vanguardia
 Española 6/3/1962, pág. 1, con varias fotos en la portada, de
 Carlos Pérez de Rozas
- *"Margarida Sans-Jordi, una escultora entre els grans"*. Criticart
 1/5/2012 (www.criticart.blogspot.com)
- *"El día 28 del actual será inaugurado el monumental Vía Crucis
 de Montserrat"*. José del Castillo. Solidaridad (fecha
 desconocida) pág. 1

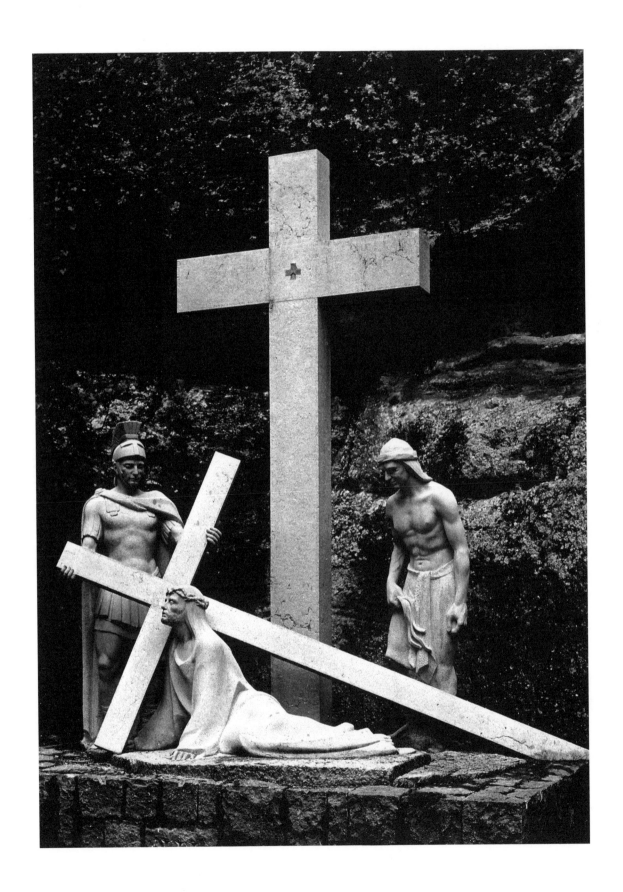

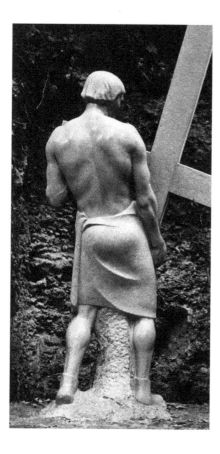
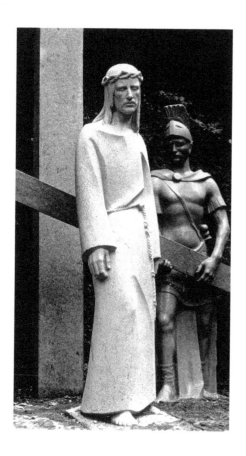

91

Vía Crucis de Montserrat. 4ª Estación.

"Jesús ante la Cruz"

Piedra caliza (1956 - 1962

Tamaño mayor del natural
Está ubicada en el Vía Crucis Monumental de la montaña de Montserrat (Barcelona)

Cada una de estas Estaciones es un grupo escultórico formado por 3 o más figuras, más una gran cruz central. El conjunto de las 14 Estaciones previstas inicialmente, debía componer un recorrido por la montaña, en un Vía Crucis Monumental que sustituyera al creado a principios de siglo XX por los principales artistas del modernismo catalán, y que quedó destruido durante la guerra civil. Finalmente los donativos previstos fueron insuficientes y Margarita sólo pudo crear 4 Estaciones.

El conjunto de las Estaciones se han referenciado en las siguientes publicaciones:

- Juan Cortés. Destino nº 1294, 26/5/1962
- *"Un Vía Crucis moderno en una montaña antigua"*. Octavio Saltor, 1963
- Solidaridad, abril de 1957
- *"Josep Llimona i el seu taller"*. Natàlia Esquinas Giménez. 2015
- *"Los catalanes de todo el mundo levantarán un Vía Crucis"*. José Tarín Iglesias. Garbo, 31/3/1956, pág. 26-27
- "Información. Panadés". 9/2/1957, pág. 2
- *"Nuevos Pasos del Vía Crucis de Montserrat"*. La Vanguardia Española 6/3/1962, pág. 1, con varias fotos en la portada, de Carlos Pérez de Rozas
- *"Margarida Sans-Jordi, una escultora entre els grans"*. Criticart 1/5/2012 (www.criticart.blogspot.com)
- *"El día 28 del actual será inaugurado el monumental Vía Crucis de Montserrat"*. José del Castillo. Solidaridad (fecha desconocida) pág. 1

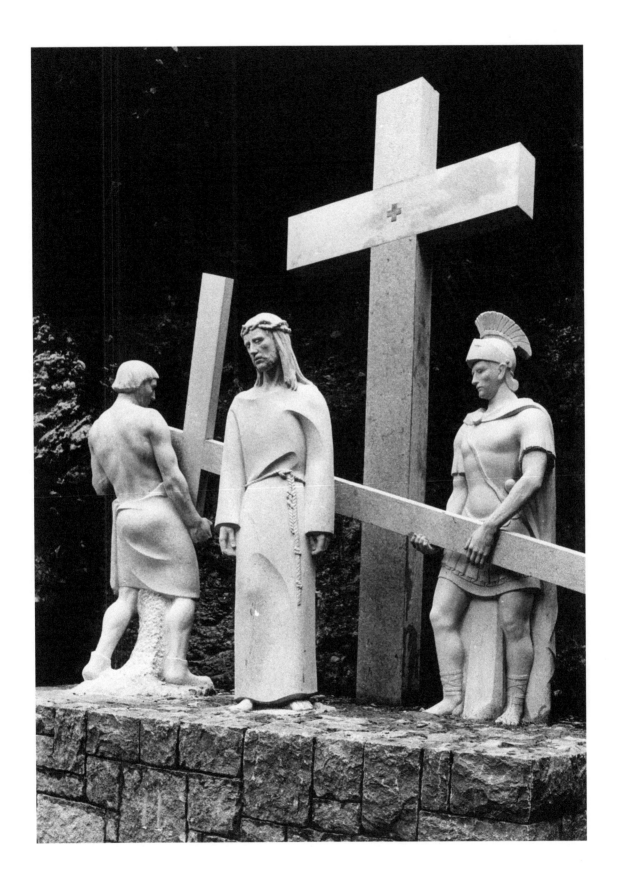

Vía Crucis de Montserrat. 11ª Estación.

"Padre, os entrego mi espíritu"

Boceto en barro

Las Estaciones 11 y 12 no se llegaron a realizar jamás, pero sus bocetos en barro fueron utilizados por los promotores del proyecto para recaudar, en todo el mundo, los donativos que debían financiar la construcción de todo el Vía Crucis monumental

92

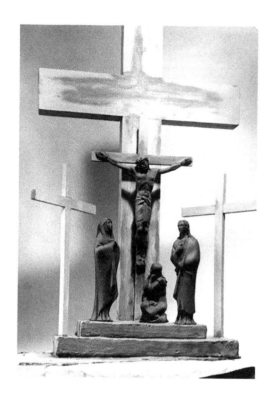

 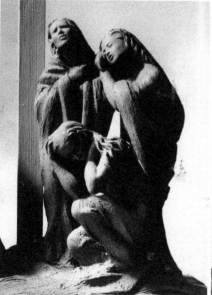 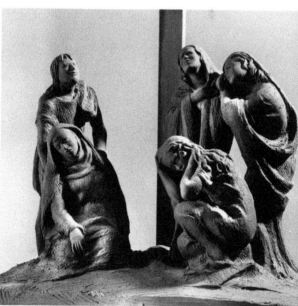

93 # Vía Crucis de Montserrat. 12ª Estación.

"La bajada de la Cruz" Boceto en barro

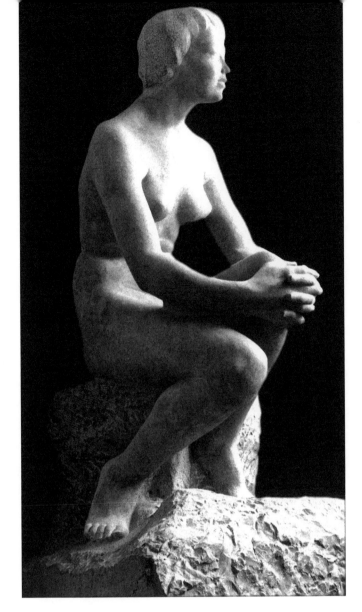
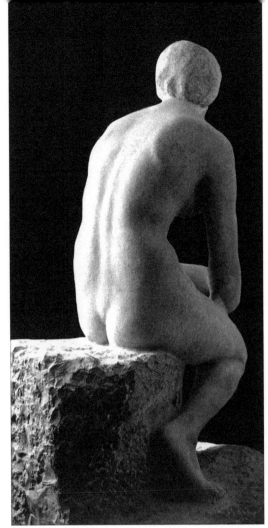

Jovenívola

Mármol (1960)

Tamaño natural
Localización en la Ruta de las Esculturas, Monistrol de Calders (Barcelona)

Esta obra fue adquirida para el Museo de Esculturas al aire libre ubicada en la los jardines de la finca "El Pedregar", en Bellaterra (Barcelona). A la muerte de su propietario, el conjunto de esculturas fueron cedidas al Ayuntamiento de Monistrol de Calders (Barcelona), que ha creado con ellas un **Ruta de Esculturas** por las calles de la ciudad, con un Centro de Interpretación asociado, en el que se puede encontrar información sobre la propia Ruta y sobre las obras que la componen.

Isabel la Católica

Terracota (1965)

Localizada originalmente en el Museo
de las Américas (Madrid)

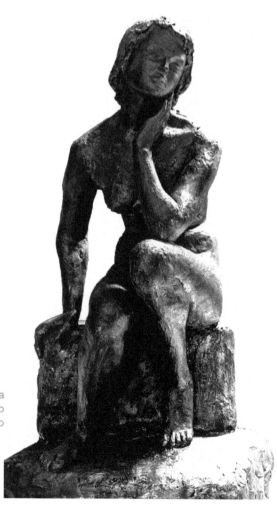

Reflexiones

Piedra (1965)

Tamaño natural
Colección privada

La fotografía
corresponde al modelo
en yeso

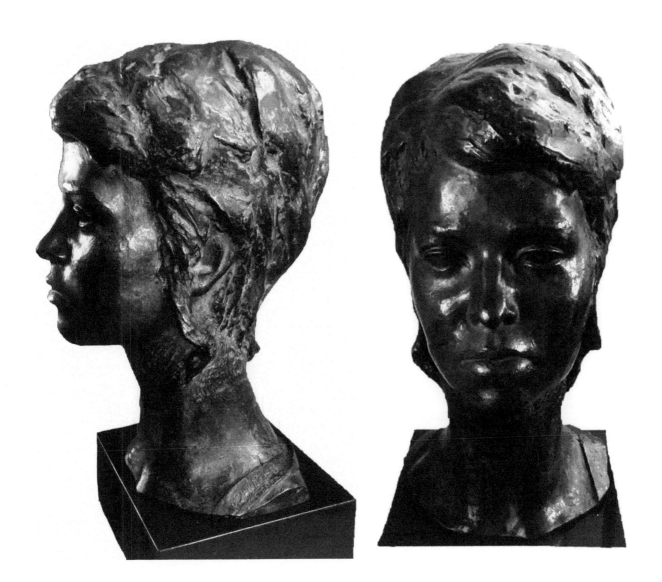

97

Retrato de Chuchú

Bronce (1970)

37x22x26
Colección privada

Amistad

Hierro (1968)

98

180x140x130
Colección privada

Maternidad

Tubo de cobre (1969)

99

100x90x45
Colección privada

Se ha expuesto en:
- 1968, VII Salón Femenino de Arte Actual
 (Barcelona)

Nexus

Hierro y bastidor de tela (1968)

40x50x31
Colección privada

Esta obra se llama "Nexus" o también "Unidos libres", porque la figura de hierro, a la luz, proyecta su sombra sobre el lienzo en blanco, de forma que las diversas sombras que se van formando con los cambios de luz, componen una obra en movimiento y constante cambio.

100

Esta obra está realizada con planchas de hierro, que encierran en su interior hilos de metal

Poesía

Hierro y cobre (1970)

60x80x15
Colección privada

101

Lars Wallis

Terracota (1970)

102 Colección privada

Pamela Orr

Bronce (1970)

104 13x10x8
Colección privada

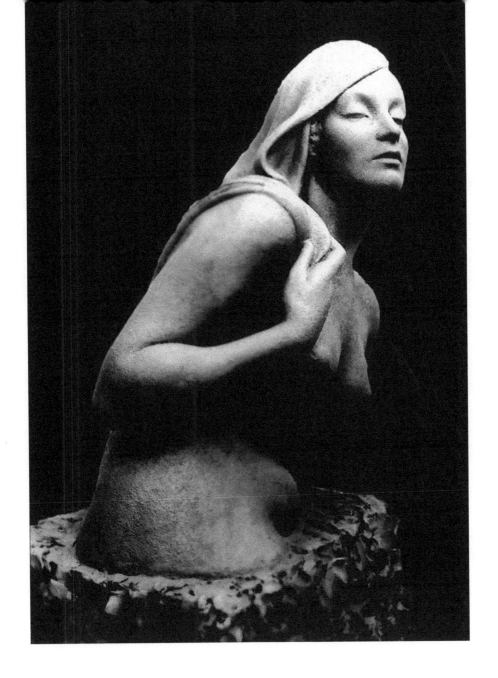

La joven del pañuelo

Terracota (1970)

Colección privada

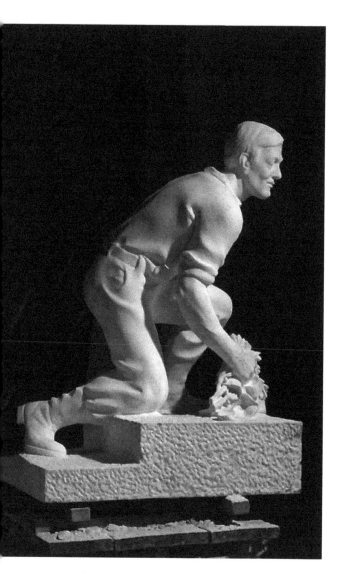 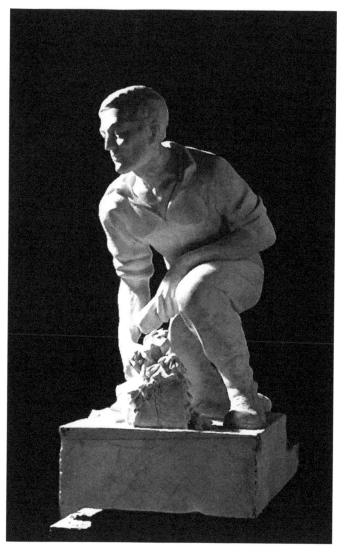

105

Hombre trabajando

Modelo en yeso (1970)

Tamaño natural

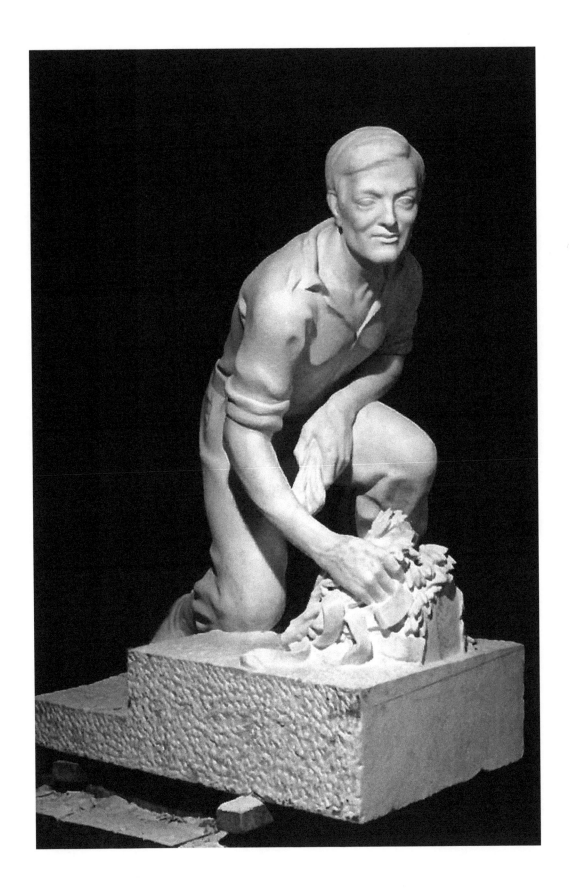

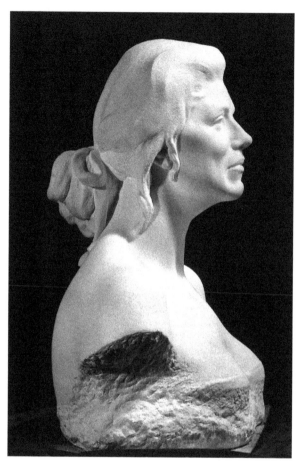 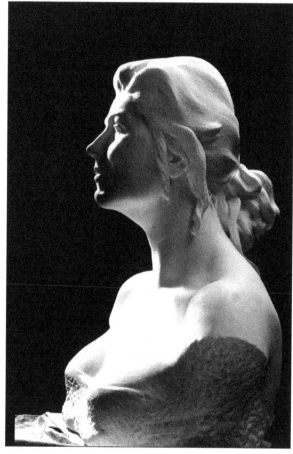

106

Busto de Montse Masana Llopart

Mármol de Carrara (1976)

48x25x30
Colección particular

Realizó esta obra por compromiso familiar, a pesar de lo difícil que le resultó por su estado físico, con una osteoporosis que apenas le permitía utilizar las duras herramientas que el escultor necesita para trabajar el mármol.

Tuvo además que realizar varios modelos en barro, con diferentes peinados y atuendos, hasta que a Montse -pariente de su prima y gran amiga Nuria Llopart-, le encantó.

Sería su última obra esculpida en mármol.

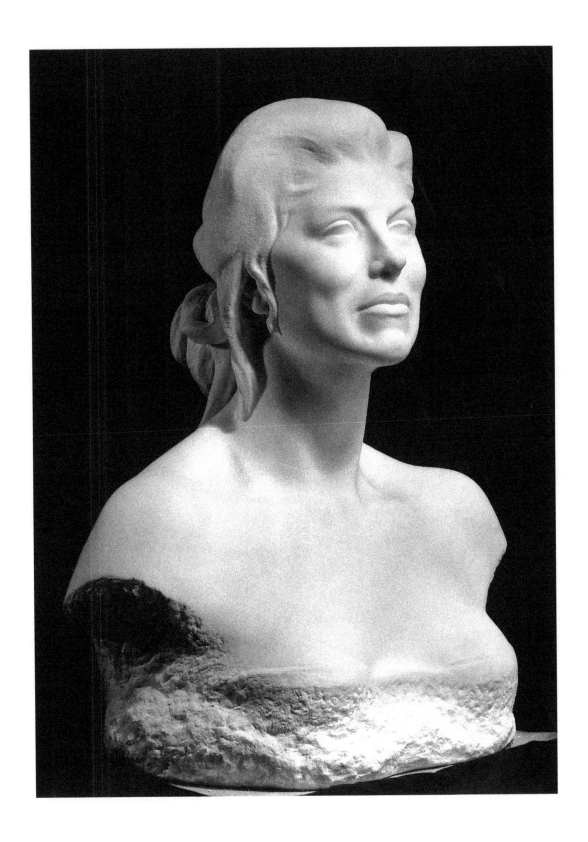

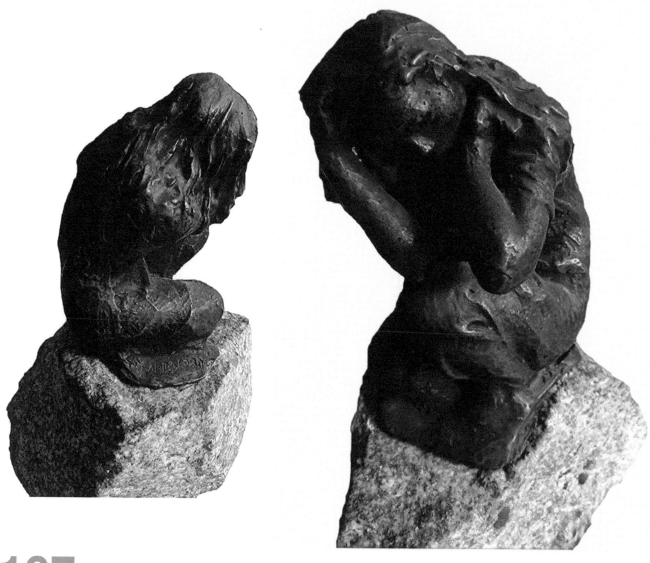

107

Preocupación

Bronce (1977)

15x10x11
Colección particular

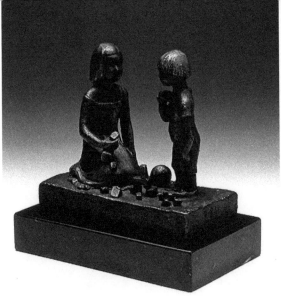

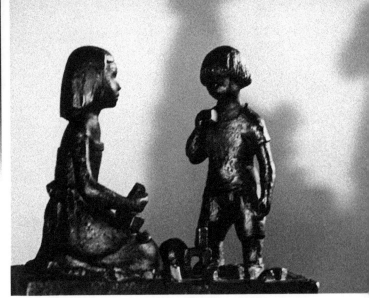

Niños jugando

Bronce (1985)

Colección privada

108

109

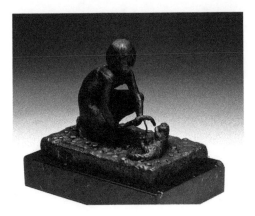

Astrid jugando con Tiny

Bronce (1985)

16x9x14
Colección privada

Creó la obra original en barro en California
(USA), se la trajo a España para realizar el
bronce, y la obra definitiva regresó de nuevo a
Estados Unidos.

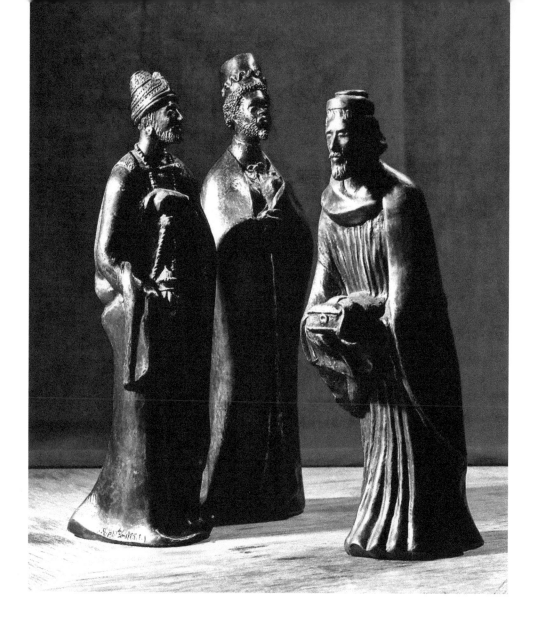

110

Los Tres Reyes Magos

Bronce (1986)

42x16x15 cada figura
Colección particular

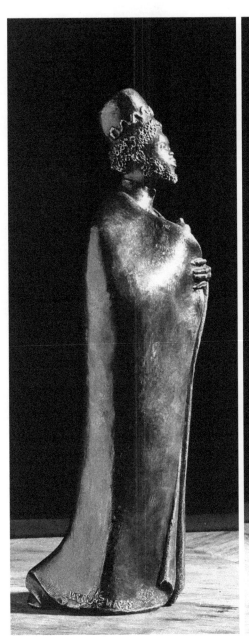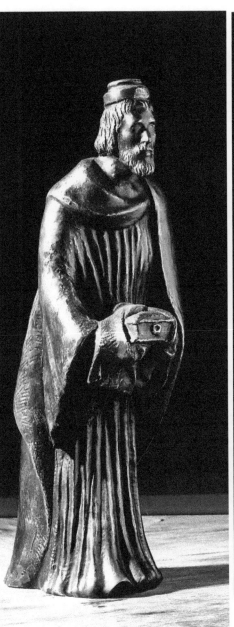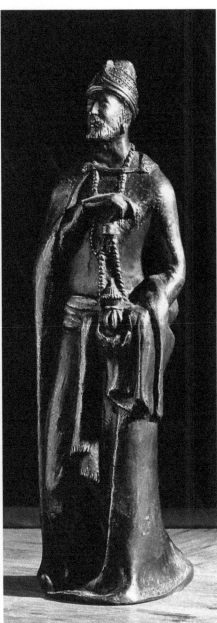

Virgencita con Niño

Bronce (1988)

26x12x8
Colección privada)

111

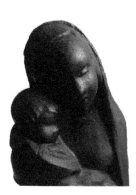
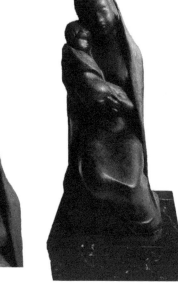

112 Virgen de la Familia y Virgen de Torreciudad

Bronce (Virgen de Torreciudad) (1998)
Piedra blanca (Virgen de la Familia) (1998)

28x30x23
La Virgen de Torreciudad pertenece a una colección privada
La Virgen de la Familia está situada en una plaza pública de El Grado (Huesca)

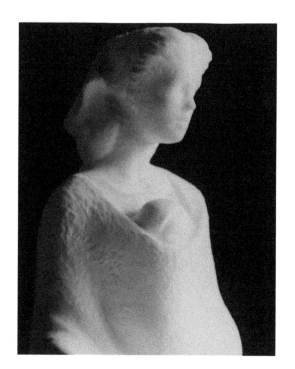
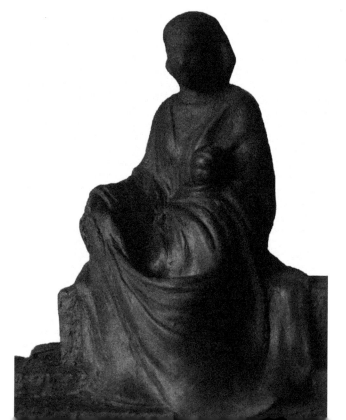

La Dolorosa

Piedra caliza

Tamaño natural

Estuvo ubicada en el Vía Crucis Monumental de
Montserrat, Estación Segunda, *("Jesús
encuentra a su madre")* hasta que quedó
destruida por actos de vandalismo

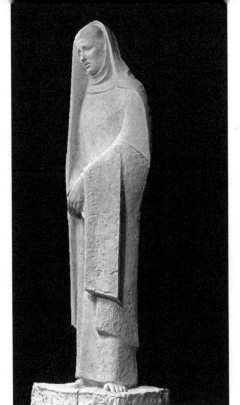

119

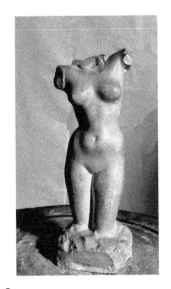

La Venus blanca

Yeso

30x12x5
Colección privada)

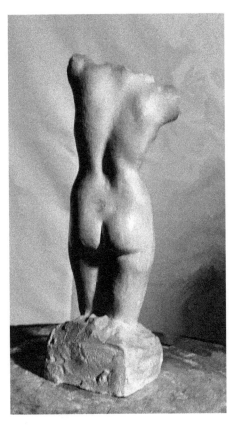

125

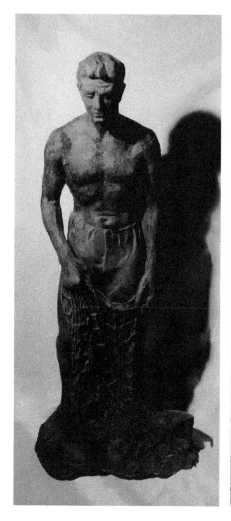

El pescador

Modelo en yeso

Tamaño natural

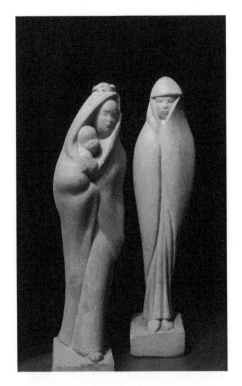

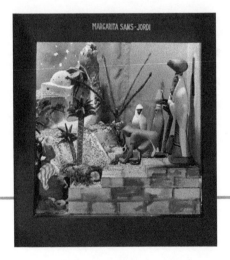

127

Teatrí

Terracota decorada (1929)

30x6x6, 30x7x7
Colección particular

Se ha expuesto en:

-- 1929, Exposición Universal de Barcelona,
Palacio de las Artes Industriales y
Aplicadas

Una antigua fotografía de Gabriel Casas y Galobardes,
tomada en mayo de 1929 en el Exposición Universal de
Barcelona, sitúa a este grupo de figuritas de terracota en
dicha exposición, componiendo un paisaje árabe típico de
oasis en el desierto, como si de un pequeño teatro se
tratara. Esta fue la primera obra de Margarita que se
expuso al público; sin duda en un lugar y un momento de
verdadera excepción.
La fotografía y sus datos y referencias constan en el Arxiu
Nacional de Catalunya como documento gráfico con el nº
de referencia ANC_154729_230811.jpg

Índices

PREMIOS Y DISTINCIONES

1935 Premio Nacional de Escultura de la Real Academia de Bellas Artes de San Fernando

1942 Diploma de la Exposición Nacional de Bellas Artes

1943 Medalla de Oro de la Exposición Nacional de Bellas Artes

1960 Croix de Chevalier de l'Ordre des Arts et des Lettres de la República Francesa

1976 Primer Premio de "Figura" del Certamen Nacional de Acuarelistas. Diputación de Barcelona

1977 Gran Premio de Escultura del Círculo de Bellas Artes de Barcelona

1986 Primer Premio del Certamen Nacional de Acuarelistas

EXPOSICIONES

1929 **Exposición Universal de Barcelona.** Barcelona. Colectiva. Mayo

1932 **Galerías Layetanas.** Barcelona. Individual. Mayo

 XII Salón de Otoño. Madrid. Colectiva. Octubre

1933 **Exposición de Primavera.** Barcelona. Colectiva

1934 **Galerías Layetanas.** Barcelona. Individual. Mayo

 Salón de Otoño. Madrid. Colectiva. Octubre

 Exposición de Primavera. Barcelona. Colectiva

1935 **Casa de Velázquez.** Madrid. Colectiva. Mayo

 Salón Vilches. Madrid. Individual. Junio

 Académie des Beaux Arts. Association Casa de Velázquez. París. Colectiva

1936 **Jeu de Paume. L'Art Espagnol Contemporain.** París. Colectiva. Febrero

1937 **Galerie des Beaux Arts.** París. Colectiva. Abril

1939 **Exposición Internacional de Arte Sacro.** Vitoria. Colectiva. Octubre

1941 **Sala Parés.** Individual. Barcelona. Junio

 Galería Syra. Colectiva. Barcelona. Octubre

 Exposición Nacional de Bellas Artes. Madrid. Colectiva. Diciembre

 Exposición de Cerámica. Gijón. Colectiva

1942 **Galería Arte.** Colectiva. Barcelona. Marzo

 Exposición Nacional de Bellas Artes. Colectiva. Barcelona. Abril

 Exposición Nacional de Pintura y Escultura. Colectiva. Oviedo. Septiembre

1943 **Salón Vilches.** Exposición individual. Madrid. Febrero

 Exposición de la Sociedad de Artistas y Escritores. Colectiva. Madrid. Marzo

Mostra d'Arte Italiano en Spagna. Colectiva. Madrid. Mayo

Exposición Nacional de Bellas Artes. Colectiva. Madrid

Escuela Superior de Cerámica de Moncloa. Colectiva. Madrid

1944 **Exposición Nacional de Bellas Artes.** Colectiva. Barcelona. Noviembre

Salón Dardo. Exposición ex pensionados Casa de Velázquez. Colectiva. Madrid. Abril

1945 **Galerías Layetanas.** Colectiva. Barcelona. Enero

1947 **Exposición Municipal de Obras de Arte.** Colectiva. Barcelona. Marzo

1948 **Exposición Nacional de Bellas Artes.** Colectiva. Barcelona. Enero

Sala Parés. Individual. Barcelona.

1954 **Exposición 25 Aniversario Casa de Velázquez.** Exposición colectiva. Madrid

1956 **Exposición sobre Montserrat y San Ignacio.** Colectiva. Barcelona

1958 **Exposición Internacional de Escultura en Cerámica.** Colectiva. Cannes

1960 **Exposición Nacional de Bellas Artes.** Colectiva. Barcelona

1966 **Exposición Cerámica Española: de la Prehistoria a nuestros días.** Colectiva. Madrid. Febrero

1967 **VI Salón Femenino de Arte Actual.** Colectiva. Barcelona.

1968 **VII Salón Femenino de Arte Actual.** Colectiva. Barcelona

Cercle Sant Lluc. Colectiva. Barcelona. Noviembre

1969 **VIII Salón Femenino de Arte Actual.** Colectiva. Barcelona

1976 **Exposición Nacional de la Agrupación de Acuarelistas.** Colectiva. Barcelona.

1984 **Salon des Nations.** Colectiva. París.

1986 **Certamen Nacional de Acuarelistas.** Colectiva. Barcelona

1987 **Certamen Nacional de Acuarelistas.** Colectiva. Girona

2004 **Exposición-Homenaje de Margarita Sans-Jordi.** Individual. Sitges-Barcelona

2013 **Museu Europeu d'Art Modern (MEAM). "Un Segle d'Escultura Catalana".** Barcelona. Abril.

GLOSARIO ALFABÉTICO DE LA OBRA ESCULTÓRICA

GLOSARIO NUMÉRICO DE LA OBRA ESCULTÓRICA

OBRA	Nº CATÁLOGO	PÁGINAS
Caja "La Luisa"	1	13, 176
Caja 2	2	176
Oeste	3	30, 177
Jovenívola	4	36, 49, 178
Lavandera en el río, relieve	5	178
Posando en el suelo	6	36, 179
Enmirallant-se	7	35, 36, 49, 180
Helena	8	36, 182
Las Hijas de Job	9	35, 183
Jeuneusse 1	10	64
Semiramis	11	36
Retrato de una campesina	12	35, 184
Retrato de niño	13	185
Sra. Gómez de Montoliu	14	36, 185
Pepa de la Haba	15	35, 186
Ivonne	16	35, 187
Retrato de señora	17	188
Pañuelo	18	37, 39, 40, 45, 188
Isidra de Sicart	19	39, 189
Alborada	20	39, 47, 51, 102, 190
Juan Jordi Galopín	21	192
Usabiaga de Guzmán, Sra.	22	39, 193
Virgen de l'Aguilera	23	192
Reposo	24	39, 48, 54, 96, 99, 108, 194, 195
Septiembre madera	25	39, 49, 96, 196, 197
Venus del racimo (Septiembre mármol)	26	49, 50, 96, 198
Torso 1 inacabado	27	38, 107, 199
Torso 2 cortado	28	36, 38, 157, 200
S.A.R. Beatriz de Borbón	29	40, 41, 201
Torso sentada 1	30	202
Torso sentada 2	31	109, 203
Torso acostado	32	203
Durmiente	33	64, 99, 109, 204
Dama Ochocentista 1	34	39, 49, 206
Amazona	35	49, 206
Dama ochocentista 2	36	39, 49, 207
André Mallarmé	37	56, 105, 106, 107, 110, 208
Usabiaga de Guzmán, niño	38	49, 209
Mary Batlle	39	36, 39, 210
Libertad	40	49, 211
Virgen con Niño	41	50, 212
Vierge parisienne	42	64, 212
La Baigneuse terracota	43	58, 59, 64, 213

GLOSARIO ONOMÁSTICO DE LUGARES Y ENTIDADES

NOMBRE, PÁGINAS

GLOSARIO ONOMÁSTICO

A

Abril, Manuel. Historiador y crítico de arte.38, 76
Albertone, Ana Mara. 62
Alcalá-Zamora, Niceto. Presidente de la República española.45, 46, 48
Alcántara Gómez, Jacinto. Director de la Escuela de Artesanía de Madrid y de la Escuela de Ccrámica de Moncloa. 93, 137, 138
Alcántara, Francisco. Creador de la escuela de Cerámica de Moncloa.138
Alós Peris, Juan Bautista. Ceramista.138
Amell Amell, Xavier. Médico.13
Amell Sans, Agustín. Médico.13
Amell Sans, Rosario. 12
Amell Sans.Eduardo. 13
Amell, Eduardo. Propietario de la naviera Robert, Amell y Cía. 12
Amell, Josefina. 13
Anglada-Camarasa, Hermenegildo. Pintor.50, 94
Antoja Giralt, Eduardo.Ingeniero industrial.6
Arias-Carvajal, Mª Luz. 104
Ariquistain, Luis de. Embajador de España en Francia.65

B

Baixeras, Acuarelista.160
Balenciaga, Cristóbal. Diseñador de moda.63
Balmes, Jaime. Filósofo y teólogo.114
Barjau Viñals, Ramón. Médico, traumatólogo.37
Barrachina, Samuel. Presidente de la Comisión del Corpus Christie de Sitges.137
Barreda Pérez, Mª Dolores. Secretaria de la Asociación Española de Pintores y Escultores. 6
Barroso, Mª Teresa. 62
Barroso, Antonio. Agregado militar de la Embajada de España en París.62
Bassegoda, Buenaventura. Arquitecto.120
Batet Mestres, Domingo. General. Jefe del Cuarto Militar del Presidente de la II República.46, 53
Battenberg, Victoria Eugenia de. Reina de España.137
Bellmunt i Tràfach, Antoni. Escultor.172
Benet, Rafael. Crítico de arte.37
Benlliure, Mariano. Escultor.36, 43, 51, 53, 56, 67, 102, 172
Benneteau, M. Escultor.62
Bergnes de las Casas, Antonio. Marino.16
Bergnes de las Casas, Guillermo. Pintor.16
Bergnes de las Casas, Jordi. 95
Bergnes de las Casas, Calixto. Empresario.134
Bernad Cassorrán, Fernando. Escultor.172
Bertiu, Georges. Director de la Association Casa de Velázquez.62
Blay, Miguel. Escultor.43, 174
Bonet, Ciriac. Empresario.139
Borbón y Battenberg, Beatriz de. S.A.R., Infanta de España.40, 41, 137
Borbón y Borbón Dos Sicilias, Juan Carlos. Juan Carlos I. Rey de España.137
Borbón y Borbón, Eulalia. S.A.R. Infanta de España.68, 69
Borbón y Borbón, Isabel. S.A.R. Infanta de España.69

Bibliografía

A

ABC "Actualidad Gráfica" [Artículo] // ABC. - Madrid : [s.n.], 18 de febrero de 1943. - pág. 4.

ABC "Arte y Artistas" [Artículo] // ABC. - Madrid : [s.n.], 10 de agosto de 1941. - pág. 10.

ABC "Arte y artistas. Exposición de esculturas de Margarita Sans-Jordi" [Artículo] // ABC. - 17 de febrero de 1943. - pág. 13.

ABC "Arte y Artistas. Una pensionada de la Casa de Velázquez inaugura una exposición en la Sala Vilches" [Artículo] // Madrid : [s.n.], 6 de junio de 1935. - Madrid. - 6/6/1935. - pág. 40.

ABC Arte y Artistas. Las esculturas de Margarita Sans-Jordi [Artículo] // - 7 de marzo de 1943. - pág. 32

ABC "Solemne inauguración oficial de la Casa de Velázquez en Madrid" [Artículo] // ABC. - 15 de mayo de 1935. - pág. 35.

Abril, Manuel // Blanco y Negro. - Barcelona : [s.n.], 1934. - Vol. 23/6/1934.

Abril, Manuel "De la Nacional de Bellas Artes" [Publicación periódica] // Medina. - Madrid : [s.n.], 7 de diciembre de 1941. - pág. 5.

Ahora Gacetilla de Madrid. Exposición de escultura de la srta. Sans-Jordi [Artículo] // Ahora. - 26 de junio de 1935. - pág. 24.

Álvarez.Casado, Ana Isabel Bibliografía artística del franquismo: publicaciones periódicas 1936-1948 [Libro] / ed. Española Fundación Universitaria. - Madrid : Universidad Complutense de Madrid, Facultad de Geografía e Historia del Arte, 1999.

Andrino Muñoz, Miguel Ángel "La escultura urbana como nexo de convivencia" // Tesis doctoral. - Barcelona : Universidad de Barcelona, Facultad de Bellas Artes, Departamento de Escultura, 2011.

Aroca, Jaume V. "La cruz del expediente 2.389" [Artículo] // La Vanguardia. - Barcelona : [s.n.], 28 de julio de 2002. - Vol. Vivir en Barcelona. - pág. 5.

Arxiu Nacional de Catalunya Docs ANC_154729_230811.jpg; ANC1-1-T-17769; ANC1-715-T-3017; ANC1-715-T-2997

B

Barberán, Cecilio "La obra de la mujer en la Exposición Nacional de Bellas Artes" [Publicación periódica] // Y. - 1 de enero de 1942.

Barberán, Cecilio "Arte y artistas. Las esculturas de Margarita Sans-Jordi" [Artículo] // ABC. - Madrid : 7 de marzo de 1943. - pág. 32.

Barberán, Cecilio "Exposición de los ex-pensionados de la Casa de Velázquez" [Artículo] // ABC. - Sevilla :, 9 de junio de 1942. - pág. 2.

Barberán, Cecilio "La Exposición Nacional de Bellas Artes. Arte religioso" [Artículo] // ABC. - 10 de diciembre de 1941. - pág. 12.

Barrionuevo Pérez, Raquel "Las pioneras. Esculturas españolas en la II República" [Publicación periódica] // Escritoras y Escrituras. - Sevilla : Universidad de Sevilla, 2002.

Barrionuevo Pérez, Raquel Apuntes sobre una marginalidad resistida. - Madrid : [s.n.], 2006.

Barrionuevo Pérez, Raquel Escultoras en su contexto. Cuatro siglos, ocho historias [Libro]. - Madrid : [s.n.], 2011.

Blanco y Negro Margarita Sans-Jordi [Publicación periódica] // Blanco y Negro. - 23 de junio de 1935. - pág. 108.

Bosch, Juan Francisco Crónica Semanal de Arte // Radio España Barcelona. - Barcelona : [s.n.], 1948.

Bosch, Juan Francisco El año artístico barcelonés. 1940-1941 [Libro]. - Barcelona : [s.n.], 1941.

Bosch, Juan Francisco El año artístico barcelonés. Temporada 1941-1942 [Libro]. - 1942.

Buelga Buelga, Marcos La Fábrica de loza San Claudio: 1901-1966 [Libro]. - Oviedo : Museo de Bellas Artes de Asturias, 1994.

C

Camps, Guillem "Monistrol de Calders ja presumeix de tenir un museu d'escultura a l'aire lliure" [Artículo] // Regio 7. - 21 diciembre 2018.

Caparrós Masegosa, Lola "Instituciones Artísticas del franquismo. Las Exposiciones Nacionales de Bellas Artes 1941-1968" [Libro]. - Zaragoza : Prensas de la Universidad de Zaragoza, 2019.

Capmany, Mª Aurelia Prólogo [Sección de libro] // Catálogo de la VIII Edición del Salón femenino de Arte Actual. - Barcelona :1969.

Cardona, María de "Colaboración femenina a la Exposición Internacional de Arte Sacro" [Artículo] // Heraldo de Zamora. - Zamora : 27 mayo 1939. - 27/5/1939.

Casa de Velázquez Casa de Velázquez [En línea]. - Ministère de l'Enseignement Supérieur, de la Recherche et de l'Innovation. - 15 de octubre de 2019. - www.casadevelazquez.org.

Cassou, Jean Prólogo [Sección de libro] // Catalogue de l'Exposition L'Art Espagnol Contemporain. - Paris : [s.n.], 1936.

Castillo, A. del [Artículo] // Diario de Barcelona. - Barcelona : [s.n.], 8 de junio de 1941. - 8/6/1941.

Castillo, José del "El día 28 será inaugurado el monumental Via Crucis de Montserrat" [Artículo] // Solidaridad. - abril de 1957. - pág. 7.

Catálogo del XII Salón de Otoño // Catálogo. - Madrid : Asociación de Pintores y Escultores, octubre de 1932.

Catálogo // "Exposición de Primavera 1933". - Barcelona : [s.n.], 1933.

Contín, José Manuel [Artículo]. - Vitoria : [s.n.], 1939.

Cortés, Juan [Publicación periódica] // Destino. - 26 de 5 de 1962. - 1294.

Cortés, Juan "Arte y Artistas. La Exposición Nacional de Bellas Artes" [Artículo] // La Vanguardia Española. - Barcelona : [s.n.], 6 de julio de 1960. - pág. 18.

Criado y Romero "Pinturas de Rafael Botí y esculturas de Margarita Sans-Jordi" [Artículo] // Heraldo de Madrid. - Madrid : [s.n.], 25 de junio de 1935. - 25/6/1935 : Vol. Correo de las Artes.

D

Delaunay,, Jean-Marc "Des palais en Espagne: L'École des Hautes Études Hispaniques et la Casa de Velázquez au coeur des relations franco-espagnoles au XXe siécle". 1994

Destino Las exposiciones y los artistas [Publicación periódica] // Destino. - 1939.

Diari de Vilanova "Sitges. Nuevo "paso" para Semana Santa" [Artículo] // [s.n.], 25 de febrero de 1956. - pág. 8.

Diario Gráfico. - Madrid : [s.n.], 1935. - 2/8/1935

F

Eix Diari "Silvia Rivas i Edgar Camarós, guanyadors del VI Concurs Sant Jordi del Grup d'Estudis Sitgetans" [Artículo] // Eix Diari. - Vilafranca del Penedés : [s.n.], 8 de junio de 2004.

El Alcázar "Exposición Margarita Sans-Jordi" [Artículo] // Alcázar. - Madrid : [s.n.], 18 de febrero de 1943.

El Debate [Publicación periódica]. - Madrid : [s.n.], 1936.

El Eco de Sitges Natalicios [Artículo] // El Eco de Sitges. - Sitges : [s.n.], 28 de octubre de 1945. - pág. 3.

El País Cincuentenario de la Casa de Velázquez en Madrid [Artículo] // El País. - Madrid : [s.n.], 23 de noviembre de 1978.

El Pensamiento Alavés. - Vitoria : [s.n.], 1939. - 25/5/1935

El Sol Las artes y los días [Artículo] // El Sol. - 6 de junio de 1935. - pág. 7.

Esquinas Giménez, Natàlia "El taller del escultor Josep Llimona" [Publicación periódica] // L'Escultura a estudi. - Barcelona : Ediciones de la Universidad de Barcelona. - Vol. Col·lecció Singularitats. - pág. 79.

Esquinas Giménez, Natàlia "Josep Llimona i el seu taller" [Libro]. - Barcelona : Universidad de Barcelona, 2015.

Exposición Internacional de Arte Sacro de Vitoria Catálogo de la Exposición Internacional de Arte Sacro de Vitoria [Sección de libro]. - Vitoria : [s.n.], 1939.

Facultad de Geografía e Historia de la UNED Espacio, Tiempo y Forma [Publicación periódica]. - Madrid : UNED, 2015.

Fernández-Cobián, Esteban El Templo como convocatoria [Libro].

Fillol, Gil "Margarita Sans-Jordi, escultora catalana" [Artículo] // Ahora. - Madrid : [s.n.], 12 de junio de 1935. - 12/6/1935.

Francés, José "Escultores, grabadores y dibujantes catalanes en la Exposición Nacional" [Artículo] // La Vanguardia Española. - Barcelona : [s.n.], 28 de 5 de 1945.

G

Galinsoga, Luis de Crítica de Arte [Artículo]. - Sevilla : ABC, 22 de noviembre de 1934. - 22/11/34.

García de Riu Lorenzana "Clasicismo y Modernismo. La escultora catalana Margarita Sans-Jordi" [Publicación periódica] // El Día Gráfico. - Barcelona : El Día Gráfico, 2 de agosto de 1935.

Gaseta de Sitges [Publicación periódica]. - Sitges : Gaseta de Sitges, 1930.

Gaseta de Sitges [Publicación periódica]. - Sitges : Gaseta de Sitges, 1929.

Goicoetxea, Lorenzo El Pabellón Español de la Exposición Universal de París [Publicación periódica]. - San Sebastián : Herri, 2019. - 3.

Gual, Adià Crítica de arte Las obras de Margarita Sans-Jordi en la Sala Parés // Radio Nacional de España. - Barcelona : [s.n.], 1941.

H

Heras, Antonio de las "Exposición Margarita Sans-Jordi" [Artículo] // Hoja del Lunes. - Madrid : [s.n.], 15 de 2 de 1943. - pág. 2.

Hoja del Lunes "Crónica de arte". [Artículo] // Hoja del Lunes. - Barcelona : [s.n.], 24 de mayo de 1943. - pág. 6.

Hoja del Lunes "Crónica de Arte. Exposición Nacional de Bellas Artes. I" [Artículo] // Hoja del Lunes. - 8 de junio de 1942. - pág. 7.

Hoja del Lunes "El Caudillo, en Asturias". [Artículo] // Hoja del Lunes. - Madrid : [s.n.], 7 de septiembre de 1942. - pág. 1.

Hoja del Lunes "La festividad litúrgica de la Virgen de Montserrat" [Artículo] // Hoja del Lunes. - Barcelona : 29 de abril de 1957. - pág. 1.

Hoja del Lunes "Arte y Letras. El I Salón Femenino de Arte Actual" [Artículo] // - Barcelona : [s.n.], 4 de junio de 1962.

Hoja del Lunes "Las exposiciones. La agrupación de acuarelistas en "La Virreina". [Artículo] // Hoja del Lunes. - Barcelona : [s.n.], 8 de marzo de 1976. - pág. 48.

J

Jiménez-Plácer, Fernando [Artículo] // El Debate. - 20 de 6 de 1935.

Jiménez-Plácer, Fernando [Artículo] // Ya. - Madrid : [s.n.], 29 de noviembre de 1941. - 29/11/1941.

L

"La Cançó del Mar de Margarida Sans Jordi" La Bellessa, blog cultural [En línea] // www.labellessa.cat.

La Época "Inauguración de una Exposición de esculturas en la Sala Vilches [Artículo] // La Época. - 6 de junio de 1935. - pág. 2.

La Vanguardia "Arte y Artistas" [Artículo] // La Vanguardia. - Barcelona : [s.n.], 4 de mayo de 1934. - pág. 10.

La Vanguardia "Arte y Artistas. Exposición de Primavera" [Artículo] // La Vanguardia. - Barcelona : [s.n.], 17 de mayo de 1934. - pág. 10.

La Vanguardia "Arte y Artistas. Un banquete homenaje" [Artículo] // La Vanguardia. - Barcelona : [s.n.], 10 de mayo de 1934. - pág. 9.

La Vanguardia "Arte y artistas. Un banquete, Homenaje" [Artículo] // La Vanguardia. - Barcelona : [s.n.], 20 de mayo de 1934. - pág. 9.

La Vanguardia "Arte y artistas. Un Homenaje" [Artículo] // La Vanguardia. - Barcelona : [s.n.], 15 de mayo de 1934. - pág. 12.

La Vanguardia "Gacetillas" [Artículo] // La Vanguardia. - Barcelona : [s.n.], 28 de mayo de 1932. - pág. 7.

La Vanguardia "Gacetillas" [Artículo] // La Vanguardia. - Barcelona : [s.n.], 27 de mayo de 1932. - pág. 6.

La Vanguardia "Vida de Sociedad" [Artículo] // La Vanguardia. - Barcelona : [s.n.], 17 de febrero de 1934. - pág. 9.

La Vanguardia "Vida de Sociedad. Una cena". [Artículo] // La Vanguardia. - Barcelona : [s.n.], 19 de mayo de 1934. - pág. 8.

La Vanguardia Española "De Sociedad. Bodas y peticiones de mano" [Artículo] // La Vanguardia Española. - Barcelona : [s.n.], 28 de octubre de 1943. - pág. 4.

La Vanguardia Española "El jefe del estado inaugura la primera exposición Nacional de Bellas Artes. Un certamen revelador. La participación de los artistas catalanes" [Artículo] // La Vanguardia Española. - Barcelona : [s.n.], 12 de noviembre de 1941. - pág. 3.

La Vanguardia Española "Vida de Barcelona. De Arte". [Artículo] // La Vanguardia española. - 18 de junio de 1941. - pág. 3.

La Vanguardia Española "El Vía Crucis monumental de Montserrat" [Artículo] // La Vanguardia Española. - Barcelona : [s.n.], 3 de febrero de 1957. - pág. 23.

La Vanguardia Española "Exposiciones de Arte" [Artículo] // La Vanguardia Española. - Barcelona : [s.n.], 6 de junio de 1941. - pág. 3

La Vanguardia Española "Exposiciones de Arte" [Artículo] // La Vanguardia Española. - Barcelona : [s.n.], 7 de junio de 1941. - pág. 3.

La Vanguardia Española "Exposiciones de Arte". [Artículo] // La Vanguardia Española. - Barcelona : [s.n.], 4 de octubre de 1941. - pág. 7.

La Vanguardia Española "Exposiciones de arte. Esculturas de Margarita Sans-Jordi" [Artículo] // La Vanguardia Española. - Barcelona : [s.n.], 3 de enero de 1948. - pág. 6.

La Vanguardia Española "La conmemoración de los días santos en la región. Sitges. Un nuevo "paso" desfilará este año" [Artículo] // La Vanguardia Española. - Barcelona : [s.n.], 17 de abril de 1957. - pág. 4.

La Vanguardia Española "Las autoridades de la región, presididas por el capitán general, asistieron a la solemne celebración de la fiesta litúrgica de la Virgen de Montserrat" [Artículo] // La Vanguardia Española. - Barcelona : [s.n.], 30 de abril de 1957. - pág. 17.

La Vanguardia Española "Margarita Sans-Jordi en la Sala Parés" [Artículo] // La Vanguardia Española. - Barcelona : [s.n.], 1941. - 6/1941.

La Vanguardia Española "Noticiario de Arte. La Exposición de Sant Lluc" [Artículo] // La Vanguardia Española. - Barcelona : [s.n.], 14 de noviembre de 1968. - pág. 29.

La Vanguardia Española "Nuevos pasos para el Vía Crucis de Montserrat" [Artículo] // La Vanguardia Española. - Barcelona [s.n.], 6 de marzo de 1962. - pág. 1.

La Vanguardia Española "Vida de Barcelona. De arte. Exposición Colectiva en la Galería Arte" [Artículo] // La Vanguardia Española. - Barcelona : [s.n.], 21 de marzo de 1942. - pág. 4.

La Vanguardia Española "Vida Sociable. Bautizos" [Artículo] // La Vanguardia Española. - Barcelona :, 27 de octubre de 1945. - pág. 9.

La Vanguardia Española "Vida Sociable. Natalicios" [Artículo] // La Vanguardia Española. - Barcelona : 18 de julio de 1944. - pág. 12.

La Veu de Catalunya Vida artística [Artículo] // La Veu de Catalunya. - Barcelona : [s.n.], 28 de mayo de 1932. - págs. 3-4.

La Voz [Artículo] // La Voz. - 25 de mayo de 1935. - pág. 4.

La Voz "Arte de España en Francia. [Artículo] // La Voz. - 13 de febrero de 1936. - pág. 3.

La Voz "Información de Arte. Sesión de la Academia de Bellas Artes" [Artículo] // La Voz. - 6 de junio de 1935. - pág. 4.

La Voz "Información de Arte. Varias exposiciones. Margarita Sans-Jordi" [Artículo] // La Voz. - 18 de junio de 1935.

La Voz "Las artes. Exposición de artistas españoles en París" [Artículo] // La Voz. - 6 de marzo de 1936.

La Voz Información de Arte [Artículo] // La Voz. - 5 de junio de 1935. - pág. 2.

Larrinaga Cuadra, Andere La Exposición Internacional de Arte Sacro de Vitoria de 1939: un hito en la postguerra española" [Libro]. - Vitoria : Eusko Ikaskuntza, 2006.

Le Mois Le peintre espagnole d'aujourdhui [Publicación periódica]. - Paris : [s.n.], 1936. - Vol. fèvrier.

L'Eco de Sitges El Pas del antics alumnes de L'Escola Pia [Artículo] //- 18 de 3 de 2000.

Llimona Josep Exposición de Margarita Sans-Jordi // Catálogo de la Exposición de Margarita Sans-Jordi. - Barcelona : [s.n.], 1932.

L'Opinion [Artículo] // L'Opinion. - París : [s.n.], 1937. - 15/5/1937.

Lozano, Balbino "Los Mambises cubanos" [Artículo] // La Opinión. El Correo de Zamora. - Zamora : [s.n.], 4 de 3 de 2016. - La Opinión. - 4/3/2018.

Lucientes, Francisco Se inaugura en París la Exposición de Artistas Españoles Contemporáneos [Libro]. -Ya, 1936. - 12/2/1936.

López Izquierdo Rafael [Publicación periódica] // Y. - julio de 1939.

López Izquierdo Rafael "La norma clásica en la escultora Margarita Sans-Jordi" [Artículo] // La Nación. - Madrid : [s.n.], 6 de junio de 1935. - 11/6/1935. - pág. 10.

M

Madrid "El Arte y los artistas" [Artículo] // Madrid. - Madrid : [s.n.], 17 de febrero de 1943.

Madrid : [s.n.]. - 6/6/1935.

Madrid : [s.n.]. - Madrid. - 18/6/1935.

Marañón, Gregorio Conferencia [Conferencia]. - Sevilla : [s.n.], 1920.

"Margarita Sans-Jordi una escultora entre el grans" Criticart [En línea] // Criticart.blogspot. - 1 de mayo de 2012. - www.criticart.blogspot.com.

Martínez Ferrol, Manuel "La "Casa de Velázquez" cumple medio siglo." [Artículo] // Diario de Burgos. - Burgos : [s.n.], 2/7/1978.

MEAM. Museu Europeu d'Art Modern "Un Segle d'escultura catalana. La nova figuració" [Libro] / ed. Infesta José Manuel. - Barcelona : Infiesta Editores, 2013.

Mirabent, A. "Las solemnidades de la Semana Santa. En la Blanca Subur" [Artículo] // La Vanguardia Española. - Barcelona : [s.n.], 14 de abril de 1965. - pág. 19.

Mirabent, A. "Noticiario de Cataluña. Sitges: el desfile procesional del Miércoles Santo" [Artículo] // La Vanguardia Española. - Barcelona : [s.n.], 12 de abril de 1968. - pág. 42.

Montmany, Antonia, Navarro Montserrat y Tort Marta "Repertori d'exposicions d'art a Catalunya (fins 1938) [Libro]. - Barcelona : Institut d'Estudis Catalans, 1999. - pág. 316.

Moret, Julián "Tres exposiciones. Margarita Sans-Jordi" [Artículo] // La Época. - Madrid : La Época, 19 de junio de 1935. - pág. 3.

Morro, Clement [Publicación periódica]. - Paris : La Revue Moderne, 1933. - 30/1/1933.

Muñoz López, Pilar "Artistas españolas en la dictadura de Franco (1939-1975)" [Publicación periódica] // Espacio, Tiempo y Forma / ed. Historia Revista de la Facultad de Geografía e. - Madrid : UNED, 2015. - 3 : Vol. VII Historias del Arte. . - págs. 131-162.

O

Otro El "Las Artes y los días. Exposición española en París" [Artículo] // El Sol. - 21 de febrero de 1936. - pág. 2.

P

Panadés "Información" [Artículo] // Panadés. - 9 de febrero de 1957. - pág. 2.

Pérez Segura, Javier Arte Moderno, Vanguardia y Estado. La Sociedad de Artistas Ibéricos y la República (1931-1936) [Libro]. - Madrid : CSIC, 2013.

Plana, Alejandro "Arte y artistas. Crónica semanal de exposiciones. Margarita Sans-Jordi".// La Vanguardia española. 11/5/34 pág.9

Prado, José // Radio Nacional de España. - Barcelona : [s.n.], 2 de 1943.

Pueblo [Artículo] // Pueblo. - Madrid : [s.n.], 24 de febrero de 1943

R

"Rasgos de Arte. Margarita Sans-Jordi" [NO-DO]. - RTVE, 1948.

Revista de Estudios Hispánicos [Publicación periódica]. - Madrid : [s.n.], 1935. - junio.

Revista Nacional de Educación Apuntes críticos de la Exposición Nacional de Bellas Artes [Publicación periódica] // junio de 1943

Robert Foto San José con el Niño [Artículo] // Diario de Barcelona. - 1945.

Rodrigo Villena, Isabel "La galantería: una forma de sexismo en la crítica de arte femenino en España (1900-1936) [Publicación periódica]
 Asparkia. - 2017. - 31.

Rodrigo Villena, Isabel Escultoras en un mundo de hombres y su fortuna en la crítica de arte española (1900-1936) [Publicación periódica]
//
 Arenal. - [s.l.] : Universidad de Granada, 2018. - 25.

Rodriguez Codolá, M. "Arte artistas. Exposición de Primavera" [Artículo] // La Vanguatrdia. - Barcelona : 19 de junio de 1933. - pág. 11.

Rosa, Tristán la "Arte y artistas. De la escultura" [Artículo] // La Vanguardia española. - 25 de enero de 1945. - pág. 11.

S

Sacs, Joan Presentación de Margarita Sans-Jordi // Catálogo de la Exposición de Margarita Sans-Jordi. - Barcelona :
 Galerías Layetanas, 1934. .

Saltor, Octavi Un Vía Crucis moderno en una montaña antigua [Libro]. - 1963.

Soler Margarita Sans-Jordi en la Sala Parés [Artículo] // El Correo Catalán. - Barcelona : [s.n.], 1941. - 6/1941.

Solias, Josep Mº, Huélamo Juana Mª y Laudo Susana Inventari del Patrimoni Cultural del Parc Natural de la Muntanya de Montserrat
 [Informe] : Inventario. - Barcelona : Generalitat de Catalunya, Departament de Cultura i Mitjans de Comunicació.

T

Tarín Iglesias, José "Los catalanes de todo el mundo levantarán un Vía Crucis" [Publicación periódica] // Garbo. - Barcelona : [s.n.],
 31 de marzo de 1956. - págs. 26-27.

Tassara, Javier "Artista jóvenes. Margarita Sans-Jordi" [Publicación periódica] // Gaceta de Bellas Artes. - Madrid : Asociación de Pintores
 y Escultores, septiembre de 1935. - 449. - págs. 8-9.

Toda Oliva, Eduardo // Radio S.E.U. - Barcelona : [s.n.], 1935.

Toda Oliva, Eduardo // Radio S.E.U. - Barcelona : [s.n.], 1943.

Tomás, Mariano "Exposiciones. Obras de los pensionados en la Casa de Velázquez" [Artículo] // Madrid. - Madrid : [s.n.], 24/11/1954.

Torre, Guillermo de la "Anales de los Artistas Ibéricos. Escolios a la exposición española en París". [Artículo] // El Sol. - 27 /5/1936.

Tutusaus, Juan "Perfiles locales. Margarita Sans-Jordi, escultora" [Publicación periódica] // L'Eco de Sitges. - Sitges : L'Eco de Sitges,
 31 de agosto de 2002. - pág. 40.

TV3 "Monistrol de Calders instal·la 38 esculturas de gran formato gràcies a una donació de la Fundació Fèlix Estrada Saladich" [TV] //
 reportaje. - Monistrol de Calders : [s.n.], 4 de mayo de 2016.

U

Utrillo, Miguel // El Día Gráfico. - Barcelona : [s.n.], 1934.

V

Vegue y Goldoni, Ángel Información de Arte. Varias exposiciones. Margarita Sans-Jordi [Artículo] // La Voz. - Madrid : [s.n.], 18/6/1935.

Venero, Maximiliano G. [Artículo] // La Voz de Guipúzcoa. - 1 de 8 de 1934.

Vilches Crespo, Susana Salón Vilches. Galerías de Arte con historia [Libro]. - Segovia : [s.n.], 2016.

ÍNDICE

José Eduardo de Mendoza Sans nació el 15 de octubre de 1945 en Barcelona. Es ingeniero industrial y estudió también Arquitectura. Trabajó varios años en la construcción y en el diseño de estructuras de hierro y hormigón. Fue funcionario por oposición en el Ayuntamiento de Barcelona, donde trabajó en estructuras viales, en la construcción de las Rondas de Barcelona. En 1970 proyectó y construyó una destilería para la Fábrica Nacional de Licores de Costa Rica. Viajó por toda Latinoamérica, instalándose en México con un negocio de representación de varias empresas españolas. Finalmente trabajó en el Plan de Expansión de la Caixa, adquiriendo e instalando oficinas por todo el país. Realizó un Máster de Empresas Inmobiliarias y obtuvo el título de API.

Pero todas estas actividades de tipo técnico, no le han impedido dedicarse paralelamente a la pintura, donde se especializó en los temas planetarios primero y después en el retrato, tras recibir lecciones de esta especialidad en la Toscana italiana. En una etapa más reciente de su vida ha disfrutado con el diseño de joyas y ha cursado estudios de gemología.

Durante toda su vida ha dedicado muchísimo tiempo a la música, especialmente de Bach, aunque no ha sido hasta los últimos tiempos en que ha empezado a tontear con el piano. Lo único que había escrito en su vida eran las memorias, estatutos y pliegos de condiciones de sus proyectos, pero nunca un libro, y menos con el compromiso que representa la biografía artística y humana de su propia madre.

Paloma Soler nació en Madrid en 1958 y se licenció en Ciencias de la Información por la Universidad Autónoma de Barcelona en 1981. Tres años antes ya había comenzado a trabajar en Radio Nacional de España, trabajo que simultaneó con reportajes en prensa escrita.

La radio fue su medio profesional básico desde 1978 hasta 1989, realizando y presentando programas e informativos en RNE, Radio Barcelona-Cadena SER, Radio Miramar y, finalmente, dirigiendo una emisora los tres últimos años. Durante todo ese periodo publicó numerosos artículos y reportajes en diversos periódicos y revistas de ámbito nacional e internacional, y dio clases de radio en una escuela privada de radiodifusión.

A partir de 1989, tras una fugaz experiencia en TVE (una temporada) en un programa de entrevistas y un todavía más fugaz paso por el doblaje cinematográfico, orientó su carrera profesional exclusivamente hacia la prensa escrita, en diarios y revistas de información general en las áreas de literatura y cultura, y sobre todo de información económica. De 1995 a 2005 añadió a su actividad la de asesoría de comunicación a empresas.

Comparte su vida con Eduardo de Mendoza desde 1994 y en estos últimos 10 años ha intentado (con poca fortuna) aprender a tocar el piano y a defenderse en jardinería (con mejor resultado).

Lightning Source UK Ltd.
Milton Keynes UK
UKHW022120171220
375330UK00003BA/19